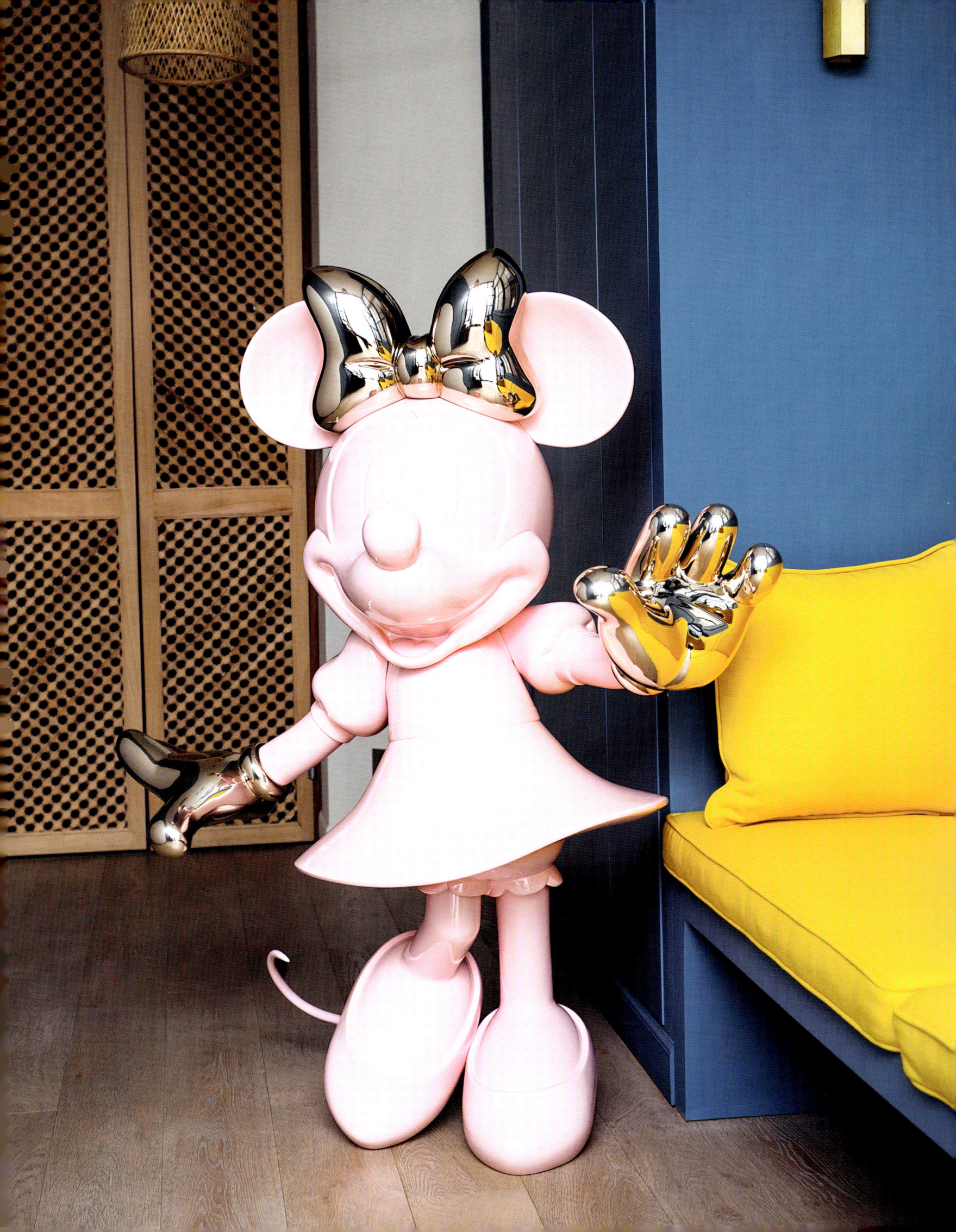

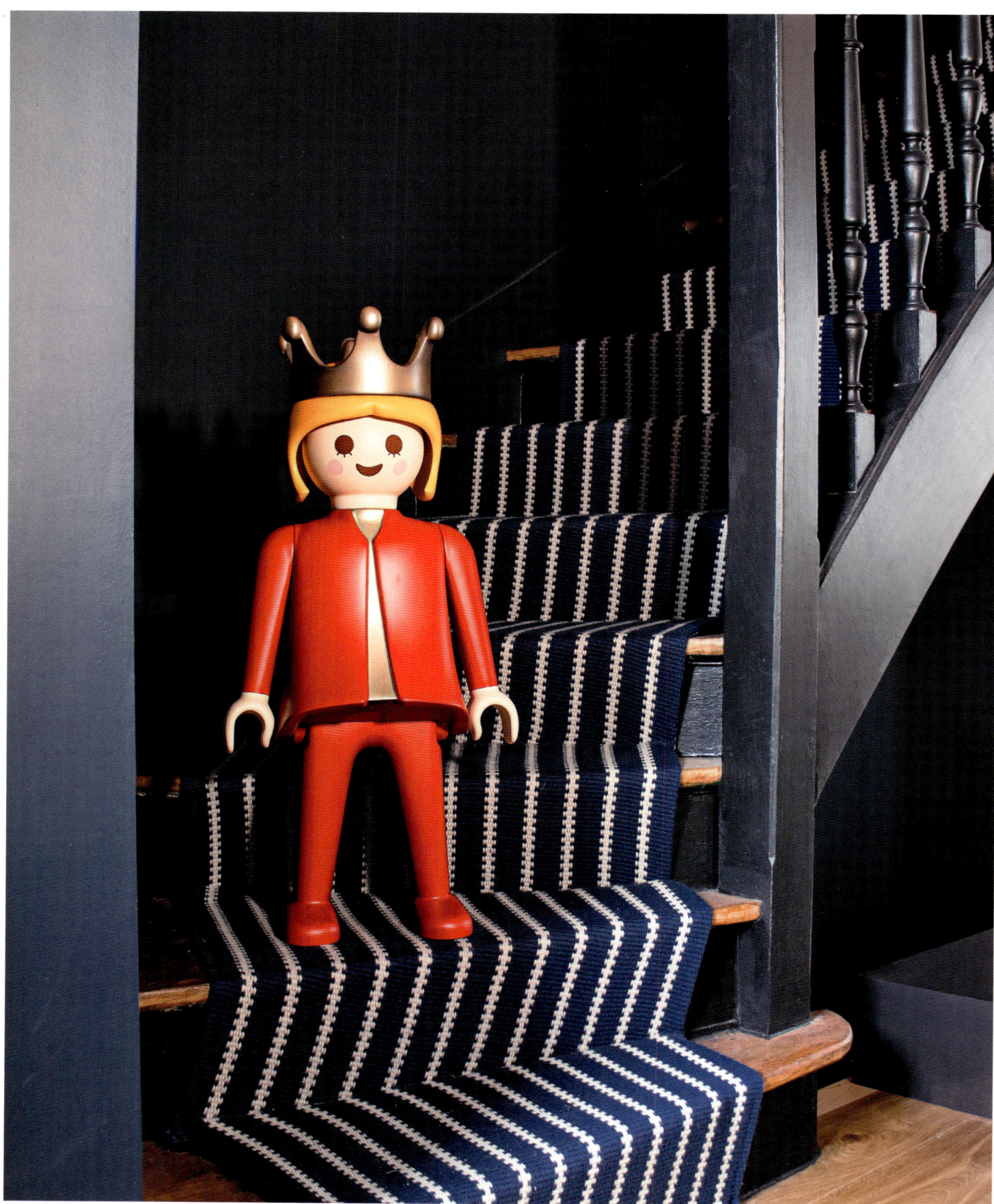

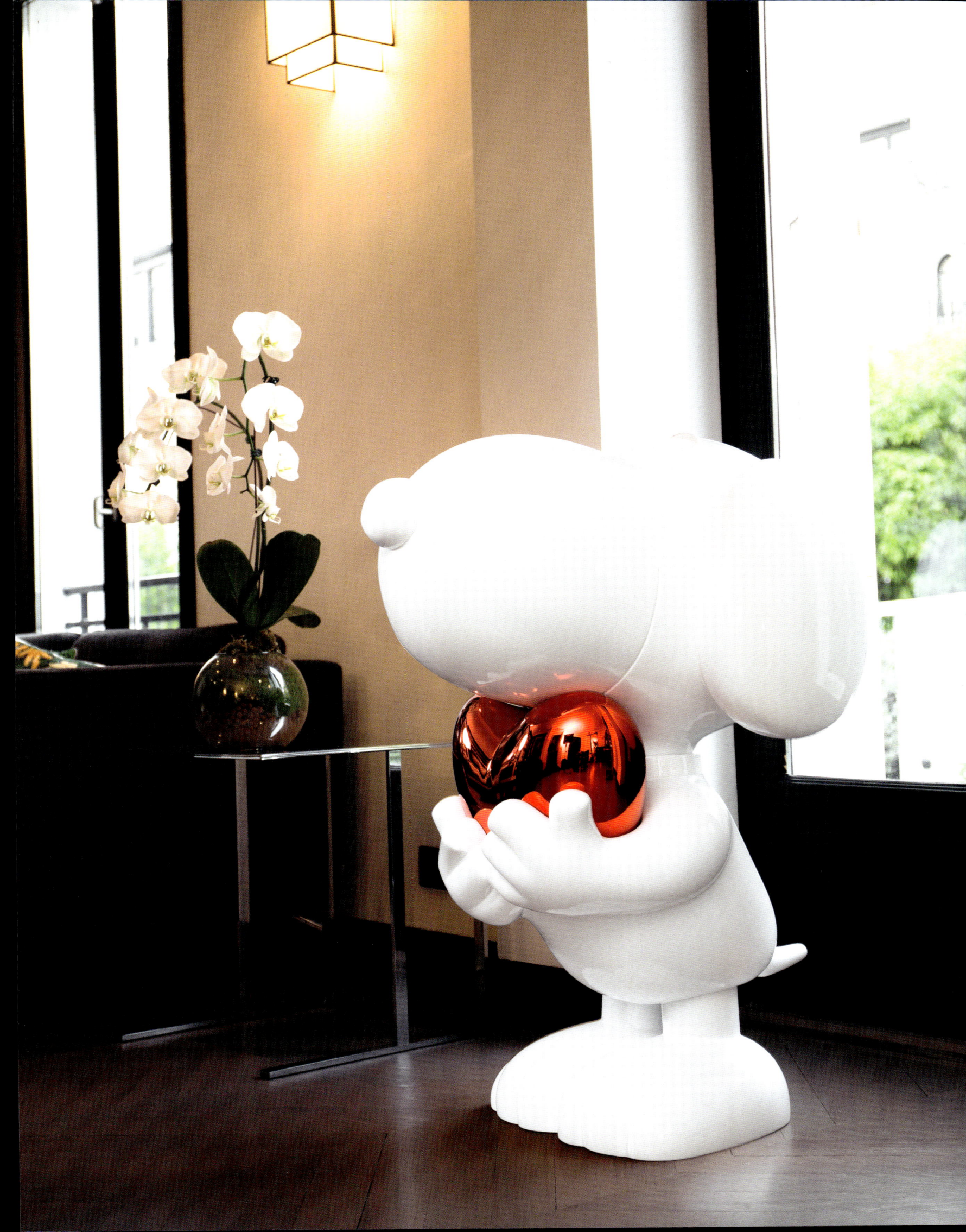

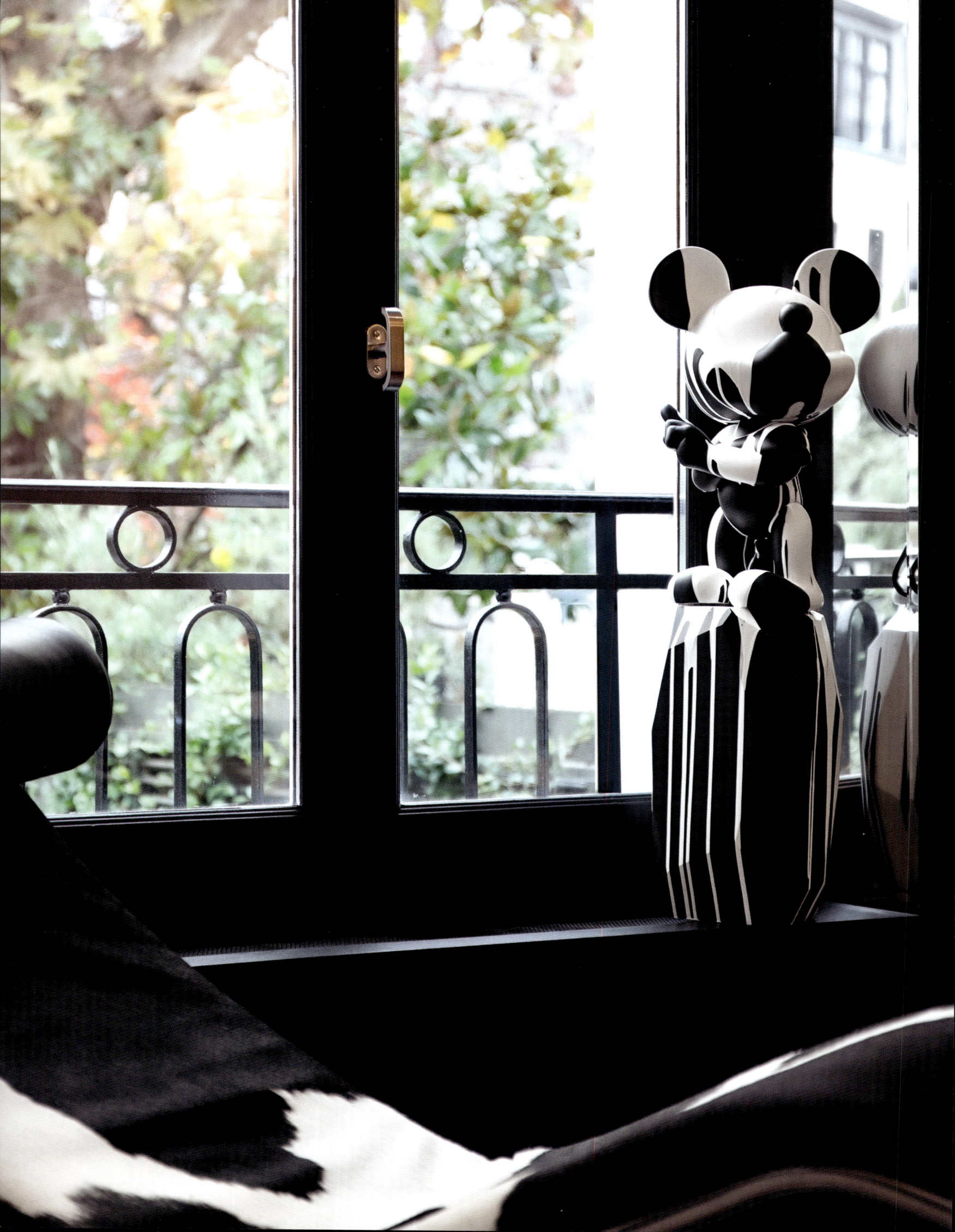

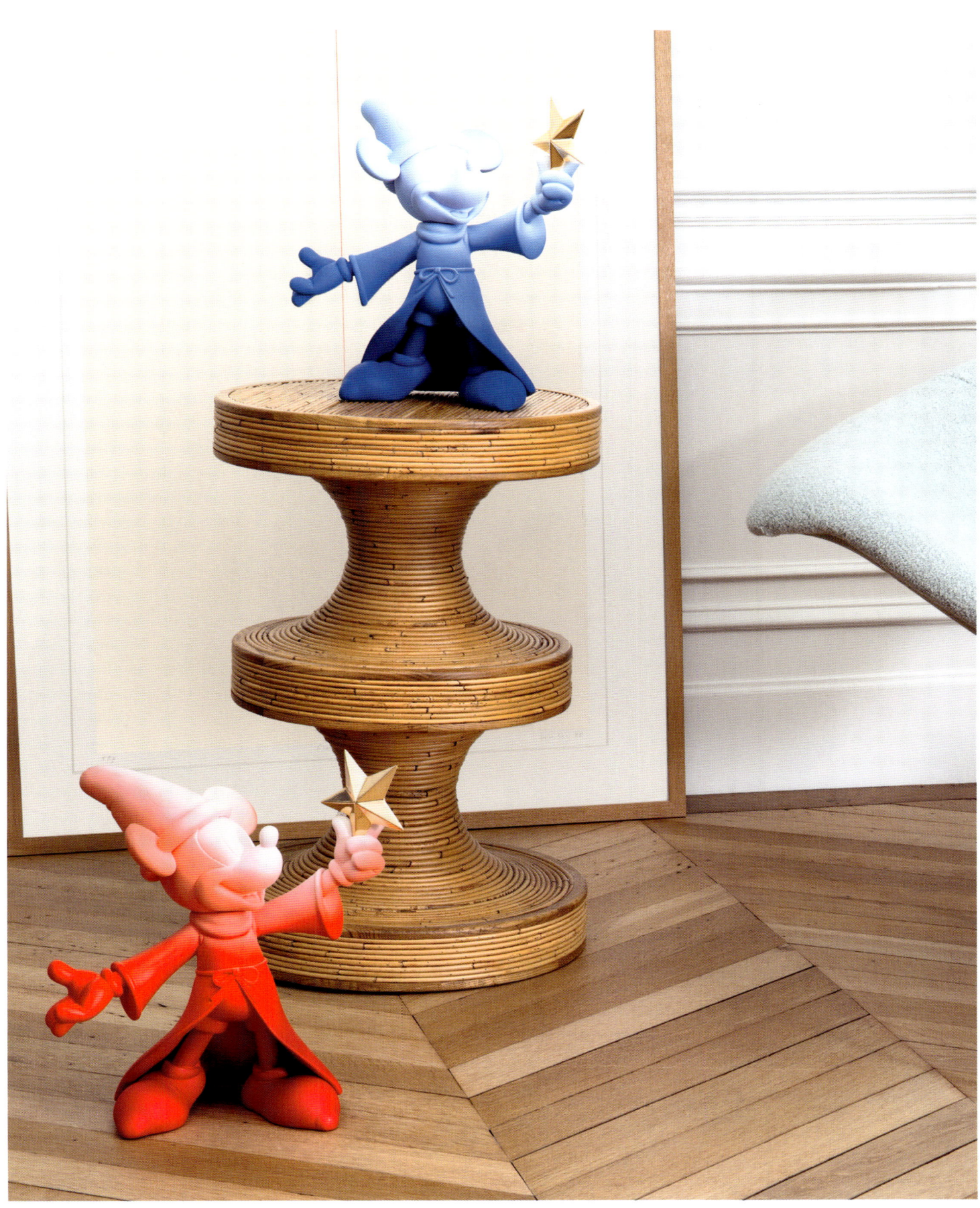

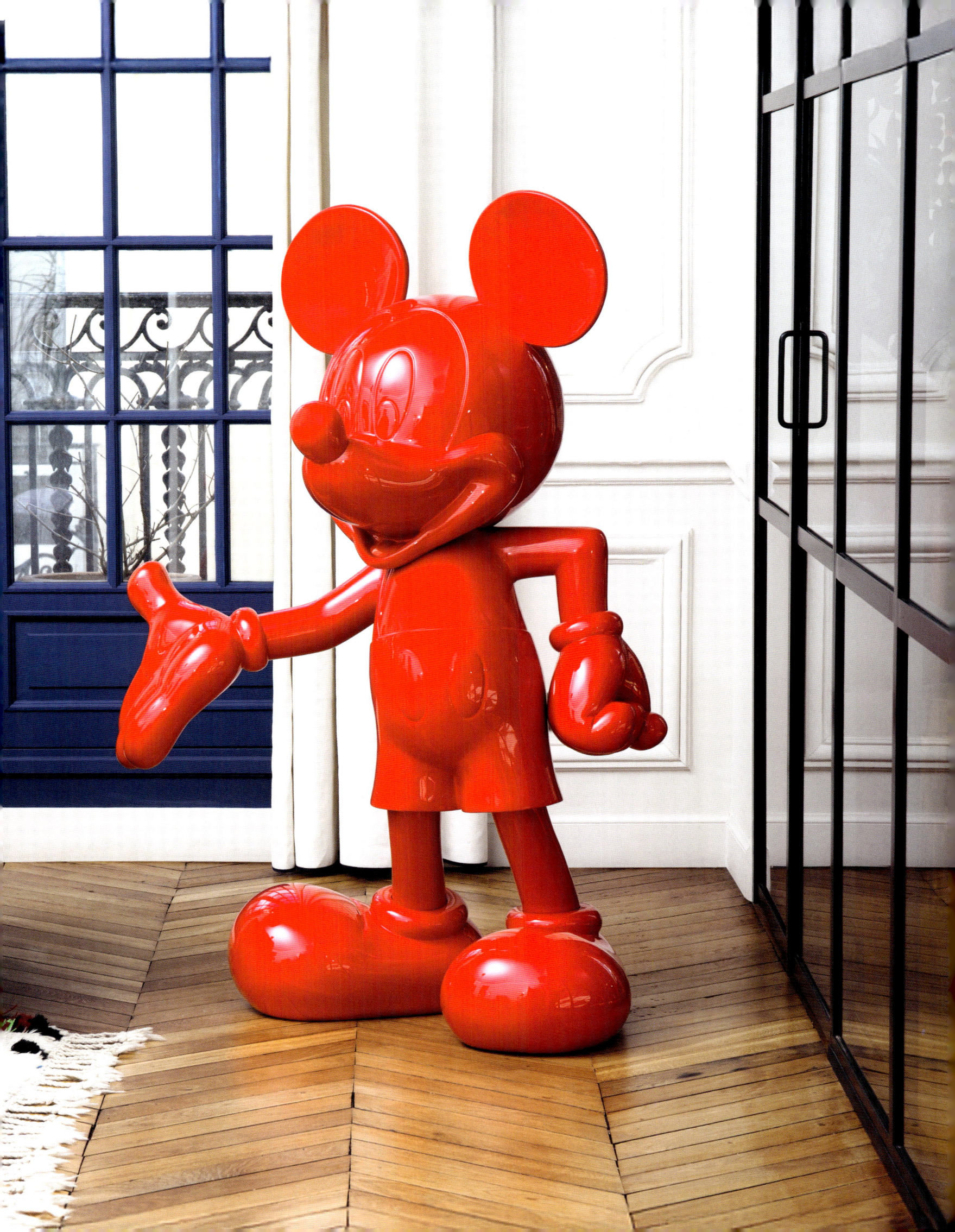

 marcel wanders **MARTYN** LAWRENCE BULLARD

playmobil Megan Hess

 JC DE CASTELBAJAC

 Chantal Thomass the SMURFS

JOSÉ LÉVY

 LEBLON DELIENNE POP SCULPTURE

 K KELLY HOPPEN

PAUL COCKSEDGE PARIS SAINT-GERMAIN SUPER P★P

 ARIK LEVY MIGUEL CHEVALIER

Hello Kitty Elena Salmistraro Sanrio

 Jo Di Bona

LEBLON DELIENNE
POP SCULPTURE

Juliette de Blegiers
& Isabelle Rabineau

Élisabeth Quin Préface I Foreword
Michel Bussi Postface

Flammarion

PRÉFACE
ÉLISABETH

On remonte toujours à l'enfance, comme certains poissons remontent les rivières, nageant vers une source mystérieuse, enchanteresse, vitale. Celui qui a forgé l'expression « retomber en enfance » insultait la sienne. L'enfance est un sommet, un paraclet, une principauté arborant une devise idéale : *Liberté, Fraternité, Malice, Crayons de couleur*. Du vert paradis des amours enfantines, nous sommes inguérissables. Certains mots, certaines images nous y ramènent, établissant entre notre enfance révolue et nous-mêmes une passerelle salvatrice.

Parmi ces images, il y a les icônes emblématiques de la culture pop, le langage universel. Des personnages qui fondent l'imaginaire collectif, des figures initiatiques, identificatoires et follement distrayantes, des idoles : Snoopy, le chien dormant obstinément sur sa niche, qui rêve d'être écrivain et démontre d'indéniables qualités de philosophe stoïchien, pardon, stoïcien ; Mickey la souris maousse, héros positif de l'Amérique et de l'Internationale enfantine depuis bientôt cent ans ; Winnie l'Ourson et sa tribu d'animaux libertaires toujours joyeux ; ou encore la star japonaise Hello Kitty, être hybride chumain (chat–humain) nommé d'après le chaton noir d'Alice dans le conte de Lewis Carroll, *De l'autre côté du miroir*.

Souris, ourson, chat et bien sûr chien, animal « d'homme-estique » par excellence, comme disait le psychanalyste Jacques Lacan. Toute une tribu d'espèces compagnes, une cohorte mythique dessinée, imprimée, animée sur celluloïd au cours du XXe siècle, que des artistes, de Marcel Wanders à Jean-Charles de Castelbajac, et des designers comme Kelly Hoppen vont réinterpréter avant de les confier aux artisans de l'Atelier Leblon Delienne pour une représentation en 3D, une traduction en résine, mais aussi, pourquoi pas, en marbre ou en bronze. C'est ainsi que Snoopy Cœur Blanc Laqué et Chrome Rouge dormira non plus sur sa niche mais dans celle de son nouveau maître collectionneur (c'est Snoopy qui parle !).

Irruption des icônes pop dans le réel. Victoire de la fiction sur la vie. Matérialisation — à l'aide des techniques les plus sophistiquées — des totems de nos enfances. Le joujou, le chouchou devient sculpture, statue ludique, objet de prix sans prix puisque le regarder ressuscite en soi le gosse crédule et sujet à l'émerveillement d'antan.

Les artisans de l'Atelier de Pop Sculpture Leblon Delienne ont-ils conscience de réaliser de merveilleux objets transitionnels, des doudous proustiens ? Juliette de Blegiers, à l'origine de la renaissance et du développement fulgurant de l'atelier normand, ne dirait pas autre chose. Comme moi, elle sait que les objets inanimés ont une âme : la nôtre.

FOREWORD
QUIN

We always go back to our childhood, like fish returning to their river of origin, swimming towards a mysterious, enchanting, and vital source. The person who coined the term "retomber en enfance" or "to fall back into childhood," was insulting their own childhood. Childhood is a summit, a protector, a principality that bears an ideal motto: *Liberty, Fraternity, Mischief and Colored Pencils*. We cannot be cured of the "green paradise of childish loves," as said by Charles Baudelaire. Certain words, certain images bring us back there, creating a restorative connection between our long-lost childhood and ourselves.

Among these images are the emblematic icons of pop culture, the universal language. These are characters who feed our collective imagination. They watched us grow up, influenced who we are, and thoroughly entertained us. They are idols: Snoopy, the dog who stubbornly sleeps on his doghouse, who dreams of being a writer and demonstrates the undeniable qualities of stoic pawlosophers, sorry, philosophers; Mickey Mouse, the positive hero of America and children around the world for almost a century; Winnie the Pooh and his band of libertarian animal friends always happy; and even the Japanese star, Hello Kitty, a cat–human hybrid named after Alice's black cat in Lewis Carroll's *Through the Looking Glass*.

A mouse, a teddy bear, a cat, and, of course, a dog—which, according to the psychoanalyst, Jacques Lacan, is the ultimate "d'homme-estique" animal (a pun on domestic animal meaning pet)—are part of a whole menagerie of companion species, a mythical cohort, drawn, printed, and cel-animated during the twentieth century. Artists, from Marcel Wanders to Jean-Charles de Castelbajac, and designers like Kelly Hoppen would reinterpret them before then entrusting them to the craftspeople of the Leblon Delienne Workshop to make 3D representations, a translation in resin, and—why not—also in marble or bronze. This is how Snoopy Heart in White Lacquer and Red Chrome goes from sleeping on his doghouse, to sleeping in the doghouse of his new master-collector (this is Snoopy talking!).

Pop icons are bursting into the real world. Fiction surpasses real life. The totems of our childhood are becoming reality, thanks to the best sophisticated techniques. Beloved toys are becoming sculptures, fun statues, and valuable objects, priceless for their ability to bring out that innocent kid in all of us that still has a sense of wonder.

Do the craftspeople of the Leblon Delienne Pop Sculpture workshop know that they're creating wonderful comfort objects and nostalgic, Proustian toys? Juliette de Blegiers, who is at the heart of the Normandy workshop's renaissance and astounding development, would certainly say so. She knows, as I do, that inanimate objects do have a soul: ours.

JULIETTE DE BLEGIERS

12 UN CONTE POP
A POP TALE

AVANT-PROPOS **PREFACE**

UN CONTE POP
A POP TALE

Au cœur de la Normandie, un atelier disposant du label EPV, Entreprise du Patrimoine Vivant, œuvre dans la rigueur de l'artisanat d'excellence depuis quarante ans. On y sculpte une multitude de modèles, on y fabrique des moules, on peint toutes les finitions à la main, on y célèbre le beau geste et la grande sophistication des matériaux. Artistes, designers, stylistes de mode, architectes, décorateurs, illustrateurs, street-artistes, tous arrivent à l'Atelier Leblon Delienne le sourire aux lèvres, impatients de découvrir les coulisses de la fabrication du projet qu'ils s'apprêtent à réaliser. Disney, IMPS–Schtroumpfs, Peanuts, Warner Bros., Playmobil ou Sanrio–Hello Kitty placent également leur confiance entre les mains d'artisans français dont l'inventivité et la qualité d'exécution les séduisent.

Dans cet ouvrage, créateurs et artisans racontent à la première personne leur rencontre avec un personnage qui les fascine. Ils dévoilent leurs inspirations, leurs croquis originaux, les premières tentatives. Je souhaite tous les remercier pour leur amitié fidèle et le récit sensible que chacun retient d'une collaboration, d'un métier, d'une vision, d'un regard, d'un matériau. Associer un créateur, une licence et un atelier d'artisans pour réinventer la saga des icônes pop, cela n'existait pas, cela ne se concevait pas, cela ne se fabriquait pas. Leblon Delienne aura été précurseur d'une forme d'art en haute sculpture qui redéfinit la beauté, la contemporanéité d'une pièce originale aux finitions impeccables élaborée à la main.

Plastique, hypersensible, d'une capacité d'adaptation hors du commun, le pop art des sixties est en pleine expansion lorsqu'il diffuse l'éphémère et le consommable, le jetable et le happening de masse. Mais au XXIe siècle, tout décélère, la durabilité des objets s'impose. Notre atelier de Neufchâtel-en-Bray incarne le lieu emblématique de créativité en matière de sculpture des icônes les plus célèbres, parmi lesquelles Snoopy, Mickey, Hello Kitty, Picsou et Batman. Mieux encore, les créateurs, avec notre studio, inventent également leurs propres personnages.

In the heart of Normandy, there is a workshop with the EPV ("Living Heritage Company") label that has been an example of artisanal rigor and excellence for forty years. Here, we produce many models, create molds, hand paint the finishes, and celebrate artistry and highly sophisticated materials. Artists, designers, fashion stylists, architects, decorators, illustrators, and street artists all come to the Leblon Delienne Workshop with a smile on their face, eager to catch a glimpse behind-the-scenes of the project that they are about to take on. Impressed by the inventiveness and expertise of these French artisans, Disney, IMPS–The Smurfs, Peanuts, Warner Bros., Playmobil, and Sanrio–Hello Kitty have all decided to put their faith in them.

In this book, creators and artisans will give first-hand accounts of their encounters with characters that fascinated them. They will reveal their inspirations, original sketches, and initial attempts. I would like to thank them all for their loyal friendship and for their heartfelt stories about collaborating, working with materials, as well as about their work, vision, and perspectives. The idea of bringing together a creator, a license holder, and a workshop of artisans to reinvent the saga of pop icons never existed before. It was unimaginable. That sort of thing did not happen. Leblon Delienne would be the precursor of an Haute Sculpture art form that would redefine the beauty and modernity of hand-crafted original pieces with impeccable finishes.

The pop art of the sixties was flexible and supersensitive with an extraordinary ability to adapt. It flourished, as it embraced mass happenings and all things fleeting, consumable and disposable. However, in the twenty-first century, everything slowed down, and an object's durability became important. Our workshop at Neufchâtel-en-Bray is an iconic place for creativity when it comes to sculpting the most famous icons, including Snoopy, Mickey, Hello Kitty, Scrooge and Batman. But that's not all, because designers, in collaboration with our studio, also invent their own characters.

> « Tout est véritablement parti d'une fascination pour les savoir-faire d'excellence. »

> "It all started with a fascination for exceptional expertise."

Cette aventure humaine et artistique part d'une fascination pour les savoir-faire d'excellence. La sophistication du geste humain est un prélude à la beauté de toute œuvre. Les pages qui suivent rendent hommage aux icônes autant qu'aux mains qui les façonnent, depuis la première esquisse jusqu'à la réalisation finale.

Rien ne me prédisposait à pénétrer le terrain de jeu des sculptures pop, si ce n'est un éblouissement artistique et une prise de conscience profonde, le jour où j'ai su que j'orienterais ma vie professionnelle dans l'univers des savoir-faire d'exception. À la fin de mes études, je découvrai chez Dior, au sein du département haute joaillerie, le fonctionnement d'une grande maison et des constellations d'artisans qui œuvrent en orfèvres à sa renommée internationale.

This human and artistic adventure began with a fascination for exceptional expertise. The sophistication of the human touch is a prelude to the beauty of all works of art. The rest of this book will honor both the icons and the hands that shaped them, from the first sketches to the final product.

Nothing had predisposed me to enter the Pop Sculpture industry, but for an artistic awakening and a profound realization the day I knew that I would devote my career to the field of exceptional craftsmanship. After graduating, I worked at the fine jewelry department at Dior, where I discovered the inner workings of the company and its constellation of gold and silver smiths who made it world famous.

Plus tard, chez Baccarat, j'expérimentai avec les architectes et les décorateurs l'art de sortir des codes pour mieux les honorer en les réinventant. Le cristal est un merveilleux matériau en métamorphose. Son raffinement et son incandescence constituèrent un instant magique. Je passai alors beaucoup de temps dans la proximité des artisans à la Manufacture. Le cristal a considérablement forgé et entraîné mon œil.

Tout m'a enthousiasmée dans les projets menés sur les collections de luminaires, avec Reda Amalou pour les boutiques Patek Philippe, et dans les échanges avec le maître robinetier THG pour une nouvelle série dessinée par Pierre-Yves Rochon, entre autres inoubliables aventures. Je me muai en chef d'orchestre des projets des hôtels Baccarat, notamment celui de New York avec Dorothée Boissier, Patrick Gilles et les ingénieurs à la Manufacture.

Lorsqu'un fonds d'investissement m'approche en 2015 pour devenir directrice des collections des quatre sociétés du groupe Héritage Collection — JL Coquet, Jaune de Chrome, D. Porthault et Leblon Delienne — j'accepte à la fois la marque de confiance et le défi. Alors que le groupe souhaite se séparer de Leblon Delienne, je suis convaincue du potentiel de l'entreprise, sensible à son histoire et aux artisans qui me prouvent leur soutien — nous travaillions ensemble depuis deux ans déjà. Je reprends la société en 2018 en compagnie de deux associés, Jean-Pierre Lutgen et Olivier Étienne.

J'avais initié à mon arrivée les collaborations avec des créateurs, en invitant notamment deux designers, Arik Levy et Marcel Wanders, à imaginer une collection pour les 90 ans de Mickey en 2018. Tous deux avaient eu la même réaction : « *C'est passionnant ! Cela nous intéresse !* » Ce qui leur plaisait était de réinterpréter, avec une certaine liberté, leurs propres icônes pop. Je réalisai alors à quel point nous sommes tous familiers de ces personnages. Je pressentais que nous abordions une ère nouvelle où nous pourrions aller très loin dans la créativité et l'invention. L'aventure devait continuer, la marque ne pouvait pas ne plus exister.

Au lancement de la collection *One Minute Mickey*, revisite contemporaine du personnage par Marcel Wanders en série de huit exemplaires, tous uniques et auréolés du charme fou du bleu de Delft, le succès fut immédiat. L'intervention sur la pièce était somptueuse. Marcel Wanders s'emparait des sculptures à bras-le-corps, entamant une danse à travers le siècle avec Mickey. C'était vraiment très audacieux. Les sculptures s'écoulèrent à la vitesse de l'éclair, suivies par une série de Minnie, compagne indissociable de Mickey.

J'ai tout de suite aimé la taille humaine de l'Atelier, l'implication de ses artisans profondément attachés à leur savoir-faire, les process de fabrication maîtrisables bien que complexes, une fabrication française irréprochable et un potentiel de créativité inépuisable, parfaitement en phase avec l'époque. Tout cela en mouvement constant, en symbiose avec les fondamentaux du pop art.

Faire appel à des artistes dans le cadre de collaborations inédites prend tout son sens. Nous leurs offrons un support en volume rêvé. Nous sommes des catalyseurs de création. Je réinvente notre marque en intégrant les codes du luxe, en repensant notre positionnement, nos collections et notre réseau de distribution pour écrire une nouvelle page de notre histoire.

J'entre pleinement dans la profondeur de la matière et retrouve sur le site de production la magie de la métamorphose des matériaux et leur sublimation, telles que je les avais expérimentées avec les pierres précieuses, puis le cristal. La résine, notre matériau de prédilection utilisé pour réaliser les sculptures, est incroyablement multiple. Je me forme à tous ses états, déshabille les icônes, car ce qui compte à mes yeux, c'est le matériau lui-même : lisse, brillant, avec une matité parfois. Je recherche un effet moins figuratif, plus abstrait, avec une ligne plus stylisée. Le monochrome met en évidence la forme, ce qui donne un effet hyper-contemporain. Nous nous éloignons de la figurine de collection traditionnelle sans l'abandonner.

Later, at Baccarat, along with the architects and decorators, I experimented, discarding conventional rules to better honor them through reinvention. Crystal is a marvelous and versatile material. Seeing the amazing sophistication and incandescence of crystal was magical. I spent a lot of time in the company of Baccarat's artisans. Working with crystal really honed and trained my eye.

There were many unforgettable projects over the years that filled me with excitement. Some examples include the collections of light fixtures developed by Reda Amalou for Patek Philippe and discussions with the expert bathroom fittings manufacturer, THG, about the new collection designed by Pierre-Yves Rochon. I eventually became the project leader for the Baccarat Hotels, especially those in New York where I worked with Dorothée Boissier, Patrick Gilles, and the Baccarat engineers.

When an investment fund approached me in 2015 about becoming the collections director for the four Héritage Collection companies (JL Coquet, Jaune de Chrome, D. Porthault and Leblon Delienne), I accepted the challenge and saw it as a vote of confidence. While the group wanted to separate from Leblon Delienne, I was convinced of the company's potential. I appreciated both the company's story and the artisans who had put their faith in me after working together for two years already. In 2018, my two associates, Jean-Pierre Lutgen and Olivier Etienne, and I took over the company.

When I started, I initiated collaborations with creators by inviting two designers, Arik Levy and Marcel Wanders, to imagine a collection for Mickey's ninetieth birthday in 2018. They both had the same reaction. "*How exciting! We're interested!*" What they appreciated was having the opportunity to reimagine their pop icons with a certain degree of freedom. I realized just how familiar these characters are to all of us. I felt like we were entering a new era where we could push our creativity and capacity for invention even further. The adventure had to continue. The company could not disappear.

The launch of the *One Minute Mickey* collection, Marcel Wander's contemporary reimagining of the character in an eight-sculpture series, each one unique and painted in the highly charming Delft blue, was an immediate success. His work was sublime. Marcel Wanders took on the creation of these sculptures with gusto and began a dance throughout the century with Mickey. What he did was truly daring. The sculptures sold like crazy, and the collection was followed by a series of Minnie sculptures, Mickey's constant companion.

I immediately liked the smaller scale workshop. I appreciated the artisans who were both involved and profoundly attached to their craft. I liked their manufacturing methods which, while complex, were still manageable. I appreciated the workshop for its flawless French manufacturing and endless creativity, all of which were in keeping with the times. All these factors are constantly in motion, in symbiosis with the fundamentals of pop art.

Calling on artists to participate in unprecedented collaborations makes sense. We are catalysts for creation. We offer artists and designers an ideal 3D medium to work with. I reinvent our brand by embracing the codes of luxury, redefining our positioning, collections, and distribution network to write a new chapter in our story.

I'm fully immersed in this field and at the Workshop, I have found the same magic of transforming and enhancing material that I experienced when working with precious stones and later crystal. Resin, our preferred material to use for sculpting, is incredibly versatile. I'm learning all about the various conditions that resin can be in, while setting aside the icons because, for me, it is the material itself that is most important. Resin can be smooth, shiny, and sometimes a bit matte. What I am looking for is an effect that is less figurative and more abstract, something more stylized. Monochrome draws attention to the shape, which gives it a highly contemporary feel. We are distancing ourselves from traditional collector's figurines without completely abandoning the concept.

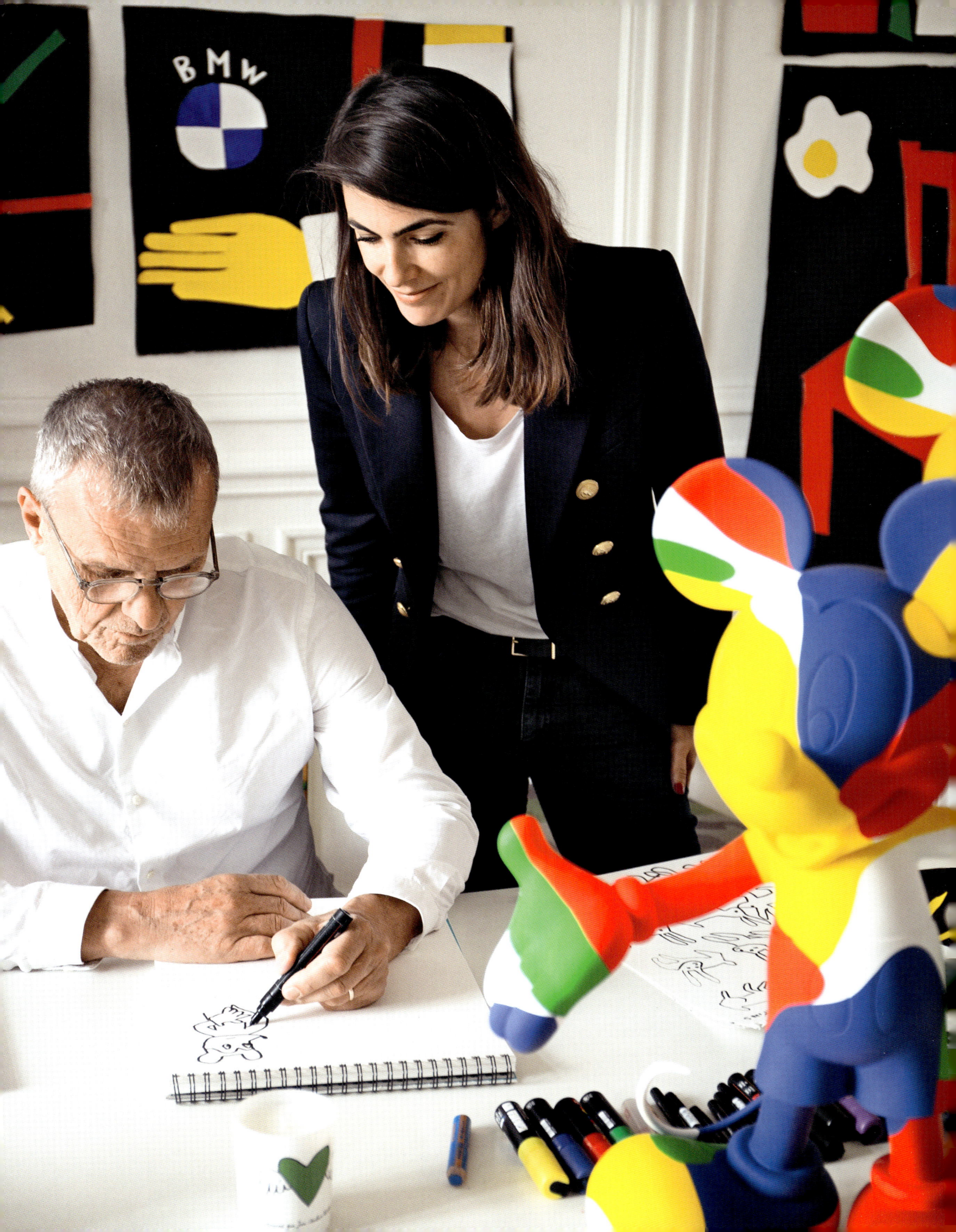

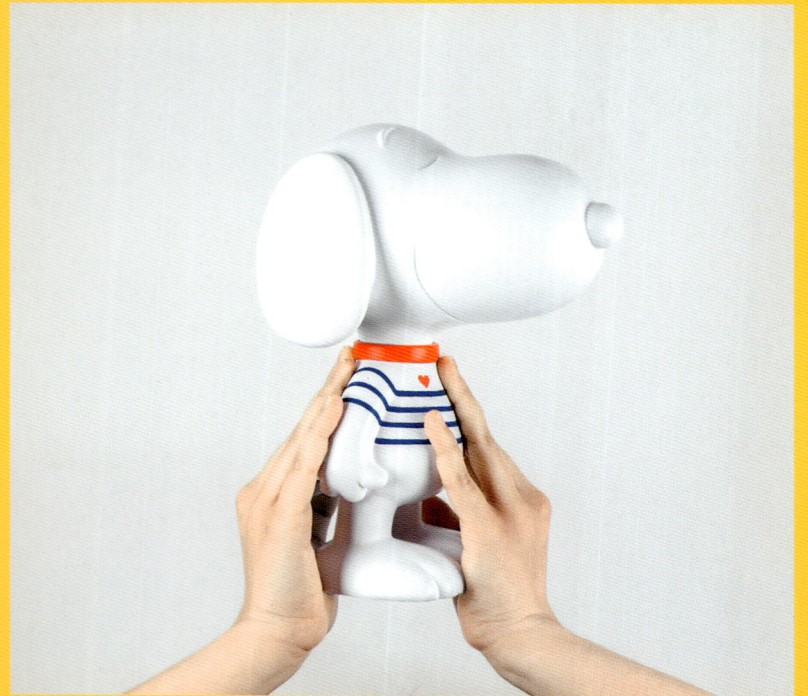

SNOOPY

J'envisage nos créations en collections successives, suggère des combinaisons chromatiques infinies. Habituée des projets sur mesure, je forme notre studio à offrir au client le choix de ses propres combinaisons, coloris ou formats, une flexibilité rare et précieuse généralement réservée aux grandes maisons. Nous répondons à des demandes souvent très précises. Nos équipes adorent les défis et demandent à être challengées. Créer un livre en résine velours pour le restaurant *Le Jules Verne* a été un miracle d'inventivité partagée. Pour Moët & Chandon, nous réalisons une commande spectaculaire qui nous sort de notre zone de confort et renforce nos connaissances techniques.

Les collaborations avec les artistes s'enchaînent. J'aime leur laisser une totale liberté — il ne s'agit jamais de brider la créativité. Interviendront quoi qu'il en soit impératifs et ajustements techniques. C'est souvent à cette étape que l'on reconnaît le talent du créateur dans sa capacité à savoir adapter son design. Ergonomie aboutie et harmonie des lignes signent chaque nouvelle pièce de notre répertoire. Chaque personnage dispose de ses propres codes qu'il est essentiel de savoir reconnaître.

Posséder l'une de nos créations donne un accès direct à une émotion très particulière. On reconstitue chez soi le plaisir graphique du dessin animé. Nous souhaitons aussi que l'amateur, le collectionneur ou l'amoureux reçoive l'œuvre qu'il a élue dans les meilleures conditions, c'est-à-dire avec coffret et certificat d'authenticité qui en font alors une pièce de collection à part entière. Beaucoup nous découvrent à l'occasion d'un instant décisif de leur vie. Nombre de déclarations d'amour sont lancées avec un *Mickey With Love* ou un *Snoopy Cœur*. Nos artisans les chérissent et prennent plaisir à réaliser des objets symboliques forts.

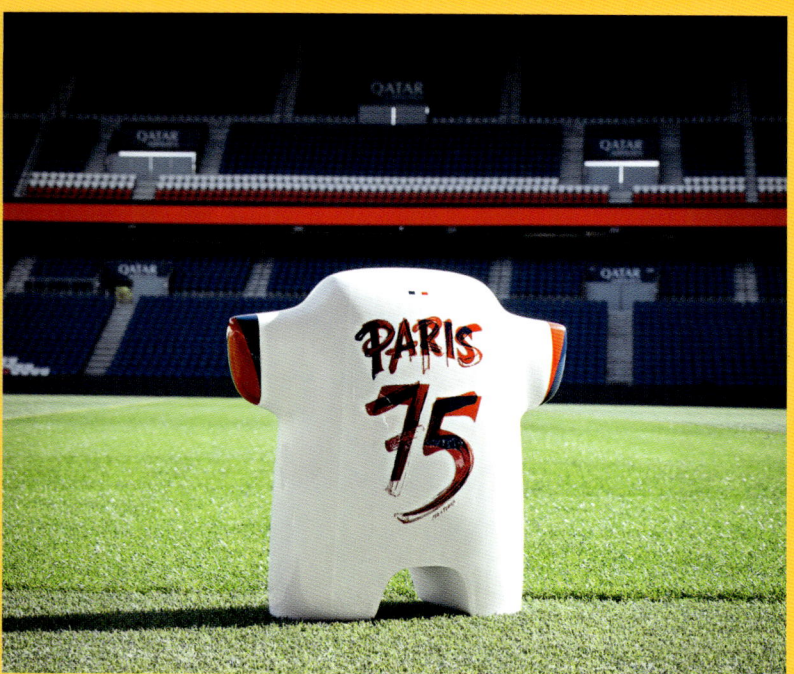

ICONS X PARIS SAINT-GERMAIN
Parc des Princes, France

« Tous les personnages ont leur propre histoire, leur propre langage. »

Mickey est un récit, Snoopy aussi. Tous les personnages détiennent leur propre histoire, leur langage singulier. Pour Leblon Delienne, il importe avant tout de créer de nouvelles icônes et d'en chercher l'équation magique avec des artistes. Ce sont des moments particulièrement forts. Je conserve un attrait indéfectible pour la direction artistique. Ce qui m'interpelle avant tout, c'est d'abord l'esthétisme d'une pièce au-delà de l'histoire des personnages. Tout est ensuite affaire de rencontres et de hasards. Je me réjouis tout autant de vous faire découvrir ces personnages et icônes qui se transmettent de génération en génération, dépositaires d'une valeur affective intemporelle, que de vous dévoiler les coulisses de notre atelier normand.

I envision creating successive collections of our creations, while offering infinite color combinations. As I am familiar with bespoke projects, I trained our studio to offer clients the option of choosing their own combination of colors and formats. This versatility is rare and invaluable as it's generally only offered by large brand-name companies. We often receive very specific orders. Our teams love challenges and want to be challenged. Creating velvety-smooth books out of resin for the restaurant, *Le Jules Verne,* was a miracle of mutual inventiveness. For Moët & Chandon, we fulfilled an incredible order, which took us out of our comfort zone and challenged our technical expertise.

LEBLON DELIENNE GALLERY
Canton Road, Hong Kong, China

> "All the characters have their own story,
> their own language."

We have continued to collaborate with artists. I like to give them total freedom, because creativity should never be restricted. No matter what happens though, there will always be a need to prioritize and make technical adjustments. It's often at this stage that we recognize the designer's talent in their ability to adapt their design. Each new piece of our repertoire bears the hallmarks of our brand: perfect ergonomic design and harmonious lines. Each character has their own codes, and it is important to be able to recognize them.

Owning one of our creations can inspire a very special feeling, the feeling that comes from recreating the graphic delight of animation. We also hope that the fans, collectors, and those who love our work receive the piece that they selected in the best condition, meaning that it comes with a certificate of authenticity and in a box, which we know are collector's items in their own right. Many discover us at decisive moments in their lives. Many declarations of love have been made using *Mickey with Love* or *Snoopy Heart*. Our artisans cherish those moments and the happiness that comes from creating objects that are filled with emotion.

Mickey has a story, so does Snoopy. Every character has their own story and unique language. For Leblon Delienne, the most important thing is to create new icons and to find the magic formula together with the artists. These are particularly powerful moments and I'm deeply attached to artistic direction. What I find the most compelling is the aesthetic element of a piece, beyond just the character's story. After that, it's all just a question of chance encounters, and I'm delighted to present to you the characters and icons that transcend generations, who are custodians of a sentimental value that is as precious as it is timeless. At the same time, I'm delighted to reveal to you what goes on behind-the-scenes in our Normandy workshop.

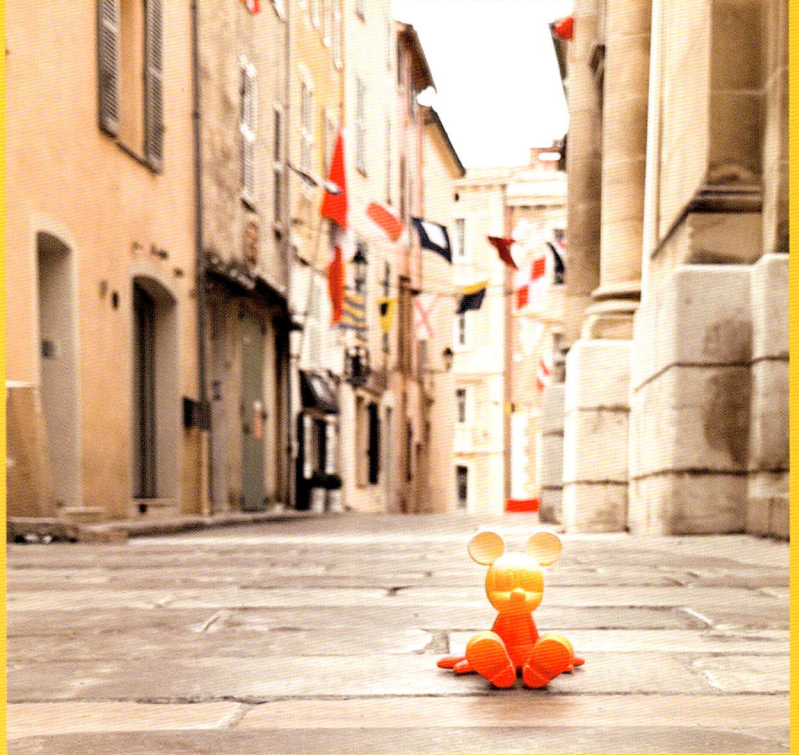

SITTING MICKEY
Saint-Tropez, France

Juliette de Blegiers

Présidente I **President**
Leblon Delienne

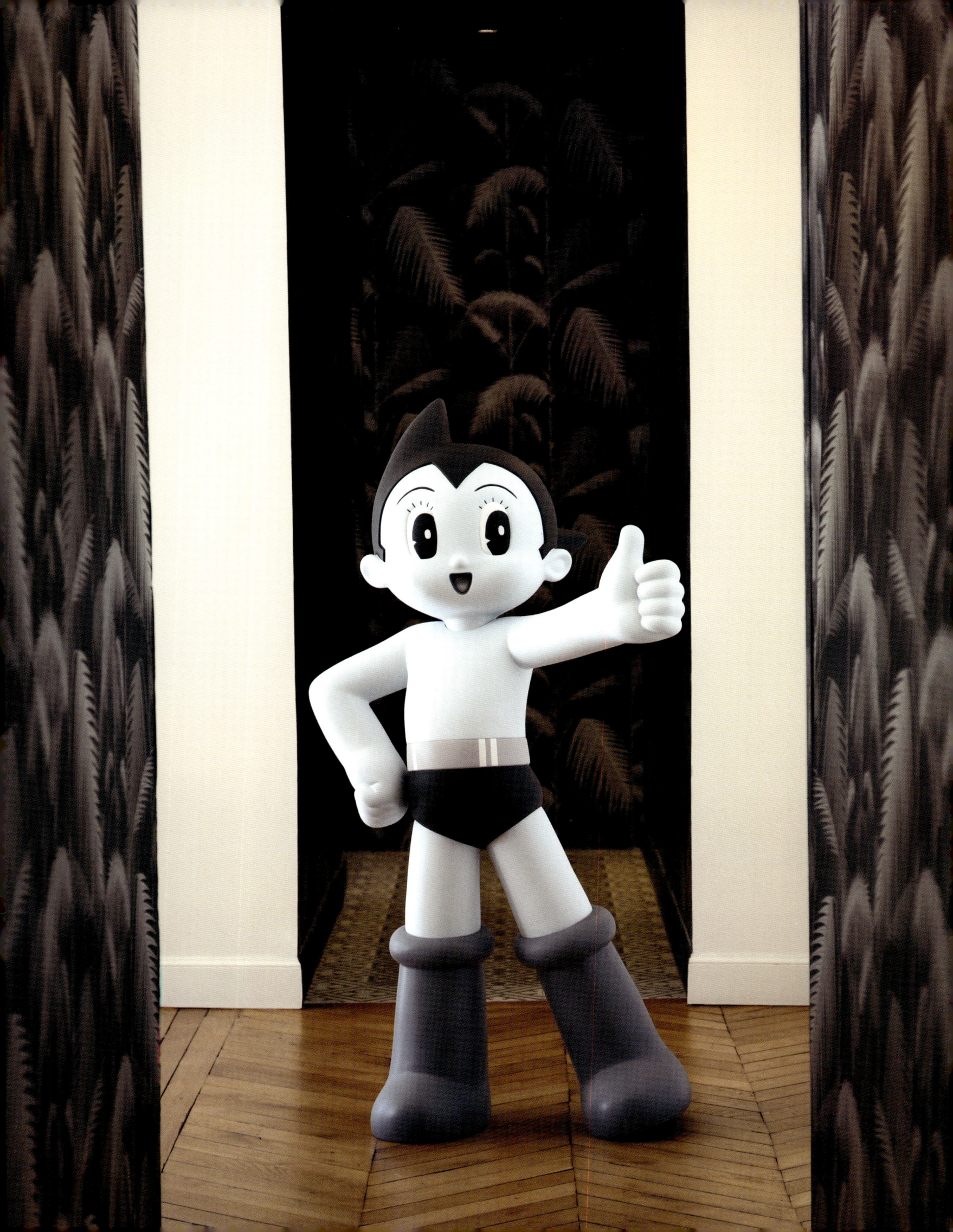

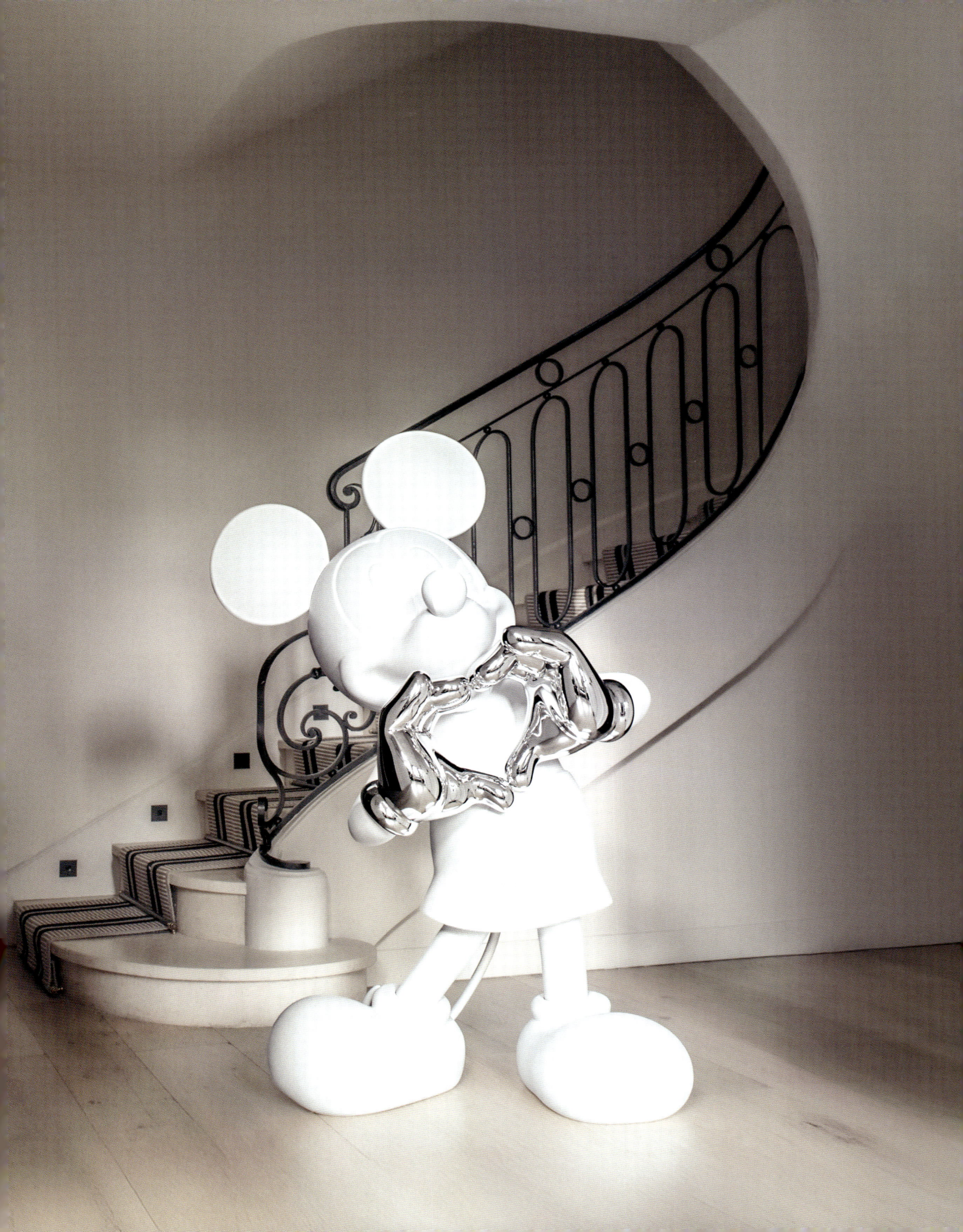

CHANTAL GRANIER

Directrice artistique de la prestigieuse cristallerie Baccarat pendant dix ans au cours desquels elle fait évoluer l'image de la marque grâce à des collaborations avec des designers comme Ettore Sottsass, Jaime Hayón, Michele De Lucchi, Philippe Starck, Marcel Wanders, Patricia Urquiola ou les frères Campana, Chantal Granier rejoint ensuite Hermès « Maison art de vivre », Saint-Louis et Puiforcat, avant de créer sa propre société de conseil. L'ancienne plume déco de Condé Nast accompagne régulièrement l'Atelier Leblon Delienne au titre de conseillère artistique. Érudite et passionnée, Chantal Granier est une observatrice alerte du revival du pop art.

Pour s'emparer d'une icône, il faut être talentueux, doué et érudit dans son domaine. Sans doute faut-il également avoir une véritable culture de l'objet, des usages, des matériaux, ainsi que la connaissance des artisanats rendant possible la résurgence d'une telle figure. La pop nous revient en force car elle suggère des mondes eux-mêmes cultes. Mickey à l'échelle 1, de 140 centimètres de hauteur, édité par l'Atelier Leblon Delienne, possède un statut d'œuvre d'art qui fluctue entre le très bel objet artisanal, le jouet capable de susciter à n'importe quel moment l'émotion de l'enfance et la sculpture pop iconique. Leblon Delienne s'adresse à un public de collectionneurs. S'offrir une sculpture ou une figurine est un geste fort : il s'agit de s'approprier un objet fascinant. Cette intelligence absolue, cette perception de l'horizon d'attente des publics, cette manière de devancer l'air du temps avec une nonchalance hyper-studieuse, tel est le pop art contemporain. L'Atelier, à travers ses choix et sa sélection d'icônes, dispose de cette capacité à toucher tous les publics, enfants et adultes, par le biais de la sculpture.

L'Atelier Leblon Delienne propose un large éventail de tailles, une incroyable gamme de coloris et des prix variés pour une même icône, ainsi que des éditions limitées. Dans ses collections, les icônes déploient une vision internationale car la marque normande n'a de cesse d'aller voir ce qui se passe ailleurs et diffuse ses œuvres sur toute la planète.

Le pop art, ce sont avant tout des regards sur l'art et la société, issus de personnalités maniant admirablement les concepts en les popularisant, bien avant l'essor des réseaux sociaux. Lorsque j'ai visité l'Atelier, j'ai été bluffée par les recherches chromatiques des artisans. Je me souviens que les équipes recherchaient un bleu cobalt poudré, et elles le cherchaient vraiment, jusqu'à le trouver. Ces pièces détiennent un charme particulier. Lumineuses et gracieuses, sans aucun défaut, elles possèdent toutes une attitude singulière de la tête et des bras. Il y a quelque chose de très authentique en elles, ce ne sont jamais des objets figés.

Chantal Granier was artistic director of the prestigious crystal factory, Baccarat, for ten years, during which she changed the brand's image through collaborations with designers like Jaime Hayón, Michele De Lucchi, Philippe Starck, Ettore Sottsass, Marcel Wanders, Patricia Urquiola, and the Campana Brothers. She then joined the "Maison art de vivre" of the Hermès group (Hermès, Saint-Louis, and Puiforcat), before then creating her own consulting firm. She used to write about home decor for Condé Nast. Now she regularly works with the Leblon Delienne Workshop as an artistic advisor. Chantal Granier is erudite and passionate, and a keen observer of the pop art revival.

To take on an icon, it is important to be talented, skilled, and knowledgeable about one's field. Without a doubt, it is also important to also be well-versed in objects and their uses, in materials, as well as in the handicraft that makes the resurgence of such an icon possible. Pop is coming back in force, because it references worlds that are, themselves, iconic. A life-size Mickey (55 inches or 140 centimeters tall) produced by the Leblon Delienne Workshop, is a work of art that is at once an incredibly beautiful artisanal piece, a toy capable of inspiring the feeling of childhood at any moment, and an iconic Pop Sculpture. The work of Leblon Delienne reaches an audience that has the potential to become collectors. Buying a sculpture or a figurine is a big decision, as it entails making an intriguing object your own. This display of sheer intelligence, of having insight into the future expectations of your audience, the ability to be ahead of the curve with an extremely studious nonchalance, this is contemporary pop art. Through its sculptures, the Workshop, depending on its choice and selection of icons, can reach all audiences, both children and adults.

The Leblon Delienne Workshop offers a wide range of sizes, an incredible array of colors, and varied prices for the same icon, as well as limited editions. In its collections, the icons reflect an international outlook because the Norman company is constantly looking at what is happening elsewhere and distributes its work around the world.

Pop art is, above all, a way of looking at art and society, created by personalities who were adept at popularizing ideas well before the rise of social media. When I visited the Workshop, I was amazed at the research the artisans put into finding the right colors. I remember that the teams were looking for a particular shade of cobalt blue. They did so much research until they finally found it. These pieces possess a particular charm. They are perfect, bright and graceful, and they all possess a unique positioning of the head and arms. There is something very authentic about them. They are not static objects.

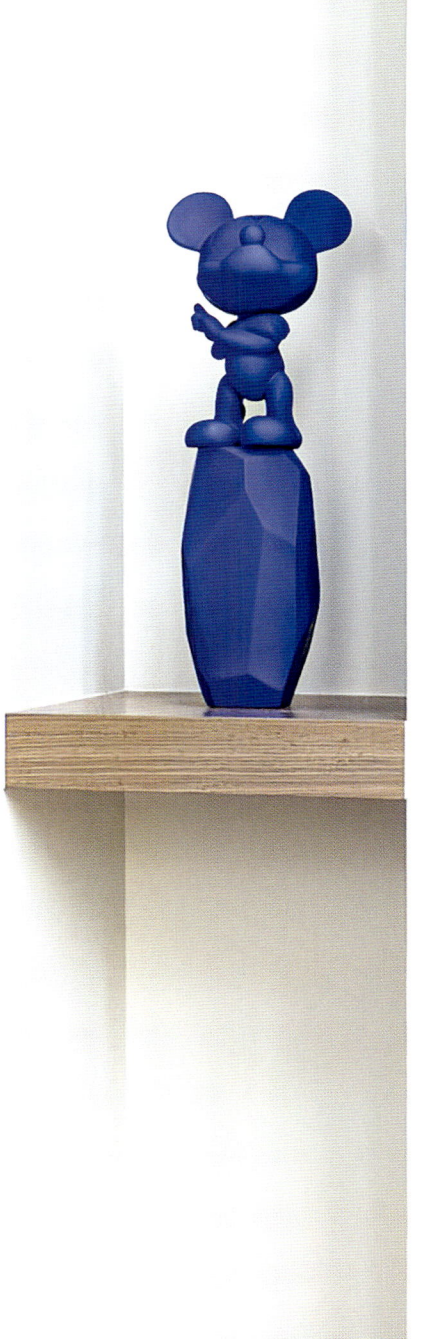

OBSERVATRICE OBSERVER

21

JENNIFER CUVILLIER

Founded in 1838 at the corner of rue de Sèvres and rue du Bac in Paris, Le Bon Marché's interior design was elevated by the Gustave Eiffel studios, allowing the space to be illuminated by resplendent light. From the beginning, the store offered unique products to its clients as well as a service for bespoke designs, which is echoed in the customization of products today. Participating in their exhibits and discoveries is a privilege and an experience. Jennifer Cuvillier, director of style and design at Le Bon Marché Rive Gauche, is one of the foremost connoisseurs of the Pop Sculpture workshop, Leblon Delienne.

Le Bon Marché is a "small" department store. We are dedicated to carefully selecting everything we offer, in all areas of the store. Everything is meticulously chosen because we have limited space. As a result, everything that enters Le Bon Marché must have a reason for being there, must offer something new. In all our selections and in all sectors, we will always seek out new releases. This is true for all our departments. We are fortunate enough to have our own spaces for themed exhibits, which are renewed every two months. For each theme, we choose a selection of creators, artists, objects and brands. As such, we have a lot of room to play with in the most visible areas of the store. The idea is to bring an element of novelty and surprise, to create an experience, and to showcase the know-how of the artisans and creators. We love stories. We tell ourselves tales and then want to share them with our clients.

This was how, at Christmas in 2018, we began collaborating with the Leblon Delienne Workshop. The company offers a rare diversity of products, designs, and creativity. It has its own team of artisans and can produce bespoke objects. We started with one collaboration and have worked together many times since. Leblon Delienne knows how to adapt to our needs, themes, and new ideas. Its creative team always manages to find increasingly surprising solutions. Beyond the variety of characters, the brand also selects specific colors to match our displays as closely as possible and uses patterns such as "tiedye" which leave a strong impression. The details of the finishes are perfect. We are committed to producing exclusive editions.

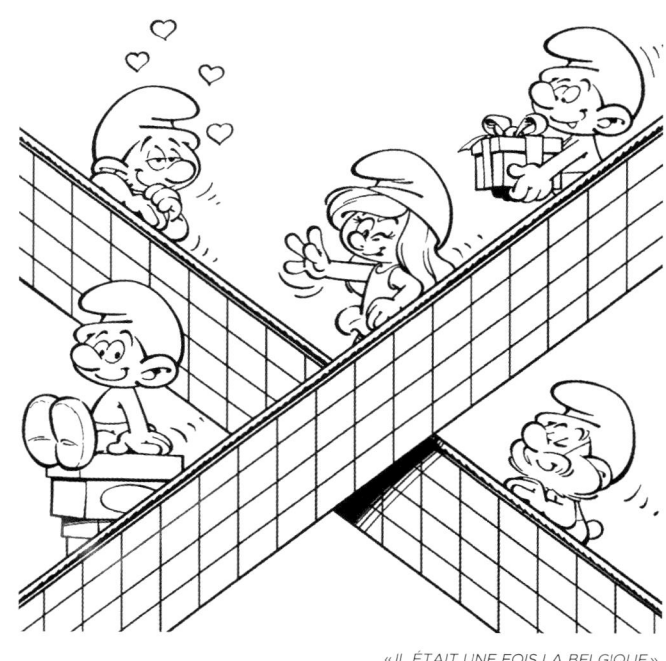

« IL ÉTAIT UNE FOIS LA BELGIQUE »,
EXPOSITION SCHTROUMPFS | **SMURFS EXHIBITION**
Le Bon Marché, Paris

Au Bon Marché, nous aimons le côté décalé. Une sculpture Leblon Delienne est à la fois nouvelle et intemporelle, elle incarne un produit de mode et un objet de décoration et, selon les collaborations et les artistes mis en évidence, elle apporte un côté lifestyle encore différent. Je ne discerne pas seulement de la pop culture dans ces créations, j'y vois aussi un affect très particulier lié aux personnages. Les sculptures les plus classiques comme les créations les plus imaginatives impulsent une émotion et réveillent toujours en premier lieu une histoire liée à l'enfance. Nous avons songé aux Schtroumpfs pour une proposition de modèles originaux lors de notre exposition « Il était une fois la Belgique » en 2020, pour laquelle nous avons imaginé toute une collection. Nous avons également proposé un atelier de personnalisation live de tags avec les street-artistes de chez Mad Lords. Les clients sont venus faire personnaliser leurs figurines par des taggers professionnels. C'était du jamais-vu, ils ont adoré.

Nous éditons des objets sur mesure en petite série. Il s'agit d'un échange régulier, un *ongoing partnership*. En tant qu'entrepreneuse, avec son regard de directrice artistique, Juliette de Blegiers reste constamment ouverte aux nouvelles idées. Nous lui faisons part de nos souhaits ou bien nous partageons avec elle nos réflexions. Et cela va dans les deux sens, ce qui est précieux. Leblon Delienne suggère des licences séduisantes avec sans cesse de nouveaux personnages. Je ne connais pas d'équivalent en matière de créativité et de qualité. Ce mix entre un objet de décoration et un design artistique, avec sa grande flexibilité et technicité, séduit les licences. Mickey, que l'on peut considérer comme un classique, arrivera encore à nous surprendre car la patte d'un artiste l'aura éclairé différemment. La marque propose ce twist incroyable, à l'infini, sur un même personnage.

« La marque propose un twist incroyable, à l'infini, sur un même personnage. »

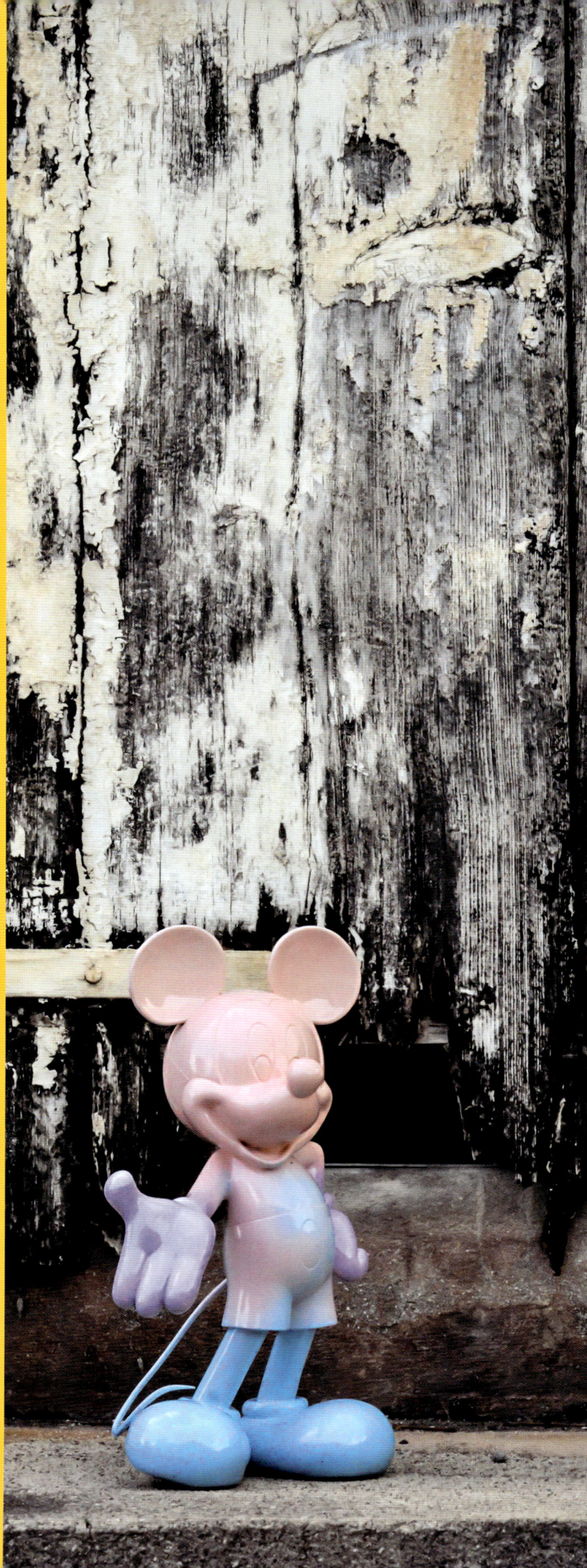

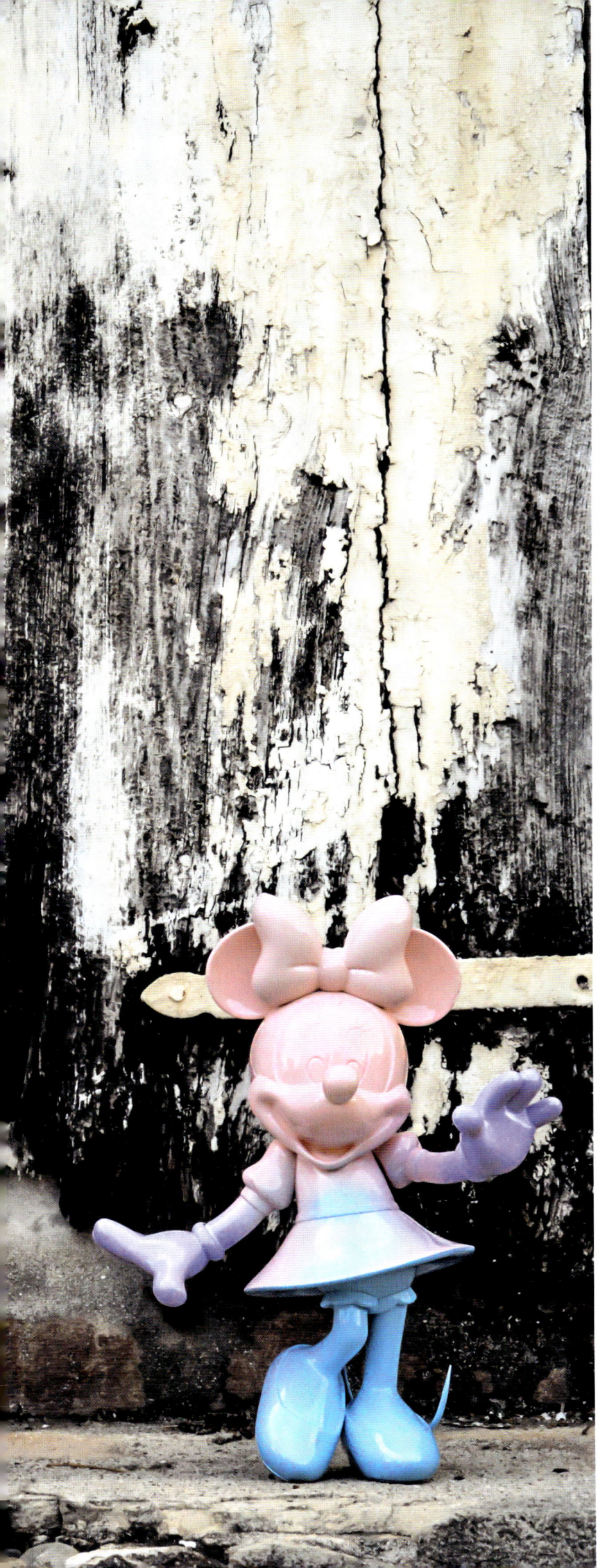

> "The workshop offers an infinite number
> of incredible variations of the same character."

At Le Bon Marché, we like all things quirky. A Leblon Delienne sculpture is both new and timeless. It embodies an object that is trendy and decorative. Moreover, depending on the collaboration and the artist being featured, it can also bring a different lifestyle touch. I see more than just pop culture in these creations. I also see a very particular effect that is connected to the characters. The most classic sculptures, like the most imaginative creations, evoke emotion and will always primarily remind people of a story from their childhood. In 2020, we thought of using Smurfs as the original models for our exhibit titled, "*Il était une fois la Belgique*" or "*Once Upon a Time in Belgium.*" We ended up creating a whole collection for it. We also offered a live workshop where people could create personalized tags with the street artists of Mad Lords. Clients came to have their figurines personalized by professional taggers. This was unprecedented, and the clients loved it.

We produce bespoke objects in batches, which involves regular discussions and an ongoing partnership. As an entrepreneur and with her perspective as an artistic director, Juliette de Blegiers is always open to new ideas. We let her know our desires and share our thoughts. She does the same with us, and that is highly important. Leblon Delienne suggests attractive brands to work with, leading to an endless stream of new characters. I do not know any other who can match their creativity and quality. This mix of decorative objects and artistic design, with a high level of flexibility and technicality, entices brands to collaborate with them. Mickey, who could be considered a classic, will continue to surprise us, because artists' reinterpretations allow us to see Mickey in a new light. The workshop offers an infinite number of incredible variations of the same character.

SOMMAIRE
CONTENTS

01 HAUTE SCULPTURE

- 30 GENÈSE / GENESIS
- 34 MÉMOIRES / MEMORIES
- 36 SCULPTURE
- 42 PROTOTYPAGE / PROTOTYPING
- 46 MOULAGE / MOLDING
- 48 PONÇAGE / SANDING
- 52 PEINTURE / PAINTING
- 56 SUR-MESURE / BESPOKE

02 ICÔNES / ICONS

03 SUPER POP

68 SNOOPY & WOODSTOCK
Peanuts - Tara Botwick
72 Sarah Andelman
74 Alexandra Poster Bennaim
76 Jean-Charles de Castelbajac

86 MICKEY & MINNIE
The Walt Disney Company
Hélène Etzi
96 Marcel Wanders
100 Arik Levy
106 Kelly Hoppen
110 Jean-Charles de Castelbajac
114 Madame Chantal Thomass
118 Martyn Lawrence Bullard
122 Thomas Dariel
126 Miguel Chevalier

130 HELLO KITTY
Sanrio - Silvia Figini
134 Jo Di Bona
140 Nasty

144 LES SCHTROUMPFS SMURFS
148 Mehdi Bentenah & Alban Ficat
156 Sickboy

160 BATMAN & CATWOMAN
164 Miguel Chevalier

168 BUGS BUNNY
170 Paul Cocksedge

176 La collection qui vous donne du pouvoir
The collection that gives you superpowers

04 CRÉATION & EXPÉRIMENTATION / CREATION & EXPERIMENTATION

188 **KOKESHI**
José Lévy

194 **STAR WARS X ZAHA HADID DESIGN**

196 **SUPER HANGER**
Constance Guisset

200 **SPIRITS**
Marcel Wanders

204 **ICONS**
Paris Saint-Germain

208 **PLAYMOBIL X PUMA**

210 **BABY CAT**
M. Chat

212 **DARUMA & ENNIO**
Elena Salmistraro

216 **LUCKY MOODS FAMILY**
Eugeni Quitllet

222 **KUMA & LÉO**
Jean-Charles de Castelbajac

226 **CLARIS**
Megan Hess

01

HAUTE SCULPTURE

VIDEO SCAN ME

Fondé en 1985 par Marie Leblon et Éric Delienne, l'Atelier Leblon Delienne est situé à Neufchâtel-en-Bray, en Normandie. Ses artisans possèdent un savoir-faire précieux, made in France. **Founded in 1985 by Marie Leblon and Éric Delienne, Atelier Leblon Delienne is located in Neufchâtel-en-Bray, Normandy. Its artisans possess a rare and valuable expertise, proudly made in France.**

MARIE LEBLON
COFONDATRICE | **COFOUNDER**

GENÈSE / GENESIS

Une respiration, un sourire, une émotion. Port de tête et démarche de danseuse, Marie Leblon est restée fidèle à l'enfant qu'elle fut. Elle a quatorze ans lorsqu'elle crée une troupe de danse. Elle invente, se forme sur le tas, à la dure : lorsqu'elle se trompe, elle recommence. Quand elle rencontre Éric Delienne, il est berger et fabrique des marionnettes. « *Nous éprouvions tous les deux la liberté de notre art.* » Marie le suit et se met à sculpter. Ils écrivent ensemble la genèse de l'Atelier Leblon Delienne.

A breath, a smile, an emotion. Marie Leblon, who holds her head and moves like a dancer, has remained faithful to the child she once was. She was fourteen years old when she started a dance troupe. She innovated, learned on the job, and learned things the hard way. Whenever she made a mistake, she would start over. When she met Éric Delienne, he was a shepherd and puppet maker. *"We both experienced the freedom of our craft."* Marie followed his lead and started sculpting. Starting in 1985, they created the Leblon Delienne Workshop together.

Nous avons débuté en 1979 en fabriquant des marionnettes en bois que j'ai peu à peu modelées en papier mâché. Nous avions besoin de sous-traiter cheveux, sourcils et barbes, ainsi que certains accessoires : chaussures, chapeaux, casquettes, lunettes. Nous souhaitions des fabrications de très belle qualité et en petites quantités. L'équation n'était pas simple. Pour reproduire une sirène que j'avais sculptée, nous nous sommes rendus dans une entreprise de moulistes œuvrant pour l'aérospatial. Ils m'ont proposé de passer une semaine auprès d'eux afin de réaliser le moule. J'ai travaillé sur un moteur d'avion avant de repartir, mon moule de sirène sous le bras, des adresses de fournisseurs de résine et de silicone en poche. Éric Delienne a développé les techniques de moulages de coulée, de ponçage. La fabrication en résine de nos figurines engageait de gros défis techniques. Si cela ne marchait pas, c'est que nous ne savions pas faire, pensions-nous, alors nous insistions. Nous n'avions ni réseau de distribution ni unité de fabrication. Nous étions deux.

We started out making wooden puppets. I gradually created models for them out of paper mâché. We had to outsource the hair, eyebrows, and beards, as well as some accessories such as shoes, hats, caps, and glasses. We wanted to create high-quality objects in small quantities. This was not easy to achieve. To reproduce a mermaid that I had sculpted, we went to a company that created molds for the aerospace industry. They suggested that I spend a week with them to create the mold. I worked on an aircraft engine before leaving with the mold of my mermaid under my arm, and the addresses of resin and silicone suppliers in my pocket. Éric Delienne developed techniques for casting molds and sanding. We faced many technical challenges because we used resin to create our figurines. We figured that if something didn't work, it was because we did not know how to make it work, and so we persevered. We didn't have a distribution network or a manufacturing facility. There were only two of us.

Si l'arrivée des grandes marionnettes a créé la surprise, celle des premières figurines a fait l'effet d'une bombe auprès des publics et des artistes. Laurent de Brunhoff nous a demandé de créer Babar, puis les auteurs se sont succédé afin d'avoir leur figurine. Nous n'avions pas droit à l'erreur : nous ne devions éditer que des succès. Nous avons installé l'Atelier au bord de la rivière en suivant les principes géobiologiques de construction des cathédrales. Nos artisans ont essayé tous les postes pour trouver la place qui leur convenait. Une forme juste touche au cœur. C'est une question de rythme, d'harmonie, d'équilibre, de vibration. C'est pourquoi les figurines créent un choc, une émotion, un bien-être.

Nos premières marionnettes se vendaient dans la rue, et les figurines, dans de petites galeries d'art. Nous les emballions dans du papier bulle et des cartons de récupération. Les pièces n'étaient pas numérotées, je les signais au feutre ! Nous étions dépourvus de tout sens collectionneur. Les amateurs fidèles nous écrivaient pour nous demander combien de pièces nous diffusions du même modèle. Nous n'en produisions jamais énormément. Ce sont les collectionneurs qui ont évoqué les premiers la nécessité de la numérotation. Parfois, c'est le public qui nous apprend le métier que l'on exerce. À l'occasion d'un voyage au Japon avec une délégation des métiers d'art français, nous avons compris l'importance du packaging. Les Japonais réalisaient des emballages merveilleux. C'est à la suite de ce voyage que nous avons conçu le certificat et le petit livret qui accompagnent chaque figurine.

> « Afin que la figurine soit fidèle au personnage que chacun se représente mentalement, il faut réinventer la scène. »

L'époque était propice aux aventures humaines et entrepreneuriales. Les années 1980 étaient pleinement pop : fanzines, magazines illustrés, pulps américains, émergence des grands stylistes du graphisme et de la bande dessinée en France et en Belgique. L'amitié avec les dessinateurs allait de soi : Franquin, Uderzo, Jean Giraud, François Boucq et tous les autres… Le plus souvent, je me libérais des dessins, j'inventais les poses, je mimais aux dessinateurs ce que je voulais faire. Afin que la figurine soit fidèle au personnage que chacun se représente mentalement, il faut réinventer la scène, appelée « vignette », en s'imprégnant de l'œuvre et de la personnalité de l'auteur. « *Quand Marie arrive, c'est le Père Noël et Saint-Nicolas à la fois !* » disait Franquin.

À présent, je jardine. Le jardin est l'aboutissement de toutes ces aventures artistiques, il incarne tout ce que j'ai appris dans ma vie. Aujourd'hui, avec le talent de Juliette de Blegiers, l'aventure se poursuit de très belle façon. Elle déploie une énergie, une attention aux métiers d'art et un amour pour les savoir-faire que je n'espérais plus retrouver. Les temps ont changé, mais les sculptures pop de l'Atelier Leblon Delienne continuent à vibrer !

If the large puppets were a surprise, then our first figurines were like a bombshell for the public and for artists. Laurent de Brunhoff asked us to create a Barbar figurine, and then other authors came to us, one after another, to ask for their own figurines. We couldn't afford to make any mistakes. We could only succeed. We established the Workshop on the bank of a river, in keeping with the geo-biological principles used to construct cathedrals. Our artisans tried out every role to find which one suited them best. The perfect shape can touch the soul. It's just a matter of rhythm, harmony, equilibrium and resonance. This is why our figurines inspire shock, emotion, and feelings of well-being.

PREMIER | **FIRST LOGO**

We sold our first puppets on the streets and our figurines in small art galleries. We packaged them in bubble wrap and recycled cardboard. The pieces were not numbered. I signed them with a felt-tip pen! We didn't really think about whether we were creating collector's items. Our loyal fans wrote to us, asking how many pieces of the same model we would make. We never produced very many. It was the collectors who first brought up the necessity of using a numbering system. Sometimes it's the public that teaches us about our own work. During a trip to Japan with a delegation representing French artists, we learned the importance of packaging, which was incredible over there. It was after this trip that we designed the certificate and the little booklet that now come with each figurine.

The time was ripe for human and entrepreneurial endeavors. The 1980s were bursting with pop art, as could be seen from the rise of fanzines and illustrated and pulp magazines, as well as the emergence of great graphic and comic book artists in France and Belgium. Forming friendships with illustrators like Franquin, Uderzo, Jean Giraud, François Boucq, and all the others was a matter of course. More often than not, rather than drawing, I would invent poses. Where I wanted to, I would learn from illustrators by imitating them. If you want the figurine you create to be faithful to the character pictured in everyone's mind, you must reimagine the scene (also called a vignette) by immersing yourself in the work and personality of the author. Franquin once said, *"When Marie arrives, it's like seeing Santa Claus and Saint Nicholas at the same time!"*

> "If you want the figurine you create to be faithful to the character pictured in everyone's mind, you must reimagine the scene."

Nowadays, I garden. My garden is the result of all these artistic adventures. It embodies all the lessons that I've learned throughout my life. Today, with the talent of Juliette de Blegiers, the adventure continues in marvelous fashion. She has energy and is attentive to the arts; she displays a love for skilled expertise that I never expected to find again. Times have changed, but the Pop Sculptures of the Leblon Delienne Workshop continue to thrill!

ARTISAN CRAFTSPERSON

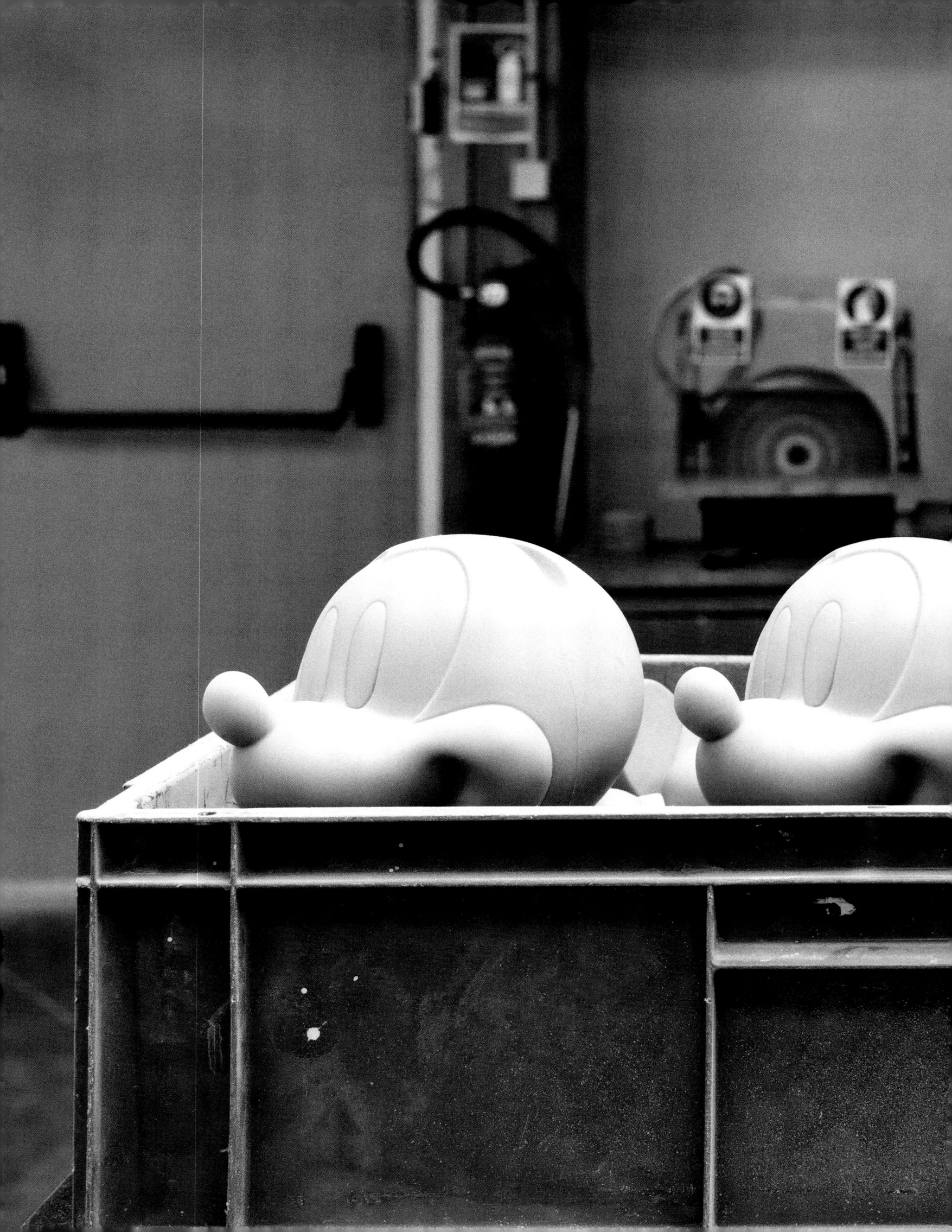

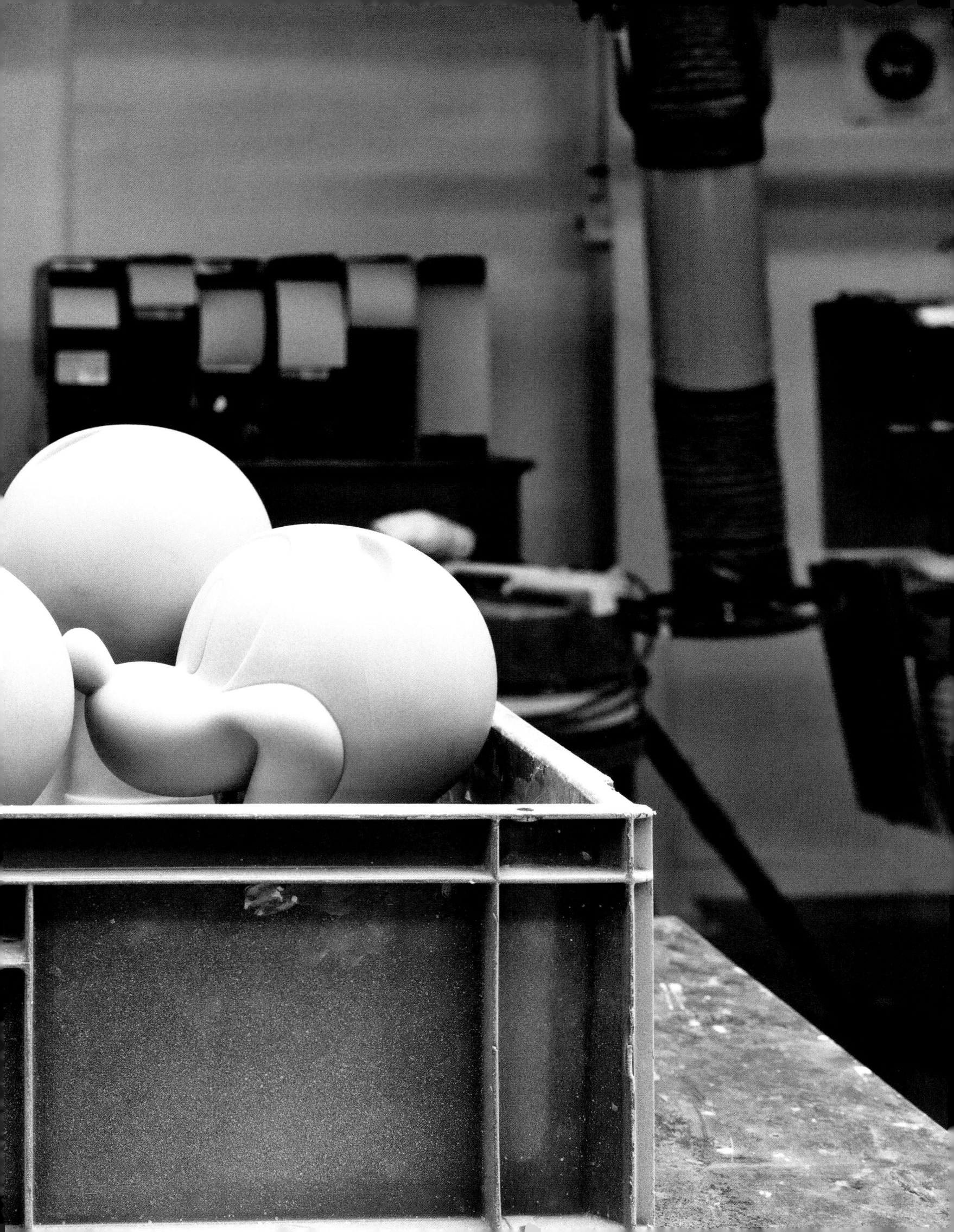

MÉMOIRES MEMORIES

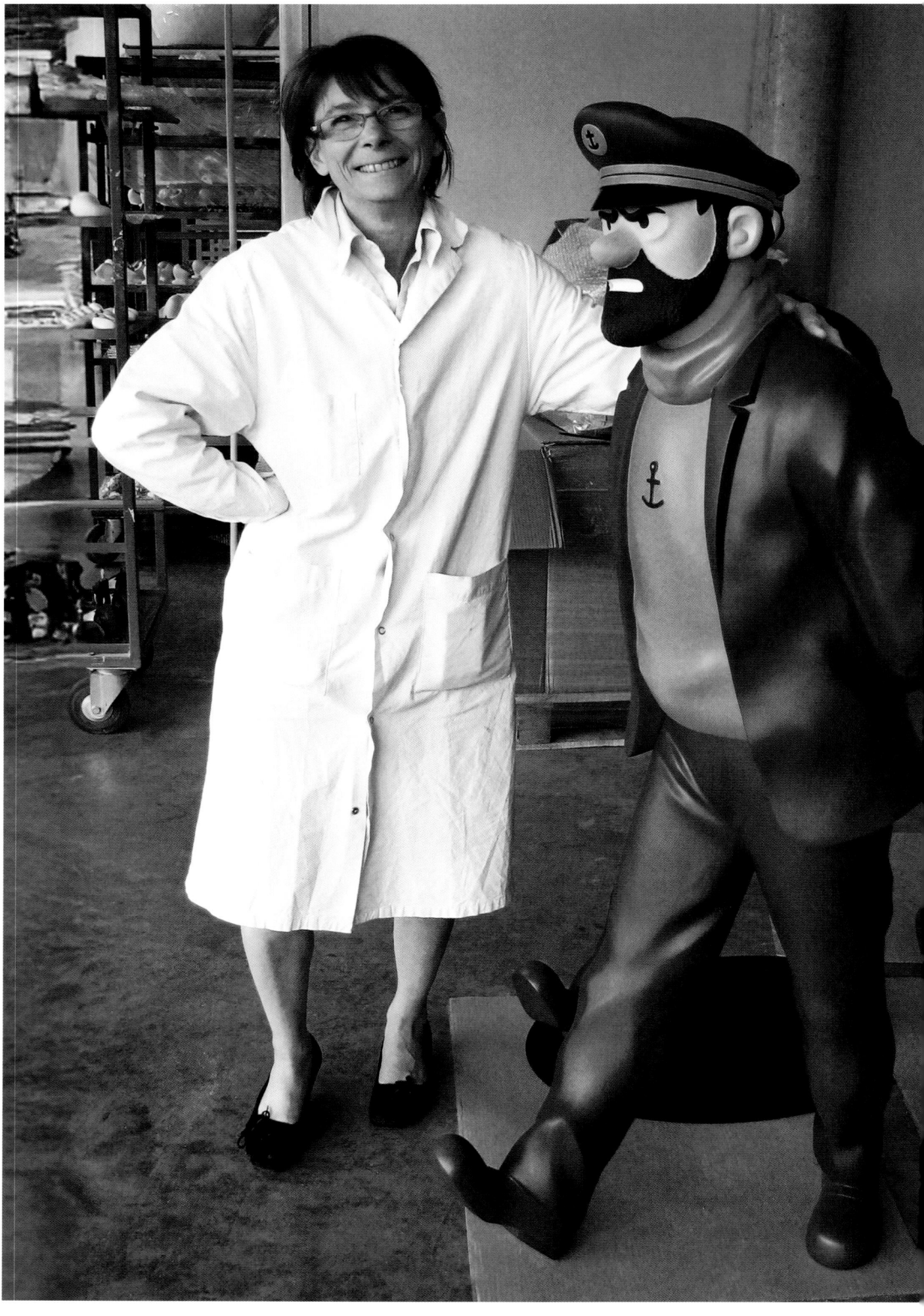

MARINETTE AUBER
ANCIENNE RESPONSABLE D'ATELIER
FORMER WORKSHOP MANAGER

J'ai débuté en 1988, aussi ai-je la capacité d'observer notre saga sur le temps long. En 2018, avec Juliette de Blegiers, aussi passionnée que nous le sommes depuis le premier jour, sont arrivées les collaborations avec de nombreux talents. La signature d'un designer sur des éditions limitées ajoute une valeur particulière à nos créations, on se dit : « *Est-ce bien moi qui œuvre en collaboration avec l'artiste ?* » C'est la magie de l'art. Nous sommes très intimidés et soucieux de bien faire.

> « À l'Atelier, nous écrivons un récit pour chacun des personnages dont nous poursuivons l'histoire en lui redonnant forme. »

Les imaginaires créés dans l'enfance resurgissent face à nos figurines et sculptures. À l'Atelier, nous écrivons un récit pour chacun des personnages dont nous poursuivons l'histoire en lui redonnant forme. Il y a un véritable « charme Leblon Delienne » dans lequel chacun se retrouve.

Au sein de l'Atelier, je devine ce qui ne va pas, c'est même ma spécialité ! J'ai toujours été sollicitée pour trouver les bonnes solutions, avec un œil critique : « *Marinette, ça ne marche pas, comment on fait ?* » J'ai un parcours atypique, j'ai touché à tout dans l'entreprise. Je suis passée par l'assemblage, et ainsi de suite. J'ai aussi représenté l'Atelier sur les salons et j'ai adoré cela. Nous sommes tous très attachés à nos créations. C'est notre marque de fabrique.

Il ne faut pas oublier que nous sommes les précurseurs de la 3D ! Mickey classique, dans son apparat traditionnel noir et son short rouge, commençait à lasser les collectionneurs : la version monochrome l'a complètement relancé. Nous sommes passés de l'icône réelle à l'icône réinventée. On a tous besoin d'être surpris au détour d'un regard. Nous avons dépassé le fétichisme classique de l'objet, pour entrer dans un détournement créatif et artistique des icônes.

La façon de vivre chez soi évolue. Une sculpture est quasiment un membre de la famille. J'ai une photo, que j'aime beaucoup, avec ma petite-fille : elle prend la même posture que Minnie, qui se tient derrière elle. Pour moi, cette photo raconte ma vie professionnelle en la liant aux générations suivantes, avec un charme fou.

Un tout nouveau public nous suit et sans doute est-ce la plus belle des reconnaissances : nous avons 40 ans, peut-être, mais nous avons toujours 20 ans, l'âge de nos amateurs d'aujourd'hui. Notre talent est de les faire rêver.

I started in 1988, and, through the intervening years, I have been able to watch our saga unfold. In 2018, thanks to Juliette de Blegiers, who has been as passionate as the rest of us since the beginning, we have been able to collaborate with numerous artistic talents. Having the signature of a designer on the limited editions adds a special value to our work and it begs the question, *"Can it really be me collaborating on a creation with the artist?"* That's the magic of art. It is very intimidating, and we are keen to do it well.

The world of imagination created during childhood comes surging back in the face of our figurines and sculptures. At the Workshop, we write a story for each character whose narrative we continue by giving them a new form. There is a genuine "Leblon Delienne" charm that everyone can relate to.

At the Workshop, I figure out what is not working. It is even my specialty! With my critical eye, I've always been asked to find the right solutions. *"Marinette, this isn't working, what do we do?"* I've had an unusual career path. I was involved in every aspect of the company: assembly and other areas. I also represented the Workshop at fairs, and I loved it. We are all very attached to our creations. It is our trademark.

It shouldn't be forgotten that we are the precursors of 3D! Classic Mickey, in his traditional black attire and red shorts, began to bore collectors. The monochrome version completely revitalized their interest. We have gone from true icons to reinvented icons. Everyone deserves to be surprised at a fleeting glance. We've gone beyond the classic worship of an object. We are now witnessing a creative and artistic reimagining of these icons.

The way people live at home is changing. A sculpture is practically a member of the family. I have a photo of my granddaughter that I love very much. She is doing the same pose as Minnie, who is behind her. For me, this photo reflects my professional life while also connecting it to future generations, and it does so with incredible charm.

We have an entirely new customer base that follows us. This is, without a doubt, one of the best forms of recognition. We may be a forty-year-old company, but we will always be twenty years old, the age of our fans today. Our talent is to inspire them.

> *"At the Workshop, we write a story for each character whose narrative we continue by giving them a new form."*

ARTISAN CRAFTSPERSON

SCULPTURE SCULPTURE SCULPTURE

NATACHA GOULEY
SCULPTRICE | **SCULPTOR**

Après un bac professionnel couture, le hasard a voulu que je fasse un stage à l'Atelier Leblon Delienne. J'y suis restée car je trouvais l'entreprise hors du commun, atypique. Je n'étais pas forcément attirée par l'univers de la bande dessinée, mais je trouvais foisonnant et surprenant tout ce qui s'y passait. Je me suis prise au jeu du ponçage pendant trois ans. Après cela, j'ai basculé sur les premiers prototypes de sculptures. Un jour, j'ai réalisé un chat en plastiline — une pâte à modeler. De fil en aiguille, on m'a confié des sculptures. J'ai ainsi fait le tour des courbes et des rondeurs, j'ai appris à mettre en forme les mains ou les pouces, tout ce qui fait la patte de l'Atelier Leblon Delienne pour les connaisseurs.

After getting a bac professionnel, or a vocational diploma in fashion, chance landed me an internship at the Leblon Delienne Workshop. I stayed because I found the company to be unconventional and out of the ordinary. I wasn't necessarily drawn to the world of comic books, but I did find everything that was happening at the Workshop to be rich and surprising. For three years, I was drawn into the world of sanding. After that, I got started on my first sculpture prototypes. One day, I created a cat using Plastiline, a modelling clay. One thing led to another, and I was entrusted with some sculptures, which gave me a thorough understanding of curves and roundness. I learned to construct hands and thumbs, everything that, for connoisseurs, makes up the "touch" of the Leblon Delienne Workshop.

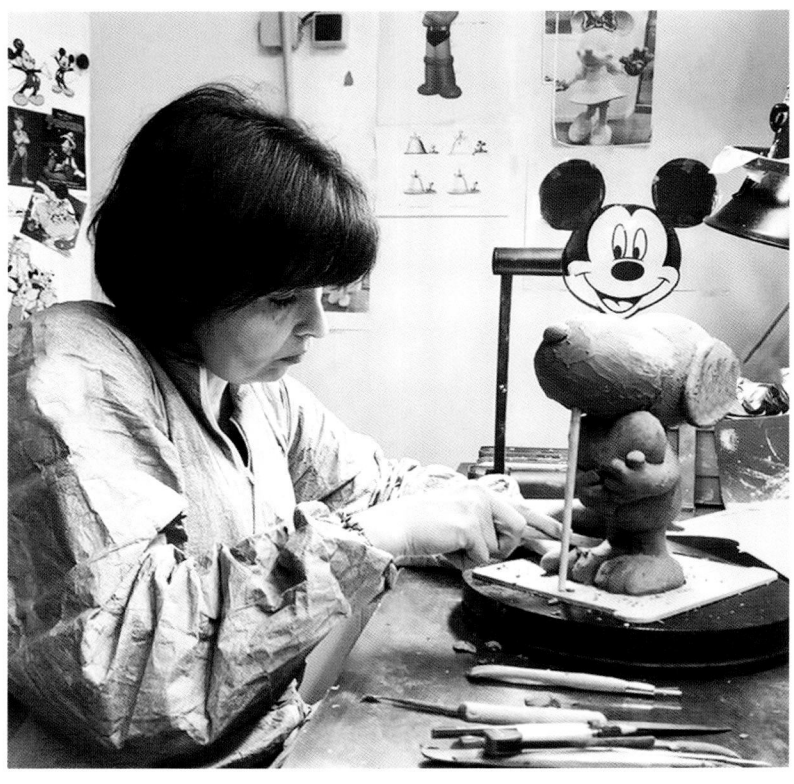

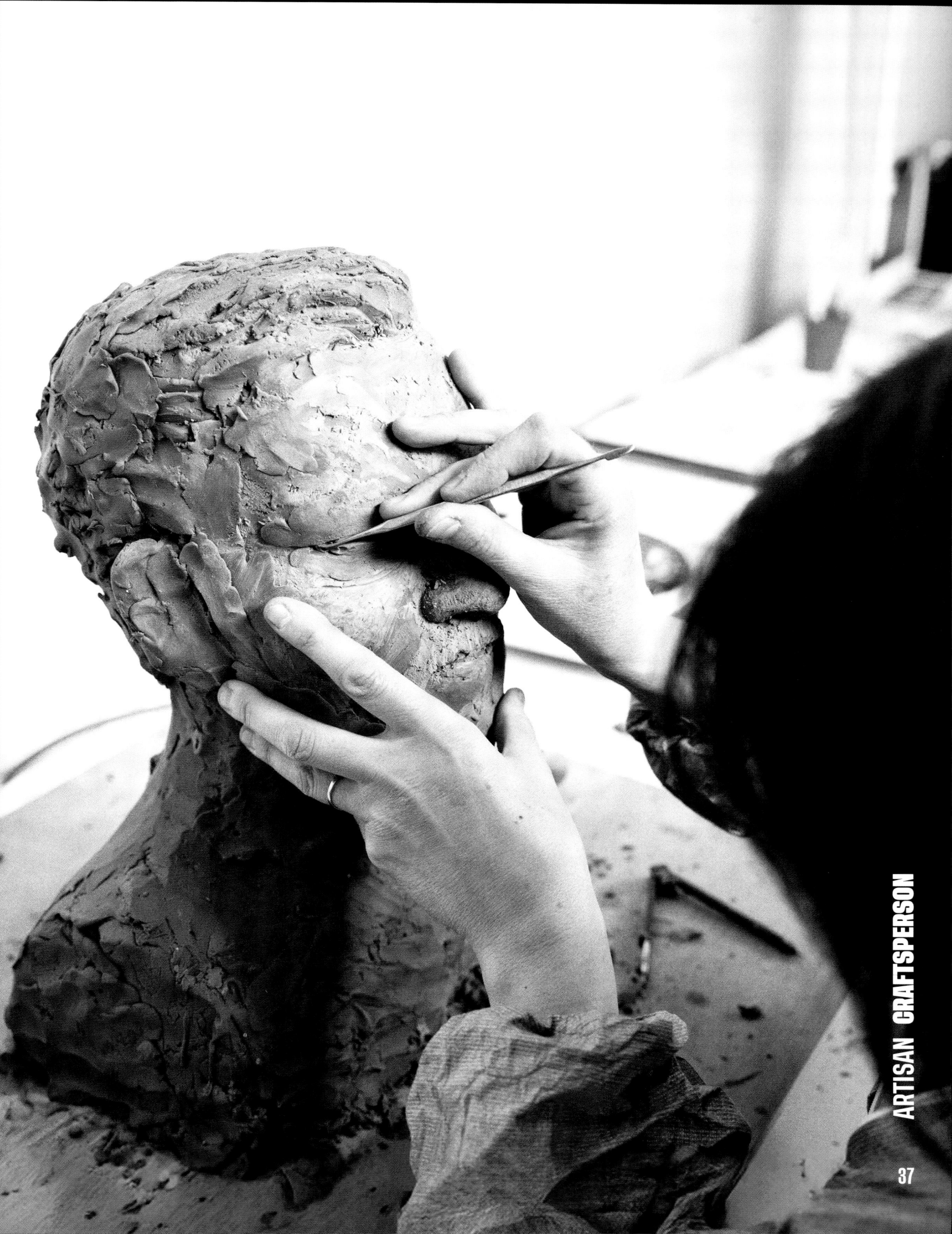

ARTISAN CRAFTSPERSON

« Tout compte pour accomplir une sculpture, tous les détails important. »

"Everything counts when creating a sculpture. All the details are important."

Aujourd'hui, l'aventure est toujours aussi intéressante, les projets ne consistent plus en de la BD pure. L'objet contemporain de décoration ou d'art est un challenge palpitant. Je n'ai pas été surprise par cette nouvelle énergie. Juliette de Blegiers travaillait avec nous depuis quelque temps déjà avant de reprendre la société. Je savais que le travail en collaboration avec les artistes la passionnait.

Les partenariats avec les artistes sont enthousiasmants. On rencontre des personnalités talentueuses, c'est à chaque fois un challenge puissant. Dès le début du projet, je me l'accapare, quelque chose survient qui me fait passer le cap. Tout compte pour accomplir une sculpture, tous les détails importent.

L'expérience m'apprend comment rendre une pièce désirable en mettant en valeur nos codes : la parfaite finition de nos pièces est notre image de marque. Pas de bulle, aucune rayure, ce doit être magnifique. Esthétique et technique sont profondément liées à l'Atelier. J'essaie de penser à tout le développement de la sculpture dès la première étape en plastiline. Je place mes esquisses au frigo dans l'atelier, j'y pense, je les retouche, je les regarde à nouveau. J'élabore mon prototype. J'entre peu à peu à l'intérieur du dessin. Il est indispensable de prendre en compte les contraintes de faisabilité dès ce stade de création.

Today, the journey is still as interesting as ever. Projects are no longer just about comic books. We are faced with the thrilling challenge of making contemporary art pieces or decorative objects. I was not surprised by this new energy. Juliette de Blegiers worked with us for some time already before taking over the company. I knew that collaborating with artists was her passion.

It is very exciting to be collaborating with artists. We meet talented individuals, and each collaboration is a real challenge. As soon as I begin a project, I lose myself in it. I devote myself to it. Something occurs inside me that allows me to overcome the challenge. Everything counts when creating a sculpture. All the details are important.

Experience has taught me how to make a piece desirable by highlighting our distinctive characteristics: the perfect finish of our pieces, which is our trademark. No bubbles, no scratches, it must be perfect. At the Workshop, aesthetic and technique are intricately entwined. From the first step of making a Plastiline sculpture, I try to imagine the entire development process. I put my models in the workshop fridge. I think about them. I make some modifications. I look at them again. I develop my prototype. Little by little, I further develop the design. It is imperative to consider the feasibility constraints at this stage of creation.

« Nous créons des objets doués d'émotion. »

"We create objects endowed with emotions."

Quand j'ai fini le prototype, les peintres mettent en couleur, on fait des photos, on poursuit avec les échantillons sur la base de références Pantone. Visage, yeux, regards, expressions… C'est le dessin qui nous inspire toujours. Le challenge de réussir une pièce est techniquement complexe. L'équipe me guide. J'aime prendre en compte les remarques pour l'améliorer. Nous créons des objets doués d'émotion.

After I finish the prototype, the painters add color. We take photos. We continue with the samples based on Pantone references. Face, eyes, look, expressions… The original sketch is always what inspires us. The challenge of creating a piece is very technically complex. The team guides me. I like taking into account feedback to improve the piece. We create objects endowed with emotions.

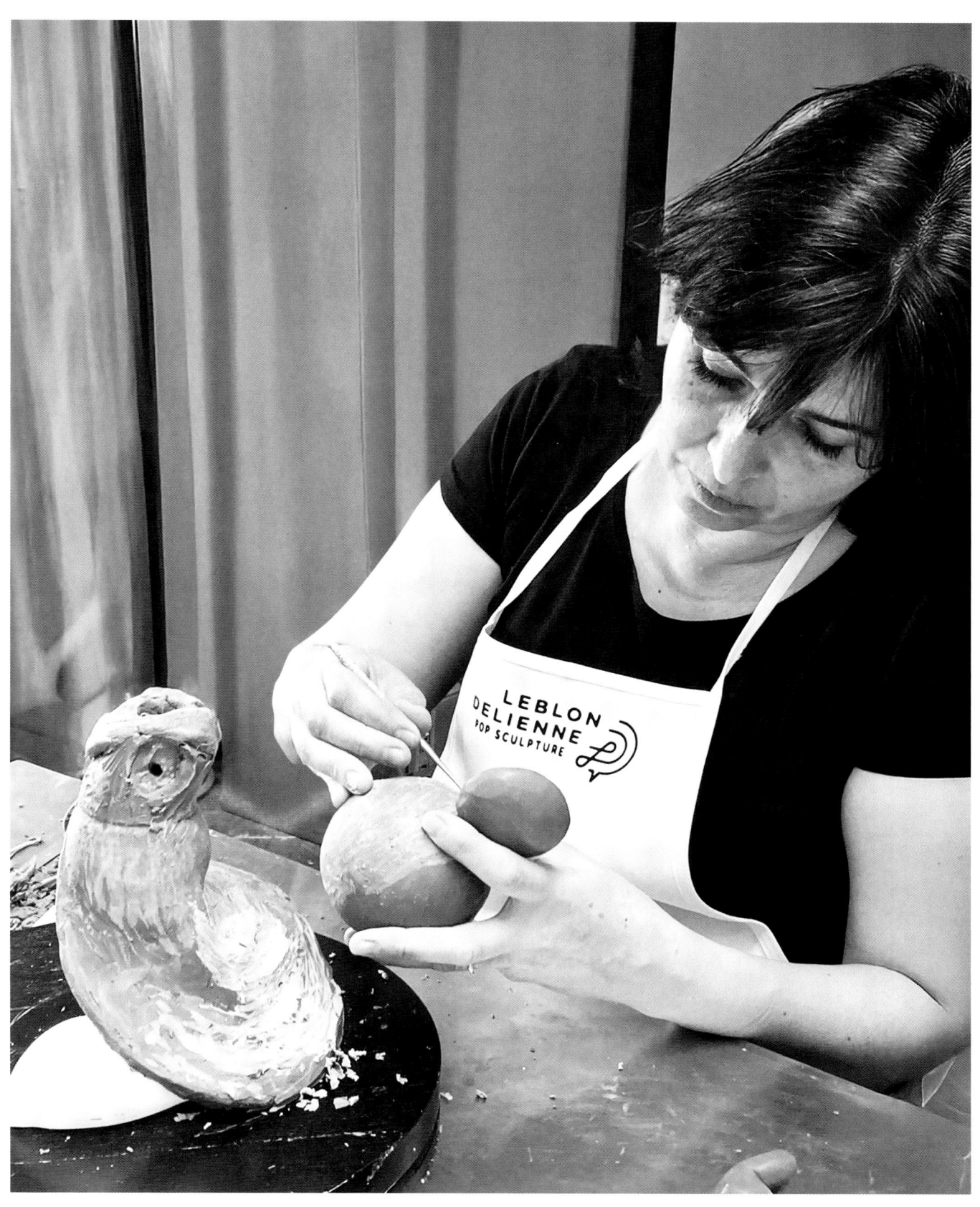

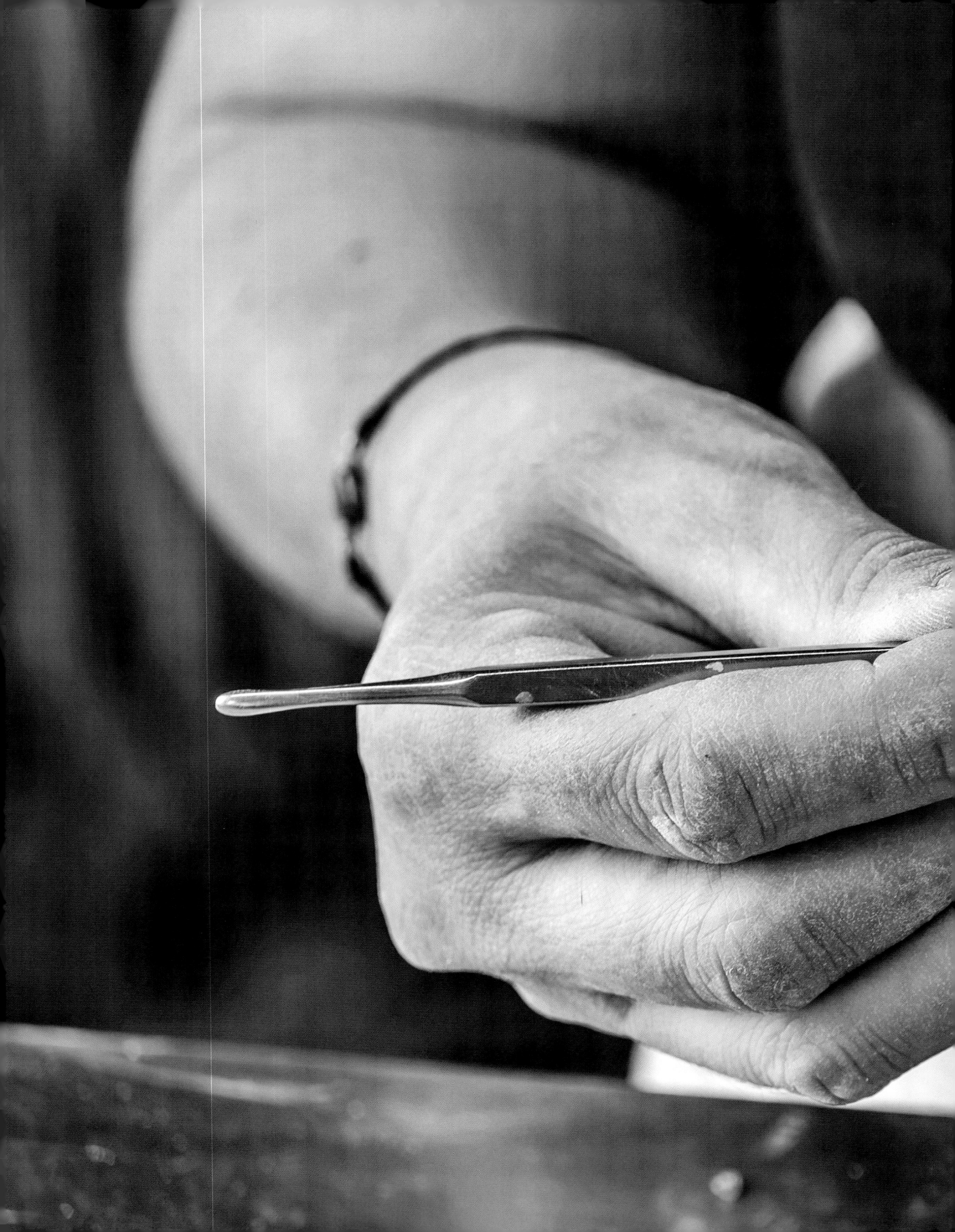

« Voilà mon chantier, mes outils,
j'ai tout à portée de main. La plastiline
est ma matière première. Lorsque
je la chauffe, elle devient liquide, d'aspect
pelucheux. Je la découpe, puis la fais
fondre. Je l'utilise lorsqu'elle est souple
comme de la pâte à modeler.

Je réalise mon premier échantillon moulé,
puis le prototype résine
que je mets de côté pour la production.

Je conserve mon modèle original
dans mon frigo à prototypes
qui est un peu ma malle aux trésors. »

"Here is my work site, my tools.
Everything is within reach.
Plastiline is the raw material that I use.
When I heat it, it becomes liquid
and has a soft look. I cut it and then melt it.
When it is soft, I use it like modelling clay.

I make my first molded sample,
then I make the resin prototype that
I put aside for production.

I conserve my original model
in my prototype fridge which is a bit
like my treasure trove."

NATHALIE GAUDIN-DUFOUR
RESPONSABLE DE PRODUCTION
PRODUCTION MANAGER

J'ai commencé à l'Atelier Leblon Delienne avec la peinture au pinceau. Auparavant, j'avais étudié le dessin, la peinture et le graphisme aux Beaux-Arts du Havre. Neufchâtel-en-Bray est devenu mon fief. J'y ai œuvré durant 18 ans. Puis, après une interruption de 6 ans, j'ai repris très naturellement mon poste en 2020. Quand je suis revenue à l'Atelier, j'ai aussitôt remis les mains dans la peinture, et dès cet instant, je me suis dit : « *Il y a ici tout ce que j'aime faire.* » Depuis cette date, j'ai évolué en tant que responsable des collections, puis responsable de production. Dans la vie professionnelle, il est rarissime de retrouver ainsi le fil de sa pratique. C'est une fabuleuse expérience, une véritable renaissance.

I started at the Leblon Delienne Workshop painting with a brush. Before that, I studied drawing, painting, and graphic design at the Beaux-Arts du Havre. Neufchâtel-en-Bray became my stronghold. I worked there for eighteen years. Then, after a six-year break, I very naturally returned to my position in 2020. When I returned to the Workshop, I immediately took up painting again and, in that moment, I thought, *"Everything I like to do is here."* Afterwards, I became the Manager of Collections and then the Manager of Production. Professionally, it is extremely rare to find the thread of one's career, but when you do it is a wonderful experience, a true renaissance.

Our sculptures are graceful. Gracefulness is a difficult thing to communicate. It is important to find the right formula to make sure that it comes through. We dress the sculptures in colors. Little by little, perception becomes reality, and the colors begin to vibrate. What we really see is a mystery because the human eye perceives objects in a certain way. It first recognizes them thanks to certain codes. We strive for harmony and then to break boundaries to attain beauty. Gracefulness can be found in this fragile balance. No matter the figure that we are working on, it is clear that the Workshop has its own style. It is a question of shape and graphic design. Our characters only know curves and roundness, no angles. We favor smoothness.

> « Notre univers est un monde d'éléments qui s'assemblent avec tellement de délicatesse que cela semble magique. »

Nos sculptures sont gracieuses. La grâce, c'est complexe à révéler : pour qu'elle surgisse, il faut trouver la bonne alchimie. Nous habillons les sculptures de couleurs. Peu à peu, la perception devient réalité, les couleurs se mettent à vibrer. Ce que l'on voit vraiment est mystérieux car l'œil humain discerne un objet exposé d'une certaine manière. Il le reconnaît d'abord, grâce à certains codes. Nous recherchons l'harmonie puis le dépassement du cadre pour atteindre la beauté. La grâce se trouve dans cet équilibre fragile. On s'aperçoit que quelles que soient les figures sur lesquelles on se penche, l'Atelier possède son propre style. Tout y est question de formes et de graphisme : nos personnages possèdent des courbes et des rondeurs, ils ne connaissent pas les angles. Nous privilégions le côté lisse.

> "Our universe is a world of parts that fit together so delicately that it seems magical."

Les pièces sont toutes détachées, ce sont des éléments composites. Il faut en avoir une vision intérieure, les visualiser. Notre univers est un monde de moules et d'éléments qui s'assemblent avec tellement de délicatesse que cela semble magique. Élément après élément, nous reconstituons le puzzle. L'esprit doit reconstituer la sculpture ou la figurine finale. C'est une gymnastique passionnante qui s'acquiert avec le temps.

All the parts are separated; they are composite elements. It is important to have a mental image, to visualize them. Our universe is a world of molds and parts that fit together so delicately that it seems magical. We put the puzzle together, piece by piece. We must mentally construct the final sculpture or figurine. It is an exciting mental exercise that takes time to develop.

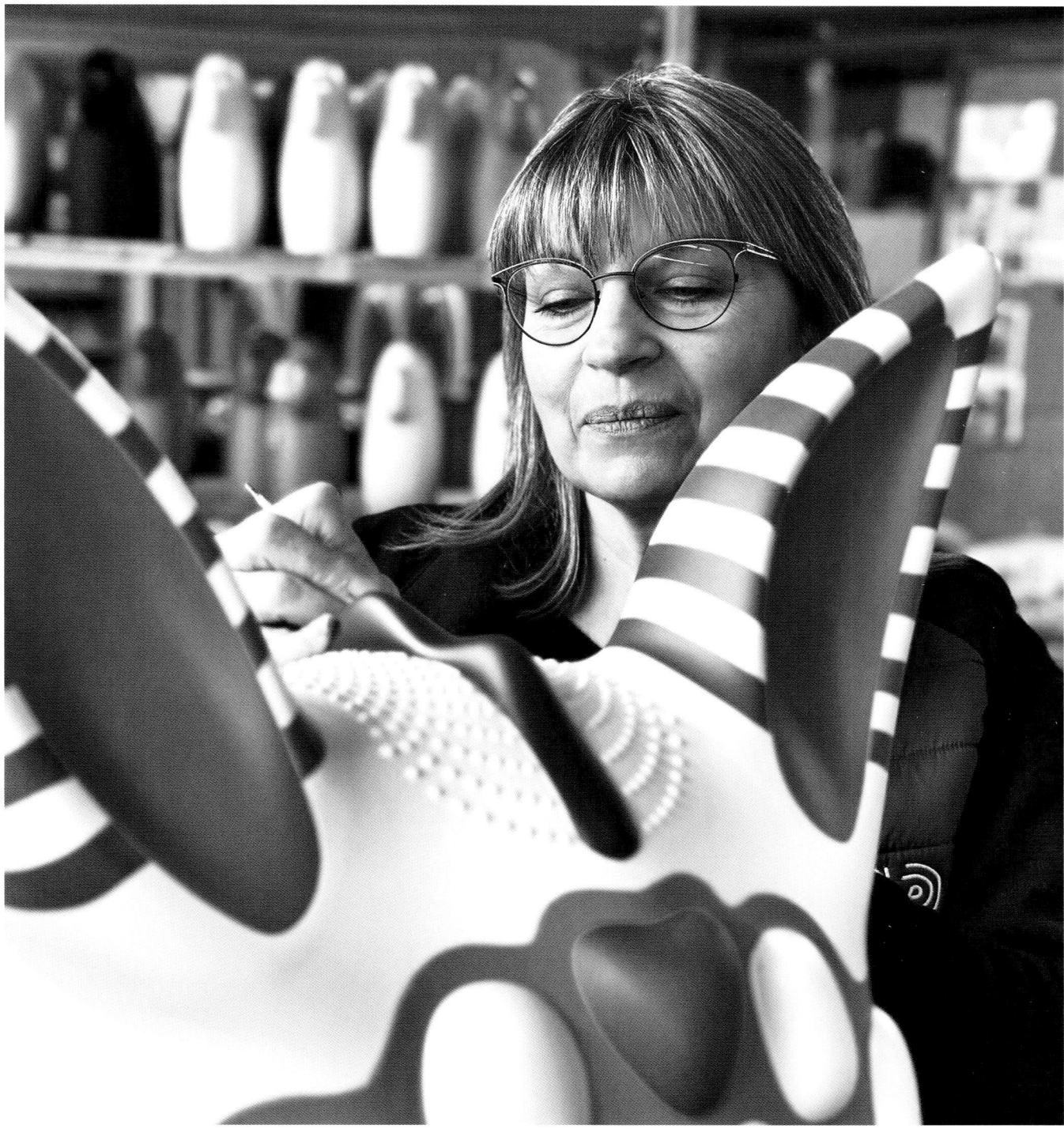

Nous pratiquons toujours la peinture à la main. Souvent nous réalisons des tracés distincts sur chaque pièce, c'est très inspirant. Mon geste est celui du peintre : je pose mon petit doigt pour trouver l'appui idéal. Il a une autonomie que les autres doigts n'ont pas. C'est un code de reconnaissance entre peintres ! Dans le cadre des collaborations, je travaille au plus près des indications confiées par l'artiste mais je m'approprie aussi chaque création, je me sers de ce que j'ai appris. J'éprouve une forme de joie, de gaité, d'émotion au contact des personnages. Ce sont souvent des icônes sublimées, des personnages de pop culture qui accèdent à un revival, à un statut renouvelé d'eux-mêmes.

We still paint manually. Often, we create distinct lines on each piece. It is very inspiring. I have my own gesture, a painter's gesture: I use my little finger to find the ideal support. My little finger moves on its own, it has an autonomy that the other fingers do not. Among painters, this marks you as one of them! When collaborating, I stick as closely as possible to the directions given to us by the artist, but I also make each creation my own and use what I learned. I feel a sort of joy, delight, and emotion when I'm working on the characters. These are often icons that have been transformed, characters of pop culture who are undergoing a revival, who are experiencing a renewed status.

ARTISAN CRAFTSPERSON

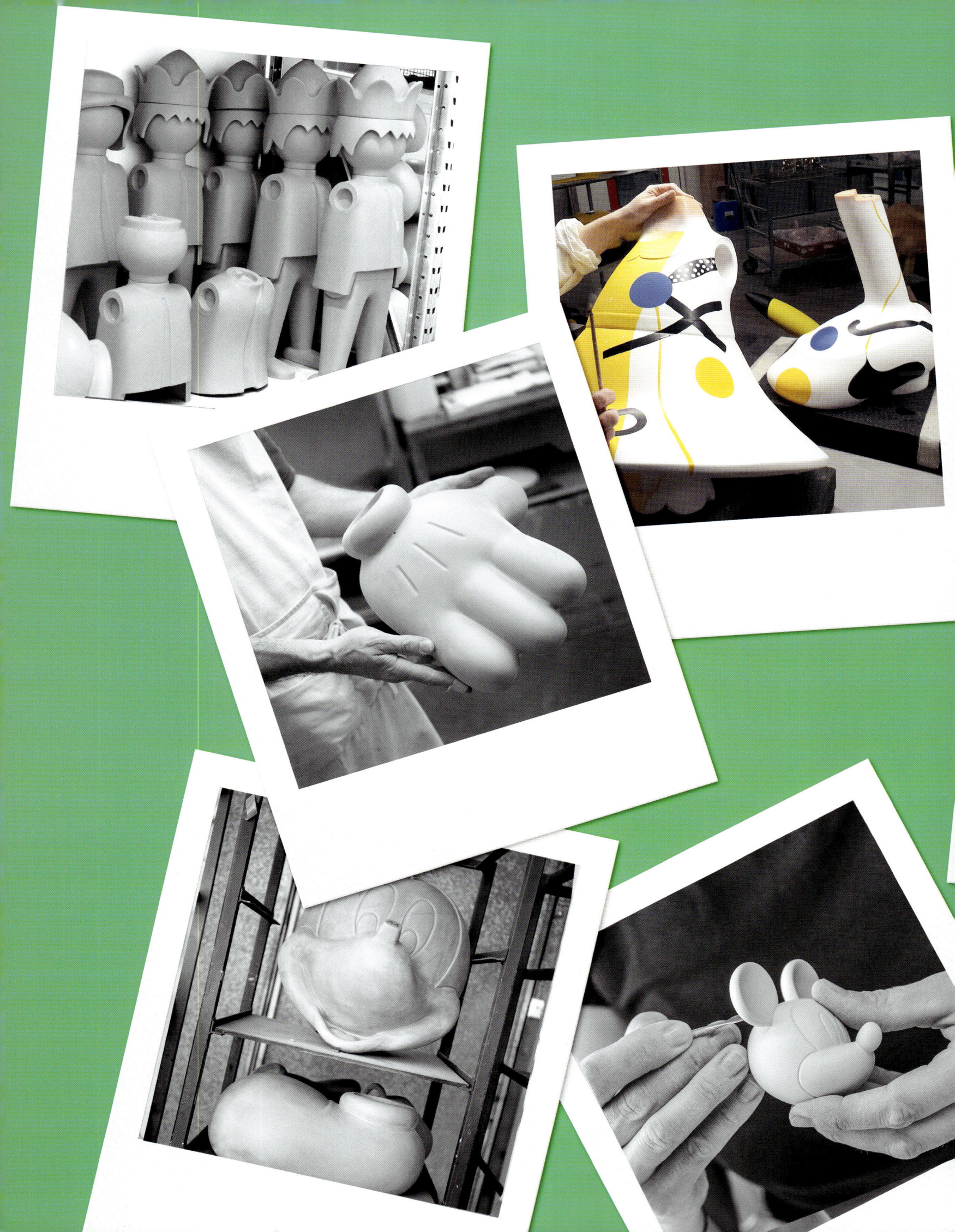

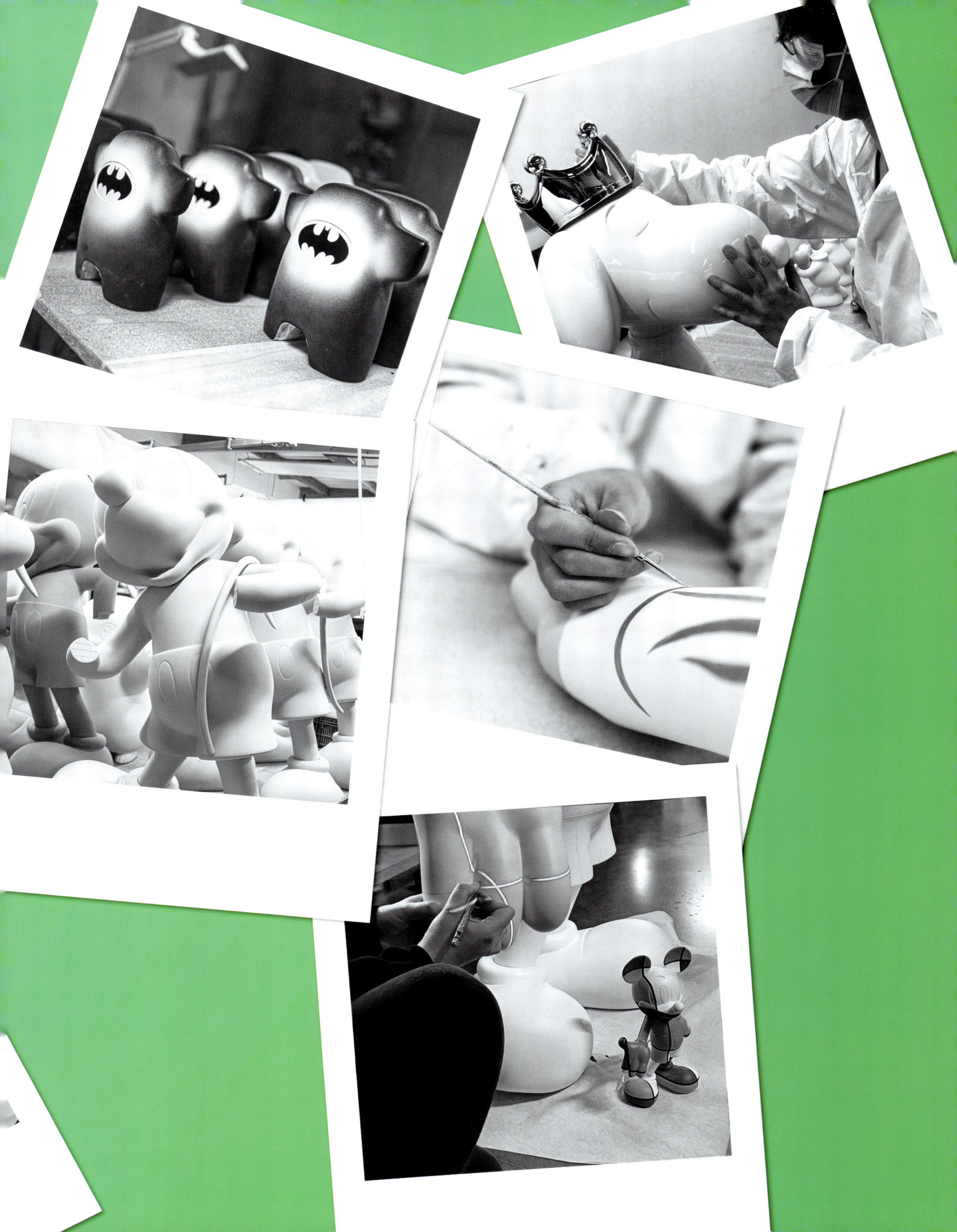

FRANÇOIS COFFARD

MOULEUR | **MOLDER**

Je travaille à l'Atelier Leblon Delienne depuis 1994. J'ai visité les lieux, j'ai rencontré les équipes, et l'atmosphère m'a plu. Je suis toujours en train d'analyser les choses et me poser des questions. Au fil du temps, je me suis rendu compte que l'Atelier était un endroit où tout le monde est constamment en réflexion. On a toujours un challenge, un objectif en tête. À ce titre, j'y ai naturellement ma place.

I have worked at the Leblon Delienne Workshop since 1994. I visited, met the teams, and liked the atmosphere. I am always analyzing things and asking myself questions. Over time, I realized that the Workshop is a place where everyone is constantly thinking and reflecting. There is always a challenge, an objective in mind. For this reason, I naturally found my place here.

"It is important to be able to think in reverse, to get a mental image of the object."

« Il faut savoir penser à l'envers, acquérir une représentation mentale de l'objet. »

Le temps passant, nous avons entrepris la production de sculptures parfois monumentales. Cela nous a fait progresser dans nos méthodes de fabrication. Je collabore avec notre sculptrice, pour les moules. On a appris ensemble. On observe, on discute, on analyse. Il faut savoir penser à l'envers, acquérir une représentation mentale de l'objet. Une échelle 1 ou bien une figurine, sont la plupart du temps composées de différentes parties et donc, de plusieurs moules. Ce sont des heures de recherche de la perfection. Ce sont souvent nos corps et nos gestes qui s'adaptent aux pièces.

Lorsque le prototype est finalisé, chaque étape doit être scrupuleusement accomplie. La résine de coulée, qui sert aux pièces de grand format et qui sera utilisée en rotomoulage, on la connaît bien, on sait la manipuler, c'est un matériau de très grande qualité, très sensible. On dispose aussi d'une résine pour les pièces pleines, plus petites. De la bonne facture de ce matériau premier, de nos interventions, dépendra le résultat.

Il faut penser à tout : aux emboîtements, au fait que les jonctions entre les pièces doivent être les plus invisibles possibles. La découpe du plan de joint également. On étudie pour savoir où il convient de la positionner afin qu'elle ne soit pas décelable. Le moindre défaut et c'est fini !

Je veille à ce que la sculpture pèse son juste poids. La légèreté doit s'équilibrer avec la gravité qui convient afin qu'elle tienne droit. Nous pensons toujours à la durabilité de nos pièces. On sait aussi confectionner des pièces extérieures avec des peintures spéciales. Des années plus tard, elles sont indemnes. C'est un motif de fierté et une bataille gagnée contre les aléas du temps.

Eventually, we started manufacturing sculptures that were monumental at times. As a result, our production methods have advanced. I work with our sculptor on molds. We learned together. We observe, discuss, and analyze. It is important to be able to think in reverse, to get a mental image of the object. A life-sized object, or a figurine, is mostly composed of different parts and therefore different molds. This means hours of seeking perfection. We often adapt our bodies and our movements to each piece.

When a prototype is finalized, each step must be carried out scrupulously. Casting resin, which is used for large-scale pieces and in rotomolding, is a material that we are quite familiar with. We know how to handle it. It is a high-quality material that is also very sensitive. We also have resin for smaller, solid pieces. The results will depend on the quality of this material and on our actions.

It is important to consider everything: how it all fits together, the fact that the junction between parts must be as invisible as possible, and how the parting line will be cut. For the latter, we study how to best place it so that it is undetectable. The smallest flaw and it is all over!

I make sure that the sculpture has a proper weight. The lightness of the piece needs to be balanced with the appropriate weight so that it stands up straight. We are always thinking about the durability of our pieces. We also know how to craft objects for the outdoors using special paints. Years later, they remain untouched. This is something to be proud of because it represents a battle won against the ravages of time.

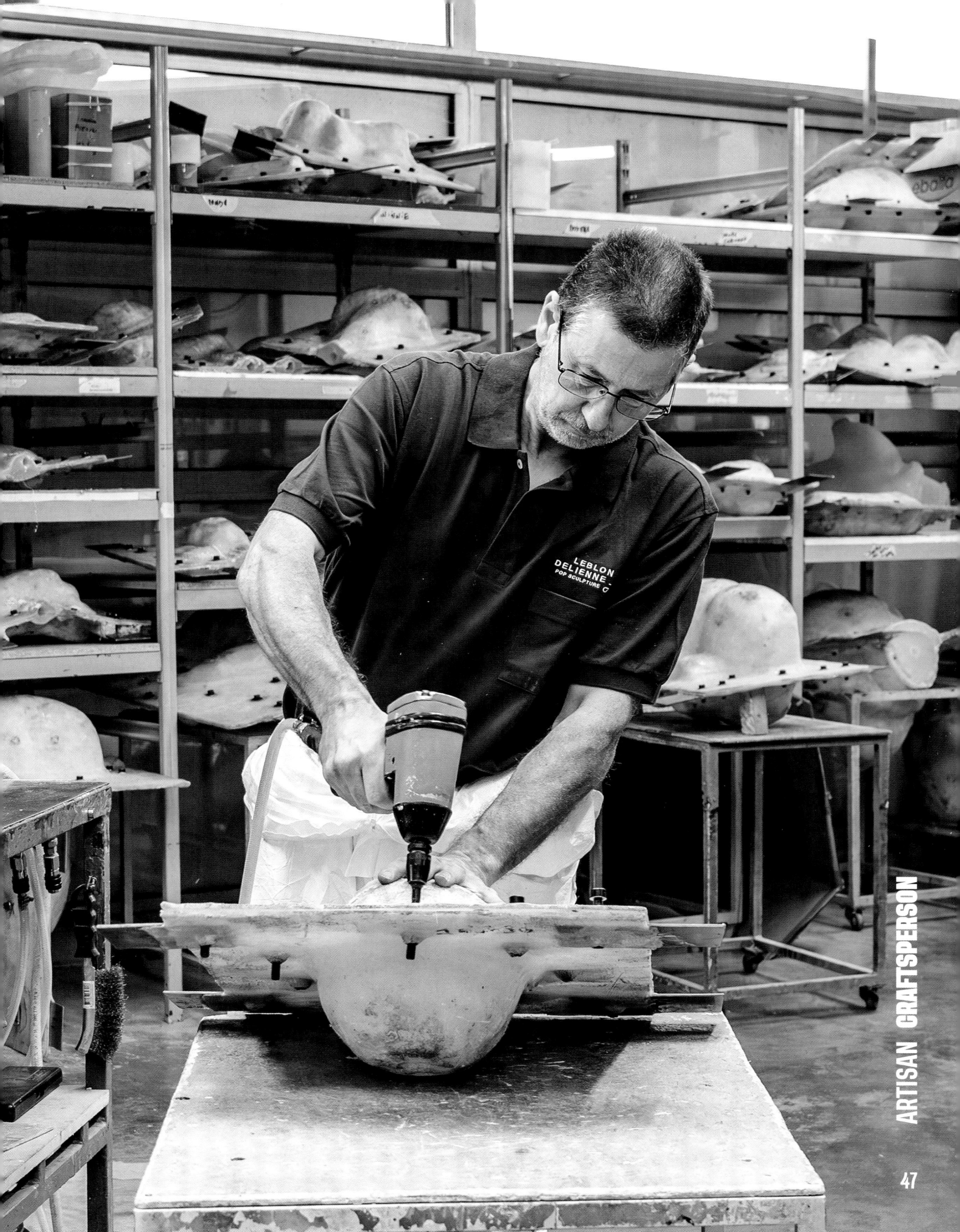

PONÇAGE SANDING

CORINNE POULET
PONCEUSE | SANDER

Le poste que j'occupe à l'Atelier Leblon Delienne depuis 2002 est stratégique : si le ponçage est mal réalisé, toute la sculpture en pâtit ! Je suis minutieuse et pointilleuse. Je crois que j'avais un petit don : c'était là, je ne savais pas exactement quoi en faire, mais à l'Atelier j'ai trouvé de quoi m'épanouir. Poncer une pièce, c'est en accroître la douceur. La clé du succès est de travailler lentement, avec minutie. Nous devons respecter les courbes, les angles. Un ponçage réussi se voit à l'œil nu et se sent au toucher. Nous avons un haut niveau d'exigence, nous recherchons la perfection. Une fois poncée, la pièce part en peinture pour une première application au pistolet de deux couches d'apprêt blanc, puis elle revient au poste de ponçage pour vérifications et rectifications. La pièce peut faire ainsi plusieurs allers retours avant la mise en peinture finale.

Since 2002, I have occupied a strategic position at the Leblon Delienne Workshop; if there is a problem with the sanding, then the whole sculpture suffers! I am meticulous and fastidious. I believe I had something of a gift. I didn't exactly know what to do with it, but here, at the Workshop, I found what I needed to thrive. To sand a piece means to gradually smooth its surface. The key to success is working slowly and meticulously. We must respect the curves and the angles. You can tell that the sanding was successful by sight or by touch. We have very high standards and we seek perfection. Once it is sanded, the piece is then sent off to the painting stage for initial preparation in which it is sprayed with two coats of white primer. Then it returns to the sanding station for inspection and any corrections. The piece can go through multiple rounds of this back-and-forth before receiving its final coat of paint.

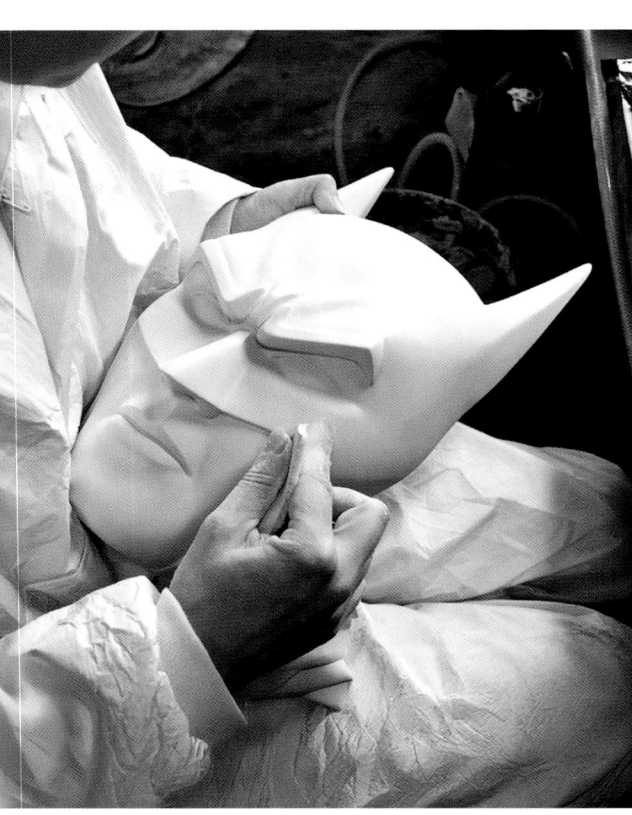 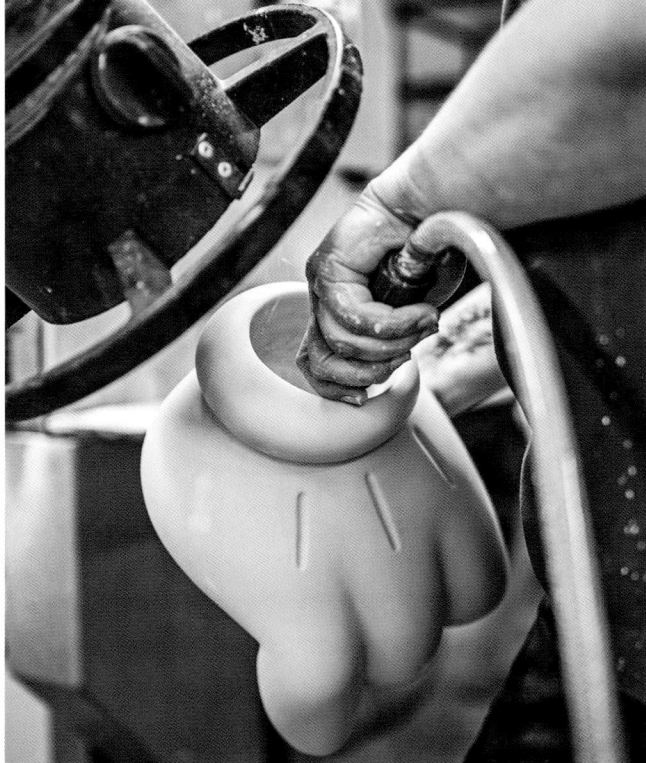

Un beau ponçage prend du temps, le plus généralement dix à douze heures, selon la taille mais aussi la complexité de la pièce. Le geste s'effectue à la main ou en orbital mais le plus souvent, à l'Atelier, le ponçage est réalisé manuellement avec des papiers de verre d'épaisseurs variables. Si l'on voit apparaître des creux ou des microbulles, la pièce est à refaire. L'enjeu est avant tout de ne surtout pas faire de rayures. Pour obtenir une finition miroir, qui nécessite une préparation particulière, nous pratiquons le ponçage à l'eau, élément par élément. Si les peintres ont une autre couleur à poser, nous utilisons un système de cachage afin qu'ils puissent la poser sans mordre sur la première couche de couleur.

Good sanding takes time. Generally, it can take ten to twelve hours, depending on the size and complexity of the piece. Sanding can be carried out by hand or with an orbital sander. At the Workshop, however, sanding is most often performed manually using sandpaper of varying grades. If there are grooves or microbubbles, the piece will need to be redone. The challenge is to avoid creating any scratches. To get a mirror finish, which requires specific preparation, we use wet sanding on each part. If the painters need to add another color, we use masking tape to avoid the risk of the new color bleeding into the first layer of color.

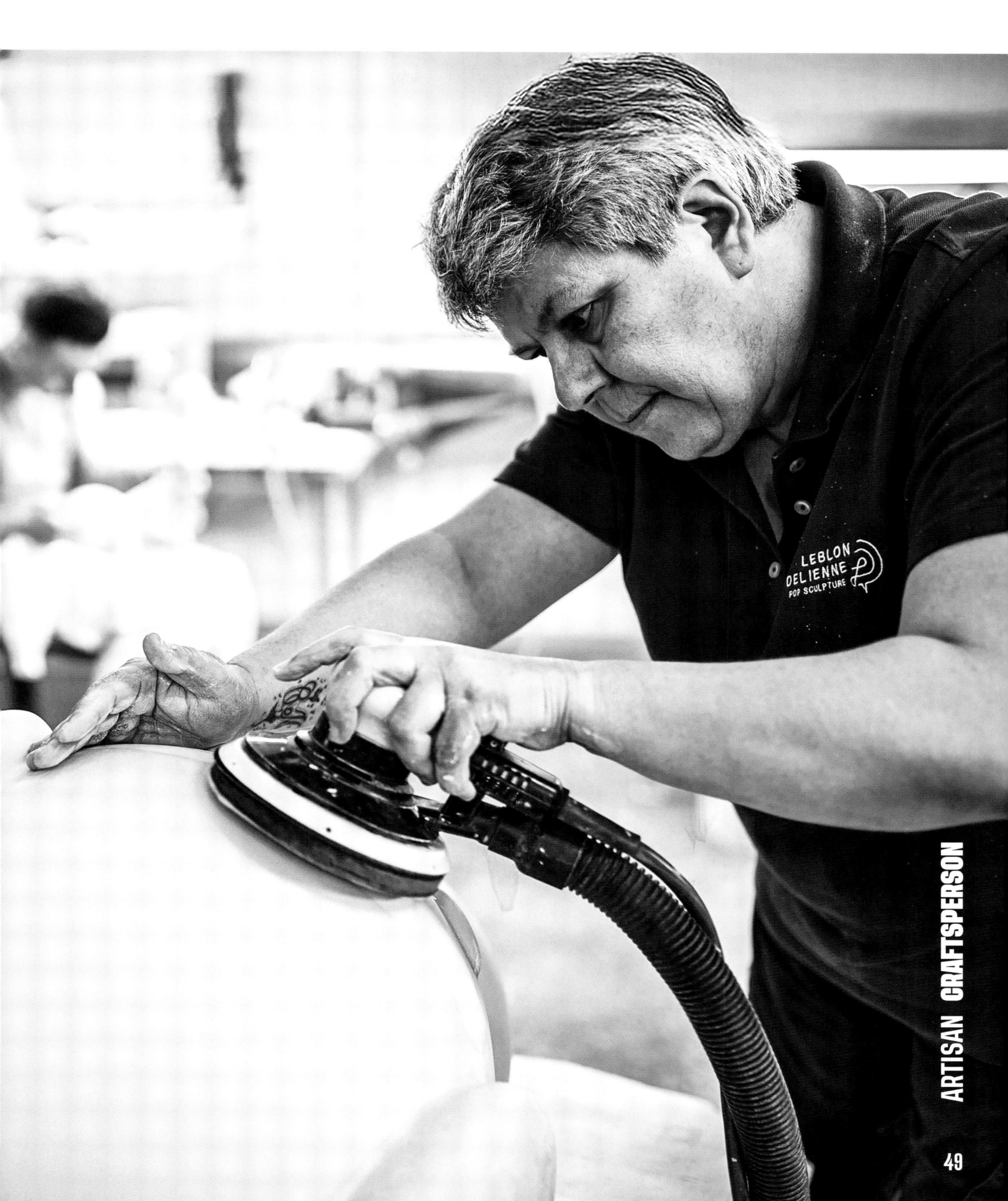

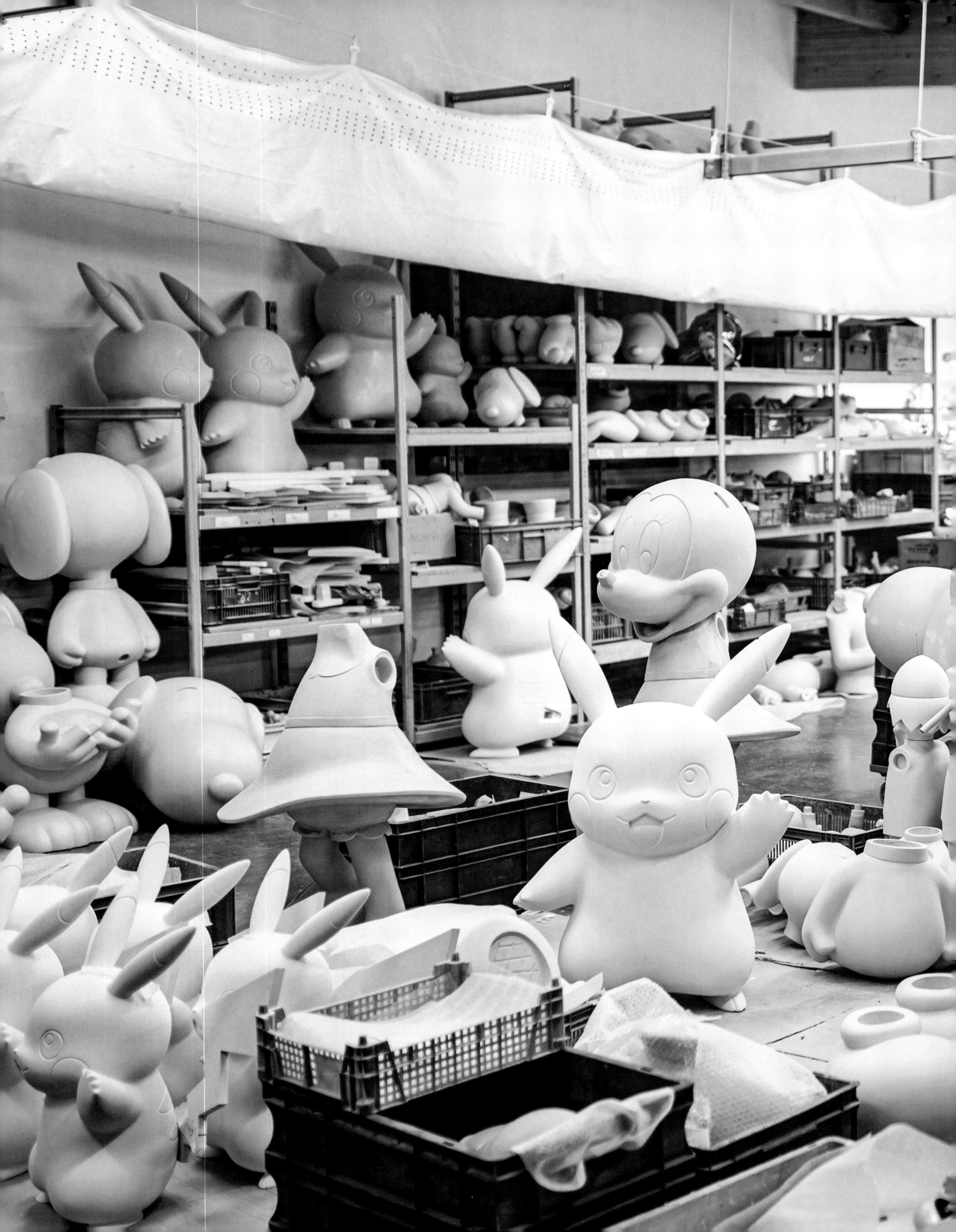

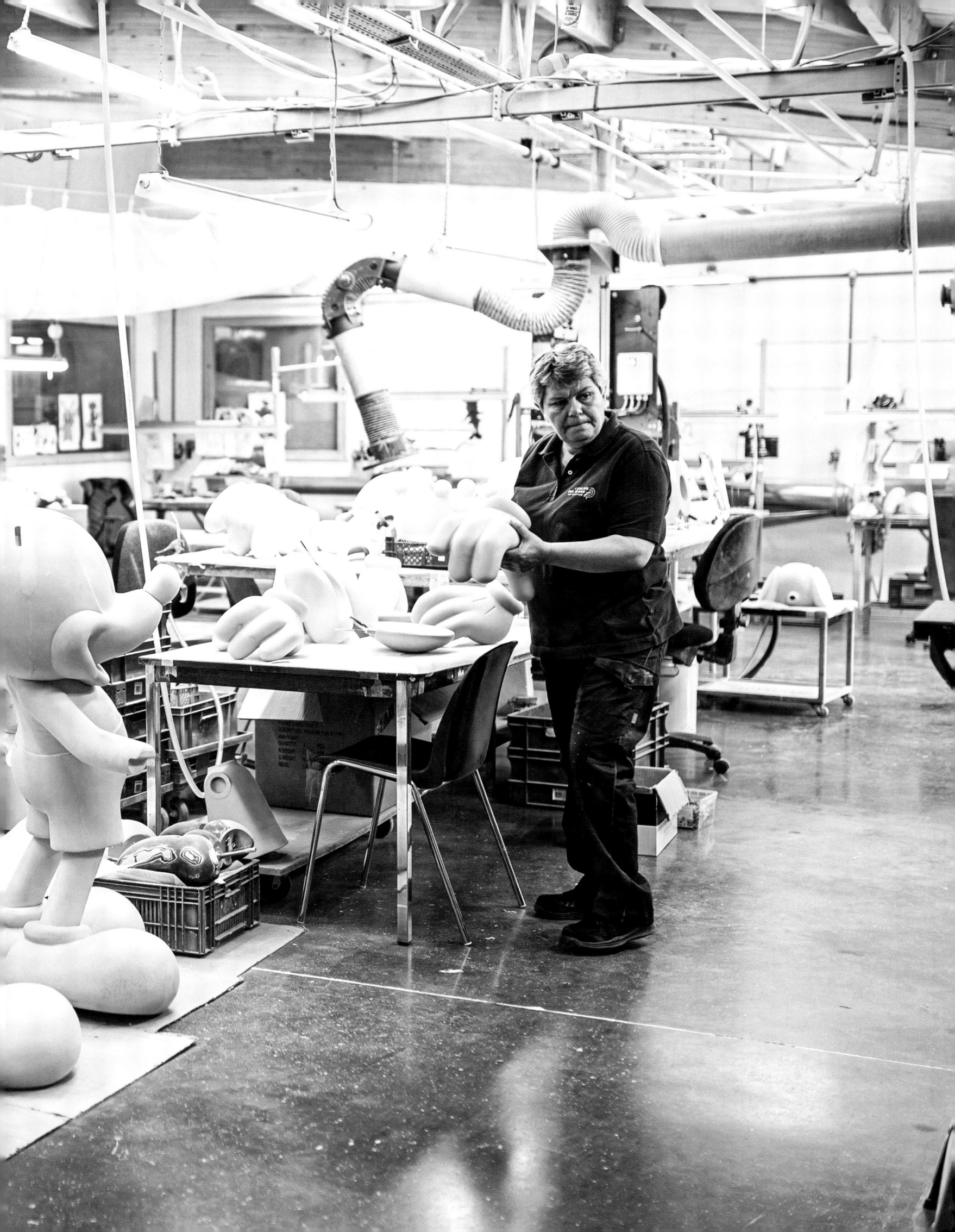

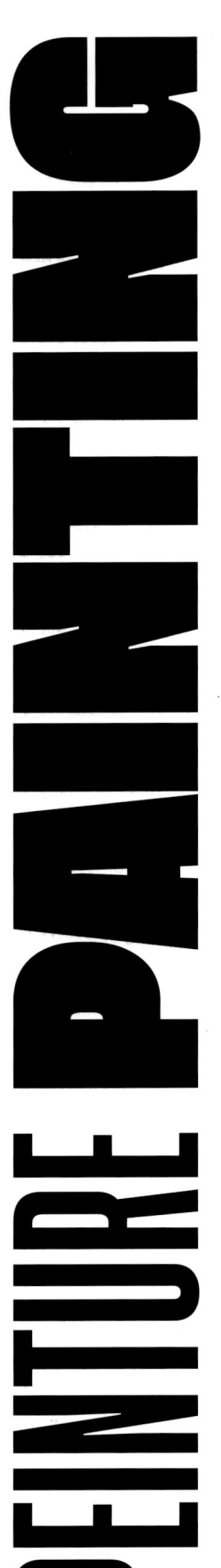

MAGALI CAQUINEAU

PEINTRE AU PISTOLET

SPRAY PAINTER

Here, every movement counts, every movement has a reason. At each station, from creating the prototype to the casting, the sanding, the painting, the varnish, and finally the assembly, we bring objects to life.

I have worked at the Leblon Delienne Workshop since 1998. I started out painting with a brush. I tried every position because I love versatility. I was then drawn quite naturally towards painting with a spray gun.

When it comes to know-how, our Workshop has seen substantial development. Beyond just comic-related figurines themselves, we have also turned to sculptures, completely in line with today's day and age. Above all, our work remains artisanal, which is what makes our creations beautiful. There is concentration and intensity to all our movements and to our sculptures, the latter of which arrives in separate pieces. Some of them require "masking", which is when some areas of the piece are shielded from the color being painted on. This is high-precision work that requires a delicate touch. Next, we have two options for adding color: painting with a brush (for minute detail, lines, and precise patterns) and painting with a spray gun (for large smooth surfaces). We have an endless variety of colors and finishes to work with: matte, glossy, soft touch, metallic, powdery. The painting stage is crucial. It needs to be completely uniform, because that is what makes the piece beautiful. The painted surface needs to be perfect. It needs to seem like we can look deep inside it. We have a very bright range of colors, and they become even more so after adding varnish, which can also be matte or glossy.

To spray paint, it is important to learn and master the movements. There is a skill that must be learned. It is essential to use a sweeping motion, and to visualize the piece. We work in a paint chamber, with a full face mask and full-body protective coveralls. The process is physical, not only because some pieces are big, but also because handling the sculpture is an extremely sensitive and tactile process. I am old school: I hold the spray gun in one hand and the object I am painting in the other. I feel like I can see it better that way. Sometimes, I even work with two or three spray guns of different colors. Each person develops their own style. I like everything to do with gradients, even with spirals and other details. Creating a gradient is an exercise that requires much concentration: the color is sprayed on in an upwards motion, so it is important to think in reverse. This can be learned over time, with a bit of logic. This is high-precision work that requires a delicate touch. It requires experience to be daring and that can be learned!

Ici chaque geste compte, chaque geste a sa raison d'être. À chaque poste, depuis la création du prototype jusqu'au montage, en passant par le moulage, le ponçage, la peinture, le vernis, nous donnons vie aux objets.

Je fais partie de l'Atelier Leblon Delienne depuis 1998. J'ai commencé par la peinture au pinceau, testé tous les postes car j'aime la polyvalence, et je me suis ensuite naturellement orientée vers la peinture au pistolet.

L'évolution de notre Atelier en matière de savoir-faire est considérable. Au-delà de la figurine de para-BD proprement dite, nous nous sommes tournés vers la sculpture, complètement en phase avec notre époque. Notre pratique reste avant tout artisanale, c'est ce qui fait la beauté de nos créations. Il y a de la profondeur et de la concentration dans tous nos gestes et dans toutes nos sculptures. Celles-ci nous parviennent en pièces détachées. Certaines nécessitent du « cachage », c'est-à-dire que des zones de la pièce sont occultées pour que la peinture d'une couleur donnée ne les atteigne pas. C'est un travail de haute précision qui requiert de la délicatesse. Nous avons ensuite deux options pour les mettre en couleur : la peinture au pinceau, pour les détails minutieux, les lignes et les motifs précis ; et la peinture au pistolet, pour les grandes surfaces lisses. Nous disposons d'une variété de couleurs et de finitions infinies : mate, brillante, soft touch, métallisée, poudrée… L'étape de la peinture est capitale, car la couleur doit être d'une uniformité absolue, c'est ce qui fait toute la beauté de la pièce. La surface peinte doit être parfaite, on doit avoir l'impression de pouvoir y plonger son regard. Notre gamme chromatique est très lumineuse. Les couleurs se révèlent encore plus ensuite grâce aux vernis, qui peuvent être également mats ou brillants.

Pour peindre au pistolet, il faut apprendre le geste et le maîtriser. Il y a un coup de main à connaître : le geste doit être ample, il faut visualiser sa pièce. On évolue dans une cabine de peinture avec un masque filtrant et un tablier ou une combinaison. C'est physique, non seulement parce que certaines pièces sont volumineuses, mais aussi parce que la prise en main de la sculpture s'avère extrêmement sensible et tactile. Je suis de l'ancienne école : je tiens le pistolet d'une main, la pièce de l'autre, j'ai l'impression ainsi de mieux la voir. Parfois, je travaille même avec deux ou trois pistolets de couleurs différentes. Chacun développe son style. J'aime réaliser tout ce qui est dégradé, avec des volutes et des détails en plus. Obtenir un dégradé est un exercice qui demande beaucoup de concentration : on remonte la couleur, donc il faut tout penser de manière inversée. Cela s'apprend au fil du temps, avec un peu de logique, et c'est un travail de haute précision qui requiert de la délicatesse. Pour oser, il faut de l'expérience et ça s'apprend !

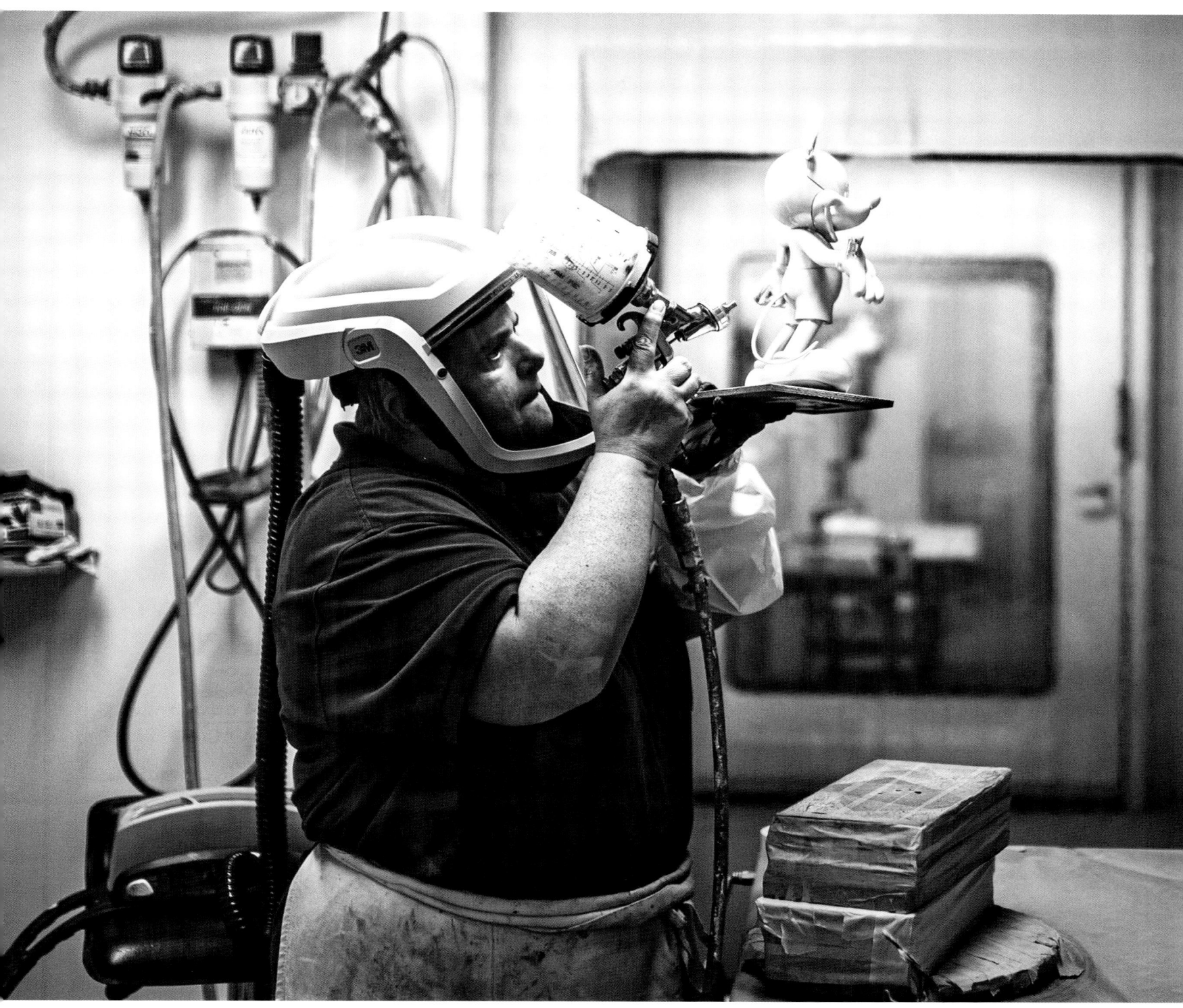

« Pour peindre au pistolet, il faut apprendre le geste, le maîtriser. Il y a un coup de main à connaître. »

"To spray paint, it is important to learn and master the movements. There is a skill that must be learned."

ARTISAN CRAFTSPERSON

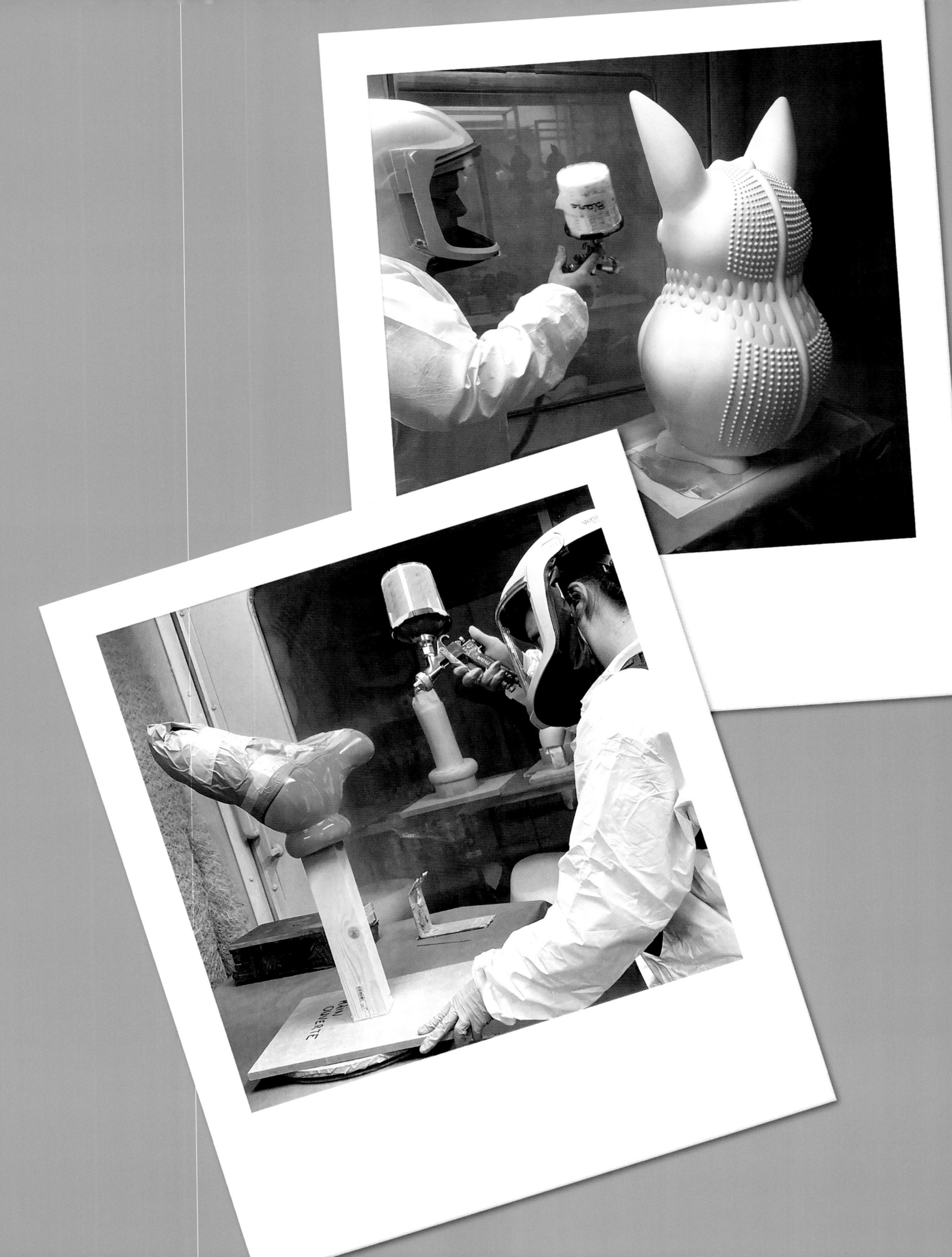

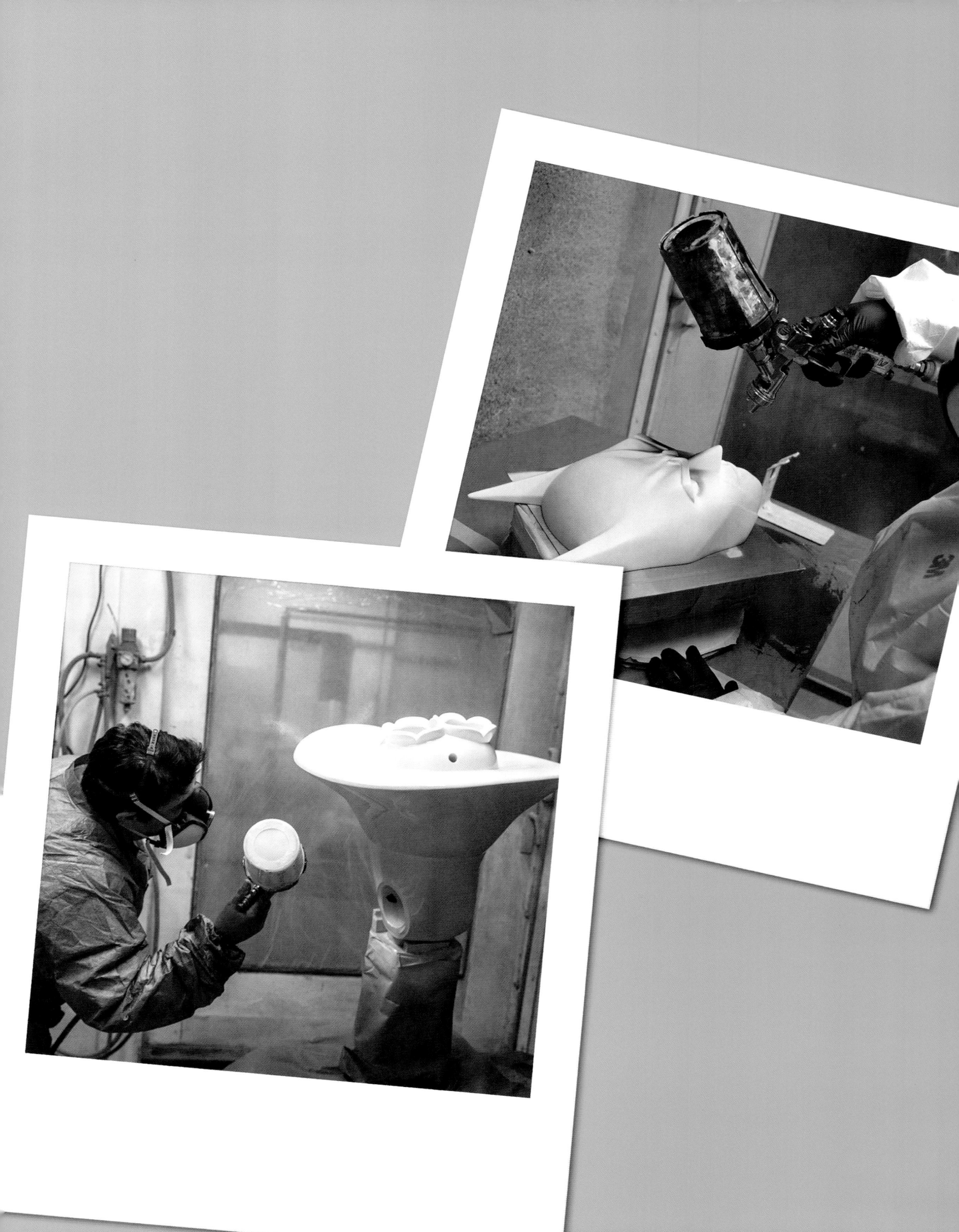

SUR-MESURE BESPOKE

MATHIEU SOULIÉ
RESPONSABLE DES PROJETS SPÉCIAUX
BESPOKE PROJECTS MANAGER

À 34 ans, après des expériences professionnelles diverses dans l'agroalimentaire, j'avais envie de tenter un métier manuel. Une annonce de l'Atelier Leblon Delienne a retenu mon attention car elle contenait quelques mots clés importants à mes yeux : maîtrise manuelle, savoir à acquérir, sculpture et ponçage. Ce programme me plaisait beaucoup. J'ai intégré l'équipe en tant que ponceur pour m'occuper quelques années plus tard des projets spéciaux. J'ai tout de suite aimé cet univers, j'ai eu le sentiment qu'il s'agissait d'une entreprise avec une aura qui emporte. Dès que l'on pénètre dans l'Atelier, on ressent cette énergie.

> « Nous utilisons une résine très complexe à travailler, avec laquelle on obtient exactement la perfection souhaitée. C'est là que loge tout le cachet d'une pièce. »

Tous les collègues m'ont enseigné des choses, chacun à sa façon, avec son style propre. Ici, on considère historiquement la polyvalence comme une dynamique, une entraide dans le travail et l'assurance d'une bonne compréhension du projet par tous. Je me suis vite retrouvé sur des sujets séduisants, il faut dire que dans l'Atelier tout me passionne. Alors tout s'est mis en place, de la même manière qu'ici chaque élément s'assemble à d'autres afin de former une sculpture. Mon travail est renseigné par tous et repose sur les talents des artisans. Dans nos projets actuels, on n'a jamais poussé la perfection du travail sur la sculpture à ce point.

Je coordonne le volet «projets spéciaux». Ces derniers sont extrêmement variés : une sculpture sur mesure pour un artiste, un coffret de champagne en résine effet bas-relief pour une grande maison de champagne, une pièce de mobilier pour un décorateur.

Le process est le suivant : notre équipe commerciale m'envoie ses demandes, j'étudie la faisabilité pour établir un devis. S'il est accepté, on fait en sorte que le projet se concrétise brillamment. Je calcule les coûts, j'analyse les techniques innovantes, je confronte les savoir-faire, les étapes et les potentialités. J'ai constaté souvent à quel point les petites astuces peuvent mener à la concrétisation d'un projet.

Ce qui me passionne, c'est sans doute le fait que l'Atelier repousse autant ses limites. J'aime les défis, la recherche tous azimuts afin d'atteindre un but. Le travail d'équipe est le maître mot avec une pente naturelle pour le brainstorming, le «comment ça pourrait marcher ?». C'est un peu notre seconde nature. Nous travaillons en osmose.

At thirty-four years old, after working in the agrifood industry, I wanted to try my hand at some manual work. An advertisement for the Leblon Delienne Workshop caught my eye because it included some important keywords: manual dexterity, acquired skill, sculpture, and sanding. I very much enjoyed the program. I joined the team as a sander and a few years later, I was put in charge of special projects. I immediately liked this world. I felt like this company had an inspiring aura. As soon as you step foot into the Workshop, you can feel this energy.

Every one of my colleagues taught me something, each in their own way, with their own style. Here, we have always considered versatility to be a strength, something mutually beneficial that guarantees everyone's full understanding of the project. I quickly found myself working on enticing figurines. It should be said that I find everything in the Workshop interesting. Then everything fell into place, in the same way that, here, each part fits together to create a sculpture. My work is informed by everything and is based on the talent of artisans. As for our current projects, we have never pushed the perfection of sculpting to this level before.

> "We use resin that is very difficult to work with, which allows us to attain the perfection we desire. That is what gives a piece its characteristic appearance."

I coordinate our "special projects" product line. These projects can be extremely varied: a bespoke sculpture for an artist, a resin champagne case with bas-relief effect for a big Champagne House, a furniture piece for a decorator.

The process is as follows: our sales team sends me their requests. I examine the feasibility of the project so that I can prepare a quote. If it is accepted, we ensure that the project comes to brilliant fruition. I calculate the costs. I analyze innovative techniques. I compare the know-how, the processes, and the possibilities. I've often noticed how much little tips can lead to the completion of a project.

Without a doubt, I love the fact that the Workshop pushes boundaries so much. I enjoy challenges and the enormous amount of research that goes into achieving a goal. Teamwork is the name of the game and naturally encourages brainstorming, and asking questions such as "How could this work?" It is sort of our second nature. We work in harmony.

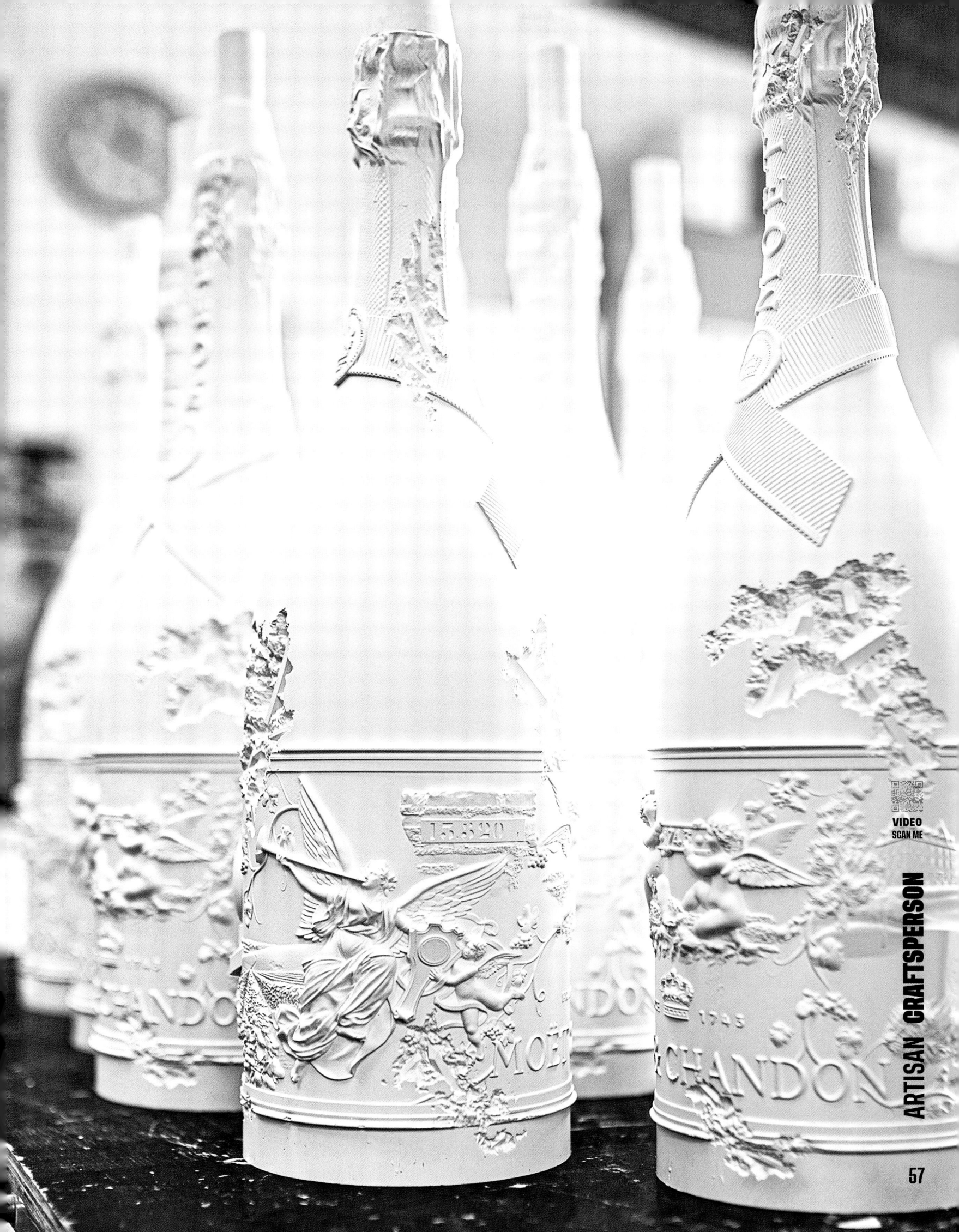

ARTISAN CRAFTSPERSON

Notre savoir-faire repose sur notre maîtrise du travail de la résine et de nos finitions extrêmement abouties. La résine est un matériau multiple. Notre choix est d'utiliser une résine très haut de gamme qui permet d'obtenir une véritable prestance, un certain poids, et qui offre un toucher sensoriel unique. Alors c'est vrai, nous utilisons une résine très complexe à travailler, avec laquelle on obtient exactement la perfection souhaitée. C'est là que loge tout le cachet d'une pièce.

Our know-how is based on our knowledge of working with resin and creating extremely smooth finishes. There are many types of resin. We choose to use a very high-quality resin that offers a unique sensory touch experience and the result of which has a real presence, a certain weight. It is true. We use resin that is very difficult to work with, which allows us to attain the perfection we desire. That is what gives a piece its characteristic appearance.

Effet d'encre dans la résine
Ink effect in resin

« Notre savoir-faire repose sur notre maîtrise du travail de la résine et de nos finitions extrêmement abouties. La résine est un matériau multiple. »

Résine fractale
Fractal resin

"Our know-how is based on our knowledge of working with resin and creating extremely smooth finishes. There are many types of resin."

Les projets spéciaux permettent de nous ouvrir à d'autres types de challenges techniques tandis qu'en parallèle nos sculptures voyagent à travers la planète. Elles parlent un langage que tout le monde comprend. C'est un univers en soi qui voit défiler les générations. La Pop Sculpture dispose d'un positionnement culturel accessible à tout le monde, avec des codes communs. À l'Atelier, nous y pensons souvent. Le même jour, l'une de nos sculptures traversera les continents pour se poser à Shanghai et intégrer un espace où tout est modulable, tandis qu'une autre trouvera domicile à Los Angeles.

Having special projects allows us to take on other types of technical challenges while, at the same time, our sculptures travel around the world. They speak a language that everyone understands. It is a universe in and of itself that has seen multiple generations. Pop Sculptures have a place in culture that makes them accessible to everyone, with shared codes. At the Workshop, we think about this often. On the same day, one of our sculptures will travel across continents and arrive in Shanghai, where it will enter a space where everything is modular, while another will find a home in Los Angeles.

SCULPTURES LÉOPARDS | **LEOPARD SCULPTURES**
Réalisées pour la Région Normandie
Manufactured for the Normandy region

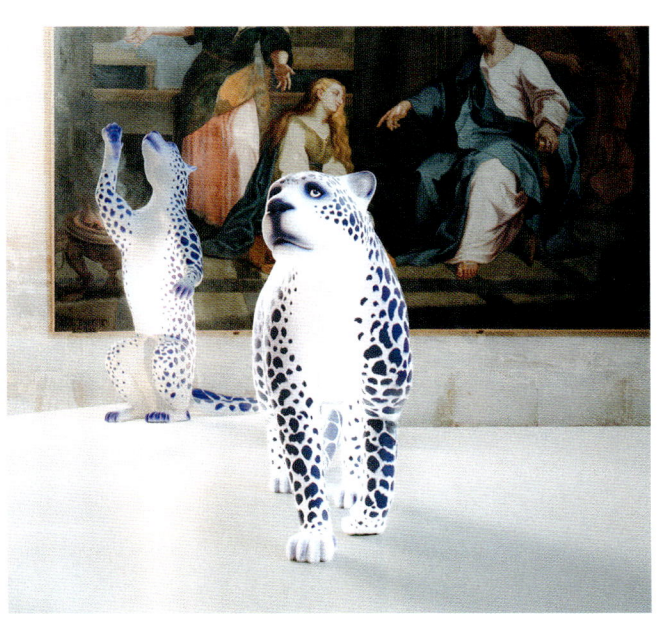

Abbaye aux Dames, Caen, France

ALINE ASMAR D'AMMAN
UNE VISITE D'ARCHITECTE À L'ATELIER
AN ARCHITECT'S VISIT TO THE WORKSHOP

J'ai rencontré Juliette de Blegiers des années avant sa reprise de l'entreprise Leblon Delienne. J'admirais déjà sa connaissance approfondie de l'univers de la création dans le milieu du luxe et des grandes maisons françaises de décoration et d'art de la table. Elle fait partie de mon panthéon de femmes inspirantes et entrepreneuses portant des valeurs familiales et humaines qui nous réunissent. Dès son arrivée aux rênes de l'entreprise du patrimoine vivant (EPV) connue dans le milieu de la pop culture pour ses figurines iconiques, j'ai été séduite par son approche transversale. Sa vision pluridisciplinaire ouvrait de nouveaux terrains d'exploration créative et m'a donné très vite envie de nous retrouver autour d'une collaboration.

2018 fut une grande année pour mon agence et pour moi. Je vivais une aventure extraordinaire dans mon parcours d'architecte : la rénovation du restaurant *Le Jules Verne*, adresse gastronomique de la tour Eiffel, avec le chef Frédéric Anton. Lieu puissant niché au cœur de la Dame de Fer, « la Sentinelle de Paris » comme la décrit Françoise Sagan, *Le Jules Verne* est une adresse iconique prisée par les voyageurs du monde entier, ainsi que par les Parisiens. Tout était inspirant ici. Avec Frédéric Anton, chef multi-étoilé, nous sommes partis d'une page blanche, désossant ensemble les différents lieux pour les réimaginer totalement, de leur agencement jusqu'au moindre élément de décor, en lien avec le nom historique, celui de Jules Verne, qui a su incarner l'effervescence de l'époque industrielle. Au *Jules Verne*, nous avons tout revu, de l'entrée privée du pilier sud sur le parvis de la tour, jusqu'au plateau du restaurant suspendu à 125 mètres dans le ciel de Paris, survolant ses toits, ses parcs et ses rues chargés d'histoires et de symboles. Cette relecture entière des espaces, déshabillés jusqu'à la structure première de Gustave Eiffel, impliquait à la fois une grande liberté et une précision fonctionnelle et esthétique.

Mon ambition a été d'insuffler une élégance intemporelle aux espaces, celle des arts décoratifs français revisités de manière contemporaine, tout en les imprégnant de l'univers gastronomique du chef Frédéric Anton. Les références irrévérentes à la féminité forte de la tour et à la distinction culturelle française de la haute cuisine impriment chacun des détails. J'ai imaginé tisser des liens entre l'espace et les plats afin que les hôtes participent à une conversation culturelle inédite entre les arts décoratifs et culinaires de ce XXIᵉ siècle, et ce chef-d'œuvre immuable, symbole de l'esprit français, qu'est la tour Eiffel. C'est avec cette sensation grisante de vivre de près un *Voyage extraordinaire* à la manière de Jules Verne, auteur prolifique le plus traduit au monde, que nous nous sommes demandé avec Frédéric Anton comment lui rendre hommage. Je ne pouvais imaginer me cantonner à une évocation factice de ses romans célèbres dans une pièce de décor rapportée : nous ne nous voulions pas reproduire une scène du fameux *Tour du monde en quatre-vingts jours* ou de *L'Île mystérieuse*, mais plutôt aller au cœur du symbole, toucher à l'émotion pure de ses mots chargés d'aventures.

LE JULES VERNE
RESTAURANT PARIS

I met Juliette de Blegiers years before she took over the company, Leblon Delienne. Even back then, I admired her profound knowledge of design when it comes to the world of luxury and the great French decoration and tableware companies. She has joined my pantheon of inspiring women entrepreneurs with family and human values that bring us together. Ever since she took the reins of the "Entreprise du Patrimoine Vivant" (EPV or Living Heritage Company), which was well known by those in the pop culture world for its iconic figurines, I was captivated by her multidisciplinary approach, which paved the way for new avenues of creative exploration, and I quickly found myself wanting to collaborate with the company.

2018 was a great year for my agency and for me. I embarked on an extraordinary adventure in my architectural career; with the chef, Frédéric Anton, I renovated the restaurant, *Le Jules Verne*, a gastronomic restaurant at the Eiffel Tower. A powerful place, nestled in the heart of the "Iron Lady" (or the Sentinel of Paris as described by Françoise Sagan), *Le Jules Verne* is an iconic address prized by travelers from all over the world, as well as by Parisians.

Everything about the location was inspiring. Frédéric Anton, a multiple-Michelin-star chef, and I started with a blank canvas. Together, we gutted each area so that we could completely reimagine the space (from the layout to the smallest decoration) while preserving a connection to the historic name of Jules Verne, who embodied the vivacity of the industrial age. At *Le Jules Verne*, we examined everything, from the private entryway at the south pillar on the tower's esplanade to the platform of the restaurant suspended 410 feet (125 meters) in the Parisian sky, soaring above rooftops, parks, and streets filled with history and symbolism. This complete reimagining of the space, stripped down to Gustave Eiffel's original structure, allowed us a great amount of freedom but also required functional and aesthetic precision.

My goal was to breathe timeless elegance into the premises, the elegance of the French decorative arts reinvented with a contemporary twist, while immersing them in the culinary world of chef Frédéric Anton. The irreverent references to the tower's strong femininity and to the French cultural distinction of haute cuisine inform every detail. I imagined forging connections between space and dishes so that the hosts could participate in this unprecedented cultural conversation between twenty-first century decorative and culinary art and the Eiffel Tower, an unchanging masterpiece and symbol of the French spirit. It was with this exhilarating feeling of personally experiencing an *Extraordinary Voyage* à la Jules Verne, the most prolific and translated author in the world, that Frédéric Anton and I considered how we might go about honoring him. I could not imagine limiting myself to the simple creation of a decorative piece for the restaurant that would reference his famous novels. We didn't want to reproduce any scenes from his famous works, *Around the World in Eighty Days* or *The Mysterious Island*. Rather, we wanted to get to the heart of symbolism, to reach the pure emotion evoked by his adventure-filled words.

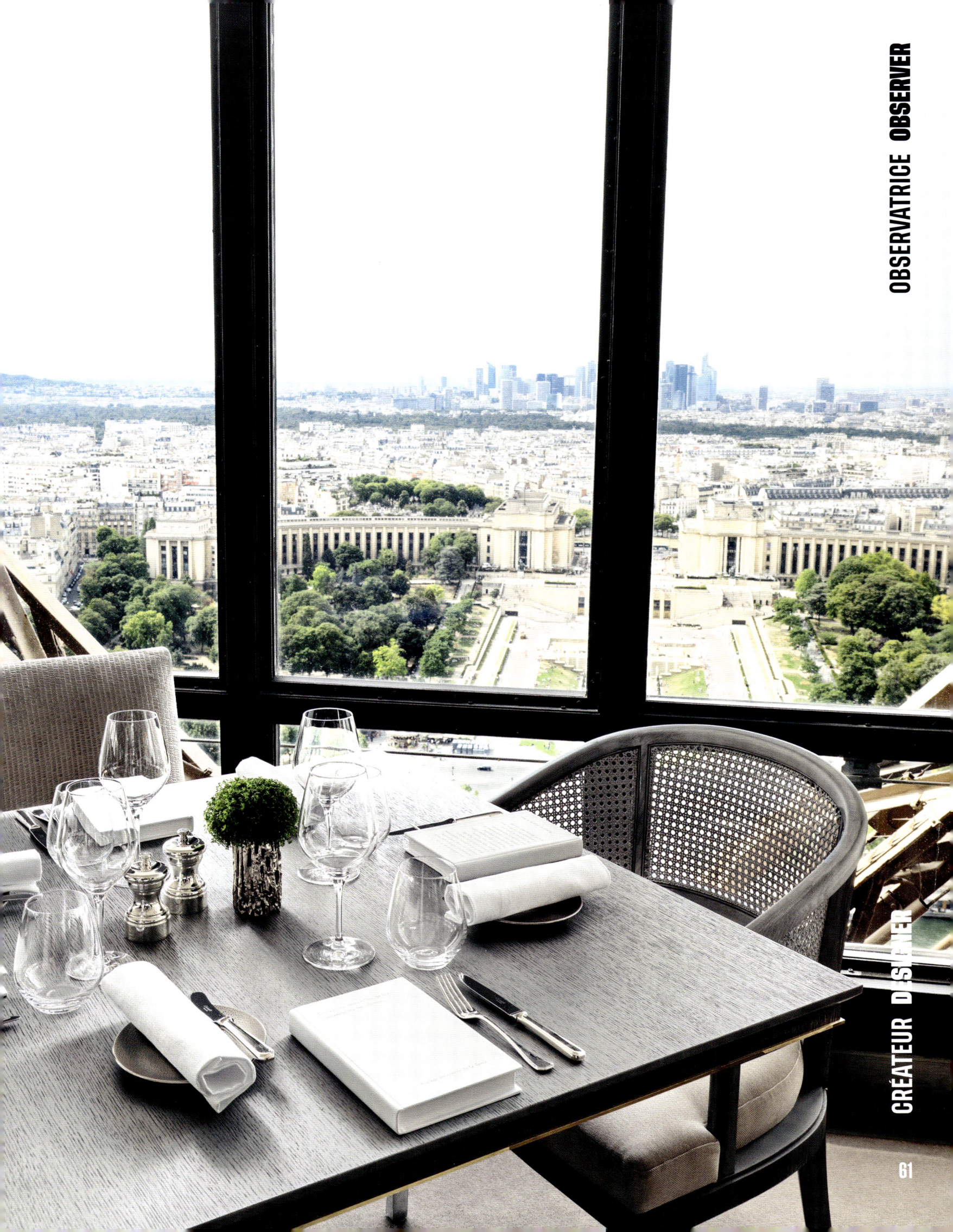

J'ai tout de suite pensé à une visite avec Juliette et Frédéric à l'Atelier Leblon Delienne, en Normandie, pour explorer des pistes de travail autour de l'art de table, en dehors des sentiers battus. Durant les semaines précédant la visite, Frédéric et moi rêvions d'un objet ovni, un souvenir marquant pour les visiteurs, comme une mise en bouche cérébrale. De nombreuses idées ont été évoquées avec Juliette, alliées à certaines expérimentations. Mais c'est la découverte du lieu de fabrication qui a été déterminante, un vrai déclencheur émotionnel, une révélation. En traversant le dédale de sculptures pop iconiques, nous sommes arrivés aux mains des artisans. Car ici, en effet, le geste est essentiel, tout repasse par la main des experts. Après le démoulage des pièces, des heures de soin sont apportées à chacune d'entre elles, pour perfectionner chaque détail et leur apporter vie avec la couleur. Attachée comme toujours à l'origine des choses et à la genèse de l'histoire, je me suis arrêtée sur le blanc virginal du début de la découverte. Toutes ces silhouettes blanches d'objets moulés attendant leur transformation renvoyaient à la pureté du papier et du livre qui me touche si particulièrement — à l'auteur Jules Verne, au poids de ses livres et au fantasme de ses mots. C'est ainsi qu'a germé l'idée de l'« assiette littéraire » que je portais en moi après avoir redécouvert toutes les lectures d'enfance des *Voyages extraordinaires*, pendant le chantier, pour y trouver l'inspiration de la touche distinctive qui allait contribuer à enchanter le restaurant de Frédéric Anton. À la fois une évidence et une folie, empreinte de justesse et de poésie, de geste et d'artisanat, l'« assiette littéraire » allait devenir la première conversation autour de la table et une partie intégrante de l'identité du lieu. Clin d'œil à la céramique blanche de l'assiette de présentation, l'« assiette littéraire » est un livre-sculpture gravé avec un extrait des *Voyages extraordinaires* de Jules Verne, conçu à quatre mains avec le chef Frédéric Anton, réalisé en Normandie dans les ateliers de Leblon Delienne, portant le sceau du savoir-faire français.

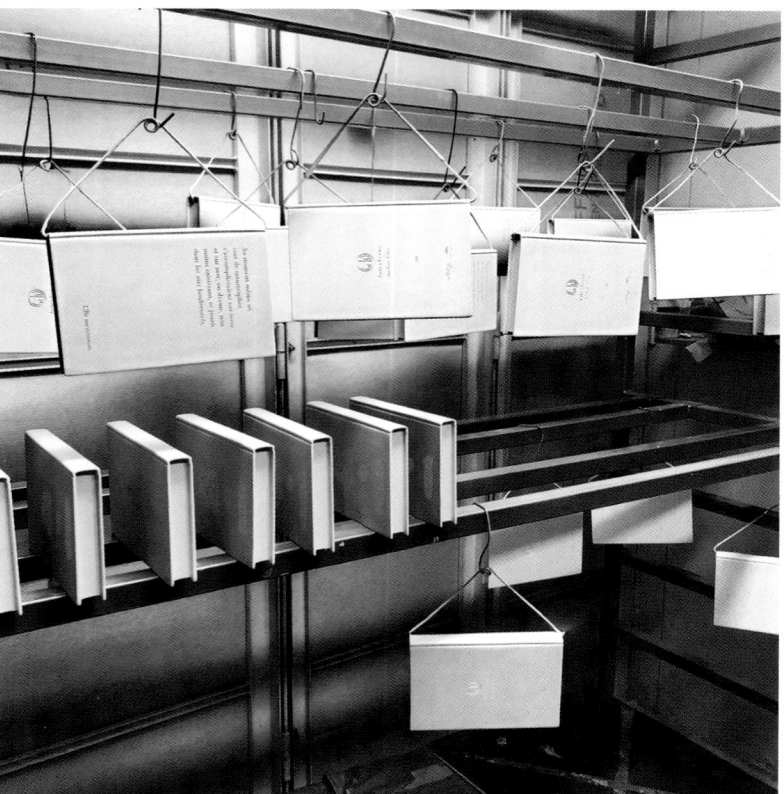

Je dois beaucoup à cette visite des ateliers. Juliette a permis que les choses dépassent nos premières conversations et Frédéric est peut-être le seul chef au monde capable d'autant d'ouverture et d'audace. Moi qui imagine des bibliothèques partout, j'allais, avec ces « assiettes littéraires », pouvoir réaliser avec Juliette et Frédéric notre version de la librairie idéale à table. Il manquait la sélection des extraits. Moments de grande joie où j'échangeais avec Frédéric sur certaines phrases choisies, comme ce sublime extrait de *Vingt Mille Lieues sous les mers* : « *Tout était noir, mais d'un noir si absolu, qu'après quelques minutes, mes yeux n'avaient encore pu saisir une de ces lueurs indéterminées qui flottent dans les plus profondes nuits* », gravé sur la sculpture du livre blanc immaculé. Il faut imaginer le visiteur découvrant la mise en place avec cet objet unique et évocateur, cherchant le sens de la démarche, visage ravi par la juste résonance avec l'hommage à l'auteur. Ce sont les maîtres d'hôtel qui détiennent le secret des meilleures anecdotes au sujet de la découverte des « assiettes littéraires », les questions posées, la curiosité suscitée auprès des invités, parfaite mise en appétit pour l'expérience de gastronomie enchantée. Ensuite, intervient la notion de rituel, car les « assiettes littéraires » sont retirées puis posées sur des étagères conçues à cet effet. Au fil du temps consacré au repas, les « assiettes littéraires » se rangent comme des livres dans la bibliothèque et les murs s'habillent de ces ouvrages délicats, émaillés comme la porcelaine.

La tour Eiffel appelle à l'inattendu et au rêve. La poésie de ce livre-sculpture baptisé « assiette littéraire » est une page blanche propice à la conversation et au souvenir, mise en bouche idéale pour s'ouvrir à l'univers si délicat et puissant de la gastronomie dans le ciel de Paris.

I immediately thought of my visit to the Leblon Delienne Workshop with Juliette and Frédéric in Normandy. We were there to explore new avenues when it comes to tableware, beyond just the well-worn paths. During the weeks before the visit, Frédéric and I dreamed of a UFO, a striking memory for visitors, like a mental appetizer. With Juliette, we discussed numerous ideas, combined with some experimentation. However, it was the visit to the workshop that proved decisive, a genuine emotional trigger, a revelation. While making our way through the labyrinth of iconic Pop Sculptures, we ended up in the hands of the artisans. This is because, here, gestures are important. The experts have a hand in everything. After the pieces are removed from the mold, the artisans spend hours perfecting the details and bringing them to life with color. As someone who has always been fascinated by the origin of things and the genesis of stories, I reflected on the virgin white of these objects waiting to be discovered. All the white silhouettes of the molded objects waiting to be transformed made me think of the purity of paper and the books that particularly affected me. They made me think of the author, Jules Verne, and of the weight of his works, and the fantastical worlds he created with his words. This is how the idea of the "literary plate" was born. It was an idea that I carried with me after rediscovering the childhood stories in *Extraordinary Voyages* while working on the project. I had hoped to find inspiration from the author's distinctive style which could then be used to enhance Frédéric Anton's restaurant. The "literary plate", a concept that was both obvious and crazy, perfect and poetic, and a display of quality craftwork, would become the first conversation piece and an integral part of the restaurant's identity. The "literary plate" is a book sculpture engraved with a quote from *Extraordinary Voyages* by Jules Verne. It is also a nod to the white ceramic of the serving dish and was designed by two people, one being the chef, Frédéric Anton. It was produced in Normandy, in the workshops of Leblon Delienne and it bears all the hallmarks of French expertise.

I owe a great deal to this visit to the workshop. Thanks to Juliette, things progressed further than just our initial conversations, and Frédéric is the only chef in the world that I know of who is capable of such openness and daring. I am someone who imagines libraries everywhere, and, thanks to the "literary plates", Juliette, Frédéric, and I could bring to life our version of the ideal bookstore to the table. The only thing left to do was to select excerpts. I had a great time discussing some of the sentences that were chosen with Frédéric, such as one sublime quote from *Twenty Thousand Leagues Under the Sea,* which ended up being engraved on the immaculate white book sculpture, "*All was black, and such a dense black that, after some minutes, my eyes had not been able to discern even the faintest glimmer.*" Imagine the visitor discovering this arrangement with this unique and evocative object. Imagine them looking for what comes next, their face alight with excitement at this perfect homage to the author. The *maîtres d'hôtel,* or head waiters, are the ones with all the best stories of guests discovering the "literary plates", the questions they asked, and their curiosity. These plates are the perfect way to whet people's appetite for an enchanting gastronomic experience. Then there's an element of ritual, in which the "literary plate" are removed and then placed on bookshelves that were specially designed for that purpose. Over the course of the meal, the "literary plates" fill the shelves like books in a library and the walls are gradually covered in these delicate works that are enameled like porcelain.

The Eiffel Tower encourages the unexpected, encourages dreams. The poetry of this "literary plate" is that it is a blank page, ideal for making conversation and memories. In the skies of Paris, it is the ideal appetizer to the delicate and powerful world of gastronomy.

La rénovation totale du restaurant *Le Jules Verne* a commencé par un déshabillage entier du lieu. Tous les agencements architecturaux ont été revus afin d'inventer un écrin propice sur mesure pour le chef Frédéric Anton, dans le respect du patrimoine historique, avec une modernité calibrée. À commencer par l'entrée du restaurant sur le parvis de la tour Eiffel, par le pilier sud. C'est ici que le premier contact a lieu avec les valeurs portées par le chef Frédéric Anton et que le visiteur découvre, simultanément, les dessous de la haute ingénierie de Gustave Eiffel. Ce passage immersif, avant l'ascension au second étage de la tour par l'élévateur légendaire, est un moment clé. Prenant sa source dans les fondations en pierre de l'édifice, le pilier sud de la tour Eiffel est un joyau à célébrer. La puissance de cette structure cachée est à elle seule une révélation et j'ai voulu à tout prix faire réapparaître le pilier, magnifié par la lumière et le reflet de miroirs infinis dès l'entrée. Révélant la monumentalité et l'intelligence de son architecture industrielle en dentelle de métal classée au patrimoine mondial de l'Unesco, les piliers et leurs arbalétriers permettent la légèreté de l'édifice. Pour incarner le lieu, deux visages ponctuent cette scénographie de l'entrée, afin que l'humain surgisse derrière le monumental. Ce sont les bustes de Gustave Eiffel et de Jules Verne, réalisés sur mesure par les artisans de Leblon Delienne, qui reçoivent les visiteurs avec leur visage taillé et patiné à la main. Ce dialogue entre les deux titans est une merveilleuse introduction narrative au lieu et à son essence, tandis qu'une grande bibliothèque consacrée à Jules Verne témoigne du rayonnement universel de son œuvre. Comme dans « l'assiette littéraire », la conversation entre l'architecture et la gastronomie, le décor et le romanesque, est sublimée par la collaboration avec cette belle entreprise du patrimoine vivant qui apporte un supplément de singularité à ma démarche architecturale.

LES BUSTES
BUSTS

Renovating the back of the *Jules Verne* restaurant began by completely gutting it. All the architectural designs were reviewed in order to create an appropriate tailor-made setting for the chef, Frédéric Anton, respecting its historical heritage, with a fine balance of modernity. Starting with the entrance to the restaurant on the forecourt of the Eiffel Tower, by the south pillar. It is here that we first encounter the values upheld by chef Frédéric Anton and where the visitor simultaneously discovers the secrets of Gustave Eiffel's masterful engineering. This immersive passage, before ascending to the second floor of the Tower by the legendary elevator, is a key moment. Emerging from the stone foundations of the building, the south pillar of the Eiffel Tower is a jewel to be celebrated. The power of this hidden structure is a revelation in itself, and I wanted to make it reappear at all costs, magnified by the light and the reflection of infinite mirrors from the entrance. Revealing the sheer scale and intelligence of its industrial architecture in metal lace, listed as a World Heritage Site, the pillars and their crossbeams give the building a sense of lightness. To embody the place, two faces adorn the entrance, so that the human element emerges behind the monumental. Visitors are greeted by the busts of Gustave Eiffel and Jules Verne, custom-made by the artisans of Leblon Delienne, with their hand-carved and burnished faces. This dialogue between the two titans is a wonderful narrative introduction to the place and its essence, while a large library dedicated to Jules Verne bears witness to the universal influence of his work. As in the literary plate, the dialogue between architecture and gastronomy, decor and storytelling, is enhanced by the collaboration with this fine living heritage company, which brings an added uniqueness to my architectural approach.

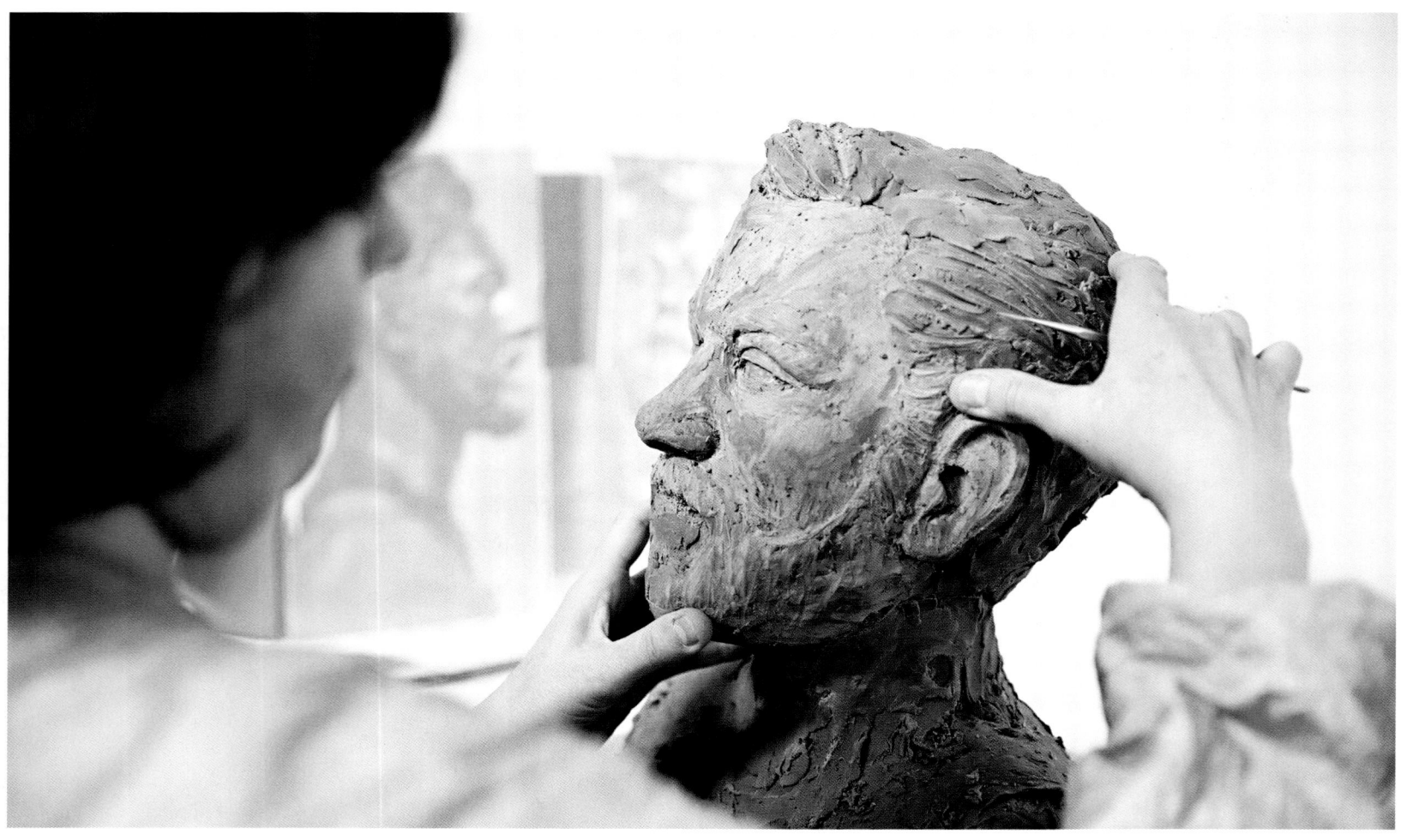

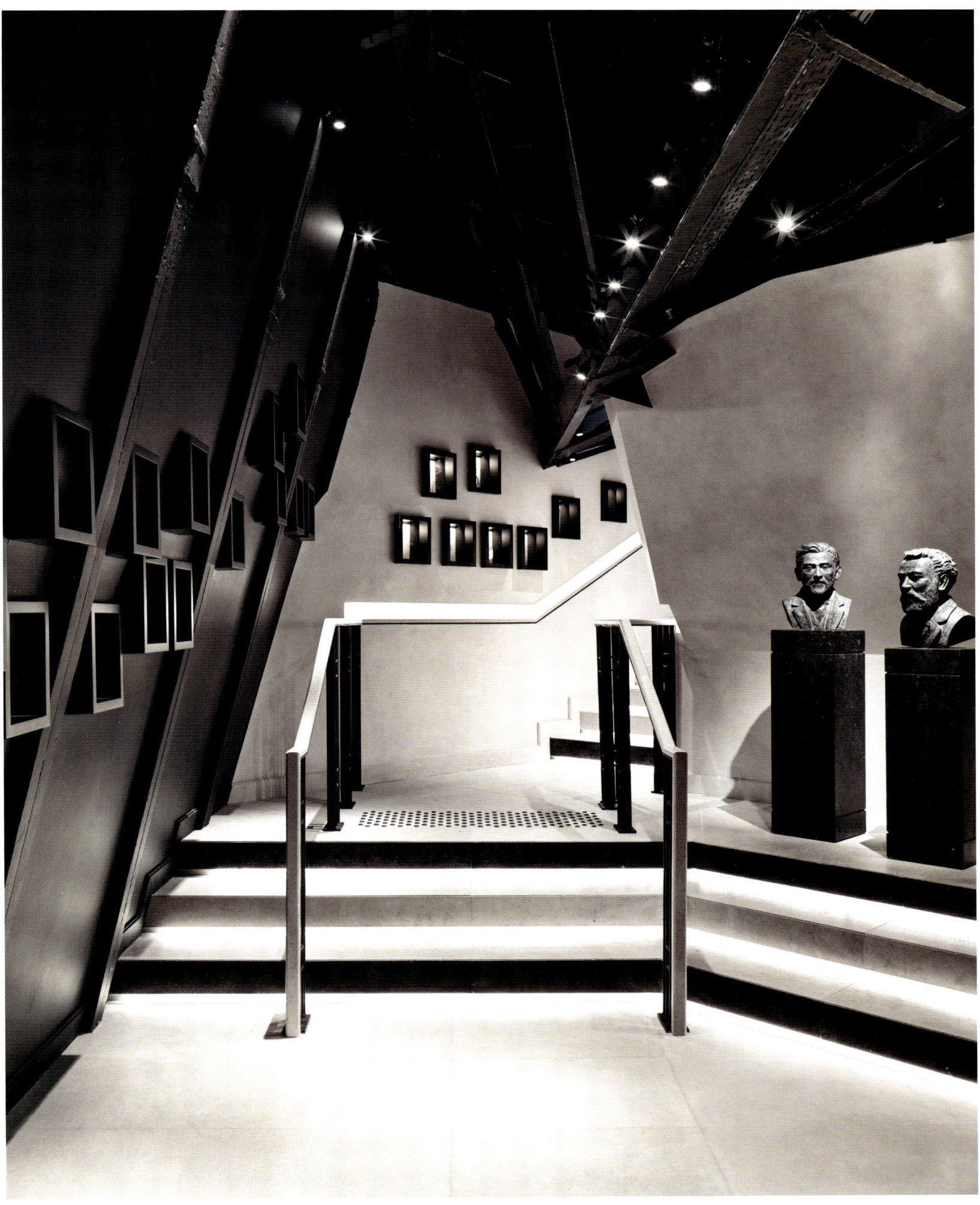

02

ICÔNES
ICONS

L'Atelier Leblon Delienne épouse les rêves inouïs d'artistes lors de collaborations historiques où les icônes comme Snoopy, Mickey & Minnie, Hello Kitty, les Schtroumpfs, Batman, Catwoman, et Bugs Bunny reprennent vie. **The Leblon Delienne Workshop embraces the extraordinary dreams of artists through historic collaborations, bringing icons back to life, from Snoopy, Mickey & Minnie, and Hello Kitty to the Smurfs, Batman, Catwoman and Bugs Bunny.**

SNOOPY & WOODSTOCK

Snoopy s'échappe de l'imaginaire de Charles Schulz en 1950. Aux côtés de Charlie Brown et de sa bande, les Peanuts, le personnage de comic strip acquiert le statut jalousé de confident d'élection : le beagle épouse les rêves des humains avec un naturel confondant. Snoopy vit en philosophe, étendu sur le toit de sa niche, d'où il dialogue avec son meilleur ami, l'oiseau Woodstock. Snoopy s'envole en as de l'aviation. C'est aussi un fervent collectionneur d'art, un amateur de *root beer* qui se considère comme un «auteur de renommée mondiale». La principale motivation de Snoopy était peut-être la nourriture, mais celle de Schulz était de capturer les grandes idées exprimées par les petits enfants, vues à travers l'imagination de Snoopy et la persévérance de Charlie Brown.

Snoopy was born out of the imagination of Charles Schulz in 1950. From his place next to Charlie Brown and the Peanuts gang, the comic strip character achieved the coveted status of chosen confidant. The beagle espouses human dreams with surprising ease. Snoopy lives life as a philosopher, laid out on the roof of his doghouse where he has discussions with his best friend, the bird Woodstock. Snoopy soars as the Flying Ace, is an avid art collector, a lover of Root Beer, and fancies himself a "world famous author." Snoopy's main motivation may have been food, but Schulz's was in capturing big ideas espoused by little children–bookended by Snoopy's imagination and Charlie Brown's persistence.

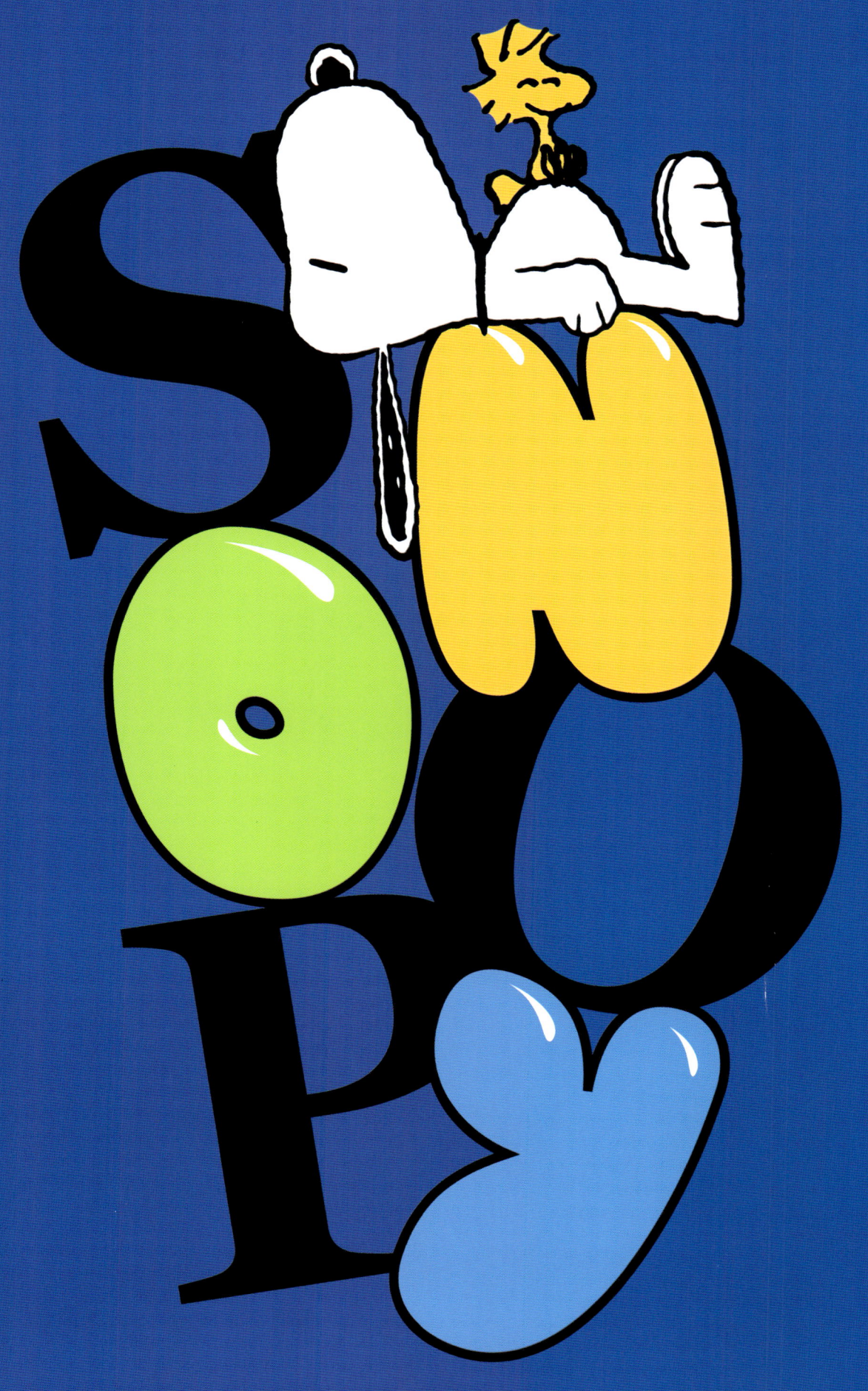

SLEEPING IS AN ART

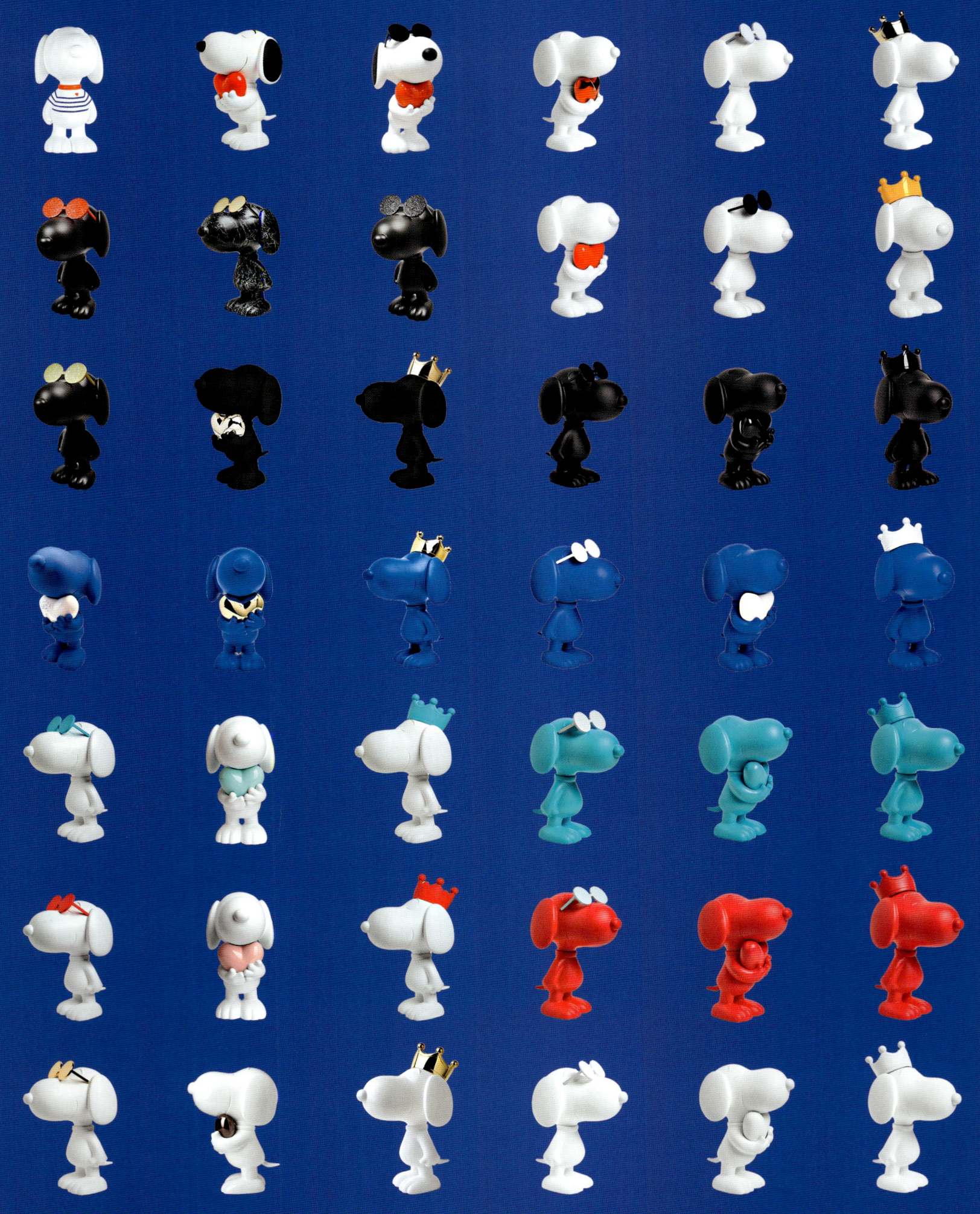

 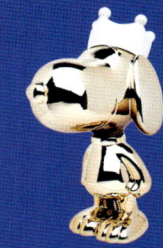 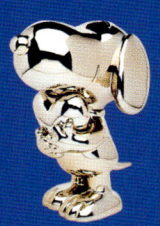 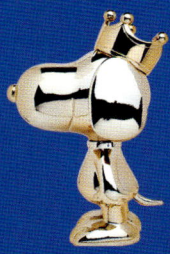

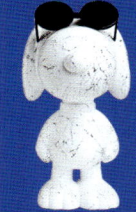

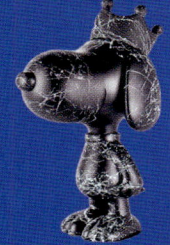

SNOOPY, ICÔNE DEPUIS 1950
SNOOPY, ICON SINCE 1950

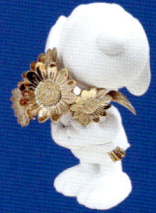

TARA BOTWICK
PEANUTS WORLDWIDE LLC | SENIOR DIRECTOR

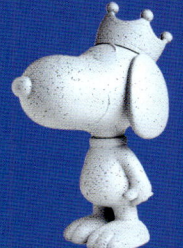

En 2025, le 75ᵉ anniversaire de Snoopy est célébré dans le monde entier avec une immense ferveur. Snoopy, Charlie Brown et tous les personnages de Peanuts entretiennent un lien profond avec leurs fans, tandis que les intrigues de Charles Schulz demeurent remarquablement ancrées au cœur de l'expérience humaine. Plusieurs décennies après leur première apparition dans les pages des comics, ces icônes restent toujours aussi pertinentes, dépeignant les hauts et les bas de l'existence de chacun d'entre nous à travers des saynètes compréhensibles par tous.

Snoopy bénéficie du statut de personnage préféré. Doté d'une imagination débordante, il n'est jamais en reste de tendres pitreries. Drôle et cool, il conquiert toujours les cœurs et les nouvelles générations de fans grâce à des contenus originaux et inédits sur les plateformes et les réseaux sociaux. Les collaborations créatives avec des designers ou des enseignes perpétuent la puissance émotionnelle d'un personnage véritablement singulier.

In 2025, the whole world celebrated the seventy-fifth anniversary of Snoopy with great enthusiasm. Snoopy, Charlie Brown and all the characters of Peanuts maintain a deep connection with their fans while the stories of Charles Schulz remain remarkably rooted in the heart of human experience. Many decades after their first comic strip appearance, these icons are still relevant, depicting the highs and lows of all our lives through comedy that everyone can understand.

Snoopy enjoys worldwide recognition. Gifted with an overflowing imagination, he is never lacking in playful antics. Funny and cool, he is still winning hearts and the love of new generations of fans thanks to new and original content on social media and other platforms. Creative collaborations with designers and companies perpetuate the emotional power of this truly singular character.

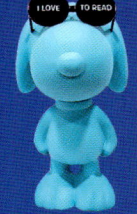

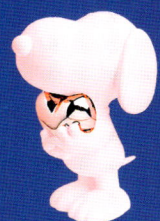

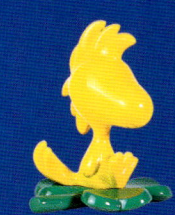

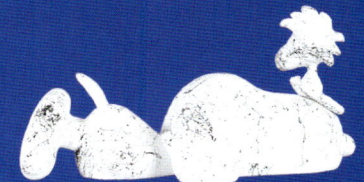 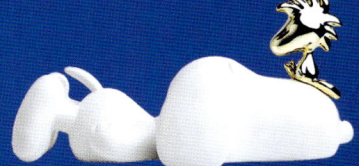

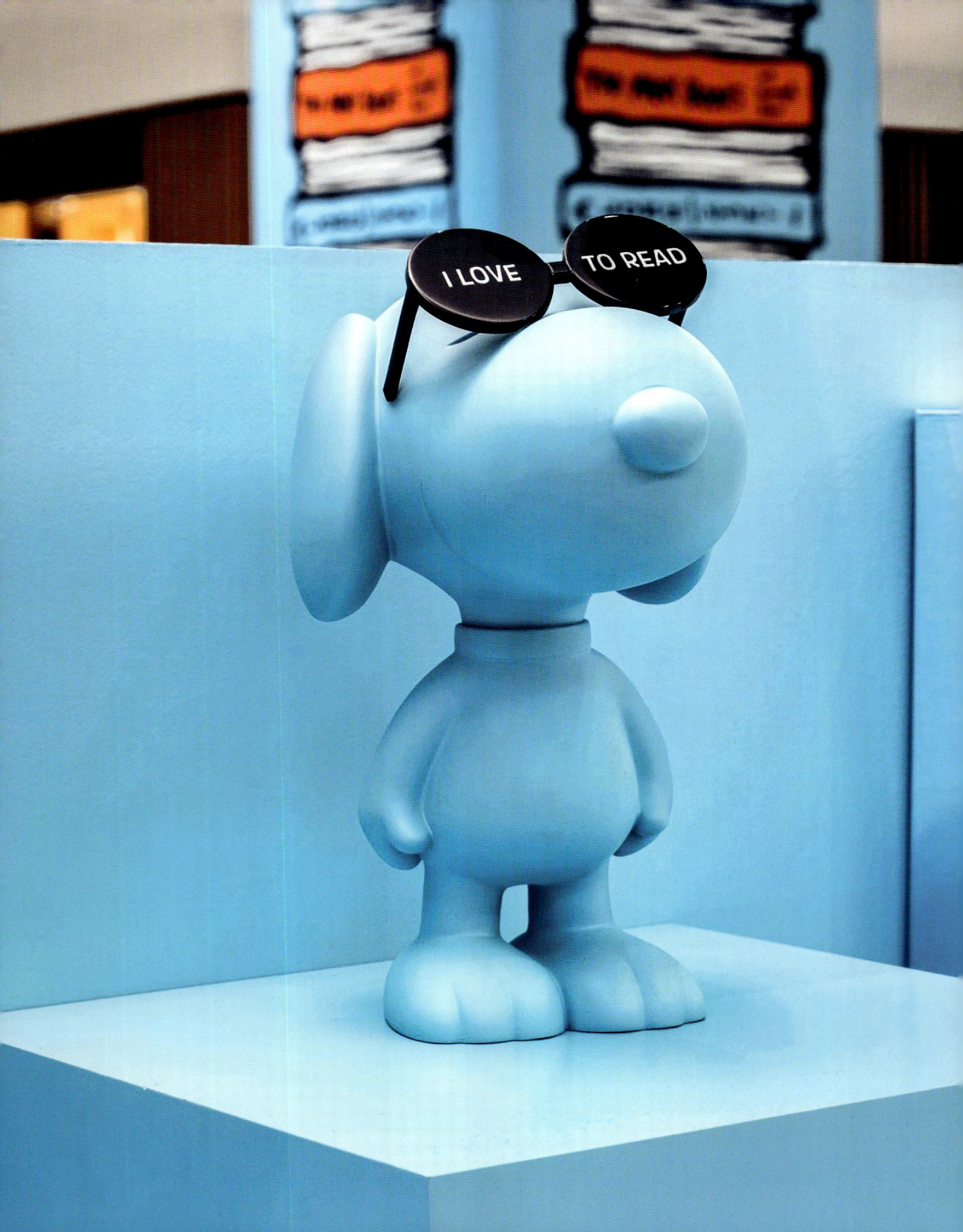

SARAH ANDELMAN
L'AMOUR DES ICÔNES | LOVE OF ICONS

OBSERVATRICE OBSERVER

Au 213, rue Saint-Honoré, à Paris, le concept store Colette vécut l'existence transitoire d'une revue, entre 1997 et 2017, créant des passerelles singulières entre les arts. Des objets y entraient en collision avec des regards au sein d'un roman à la Perec, rédigé au quotidien et en live par Sarah Andelman et sa mère, Colette Roussaux. On s'y pressait au bar à eaux, aux côtés de Karl Lagerfeld, Kim Kardashian ou Kate Moss. *Just an Idea Books*, entreprise éditoriale lancée en 2021, série de portfolios d'artistes connus ou underground édités à quatre cents exemplaires et designés par Yorgo Tloupas, raconte la suite de la saga. « C'est vrai qu'éditer des livres peut sembler anachronique dans le monde digital d'aujourd'hui. Mais je crois toujours au livre, à la mémoire du papier, à l'objet dans les mains, au temps qui s'arrête. » En 2024, Sarah Andelman, curatrice de l'exposition « Mise en page » au Bon Marché Rive Gauche, s'est tournée vers l'Atelier Leblon Delienne pour une collaboration exceptionnelle.

At 213, rue Saint-Honoré, in Paris, the concept store Colette had the transitory existence of a magazine, between 1997 and 2017, creating unique connections between the arts. Objects collided with perspectives in a novel in the style of Perec, written daily and live by Sarah Andelman and her mother, Colette Roussaux. People crowded around the water bar, alongside Karl Lagerfeld, Kim Kardashian and Kate Moss. *Just an Idea Books*, a small publishing venture launched in 2021, a series of portfolios of well-known and underground artists, with a print run of four hundred copies and designed by Yorgo Tloupas, tells the rest of the saga. *"It's true that publishing books can seem anachronistic in today's digital world. But I still believe in books, in the memory of paper, in something you can hold in your hands… in time standing still."* In 2024, Sarah Andelman curated the Mise en page exhibition at Le Bon Marché Rive Gauche and approached the Leblon Delienne Workshop about a joint project based on the Snoopy icon.

L'Atelier Leblon Delienne possède un savoir-faire exceptionnel et ce savoir se perpétue — ce qui devient de plus en plus rare. Nous avons plus que jamais besoin d'authenticité. Le vrai luxe est là, dans cette démarche du fait-main en France. À ce titre, je trouve formidable que Juliette de Blegiers soutienne la création en travaillant au sein de l'Atelier Leblon Delienne avec des designers comme José Lévy ou des artistes comme Jean-Charles de Castelbajac.

The Leblon Delienne Workshop has exceptional know-how, and these skills are being passed on, which is becoming increasingly rare. Now more than ever, we need authenticity. This is where you find true luxury–in the French commitment to handmade items. In this respect, I think it's fantastic that Juliette de Blegiers is supporting such creativity by working at the Leblon Delienne Workshop with designers and artists like José Lévy and Jean-Charles de Castelbajac.

Les collaborations avec des personnages intemporels s'inscrivent au sein de notre époque en constant besoin de repères. Nous avons grandi avec ces personnages. Ils nous rappellent notre enfance, les temps heureux, une certaine forme de naïveté mêlée à de l'humour. Ce sont littéralement des piqûres de joie à chaque fois que l'on pose les yeux sur eux.

These collaborations with timeless characters take place in the context of modern times where we are constantly looking for cultural touchstones. We grew up with these characters. They remind us of our childhood, of happy times. They represent a kind of naivety mixed with humor. Every time we see them, we get a literal shot of happiness.

Snoopy est né dans les journaux avant d'apparaître dans les livres. Il a toujours transmis l'amour de la lecture. On ne se lasse jamais des comics de Charles Schulz! J'ai adoré le Snoopy porteur d'un énorme cœur, je l'ai admiré dans toutes ses versions, en particulier dans le dégradé développé pour Highsnobiety. Pour l'exposition « Mise en page » au Bon Marché Rive Gauche, Snoopy déclarait : « *I love to read* ». Les mots « love » et « read » se reflétaient dans ses verres de lunettes. Snoopy partageait un bleu intégral figurant parfaitement l'immersion dans la fiction, nous invitant à plonger dans les livres.

Snoopy was born in newspapers before appearing in books. He has always conveyed a love of reading. You never get tired of Mr. Charles Schulz's comics! I loved the Snoopy figure holding the big heart; I admired all the versions, but especially the gradient version developed for Highsnobiety. For the Mise en page exhibition at Le Bon Marché Rive Gauche, Snoopy said: "*I love to read*". "Love" & "read" were reflected in his glasses. Snoopy was completely blue, perfectly representing his immersion in fiction and inviting us to lose ourselves in reading.

ALEXANDRA POSTER BENNAIM
LA FIANCÉE SECRÈTE DE SNOOPY
SNOOPY'S SECRET FIANCÉE

OBSERVATRICE / OBSERVER

En 2001, à peine arrivée de Londres, Alexandra Poster Bennaim monte son bureau de presse parisien, APR. Elle y prône le design et l'architecture d'intérieur haut de gamme. L'agence devient vite une référence en matière de lifestyle. Parmi ses clients français et internationaux, l'architecte Aline Asmar d'Amman, la manufacture Vista Alegre, le maître d'art Lison de Caunes, ou encore l'éditeur Cole & Son. Passionnée d'art et de design, proche de l'Atelier Leblon Delienne dont elle analyse le changement de paradigme, cette fan absolue de Snoopy raconte avec son élégance espiègle les bases de son métier aux côtés de la célèbre designer Kelly Hoppen et, ce faisant, offre les outils de compréhension du revival de la pop culture.

› Voir également | **See also**
Kelly Hoppen x Mickey P. 106

In 2001, having just arrived in London, Alexandra Poster Bennaim established her Parisian press relations agency APR, where she promoted high-end interior design and architecture. The agency quickly became a well-known name in the lifestyle industry. She has both French and international clients, including the architect, Aline Asmar d'Amman, the factory, Vista Alegre, the Maître d'art (Master of art), Lison de Caunes, and the editor Cole & Son. She is passionate about art and design and close to the Leblon Delienne Workshop whose transformation she observed. Along with the famous designer, Kelly Hoppen, this unconditional Snoopy lover tells us about her craft with mischievous elegance, and as she does so, she offers us the tools to understand the pop culture revival.

Je suis fan de mon métier. C'est un privilège de l'exercer, je ne suis jamais blasée. J'ai quitté la fac pour travailler pour Kelly Hoppen, que j'ai présentée à Juliette de Blegiers dans une belle transmission des savoir-faire. La collaboration de Kelly avec l'Atelier a débuté par un Mickey aux teintes taupe, extrêmement douces, avec quelque chose de fluide et de gracile dans la silhouette, qui le rend aussi vintage que futuriste. Ce type de palette s'intègre parfaitement aux intérieurs design et chics. Kelly Hoppen nous a expliqué un jour qu'elle s'apprêtait à créer douze couleurs dans la gamme chromatique entre le blanc et le taupe… Dans cette palette chromatique, nous ne voyions pas comment atteindre douze tons distincts ! Kelly a désigné une paroi blanche et a dit : « Ça, c'est Kelly Hoppen. » C'est là que j'ai compris la puissance d'une marque. Ce n'était pas un mur blanc, c'était un mur avec de la peinture by Kelly Hoppen. Parallèlement je préparais son premier livre, *East Meets West*, dont le succès a été colossal. Elle a été l'une des premières à gérer des licences, c'est-à-dire à exploiter contractuellement une marque qui n'était pas la sienne. À ses côtés, j'ai compris ce que signifie être précurseur.

Il existe une clé pour dévoiler le mécanisme propre aux héros iconiques : il s'agit d'une culture populaire, familiale, qui se transmet de génération en génération. Certes, ce n'est pas en achetant une chaise que l'on obtient cela. Ces icônes sont des messagères d'un monde vers un autre, elles remontent le temps avec une facilité déconcertante. C'est en cela qu'elles sont pop. Tout le monde recherche le goût de son enfance. C'est ce que la pop culture permet instantanément avec Mickey, Hello Kitty et les Schtroumpfs. On peut méditer longuement face à ce type de personnages. Snoopy est pour moi une très grande histoire d'amour, une véritable passion, je ne sais pas au juste pourquoi. Dans des circonstances de vie douloureuses, il a été un réconfort et une figure bienfaisante. J'ai encore une photo de moi à 5 ans, aux côtés d'un Snoopy que je cajole comme si je ne doutais pas de son existence réelle. Je suis toujours environnée de Snoopy. Il y a définitivement quelque chose de Snoopy en nous.

I love my job. It's a privilege to have, and I am never bored of it. I left university to work for Kelly Hoppen, which I introduced to Juliette de Blegiers during a wonderful transfer of knowledge. Kelly's collaboration with the Workshop began with an extremely soft Mickey in taupe, with something fluid and slender in his silhouette, that gave him both a vintage and futuristic air. This kind of palette is perfectly at home in chic, designer interiors. One day, Kelly Hoppen explained that she was getting ready to create twelve colors in the chromatic range between white and taupe, but we didn't see how she could create twelve distinct tones! Kelly designed a white wall and said, *"That's Kelly Hoppen."* That's when I understood the power of a brand. It was not just a white wall. It was a wall with paint by Kelly Hoppen. While this was happening, I was busy preparing her first book, *East Meets West*, which was met with resounding success. She was one of the first to manage licensing agreements. In other words, she was one of the first to work contractually with a brand that was not her own. Working with her, I understood what it meant to be a trailblazer.

There's a key to unlocking the mechanism behind iconic heroes. It's a matter of popular culture that is familial, passed down from generation to generation. Of course, this isn't something you get by just buying a chair. These icons are messengers from one world to another; they travel back in time with disconcerting ease. That's what makes them figures of pop culture. Everyone is looking for a taste of their childhood. This is a desire that pop culture satisfies instantly with Mickey, Hello Kitty and the Smurfs. With this kind of character, we can spend a long time with them, mulling things over. As for me, I have a great love of Snoopy. I truly adore him. I'm not really sure why. When life was hard, he was a source of comfort, a soothing presence. I still have a photo of myself when I was five years old, next to Snoopy, cuddling him, fully confident in my belief that he was real. I'm always surrounded by Snoopy. There is definitely something of Snoopy in all of us.

JEAN-CHARLES DE CASTELBAJAC
SNOOPY KING OF COOL

Créateur mais aussi artiste, Jean-Charles de Castelbajac appartient à la génération de ceux qui propulsèrent la mode française vers plus de contemporanéité au tournant des années 1980. Ses défilés innovants sont des instants à part, scénographiés dans des lieux inédits. Il collabore avec des musiciens et des artistes pour concevoir la bande son et les décors, créant ainsi un art total. La rencontre avec l'Atelier Leblon Delienne est évidente.

Designer as well as artist, Jean-Charles de Castelbajac belongs to the generation of designers who propelled French fashion towards a more contemporary style at the turn of the 1980s. His innovative fashion shows are unique events, staged in unusual locations. He collaborates with musicians and artists to create the soundtrack and the sets, thus producing a complete work of art. His encounter with Leblon Delienne was preordained.

JC DE CASTELBAJAC

VIDEO
SCAN ME

CRÉATEUR DESIGNER

Jean-Charles de Castelbajac revisits his iconic pieces, including the Snoopy plush coat worn by Vanessa Paradis in 1989, which adorns a new creation renamed King Snoopy, alongside Mickey Kamo and Mickey Kolor. He also created his own icons, such as the Kuma bear and the guardian angel Léo.

I belong to a generation where the concept of collecting items was considered Nietzschean: rare things go to rare people. There are two types of collectors, those who buy paintings at fairs and those who aren't exactly patrons but rather discoverers of art. As an artist, I've commissioned paintings, photographs, sculptures, and sounds: a portrait from Jean-Michel Basquiat, another from Robert Mapplethorpe, invitations from Keith Haring, Jean-Charles Blais, Cindy Sherman, Robert Malaval, and Pierre et Gilles, decorations from Xavier Veilhan, and painted dresses from Loulou Picasso, Annette Messager, Gérard Garouste, Miquel Barceló and Hervé Di Rosa. The *Je suis toute nue en dessous* (I am Naked Underneath) dress, illustrated by Ben, was famous for being both audacious and funny. I believe that I've been the curator of my own artistic destiny by surrounding myself with an array of talented people to challenge my art with them in some daring collaborations.

What I only sensed before has since proven true: art is everywhere. Everything is art. Leblon Delienne's strength in this area, is to offer limited-edition, accessible art, fostering a new generation of collectors. Those who buy Leblon Delienne sculptures also like to collect artwork by André and Futura 2000, as well as Keith Haring's lithographs. Today, people can collect art objects without being rich. They can fall in love with a piece. They can own a Leblon Delienne sculpture that was signed by the artist. We live with artwork and seek out the emotion it evokes. Immersion has become a crucial phenomenon; how does artwork find its place? It's the modern saga of an art piece's journey: Will a work of art continue on its journey through an image on social networks?

My meeting with Leblon Delienne coincided with a desire to share my art with a wider audience. These characters were already there in my imagination. I found a talented studio to bring them to life.

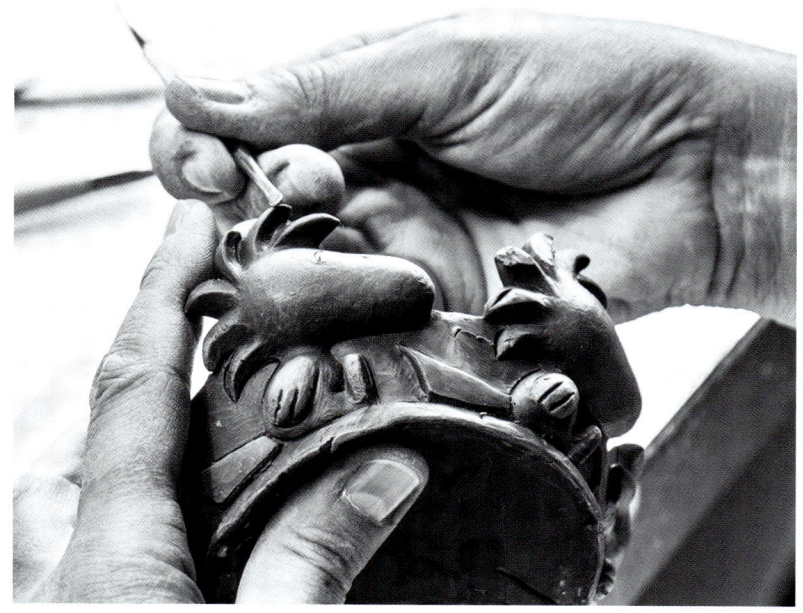
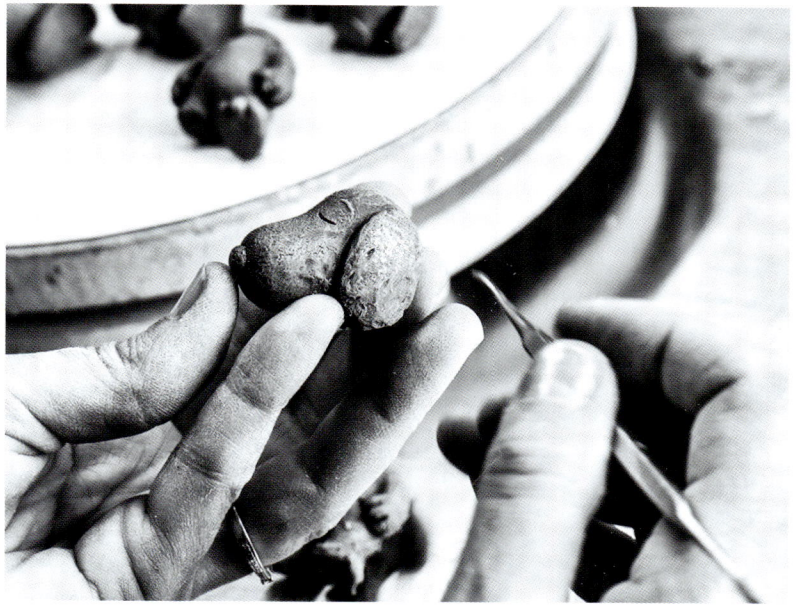
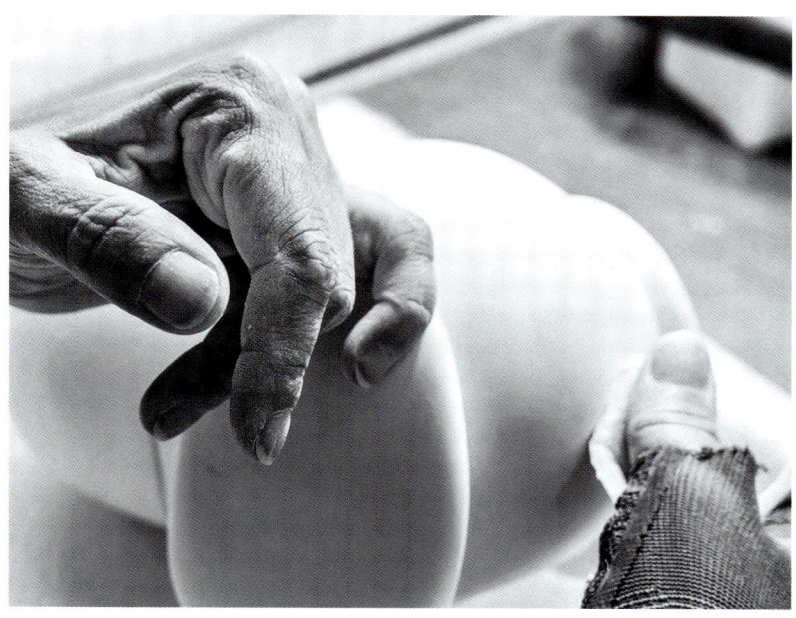
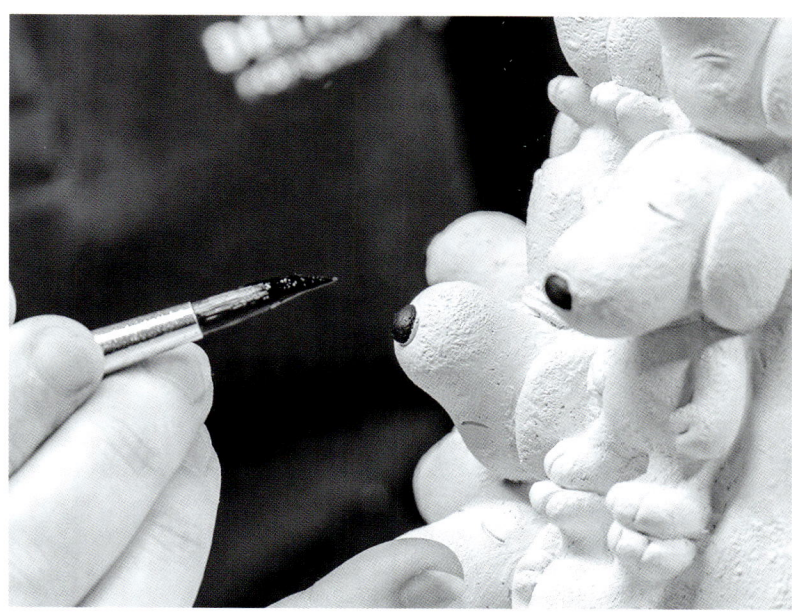

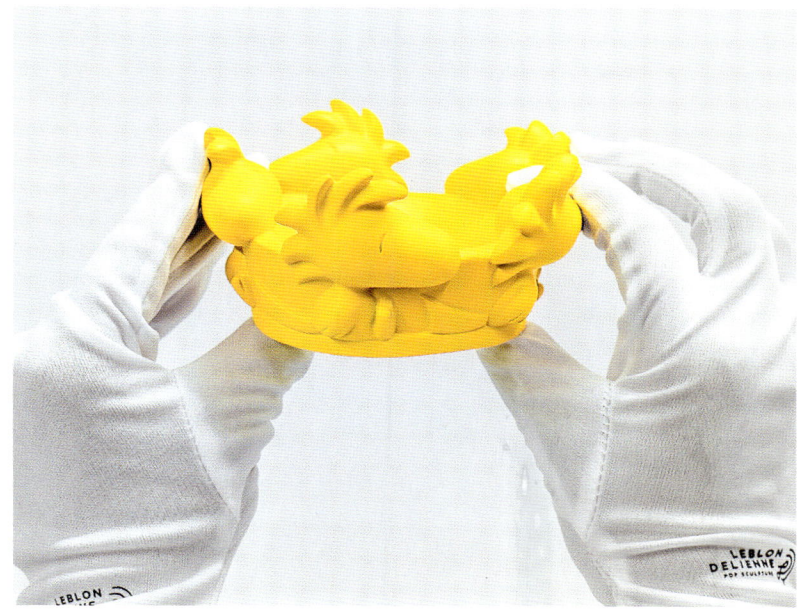

❯ Voir également | **See also**
Jean-Charles de Castelbajac x Mickey P. 110
Jean-Charles de Castelbajac x Kuma & Léo P. 222

FABRICATION | **MAKING OF KING SNOOPY**

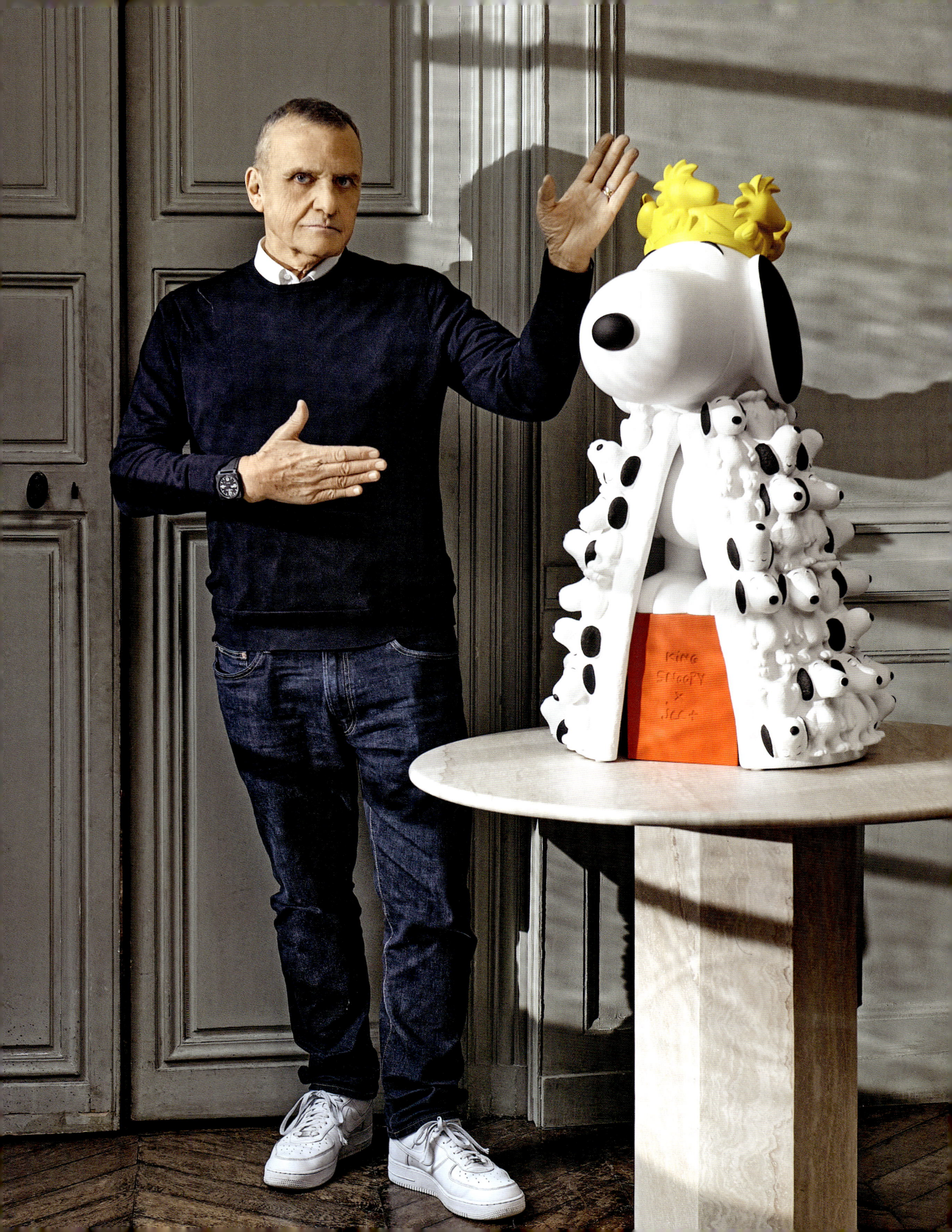

« Pour ce très beau personnage, très technique, je suis allée à tâtons. Il me fallait projeter plusieurs personnages emboîtés dans la couronne. Étaient-ils trop petits ou trop gros ? Longtemps, je ne l'ai pas su... J'ai observé, attendu, contemplé. Parfois, il faut laisser le loisir à la sculpture de trouver sa posture, de définir son geste, de détailler son assise. Cela peut paraître surprenant mais la relation entre une sculpture et le temps est très étroite. »

"When working on this wonderful and highly technical character, I was feeling around blindly. I had to imagine multiple characters slotted together in the crown. Were they too small or too big? For a long time, I didn't know... I watched, waited, and contemplated. Sometimes, it is important to let the sculpture find its own posture, to define its own movements, and to develop its own foundation. This might seem surprising, but there is a very close relationship between a sculpture and time."

NATACHA GOULEY
SCULPTRICE | **SCULPTOR**

« Le Roi Snoopy est l'une de nos sculptures les plus sophistiquées sur un plan technique, celle avec le plus de détails. On ne s'en rend pas forcément compte, mais c'est une prouesse qui a mis au défi les compétences de l'atelier. Parfois, les personnages sortent du cadre et, finalement, je me demande s'ils ne nous lancent pas des défis. »

"King Snoopy is one of our most technically sophisticated sculptures, and it has the most details. You may not realize it, but it's quite an achievement that challenged the skills of the workshop. Sometimes, the characters burst out of the frame, and, at the end of the day, I wonder if they aren't challenging us."

FRANÇOIS COFFARD
MOULEUR | **MOLDER**

« Au départ, il s'agit d'un assez petit format, avec un manteau de 27 cm. Nous cherchions à l'agrandir, à imaginer une gamme de tailles. C'était le défi suggéré. Si cette pièce s'avère incroyablement complexe, c'est que sa surface est très détaillée. Elle n'est pas lisse et met en évidence des zones complexes. Son aspect pelucheux est très spécifique à travailler. »

"At first, it was a rather small sculpture, with a coat that was 11 in. (27 cm). Then we looked into making it bigger, into envisioning a whole range of sizes. This was the suggested challenge. This piece proved to be incredibly complex because the surface was so detailed. It was not smooth and drew attention to complex areas. Its fluffy appearance was a very unique thing to work on."

NATHALIE GAUDIN-DUFOUR
RESPONSABLE DE PRODUCTION
PRODUCTION MANAGER

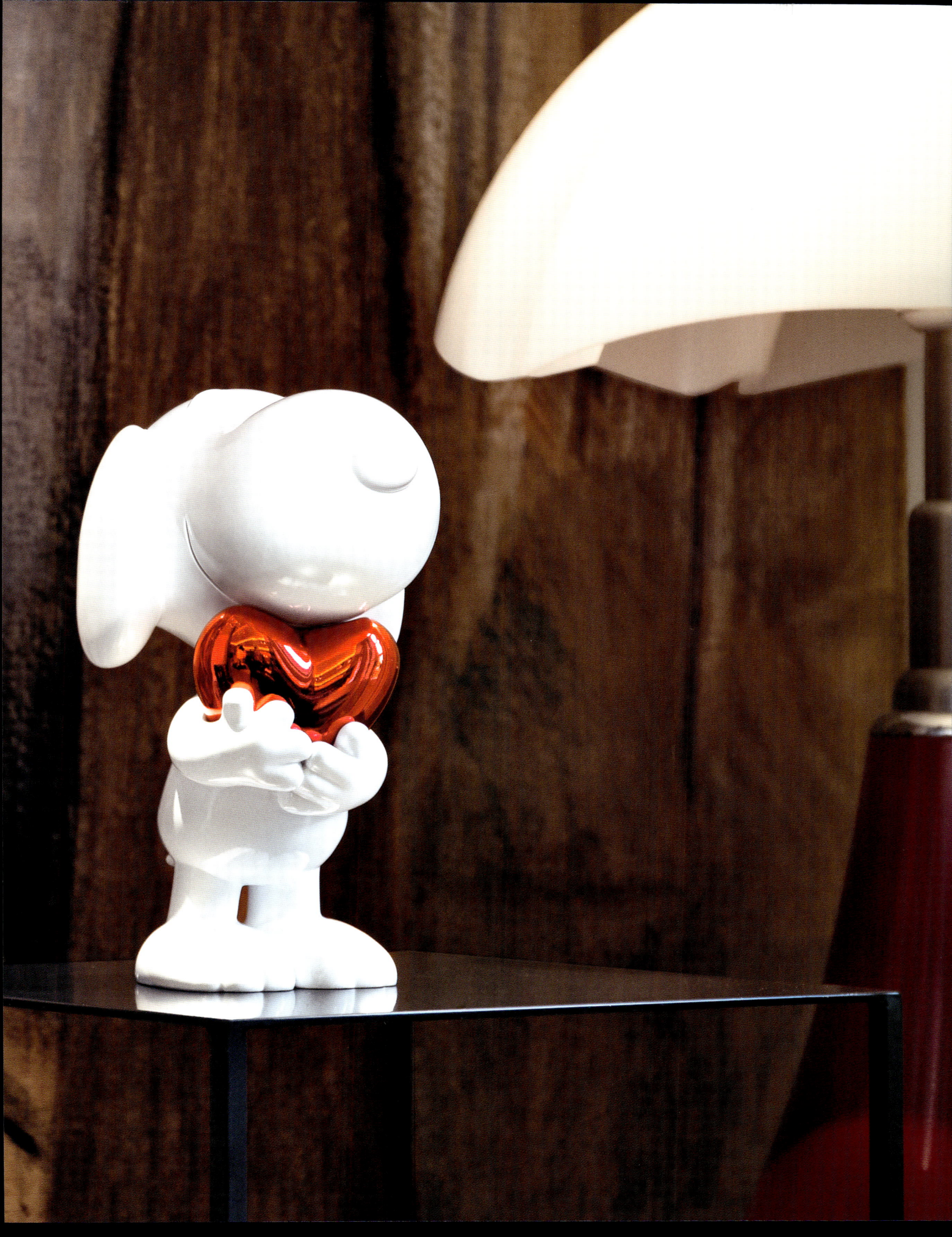

TELEGRAPH

DIRECT LINE TO KEY WHLEI

FREE CALLS

MICKEY & MINNIE

Toujours en quête d'innovation, Walt Disney (1901–1966) voulait émerveiller son public en révolutionnant la pratique de l'animation. Walt est alors célébré au même titre qu'Eisenstein ou Picasso, tandis que Mickey et Minnie revendiquent leur filiation avec Charlie Chaplin. Dès 1948, Eduardo Polozzi propose un collage mettant en scène Mickey Mouse (*Real Gold*), avant que les années 1960 et le Pop Art ne hissent Mickey sur son piédestal d'icône inégalée. Roy Lichtenstein (*Look Mickey*), Claes Oldenburg puis Andy Warhol le placent au cœur de leurs œuvres.

Always seeking innovation, Walt Disney (1901–1966) aimed to captivate audiences by revolutionizing the art of animation. Walt Disney was celebrated alongside Eisenstein and Picasso, while Mickey and Minnie claimed their lineage from Charlie Chaplin. As early as 1948, Eduardo Paolozzi created a collage featuring Mickey Mouse (*Real Gold*), foreshadowing the 1960s and the rise of Pop Art, which elevated Mickey to the status of an unrivaled icon. Roy Lichtenstein (*Look Mickey*). Claes Oldenburg and Andy Warhol all placed him at the heart of their works.

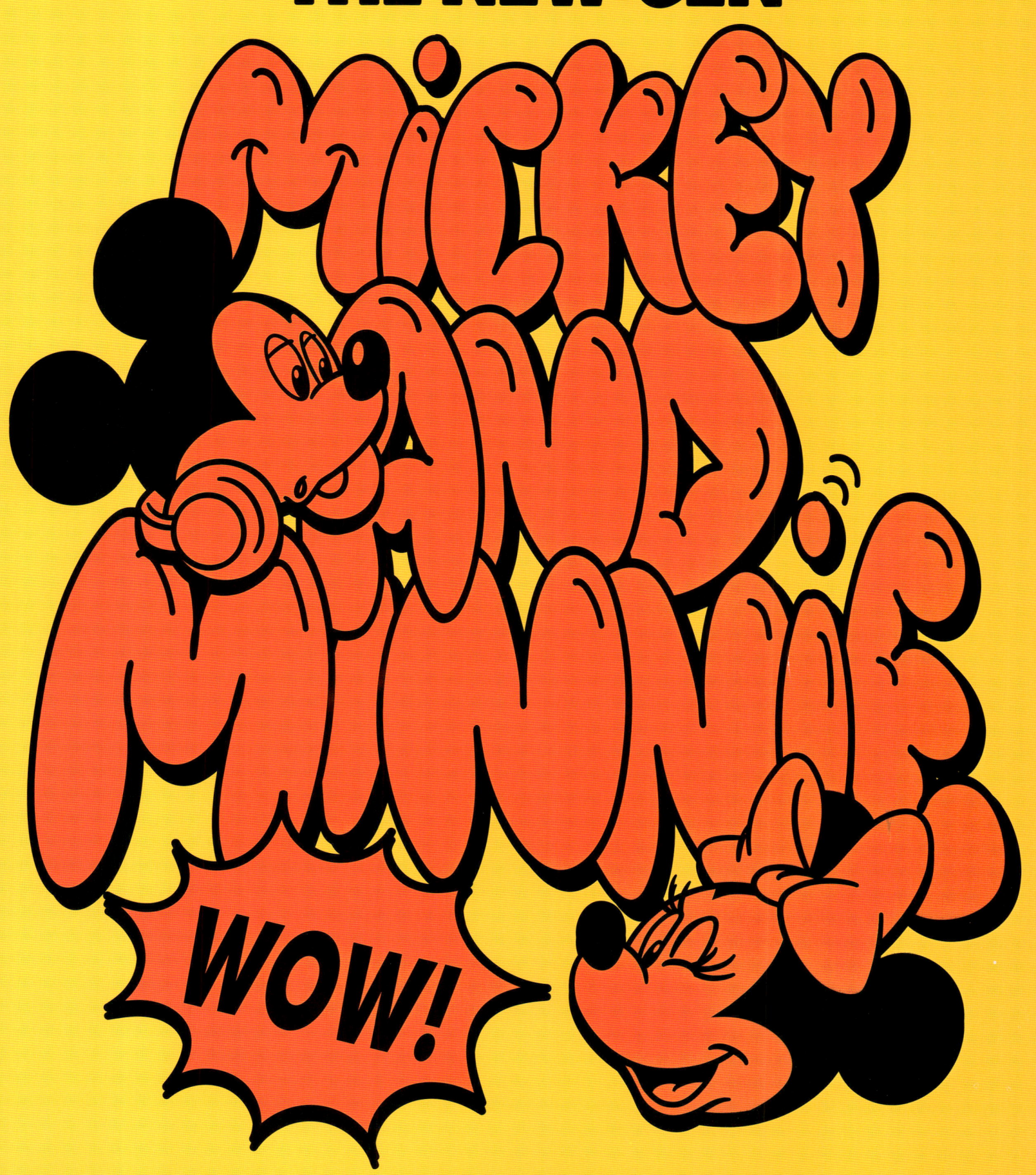

MICKEY & MINNIE,
UN SIÈCLE D'HISTOIRES
A CENTURY OF STORIES

HÉLÈNE ETZI
PRÉSIDENTE | **PRESIDENT OF THE WALT DISNEY COMPANY FRANCE**

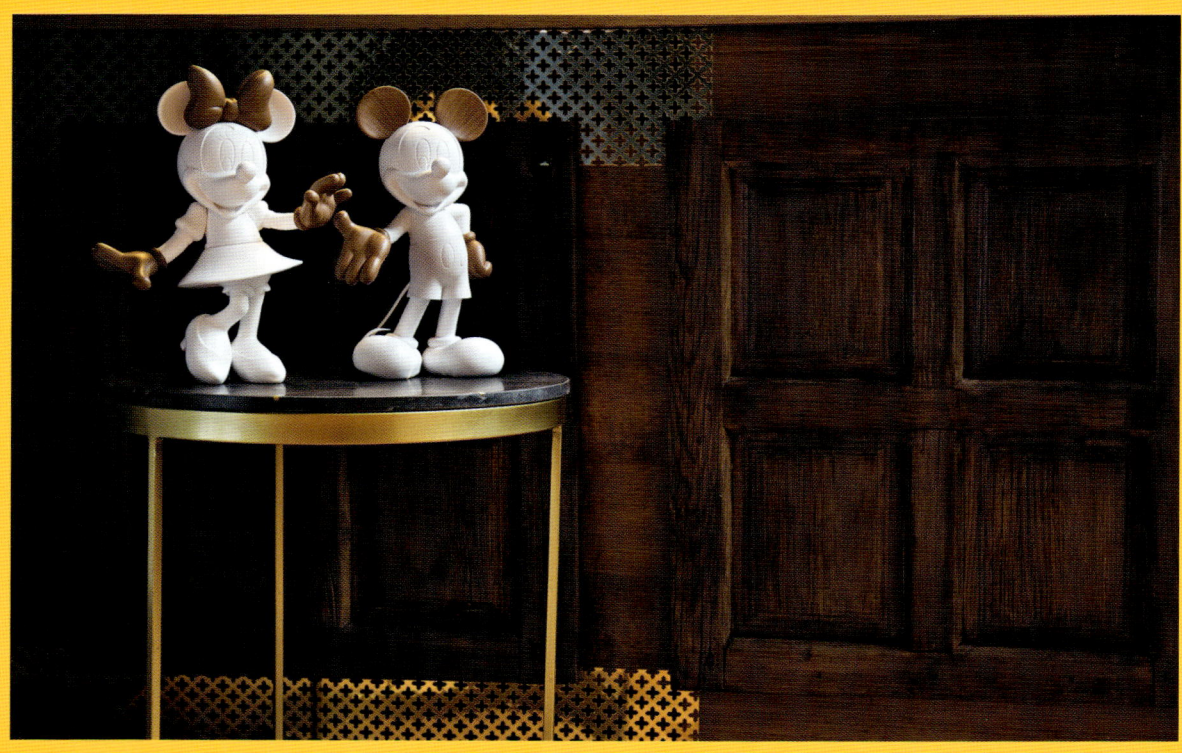

Hélène Etzi est la présidente de The Walt Disney Company France. Elle assure également la direction du segment média au sein duquel figurent les activités de streaming (Disney+), les chaînes de télévision Disney Channel et National Geographic, ainsi que la distribution des contenus du groupe Disney. Très impliquée dans la responsabilité que portent les entreprises de médias et de divertissement dans les valeurs qu'elles transmettent aux jeunes générations, Hélène Etzi porte un regard d'expert sur l'influence de la culture pop, la pérennité des icônes et les collaborations d'excellence entre Disney et l'Atelier Leblon Delienne.

Hélène Etzi is the Country Manager of the Walt Disney Company France. She is also the General Manager of Media, making her responsible for streaming services (Disney+), TV channels (such as the Disney Channel and National Geographic), and content distribution for the Disney company. Hélène Etzi is highly invested in the role that media and entertainment companies play in the values imparted to young people. She also provides an expert's perspective on the influence of pop culture, the longevity of icons, and the excellent collaborations between Disney and the Leblon Delienne Workshop.

OBSERVATRICE OBSERVER

MICKEY INDÉMODABLE
MICKEY: A TIMELESS ICON

Mickey est un personnage qui permet toutes les projections personnelles des artistes. Il est lui-même un objet éminemment désirable depuis quatre-vingt-dix ans. Walt Disney l'énonçait dans une formule : « *Mickey est l'enfant qui vit dans chaque adulte.* » Ce lien émotionnel ne s'étiole pas car le personnage, d'une fascinante simplicité graphique, inspire depuis toujours les artistes : trois ronds forment une tête, immédiatement reconnaissable. Après-guerre, Walt Disney vint régulièrement en Europe rencontrer des artistes. Chez Disney, nous avons le bonheur d'accompagner des figures emblématiques, y compris auprès de belles franchises comme Marvel ou Star Wars, avec des héritages féconds. Cependant, il existe peu d'icônes comparables à Mickey Mouse. Il s'agit d'un totem rassurant dont on sait qu'il perdurera.

Mickey apparaît aujourd'hui grandeur nature, à l'échelle 1, dans les galeries d'art et dans les intérieurs. Il investit les maisons, au-delà de la chambre des enfants et des jardins secrets des collectionneurs. Les artistes l'inscrivent dans un espace-temps contemporain. Andy Warhol a précédé ce mouvement en le peignant sur toile, préfigurant ce que nous vivons au XXIe siècle. Il a installé les icônes au centre de la pop culture et leur a offert le précieux statut d'œuvres d'art.

Avoir l'un de ces personnages auprès de soi est très rassurant car les icônes transcendent les générations et parcourent l'Histoire. Elles semblent douées d'invincibilité. À sa façon, Mickey est un ancêtre qui met d'accord toute la famille.

With Mickey, artists can project all their personal imaginings. He, himself, has been an eminently desirable object for ninety years. Walt Disney once said something to the effect of Mickey representing the child in every adult. This emotional connection does not wither, because this character of incredible graphic simplicity has always inspired artists, with three circles that form his head that is instantly recognizable. After the war, Walt Disney regularly came to Europe to meet with artists. At Disney, we have the fortune of working with iconic characters, including from wonderful franchises such as Marvel and Star Wars, each with rich legacies. However, there are few icons that can be compared to Mickey Mouse. He is a reassuring symbol that we know will endure.

Today, Mickey can appear life-size (at 1:1 scale), in art galleries and homes. He is moving into homes, no longer long confined to just children's bedrooms and collector's secret gardens. Artists are bringing him into a modern space and time. Andy Warhol preceded this movement by painting him on a canvas, heralding what was to come in the twenty-first century. He placed icons at the heart of pop culture and allowed them to achieve valuable status by elevating them to works of art.

It is very reassuring to have one of these characters nearby, because these icons transcend generations and traverse history. They seem to be invincible. In his own way, Mickey is the forefather that unites the whole family.

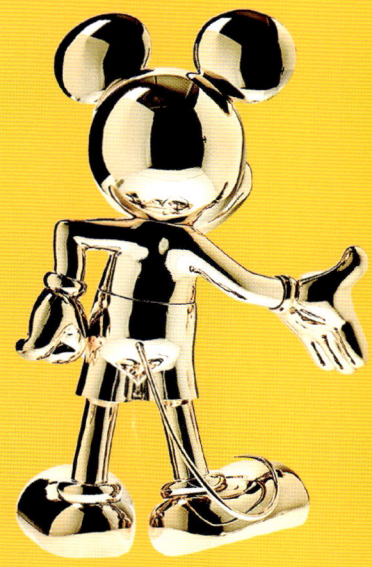

« Ce personnage d'une fascinante simplicité graphique inspire depuis toujours les artistes : trois ronds forment une tête, immédiatement reconnaissable. »

"This character of incredible graphic simplicity has always inspired artists, with three circles that form his head that is instantly recognizable."

L'INFLUENCE MAGISTRALE DE LA POP CULTURE
THE REMARKABLE INFLUENCE OF POP CULTURE

Je suis convaincue du rôle fondamental joué par la pop culture dans la consécration du divertissement, l'influence des rôles modèles, la force des histoires racontées à travers les films, les séries et les documentaires, pour faire bouger les lignes et progresser la société en percevant ses influx majeurs. La pop parvient instantanément à nous toucher et emporte tous les publics dans sa vague. Mais ce qui la rend absolument irrésistible, c'est l'empreinte qu'elle imprime sur les générations successives.

I am convinced of the fundamental role played by pop culture in the recognition of entertainment, the influence of role models, and the power of stories in films, series, and documentaries to break boundaries and move society forward by understanding its major influences. Pop culture can immediately move us and capture all audiences in its wake. However, what makes it absolutely irresistible, is the mark that it leaves on successive generations.

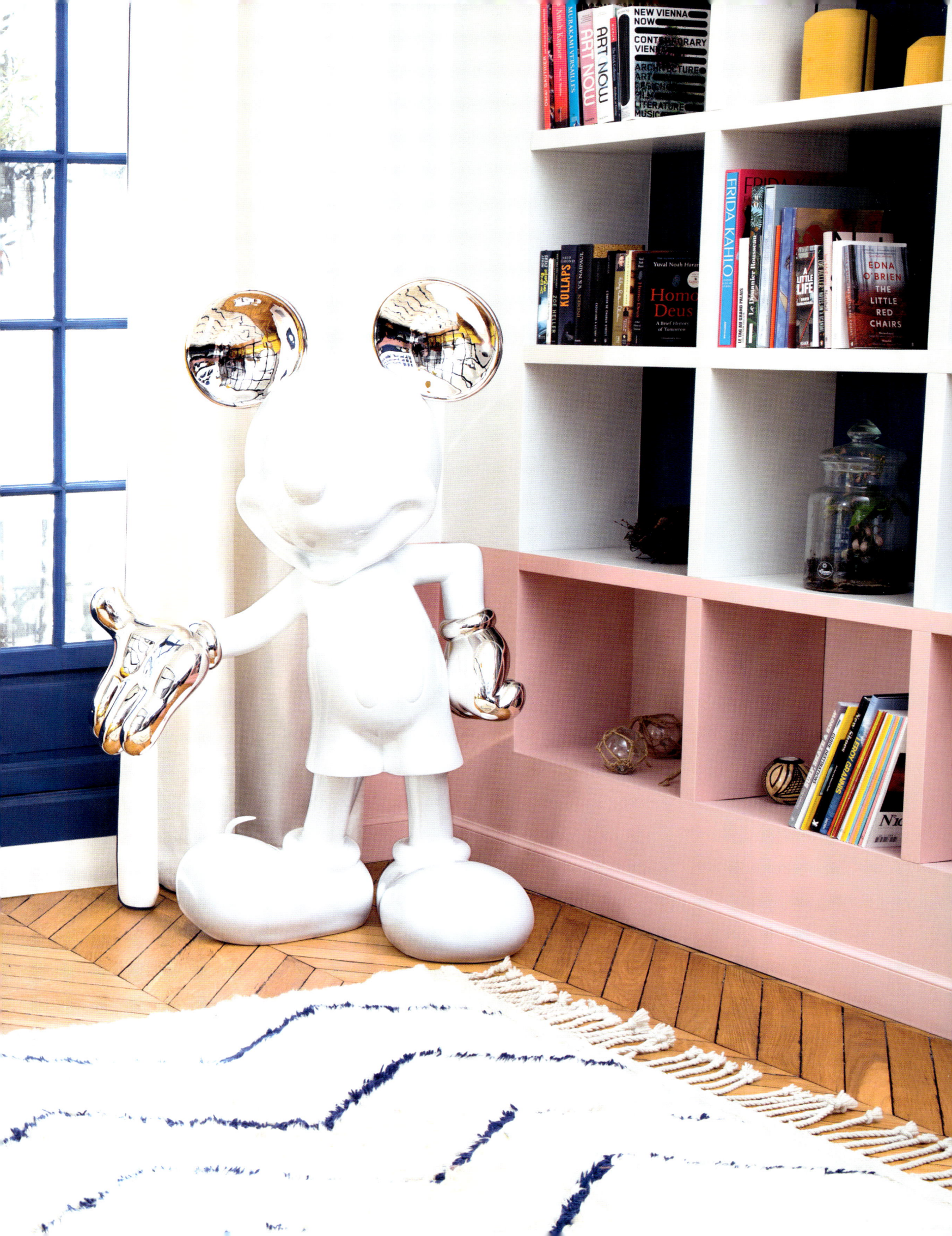

OBJETS ÉMINEMMENT DÉSIRABLES
EMINENTLY DESIRABLE OBJECTS

L'Atelier Leblon Delienne incarne l'excellence à la française et permet une projection des personnages en objets désirables. Nous avons été séduits par son savoir-faire qui porte haut l'esprit français : dans ses collections se perçoit toute l'inventivité de la French touch. L'Atelier sait imaginer et initier les bonnes collaborations. Chaque nouvelle interprétation est passionnante car elle place les sculptures au cœur de la vie et des réflexions du public.

The Leblon Delienne Workshop embodies French excellence and has transformed characters into desirable objects. We were drawn to their expertise, which honors the French spirit. In their collections, we can see all the inventiveness of the French touch. The Workshop knows how to imagine and initiate good collaborations. Each new interpretation is thrilling because it puts the sculpture at the center of the hearts and minds of the public.

Nos projets avec Leblon Delienne forment un hommage palpitant à l'histoire de Disney. Qu'il s'agisse de sculptures grand format réalisées en collaboration avec des artistes ou d'un Mickey à la taille d'une figurine, l'intégrité de nos personnages est respectée : tout est anticipé de façon à ce qu'ils ne percent rien de leur aura et soient reconnaissables au premier coup d'œil. Les artisans apportent aux personnages ce quelque chose de nouveau et de surprenant sans jamais dénaturer ce qu'ils sont profondément. C'est là toute la force de la marque. L'exigence de qualité se retrouve à tous les niveaux. Ce n'est pas seulement le design qui est en jeu, mais la qualité de l'exécution. Ce sont ces valeurs communes que nous partageons, la recherche incessante d'excellence, d'innovation et de créativité.

Enfin, l'une des particularités de l'Atelier Leblon Delienne est de savoir créer l'événement avec des artistes et d'organiser des performances. Ses sculptures et figurines sont disponibles dans de nombreux points de vente, la marque est en osmose et devance souvent les désirs des acheteurs d'aujourd'hui. Certains sont des fans des personnages, d'autres des collectionneurs d'art. L'un des atouts de l'Atelier est de proposer une gamme de prix accessible jusqu'aux commandes exclusives, aux sculptures monumentales signées, véritables pièces de collection.

Our projects with Leblon Delienne pay an exciting tribute to the story of Disney. Whether it is with large sculptures created in collaboration with artists or with a figurine-sized Mickey, all our characters are respected. Everything is planned so that the characters do not lose their aura, so that they are recognizable at first glance. The artisans bring something new and surprising to the characters without ever distorting who they are at their core. That is the strength of the brand. There are quality standards at each step. Not only is the design at stake, but also the quality of the execution. These are the values that we share: the incessant search for excellence, innovation, and creativity.

Finally, one of the distinctive characteristics of the Leblon Delienne Workshop is their knowledge of creating events with the artists and organizing performances. Their sculptures and figurines are available in numerous outlets, the brand is in sync with or even anticipates the desires of today's consumers. Some are fans of the characters. Others are art collectors. One of the strengths of the Workshop is that they offer a wide range of products, from pieces with accessible prices to exclusive orders, and even signed monumental sculptures, which are true collectibles.

"Each new interpretation places Mickey back into people's daily lives."

« Chaque nouvelle création artistique permet de replacer Mickey dans la vie quotidienne du public. »

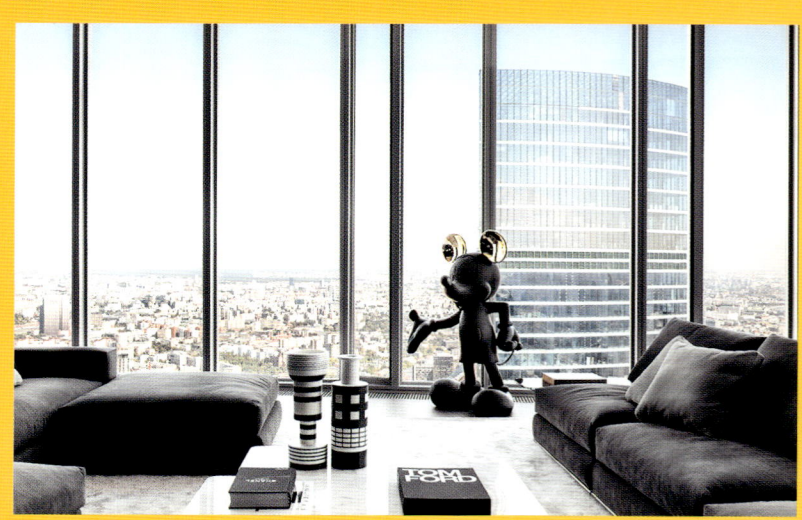

« Ce qui rend la pop culture irrésistible, c'est la marque qu'elle imprime sur les générations successives. Ce caractère pérenne désigne l'essence même de la pop culture. »

"What makes pop culture irresistible, is the mark that it leaves on successive generations. This enduring nature demonstrates the very essence of pop culture."

HÉLÈNE ETZI
PRÉSIDENTE I **PRESIDENT OF THE WALT DISNEY COMPANY FRANCE**

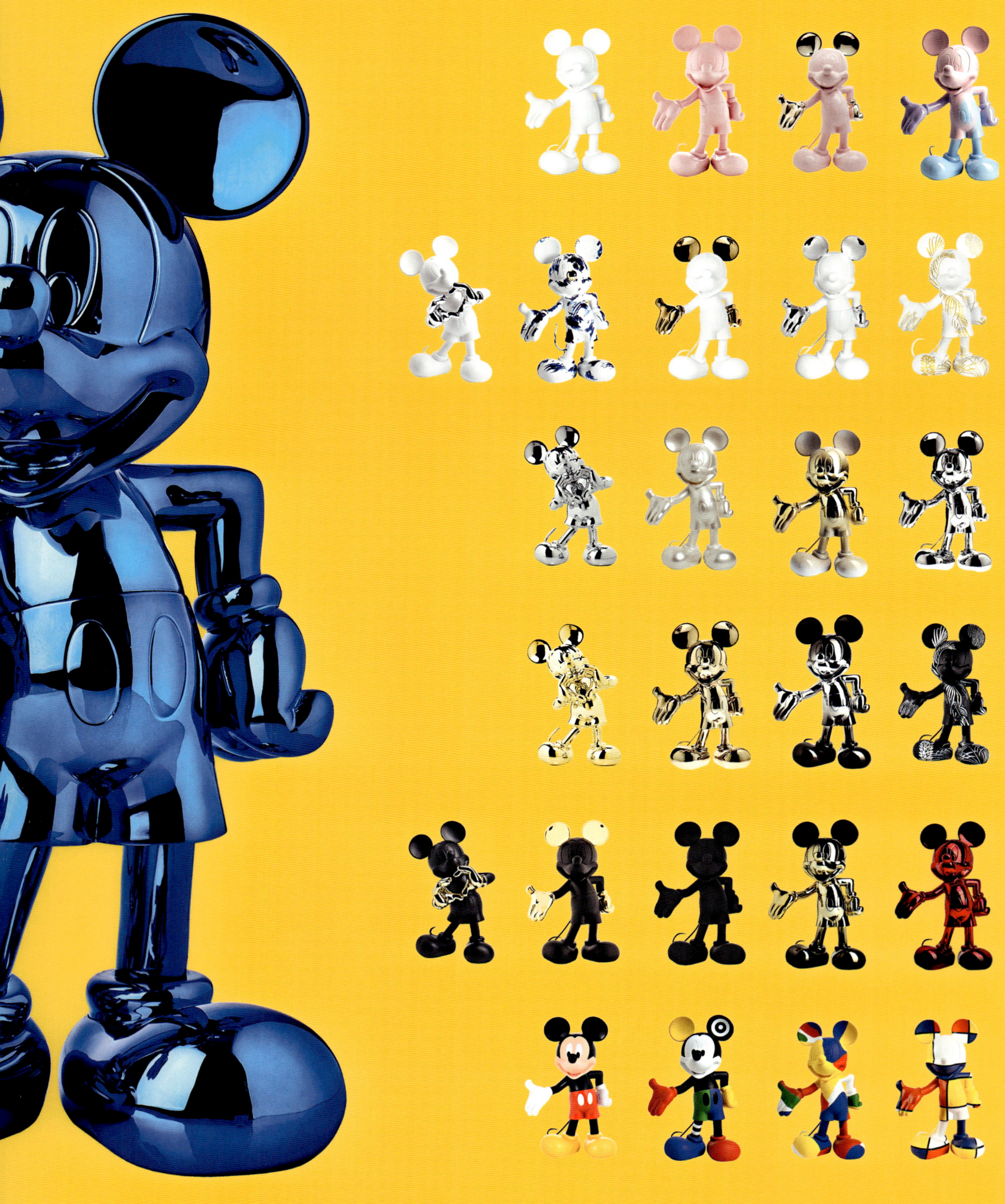

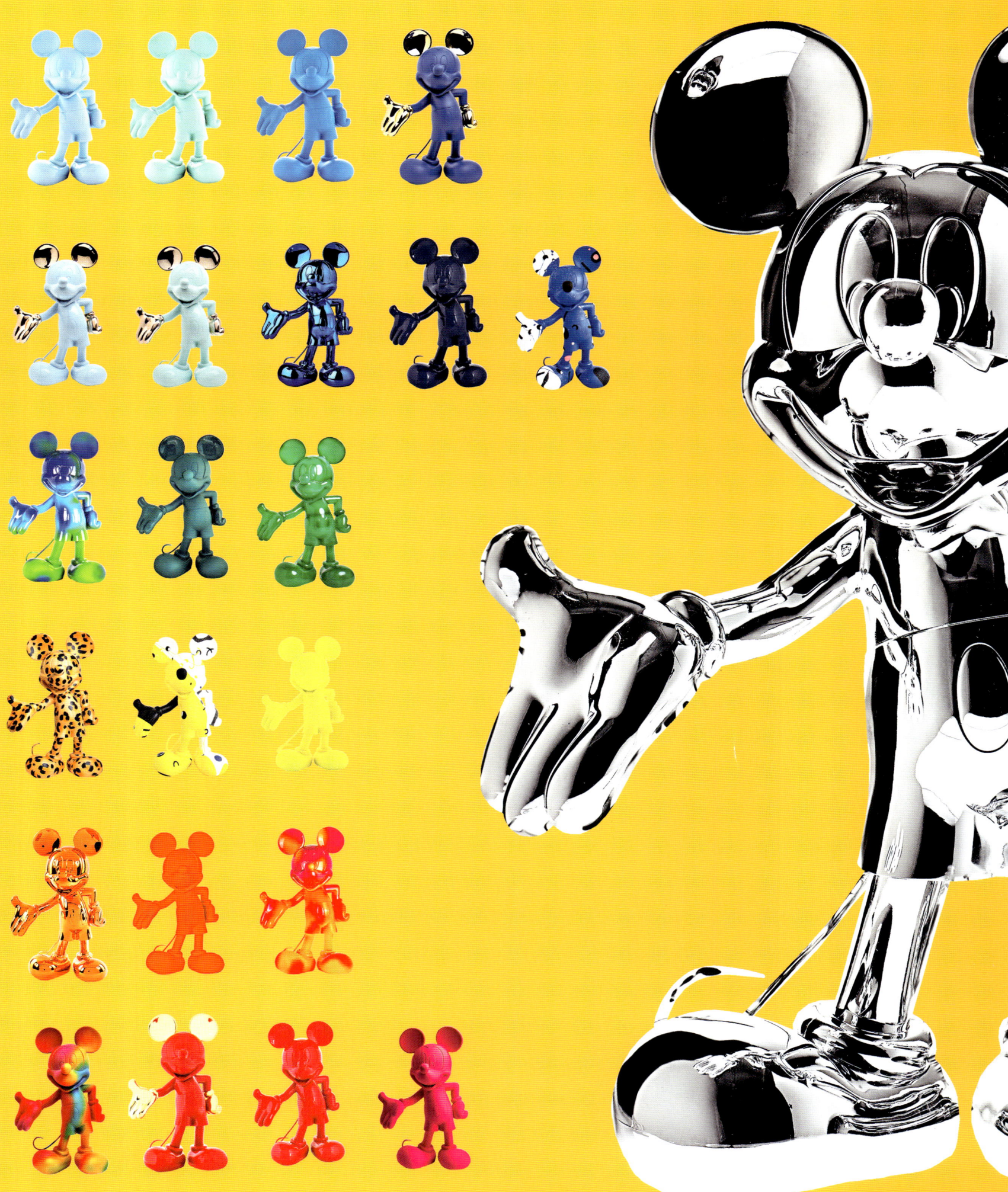

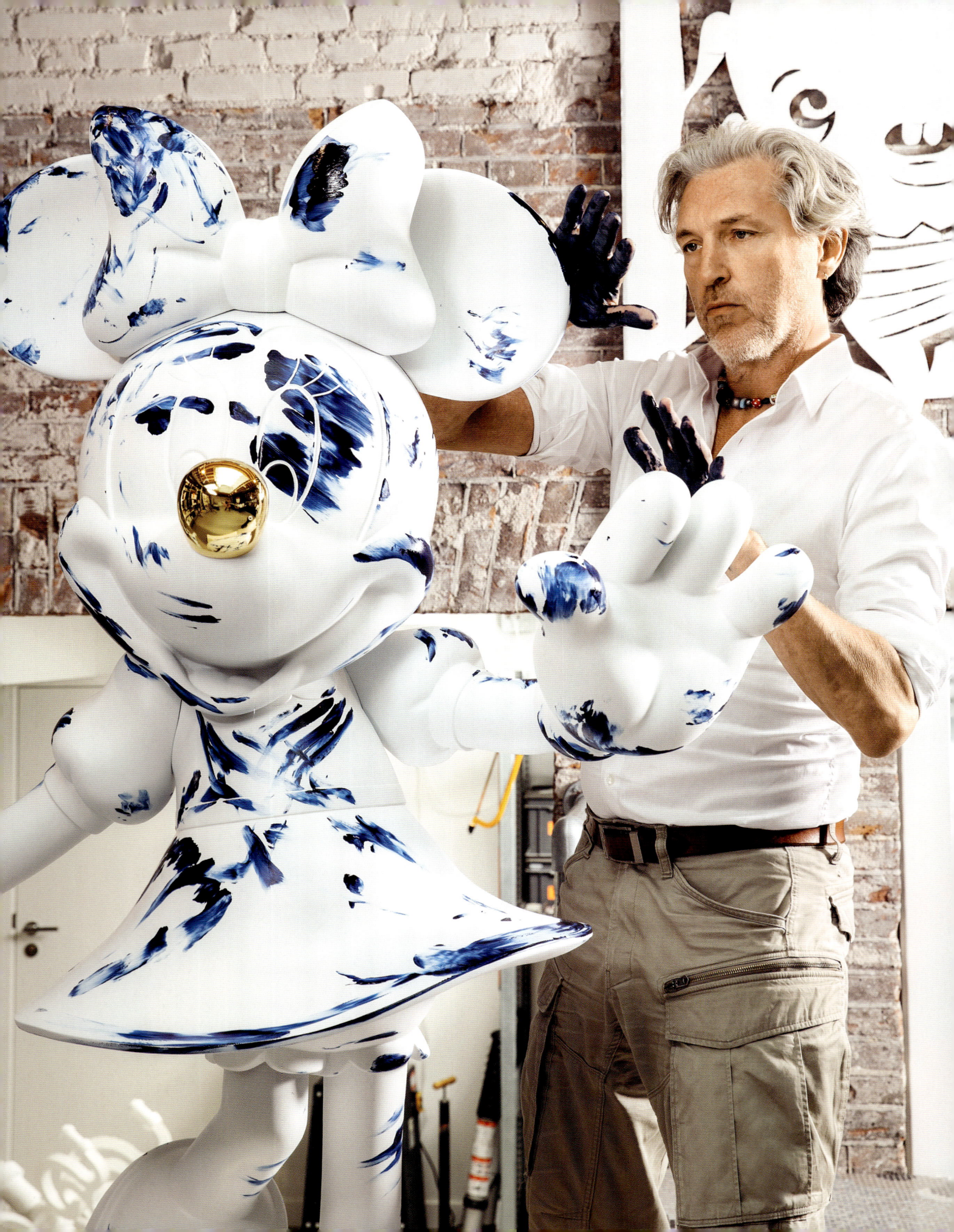

MARCEL WANDERS

Après des études à Arnhem et des débuts au studio Landmark Design, Marcel Wanders cofonde le WAACS Design. Il collabore avec le Droog Design lorsqu'il crée la Knotted Chair, en association avec le département d'aviation de l'université technique de Delft, une assise mythique en macramé noué, plongée dans un bain d'époxy. Matériau industriel et technique traditionnelle sont convoqués pour réinventer l'objet. Éditeur de livres d'art conçus pour rester ouverts, photographe de son époque, le géant du design néerlandais est fasciné par l'ère digitale.

› Voir également | **See also**
Marcel Wanders x Spirits P. 200

After studying in Arnhem and starting at Landmark Design studio, Marcel Wanders cofounded WAACS Design. He worked with Droog Design and the faculty of aviation at the Delft Technical University to create the Knotted Chair, a legendary knotted macramé chair that was plunged into a bath of epoxy. He used industrial material and traditional techniques to reinvent the object. Marcel Wanders is an editor of art books designed to be open and on display and a photographer of his time. This Dutch design legend is also fascinated by the digital era.

CRÉATEUR DESIGNER

I love to do things that surprise me. Mickey seemed like something I would not usually work with, but, thanks to a certain design experiment, I understood that I was wrong. One day, my daughter and I were playing with clay. I wanted to show her how to create objects with different energies. She sculpted meticulously. She was extremely focused and soon she had created three sculptures. I thought that I could immediately produce a sculpture if I behaved like a machine and applied a process. That's how the *One Minute* sculptures were created. They're sometimes imperfect, but always unique and sparkling with originality when compared to mass-produced figurines.

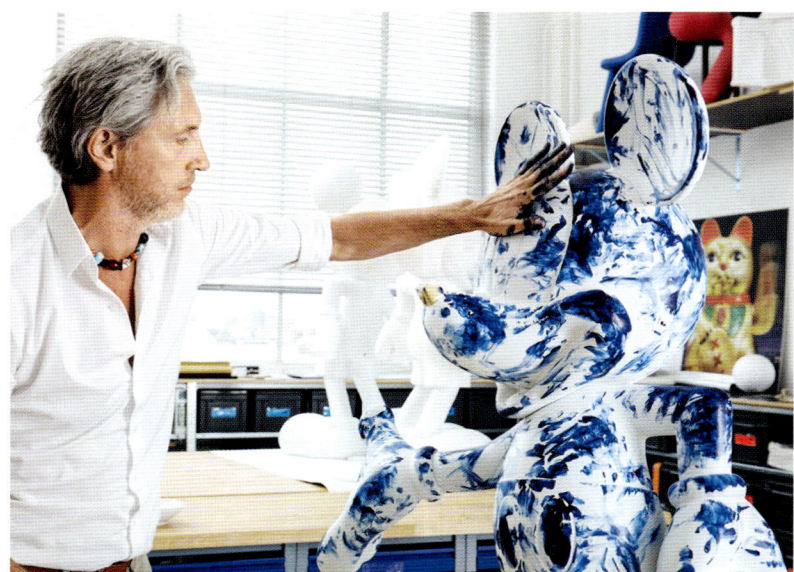

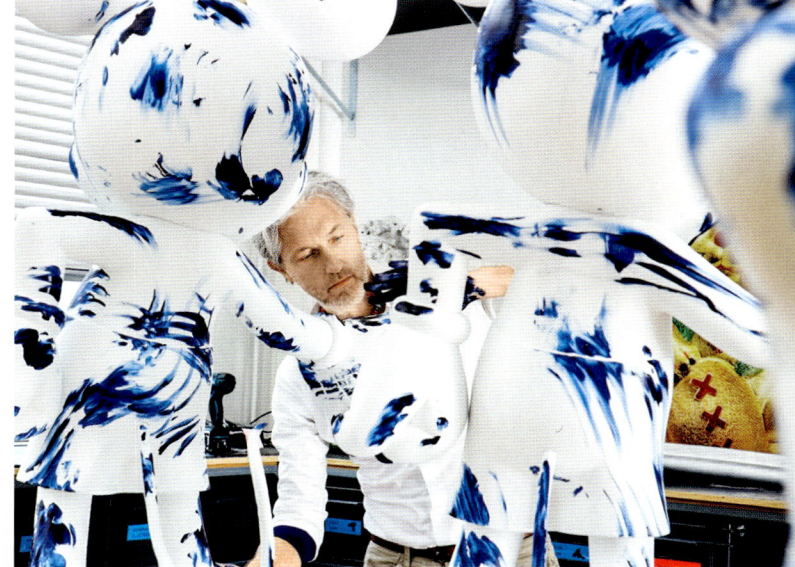

When I was young, I already liked to give objects away. This is the first sign of a great design, because a "good gift" implies that the giver has the empathy necessary to gift something to someone else. The reciprocity of desire is a determining factor in design. The concept of a *One Minute* sculpture or a *One Minute* painting embodies a political perspective on design and industrialization. We can produce very high-quality objects at reasonable prices for the greatest number of people. This is a dogma that came out of the industrial revolution, and it involves the loss of the idea of individualized objects, in other words, the disappearance of their unique character. We attain perfection, but we also lose the precious sense of imperfection. A chair that was cobbled together will be imperfect. Its curvature will be awkward, but it will be ours.

For my first attempts, I used Delft blue (the signature color of the Netherlands) on ceramic pieces with more than three hundred years of history, as I was inspired by Chinese porcelain art. I deliberately developed the principles of *One Minute* based on great classicism. It was at this juncture that Mickey arrived. With this universal icon, the *One Minute* was fully realized. The life-size sculptures created by Leblon Delienne embody a perfect union the history of Mickey, between America and Europe, echoed that of the Dutch explorers. The two stories intersect across time and space, in a bare-handed gesture All the romanticism, humanity, and poetry that are inside me are on display in this one-to-one struggle with Mickey.

Nous avons tous été Mickey lorsque nous étions petits. Il a laissé en nous une trace indélébile, la marque d'un contact direct avec ce que l'on appelle la culture populaire. Mickey, et Minnie qui lui a succédé, ont nourri en moi un véritable besoin d'absolu. Je suis designer, je sais que je peux inventer à partir d'argile, de métal, de papier, de textile, et je sais dorénavant que je peux aussi créer avec Mickey. Il est si fondamental qu'il est devenu une matière. Ce n'est plus une silhouette, c'est Mickey, essentiel dans sa posture cool et apaisée d'observateur du monde. Reprenant le concept de la cloche, qui m'est cher — sa forme enveloppante induit une rencontre — nous avons ensuite imaginé une cloche à fromage, symbolisant le principe d'éternité : Mickey y est assis en sorcier énigmatique, contemplant pour les siècles des siècles le trésor qu'elle contient.

As children, we were all Mickey. He has left an indelible mark on us, the mark of direct contact with what we call popular culture. Mickey and Minnie (who came after him) have nurtured my need for perfection. I'm a designer. I know that I can invent things out of clay, metal, paper, textile, and, from now on, I know that I can also create things using Mickey. He's so fundamental that he has become art material. He's no longer a silhouette, he's Mickey, essential in his cool and calm observation of the world. Taking the concept of a bell, which is special to me (its enveloping shape invites an encounter), we imagined a cheese bell that embodies the principle of eternity: Mickey sitting there like an enigmatic sorcerer, contemplating the treasure inside, now, and forever.

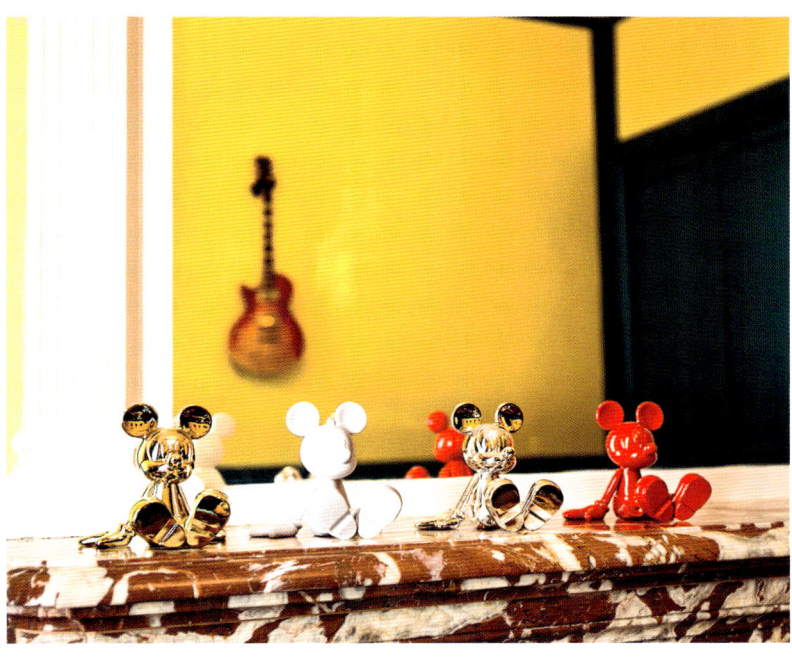

« Ces réciprocités de désirs sont déterminantes dans le design. »

"The reciprocity of desire is a determining factor in design."

ARIK LEVY

« La création est un muscle incontrôlé », dixit l'artiste, photographe, designer, éditeur et vidéaste Arik Levy. Après avoir peint sur des planches de surf, adopté le mode de vie minimaliste des Japonais, œuvré sur des scénographies pour la danse contemporaine et l'opéra, Arik Levy crée son studio et revient à ses premières amours, l'art et le design industriel. *« La vie est un système de signes et de symboles où rien n'est tout à fait comme il semble »*, écrit-il. Quête d'absolu, son œuvre offre une étude de notre univers qui, selon lui, est *« une question de personnes, pas d'objets »*. Une œuvre capable d'assumer, avec sa philosophie et son humanisme, le grand âge du jeune Mickey.

"Creation is an uncontrolled muscle," according to Arik Levy, artist, photographer, designer, editor, and video artist. After painting surfboards, adopting a Japanese minimalist lifestyle, and working on set designs for contemporary dance and opera, Arik Levy created his studio and returned to his first loves: art and industrial design. He once wrote, *"Life is a system of signs and symbols where nothing is quite as it seems."* Seeking perfection, his work offers a study of our world, which, according to him, is *"about people, not objects."* His work, with his philosophy and his humanism, is able to take on the great age of young Mickey.

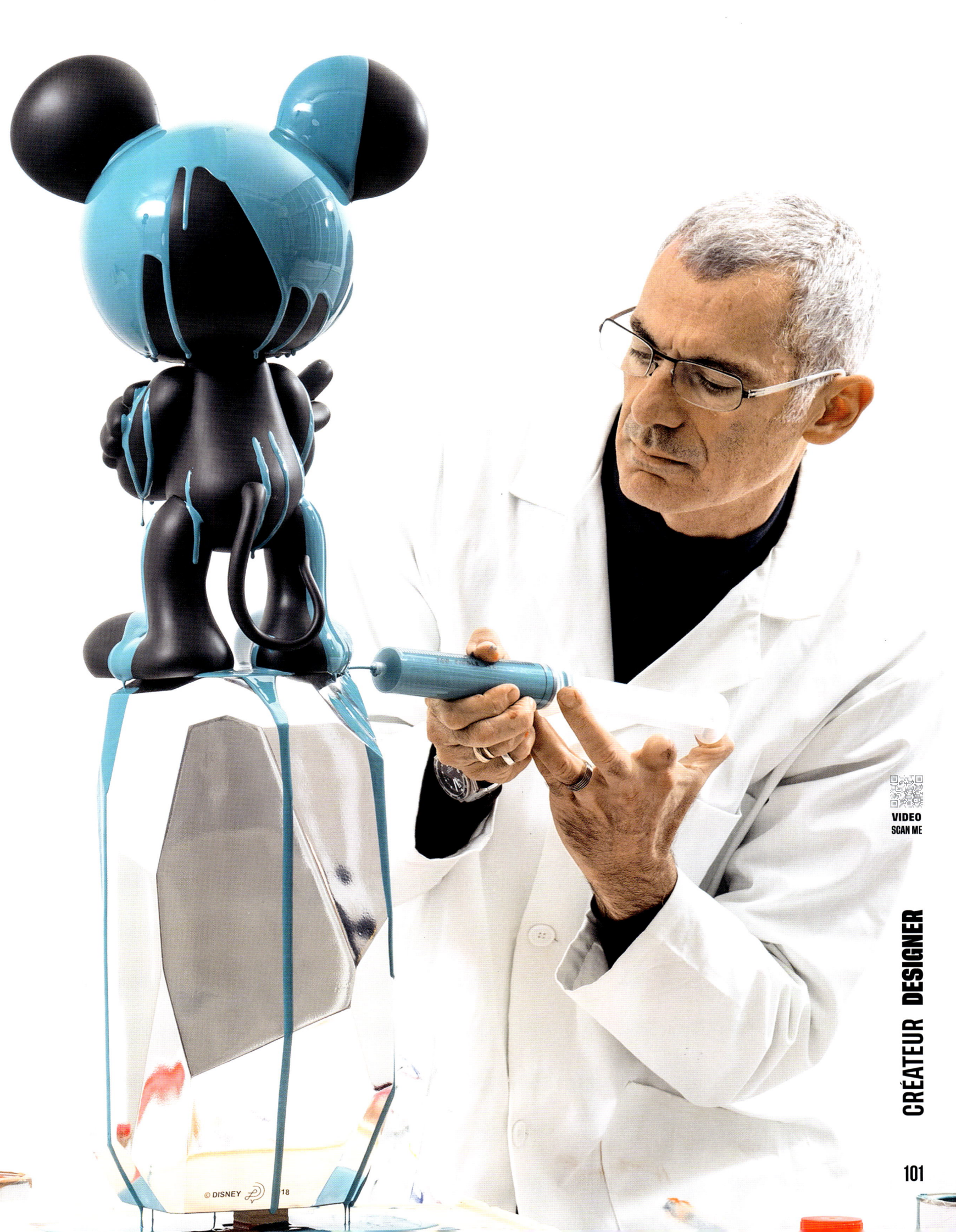

CRÉATEUR DESIGNER

101

Mickey est adoré par les adultes comme par les enfants, c'est là où l'on devine son génie social. Son apparition a changé quelque chose dans le monde de l'enfance, ce n'est pas rien. Ce personnage est très incarné par sa forme, son attitude, son histoire. En 2018, au moment où l'on fêtait ses 90 ans, c'est précisément son attitude qui m'a intéressé. Au-delà de sa présence formelle, à 90 ans, je désirais qu'il exhibe sa fierté. Dans la philosophie de Disney, rien n'est accentué. Une figurine n'est ni triste ni joyeuse, elle ne souffre pas. Au moment où je crée cette pièce, Mickey est fier car, lorsque l'on est aussi âgé, on doit se sentir digne de son vécu. C'est une dimension humaine magnifique. Ce que j'ai mis au jour, avec Mickey, c'est un chemin vers un imaginaire. Je l'ai fait pour que n'importe quelle personne puisse se reconnaître et dire : « *C'est moi, sur mon piédestal en forme de rock, et moi aussi je suis fier.* » Mon travail a consisté à lui imprimer un changement imperceptible. Tout le monde décrypte aussitôt sa nouvelle attitude avec son doigt levé, ses épaules tirées en arrière, sa tête tenue plus haut. Ce sont des interventions minimes, qu'il s'agisse de l'angle, de la distance ou de la lumière.

Le rock et Mickey sont en parfaite osmose. Le rock lui offre une nouvelle jeunesse et une autre forme de présence, quand Mickey confère au rock une intériorité. L'un porte l'autre et l'un apporte une confirmation à l'existence de l'autre. Mickey dépend du rock pour la hauteur, mais devient indépendant dès qu'il l'a gravi. « *Regarde, semble-t-il dire, je prends mes responsabilités.* » Il grandit en même temps qu'il monte, c'est un très joli moment. *Mickey Flow*, quant à lui, contient les milliards de sourires qu'il a suscités à travers le monde, au fur et à mesure de sa traversée du temps. Ce sont des traces d'âme. *Mickey Flow* possède une fluidité dans la permanence : une forme d'éternité coule devant nos yeux. Offrir un effet cinétique à un objet statique est toujours un acte merveilleux.

Mickey is beloved by both children and adults and therein lies his genius. When he appeared, he changed something in people's childhoods, and that is no small thing. This character is brought to life by his shape, his attitude and his history. In 2018, his ninetieth anniversary, it was precisely his attitude that interested me. Beyond his formal appearance, at ninety years old, I wanted him to display pride. In the philosophy of Disney, nothing is pronounced. A figurine is neither happy nor sad. It doesn't suffer. When I created this piece, Mickey was proud because, when you reach a certain age, you should feel worthy of the life you've lived. This is a wonderfully human characteristic. What I've created, with Mickey, is a path to imagination. I created it so that anyone can recognize themselves in it and say, "*It's me on my rock pedestal, and I, too, am proud.*" My work consisted of introducing an imperceptible change in him. With his raised finger, his drawn back shoulders, and his head held high, everyone can immediately sense his new attitude. These were minor changes in the angle, the distance, and the light.

The rock and Mickey are in perfect harmony. The rock gives Mickey a new youthfulness and another kind of presence, while Mickey gives the rock an inwardness. One carries the other, and one affirms the existence of the other. Mickey depends on the rock for height but becomes independent as soon as he has climbed it. He seems to be saying, "*Look, I'm taking responsibility.*" He matures as he climbs. It's a very beautiful moment. As for *Mickey Flow*, this piece contains the billions of smiles that it inspired over time and around the world. These are traces of souls. *Mickey Flow* possesses a permanent fluidity, a form of eternity that flows before our eyes. Adding a kinetic effect to a static object is always incredible.

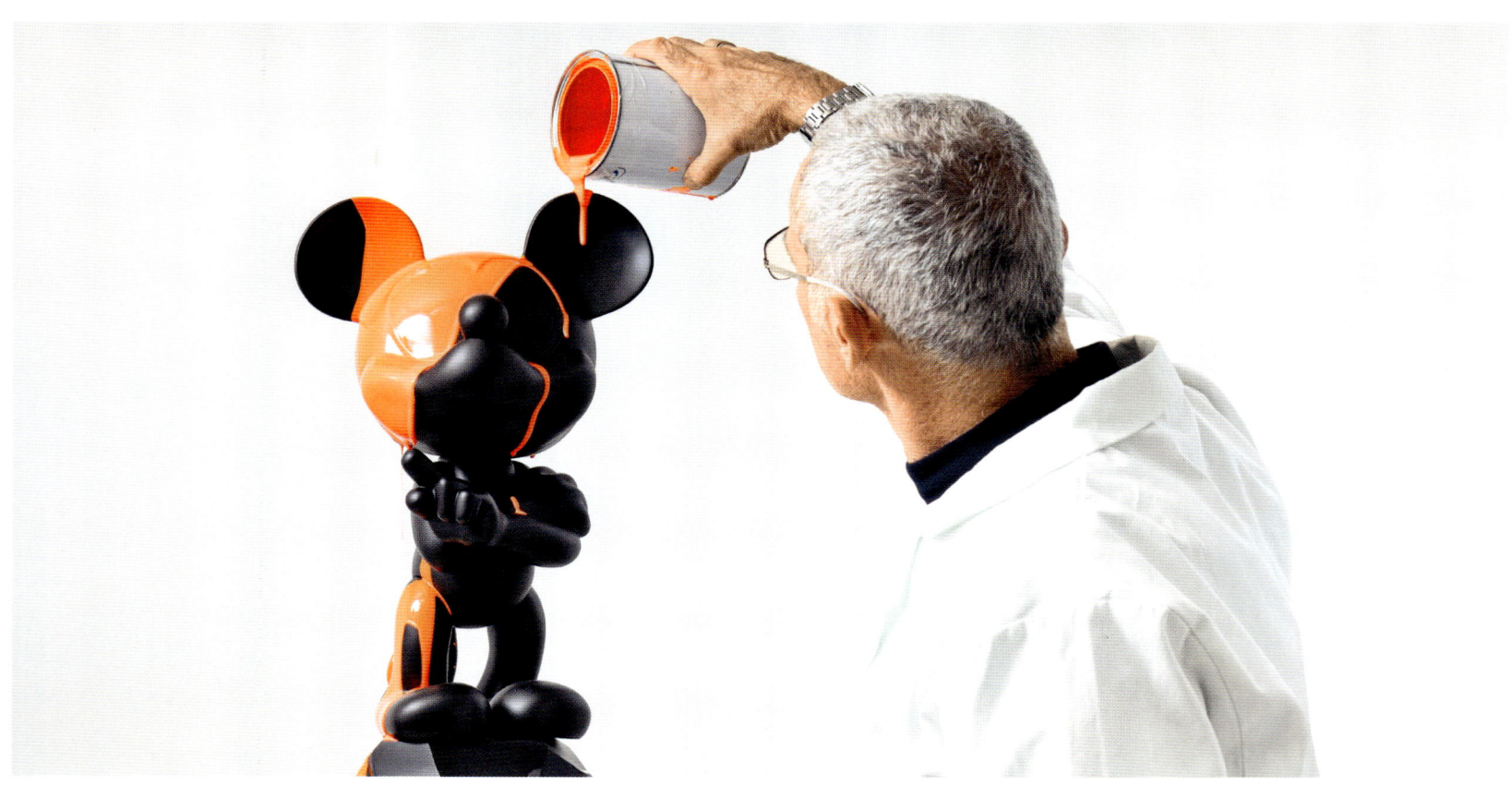

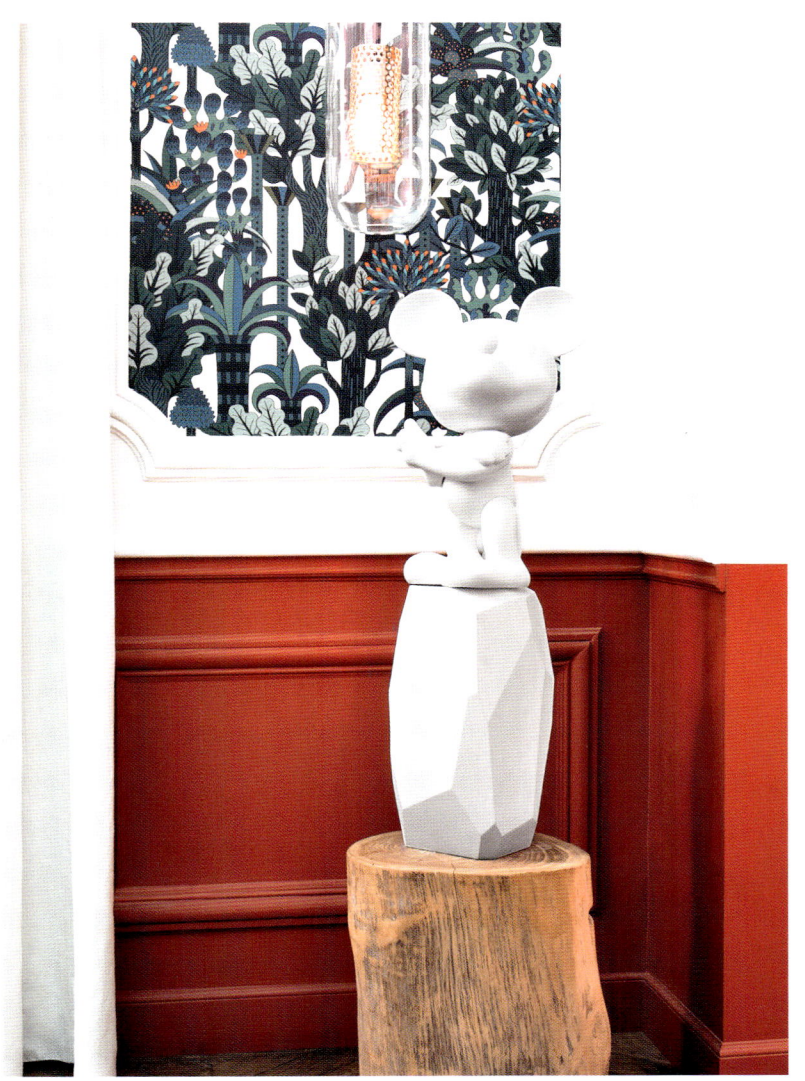

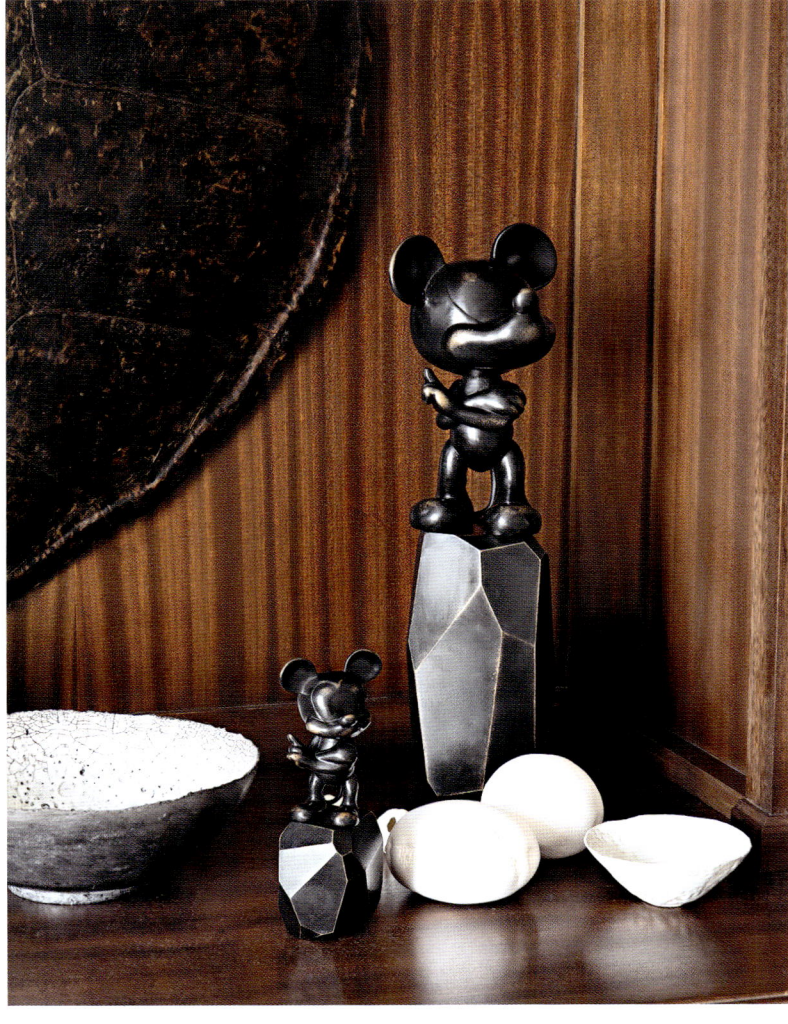

Chaque Mickey est une pièce unique, peinte librement selon un principe fixe. Je connais la haute technicité de Leblon Delienne, je vis dans la résine depuis mon adolescence. Étant surfeur, je connais l'art du moulage. J'ai voulu œuvrer en laissant une grande liberté aux artisans. La personne qui réalise le *Mickey Flow* peut imaginer ses propres compositions de couleurs. C'est unique, c'est excitant, c'est beau. Je tiens beaucoup à cette extension-là. La sculpture, la peinture, l'art nous voient, projettent des pensées. Le public qui aime et achète ces pièces participe pleinement de cet art. Ce qui me surprend à chaque reprise, que j'admire et qui m'émeut toujours, qu'il s'agisse d'une sculpture, d'une peinture, d'un *Mickey Flow*, d'un *Mickey Rock* ou d'un livre d'art, c'est le soin et l'amour avec lesquels chacun accueille l'art au sein de sa vie.

Each Mickey is a unique piece, freely painted according to a fixed principle. I know the high-level technical expertise of Leblon Delienne; I have lived around resin since I was young and, as a surfer, I know the art of molding. I wanted to work in such a way as to give the craftsmen a great deal of freedom. The person creating *Mickey Flow* can imagine their own color compositions. It's unique, exciting, and beautiful. I hold this expression of ideas very close to my heart. Sculpture, painting, and art all see us and reflect our thoughts. The public that likes and buys these pieces plays a major part in this art. What surprises me every time, what I admire, and what always moves me, whether it's a sculpture, a painting, a *Mickey Flow*, a *Mickey Rock*, or an art book, is the care and love with which everyone welcomes art into their lives.

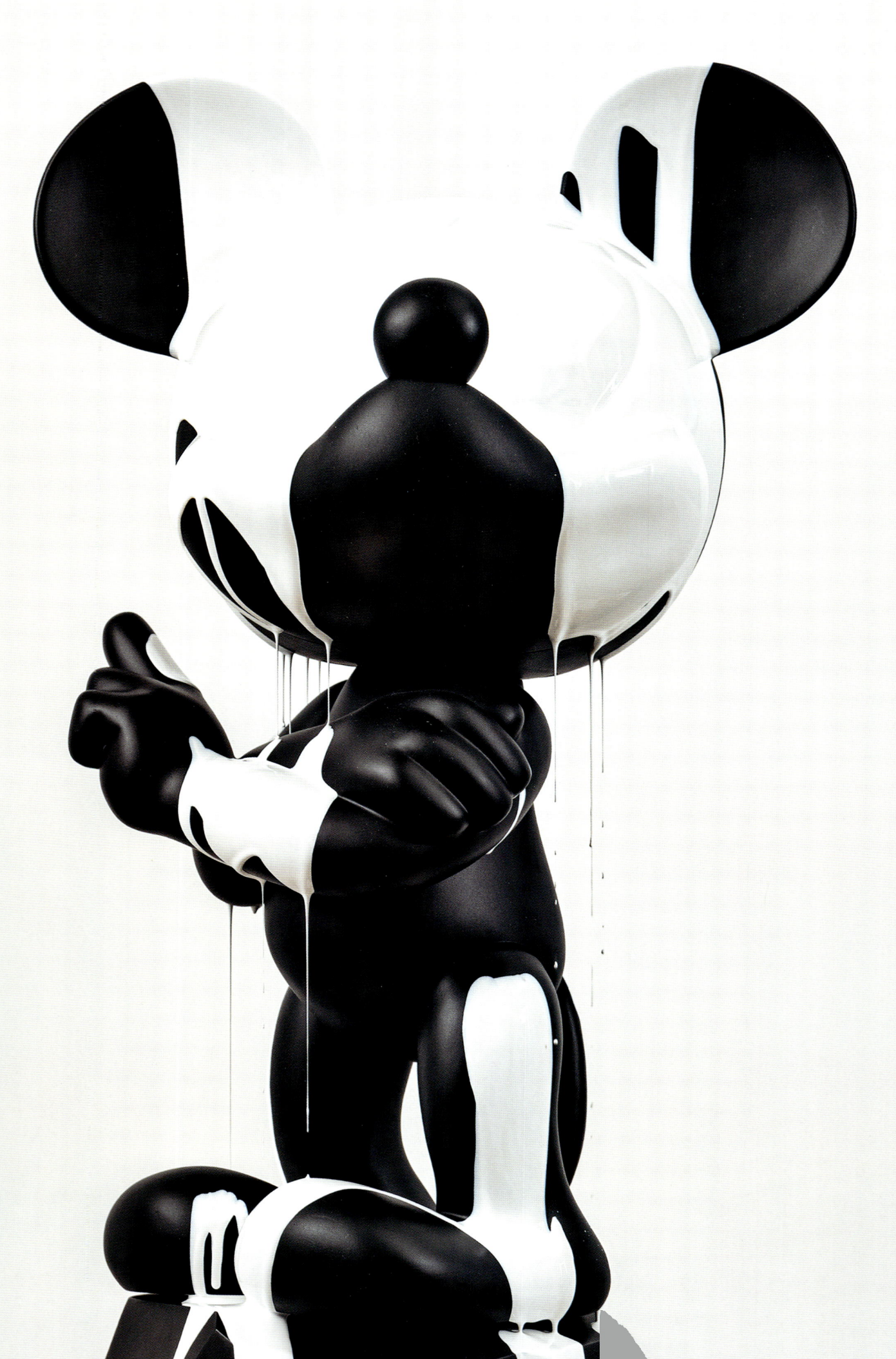

« Mickey est adoré par les adultes comme par les enfants : c'est là que réside son génie social. »

"Mickey is beloved by both adults and children and therein lies his genius."

ARIK LEVY | DESIGNER

KELLY HOPPEN

Kelly Hoppen a 16 ans à peine lorsqu'elle réalise l'agencement de la cuisine de ses amis, avant de continuer sur sa lancée en concevant les intérieurs de pilotes automobiles et d'acteurs, de Victoria Beckham à Gwyneth Paltrow. En 1982, elle fonde Kelly Hoppen Interiors, son propre studio, lequel connaît un succès international. Cette femme de conviction publie également des best-sellers innovants et pédagogiques. Elle cherche constamment l'harmonie et coordonne lignes de force, épures et influences.

Kelly Hoppen was just sixteen years old when she designed her friends' kitchen, before going on to design home interiors for racecar drivers and actors, from Victoria Beckham to Gwyneth Paltrow. In 1982, she founded Kelly Hoppen Interiors, her own studio, which has enjoyed international success. She is a woman of principle and has also published innovative and informative best-sellers. She always strives for harmony, combining powerful lines, sleek design and influences.

CRÉATEUR DESIGNER

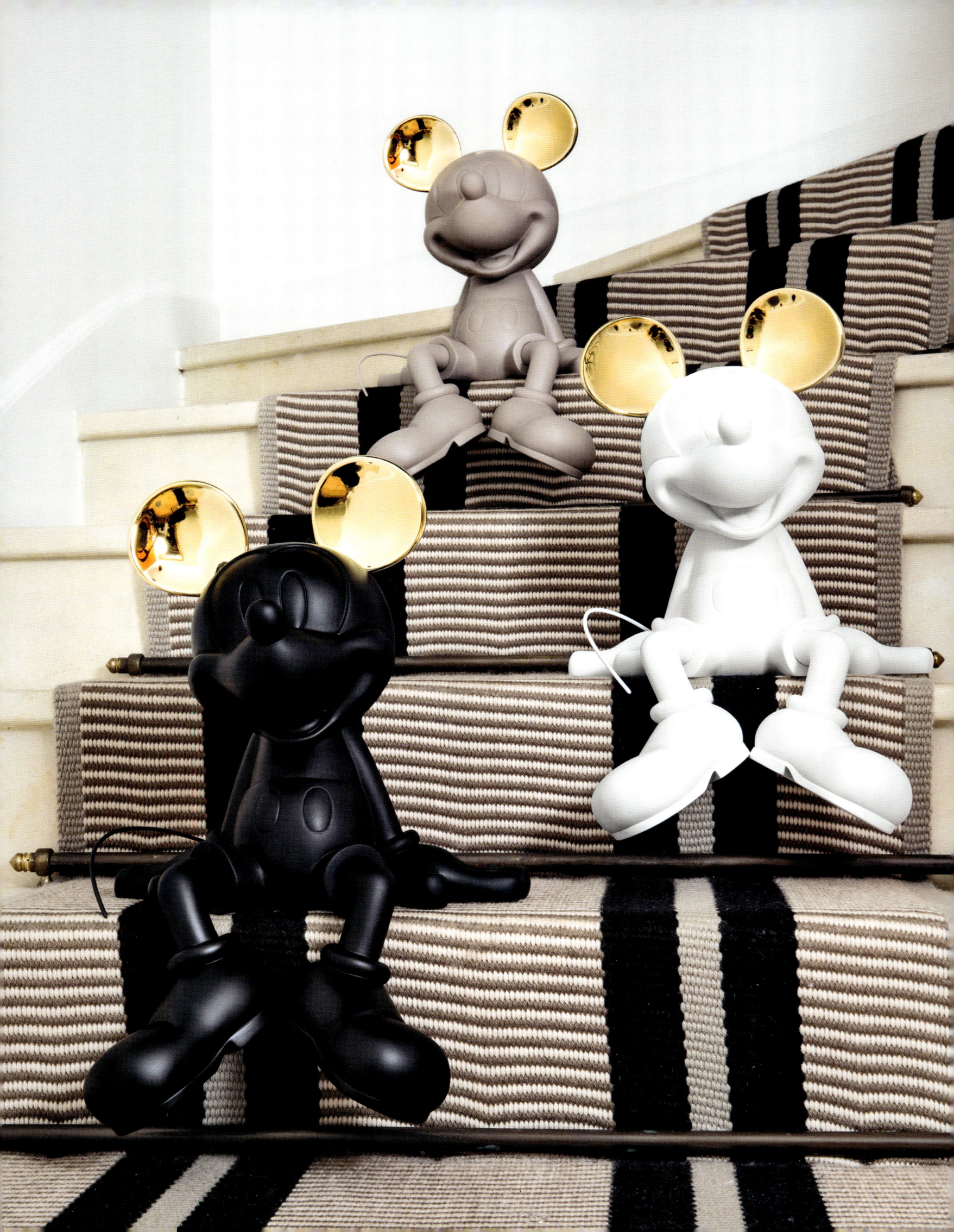

Pour ma merveilleuse aventure créative avec l'Atelier Leblon Delienne, j'ai eu la chance de me rendre en Normandie afin de concevoir et comprendre au plus près les processus d'imagination, de transposition et de faisabilité. Je voulais absolument rencontrer toutes les personnes impliquées dans ce déploiement d'énergie et d'inventivité. L'Atelier est unique dans sa philosophie exigeante et son esthétisme, tout en minutie et en liberté créative. Je suis extrêmement sensible à l'image positive et heureuse de la marque. Une grande part du design de notre projet original s'est appuyée sur la puissante fascination que peut exercer une icône telle que Mickey, qui dégage un véritable charme.

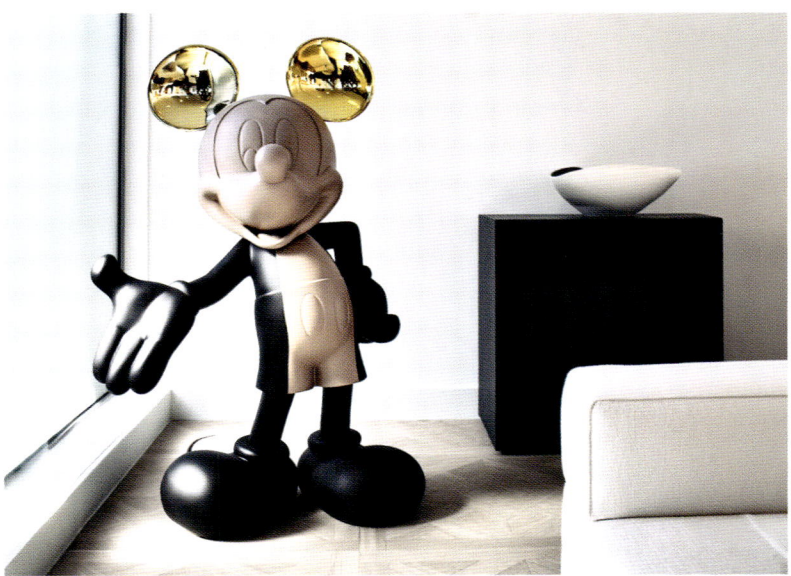

Il s'agissait de percevoir la révélation de cette séduction, d'effectuer la recherche des coloris et de réaliser l'étude complète des textures. J'ai combiné ces trois composantes pour tenter de capturer la vraie nature de Mickey. *Mickey* et *Minnie By Kelly*, *Mickey Take 2* et *Mickey With Love* sont les résultats de ces investigations design. Mon style, que l'on nomme parfois *new neutrals*, se distingue par des couleurs neutres, des lignes épurées et des textures luxueuses. Mon mantra, c'est : «*Less is often more.*» Mes sculptures incarnent ces fondamentaux. D'Afrique du Sud, où je suis née, à Londres, où je réside, je sais que le monde entier aime et reconnaît ces personnages au premier coup d'œil.

Me confronter à ces icônes illustres qui forgèrent leur légende sur tout un siècle d'humanité m'émeut et me remplit d'énergie. Je sens chez elles une immense puissance d'exister qui nous rassemble. J'ai été honorée de créer des sculptures dont le visage serein conserve toujours une part de mystère. Je réalise à quel point Mickey tient une place dans le cœur de chacun. Grâce à l'art, on peut accéder à ce personnage qui vous procure du plaisir lorsque vous êtes dans sa proximité. Les sculptures *Mickey By Kelly*, *Mickey With Love* et *Mickey Take 2* ont également pris place dans mon studio. L'une d'entre elles a même élu résidence au cœur de ma grange, où elle semble avoir trouvé exactement ce qui convient à son bonheur. Quant à moi, je ne me sépare jamais d'elles !

For my wonderful creative adventure with the Leblon Delienne Workshop, I was lucky enough to go to Normandy to get a better understanding of the processes involved: imagination, transposition, and feasibility. I absolutely wanted to meet all the people taking part in this display of energy and inventiveness. The Workshop is unique in its demanding philosophy and aesthetics, with a great deal of meticulousness and creative freedom. I really appreciate the happy and positive image of the brand. A large part of the design of our original project lay in the powerful spell of an icon like Mickey, which gives him a genuine charm.

Working on this project meant understanding what made him appealing, doing research on colors, and conducting a complete study of textures. I combined these three components to try and capture the true nature of Mickey. *Mickey* and *Minnie by Kelly*, *Mickey Take 2* and *Mickey with Love* are the results of these design investigations. My style, which is sometimes called "new neutrals" is defined by neutral colors, clean lines, and luxurious textures. My mantra is *"Less is often more."* My sculptures embody these fundamentals. From South Africa, where I was born, to London, where I live, I know that the entire world likes and recognizes these characters at first glance.

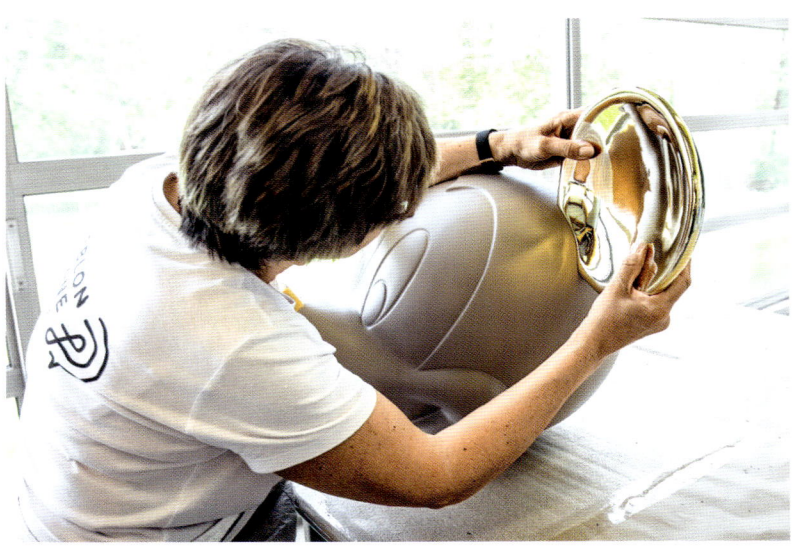

Taking on these famous icons who have spent a century forging their own legend both moved me and filled me with energy. Within them, I felt an immense power to exist that unites us all. I was honored to create sculptures whose serene faces would always hold a bit of mystery. I realize just how much Mickey means to everyone. Thanks to art, we can access him, this character who makes us happy when we're in his presence. The sculptures *Mickey by Kelly*, *Mickey with Love*, and *Mickey Take 2* have also found a place in my studio. One of them even opted to stay in my barn, where they seem to have found exactly what makes them happy. As for me, I will never be separated from them!

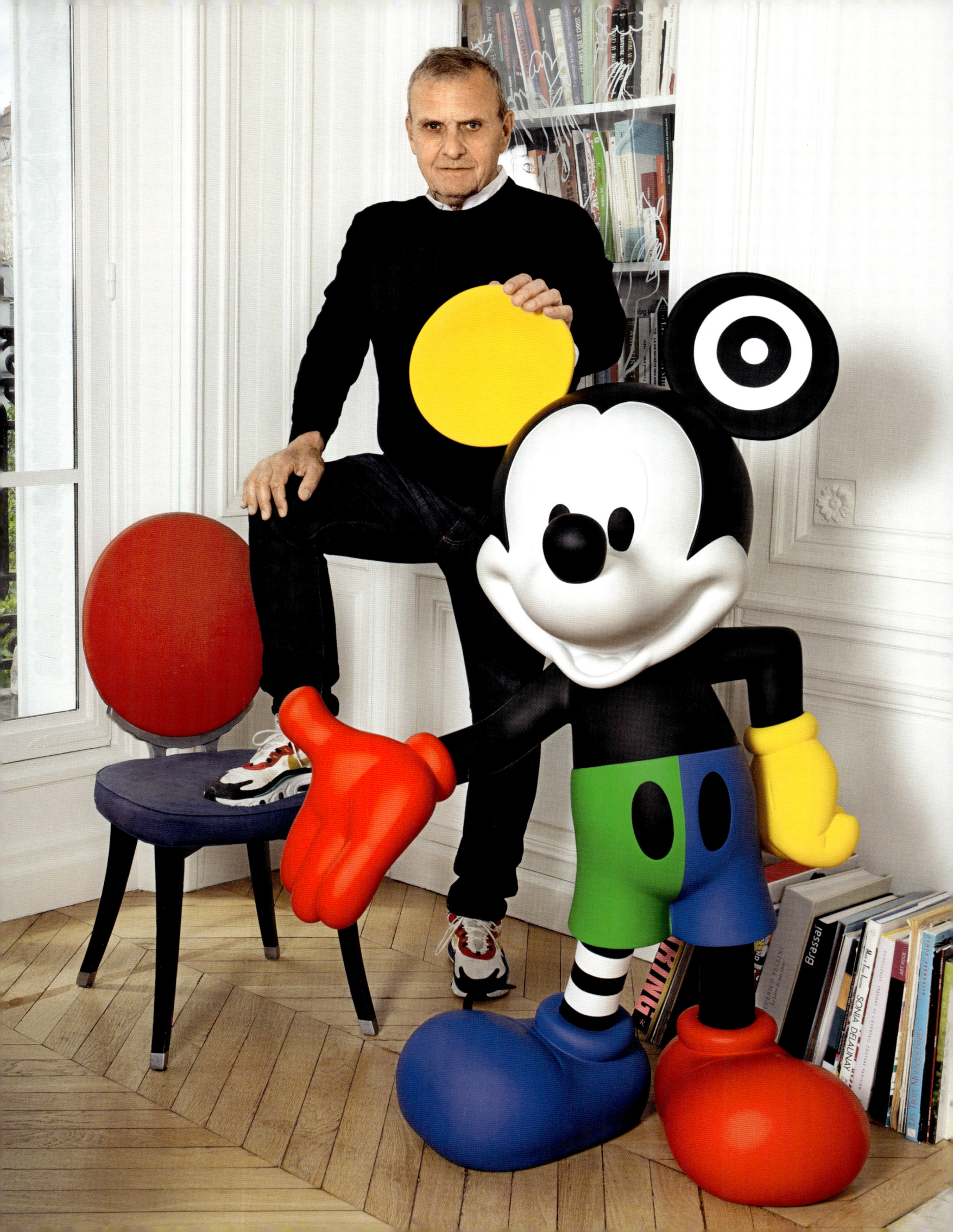

JEAN-CHARLES DE CASTELBAJAC

VIDEO SCAN ME

Fasciné par les proportions cubistes de Mickey et son universalité, Jean-Charles de Castelbajac a réinterprété cette icône à de nombreuses reprises, notamment avec sa gamme chromatique favorite (rouge, jaune, bleu) et le camouflage, auxquels il est fidèle depuis l'origine de son style.

› Voir également | **See also**
Jean-Charles de Castelbajac x Snoopy P. 76
Jean-Charles de Castelbajac x Kuma & Léo P. 222

Fascinated by Mickey's cubist proportions and universal appeal, Jean-Charles de Castelbajac has reimagined this iconic figure many times, notably through his signature color palette (red, yellow, blue) and camouflage patterns, which have been integral to his style from the very beginning.

CRÉATEUR DESIGNER

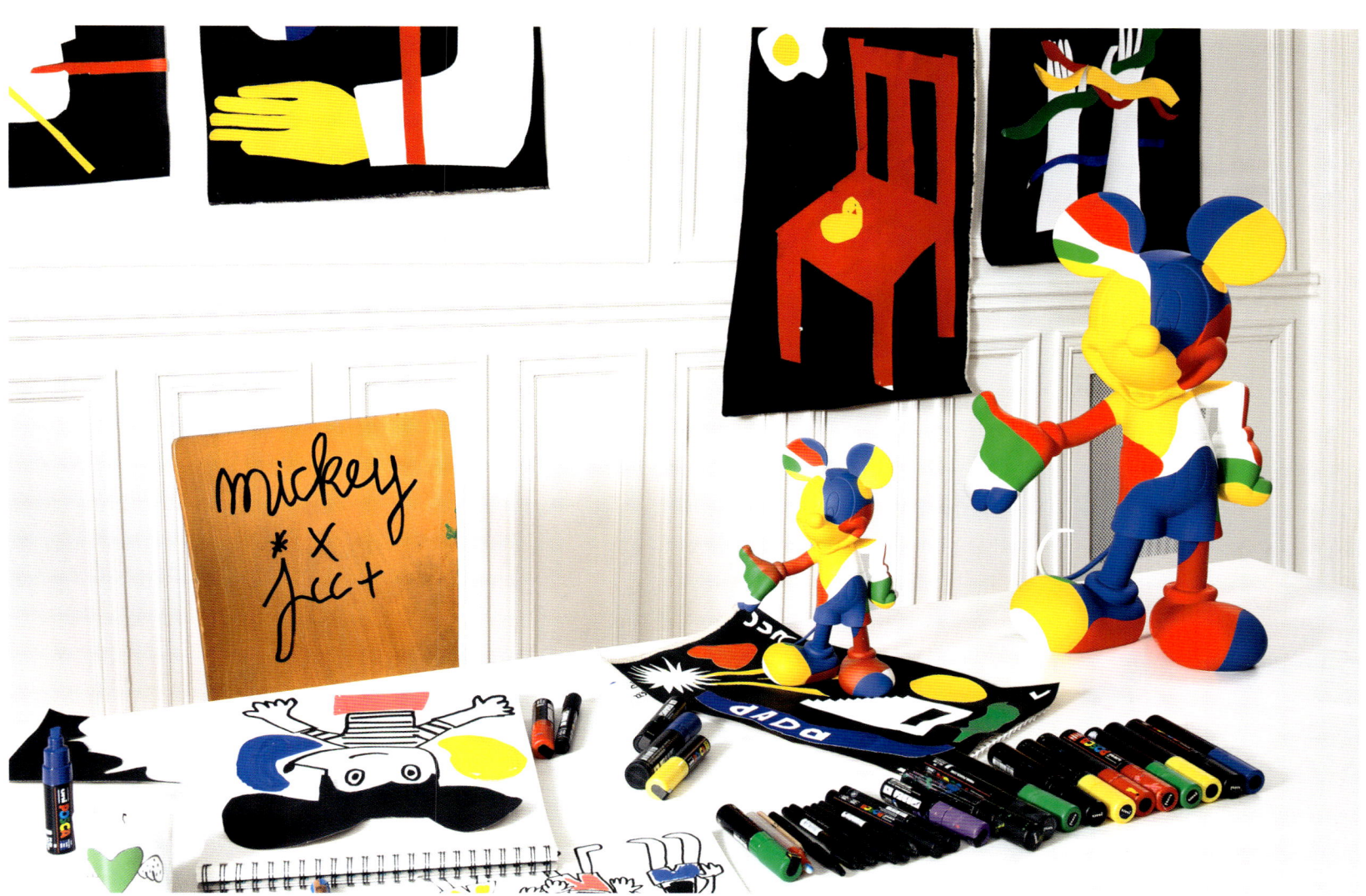

« J'ai réinventé Mickey tant de fois ! Aujourd'hui, je peux enfin le cristalliser en sculptures camouflage et color block, deux codes essentiels de mon style. »

"I have reinvented Mickey so many times! Today, I can finally crystallize him into camouflage and color-block sculptures, two essential codes of my style."

Dans les années 1970, mon travail de mode n'intégrait pas de dimension figurative. En 1980, je me suis passionné pour les icônes de la pop culture, parmi lesquelles Mickey, créature complice. Je l'ai réinventé par la suite tant de fois ! Aujourd'hui, je peux enfin le cristalliser en sculptures camouflage et color block, deux codes essentiels de mon style.

Mickey Kamo est en mimétisme avec le camouflage en couleurs primaires. L'intensité profonde de la couleur résonne avec sa vibration positive. *Mickey Kolor* s'inspire du tribalisme, du dadaïsme et du Bauhaus. Il crée un choc émotionnel avec ses aplats de couleurs.

In the 1970s, my fashion work did not incorporate figurative elements. In 1980, I became fascinated by pop culture icons, including Mickey, my creative accomplice. I have reinvented him so many times since then! Today, I can finally crystallize him into camouflage and color-block sculptures–two essential codes of my style.

Mickey Kamo blends seamlessly with primary-colored camouflage, where the deep intensity of the hues resonates with his positive energy. *Mickey Kolor* draws inspiration from tribal art, Dadaism, and Bauhaus, creating an emotional impact through bold color blocks.

MADAME CHANTAL THOMASS

Chantal Thomass

Chantal Thomass incarne merveilleusement la génération Palace. Ses débuts avec la cultissime marque Dorothée Bis et son premier défilé avec Kenzo l'orientent vers sa propre marque, Ter et Bantine, reflétant déjà toute sa drôlerie et son talent. Toile cirée, pilou et lurex font alors partie de ses matériaux de prédilection. Tout au long de sa carrière, elle dessinera les contours d'une nouvelle féminité extravagante, libre, charnelle, nimbée d'humour, de fantaisie et de clins d'œil. Elle sera la grande instigatrice du masculin–féminin, du voilé–dévoilé, du dessous–dessus, empruntant aisément au vestiaire masculin étoffes et coupe tailleur. Dans cette mouvance, Madame Chantal Thomass redonnera vie aux guêpières, porte-jarretelles et soutiens-gorge, corsets et bas. Minnie était la créature idéale pour que s'animent les crayons de couleur et les lipsticks de la créatrice, en collaboration avec Leblon Delienne.

Chantal Thomass perfectly embodies the Palace generation. Her early days with the cult brand Dorothée Bis and her first fashion show with Kenzo led her to create her own brand, Ter et Bantine, which already showcased all her humor and talent. Oilcloth, fleece and lurex were among her favorite materials. Throughout her career, she defined the contours of a new femininity extravagant, free, sensual, suffused with humor, fantasy and allusions. She was the great instigator of masculine-feminine, veiled-unveiled, underwear-outerwear, easily borrowing fabrics and tailored cuts from the male wardrobe. In the same vein, Chantal Thomass brought bodices, suspenders, bras, corsets and stockings back into fashion. Minnie was the ideal creature to bring the designer's colored pencils and lipsticks to life, in collaboration with Leblon Delienne.

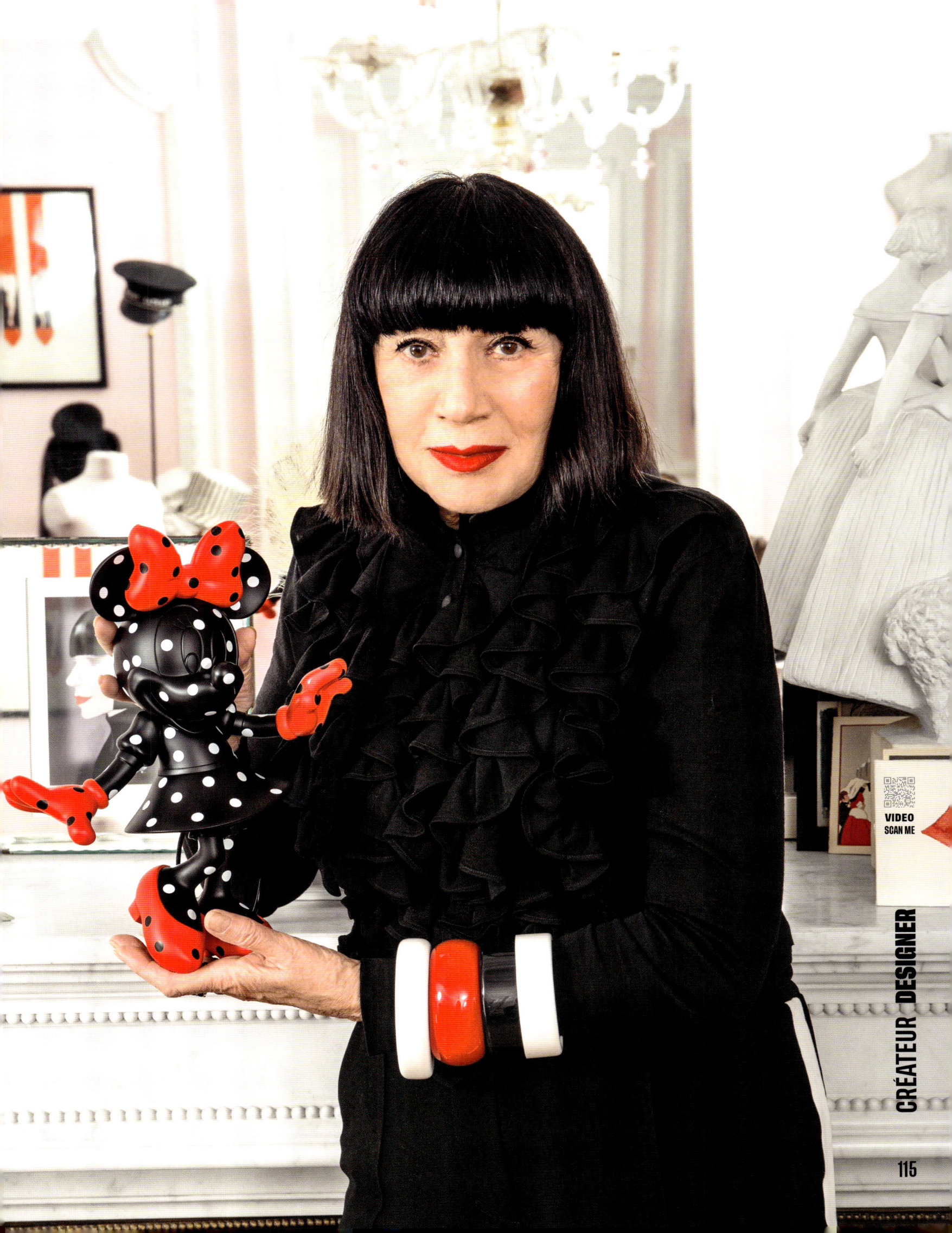

CRÉATEUR DESIGNER

Lorsque j'ai découvert l'Atelier Leblon Delienne, je suis tombée sous le charme des figurines de Minnie dans toutes ses interprétations. Les volumes, les couleurs, les fantaisies artistiques, tout m'a attirée. J'étais conquise. J'ai toujours travaillé sur le corps humain, sa complexité, son intimité, sa différence; et dans le passé j'ai «habillé» des Minnie avec mes vêtements. Je l'ai même utilisée en imprimé sur mes premières créations. Mais c'est la première fois que j'imaginais pour elle une «seconde peau»: on retrouve, on reconnaît la Minnie éternelle. Avec la complicité du studio, je me la suis totalement appropriée. Elle n'est ni tout à fait la même ni tout à fait une autre. Elle porte mon rouge signature, ce rouge mat si particulier... comme mon rouge à lèvres.

Leblon Delienne a une spécificité, celle de ne jamais se trouver là où on l'attend, de provoquer la surprise. La marque offre une «variation sur un même thème»: un geste pop art, très warholien, infiniment artistique. J'aime les projets, les challenges, être imprévisible, explorer de nouveaux territoires créatifs et découvrir des supports d'expression inédits. La Minnie que j'ai imaginée propose une approche graphique différente, un autre versant de mon univers, avec cette surenchère de pois et de grains de beauté. On aime aussi cette création pour ce parti pris chromatique porté comme un étendard, comme un manifeste: noir, blanc, rouge. On me dit qu'elle est charmante, mystérieuse, spirituelle... et qu'elle va avec toutes mes tenues! Nous nous entendons très bien, elle et moi. Elle s'est bien acclimatée à mon intérieur, elle y a rapidement trouvé sa place. Selon mes envies et mon humeur, je la fais voyager d'une pièce à l'autre.

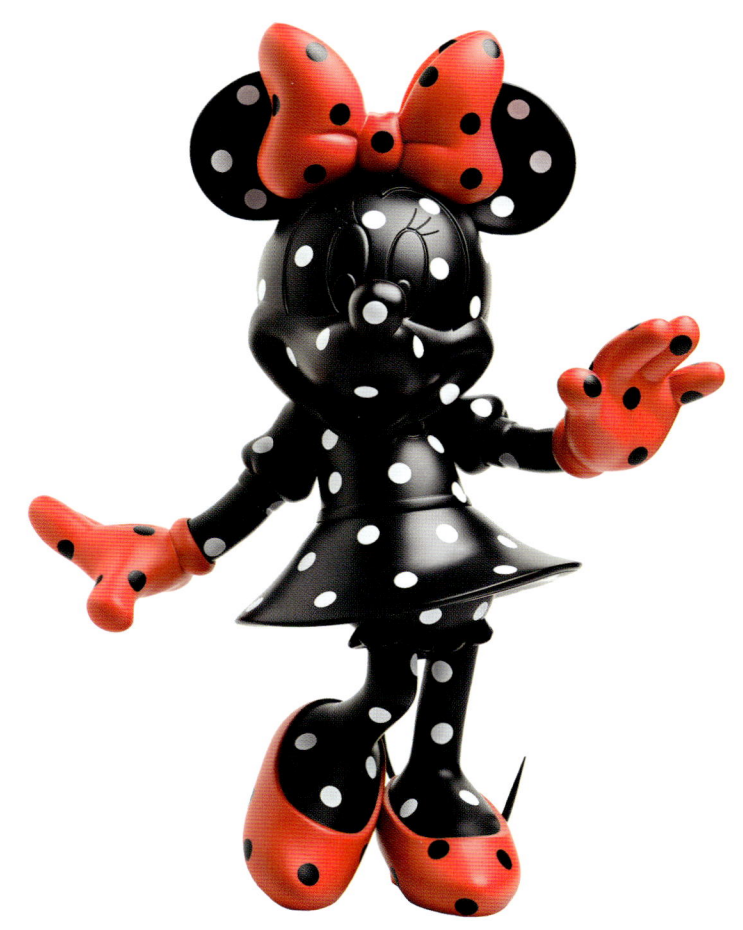

When I discovered the Leblon Delienne Workshop, I fell under the charm of the Minnie figurines in all their interpretations. The volumes, colors, and artistic imagination all fascinated me. I was captivated. I have always worked with the human body with all its complexity, intimacy, and differences. In the past, I "dressed" Minnie in my clothing. I even used her as a print in my first creations. However, this was the first time that I imagined a "second skin" for her. You can still see and recognize the timeless Minnie. In collaboration with the Workshop, I made her entirely my own. She is neither quite the same nor entirely different. She wears my signature red, the very special matte red of my lipstick. The creative teams found the perfect shade.

Leblon Delienne has one distinctive characteristic. It is never predictable. It always surprises people. The brand proposes a "variation on the same theme," a pop art move that is very Warholian and infinitely artistic. I like new projects, challenges, being unpredictable, exploring new creative territory, and discovering new means of expression. The Minnie that I imagined offers a different graphic approach, another aspect of my world, with an excess of polka dots and beauty spots. People also love this creation for its chromatic bias which it wields like a standard, like a manifesto: black, white and red. I am told that she is charming, mysterious, and spiritual... and that she goes with all my outfits! We get on very well, she and I. She has adapted well to my interior and quickly found her place. Depending on my mood and wishes, I have her travel from one room to another.

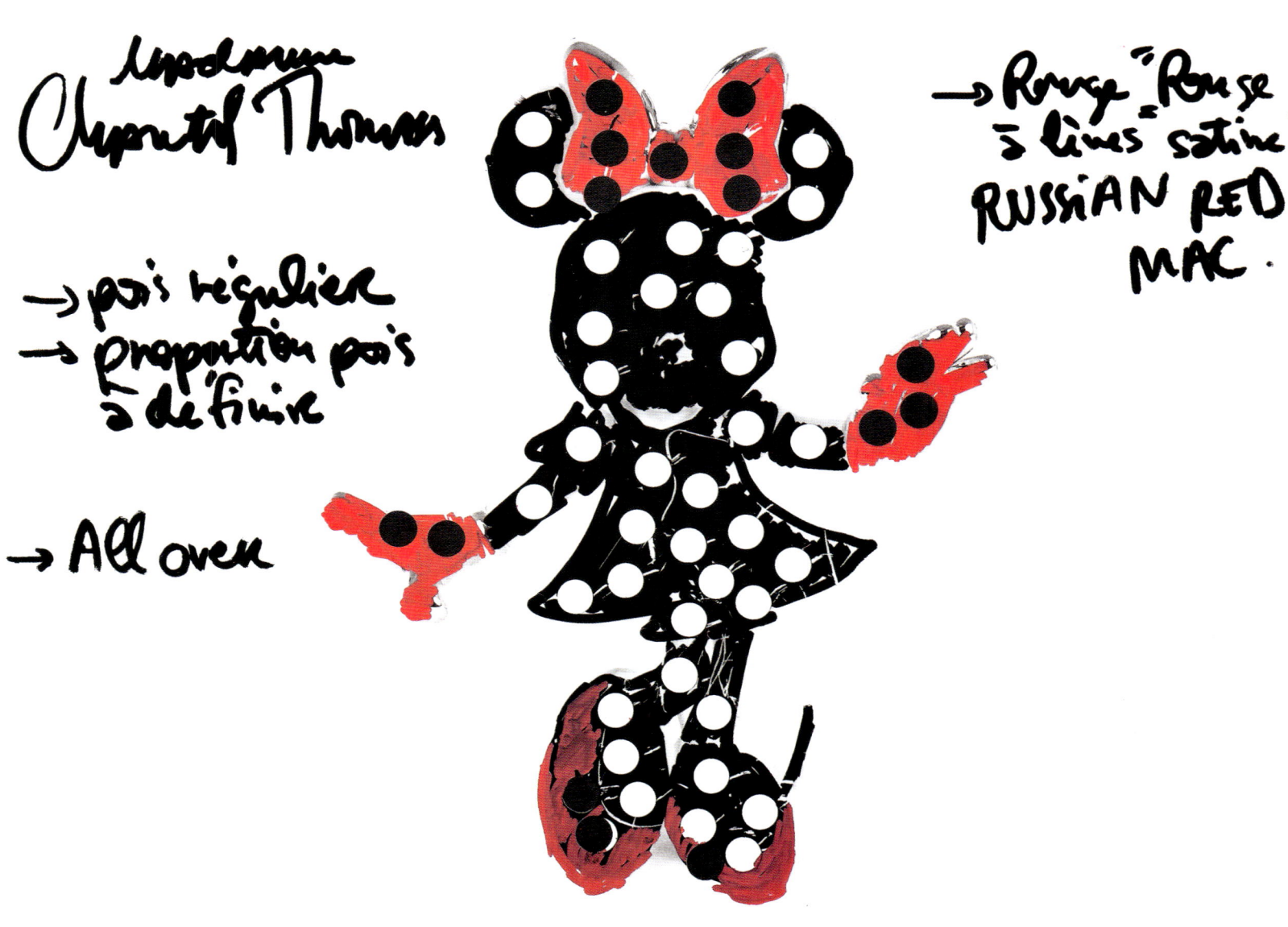

« J'ai toujours travaillé sur le corps humain, sa complexité, son intimité, sa différence ; et dans le passé j'ai "habillé" des Minnie avec mes vêtements. »

"I have always worked with the human body, with all its complexity, intimacy, and differences. In the past, I "dressed" Minnie in my clothing"

MARTYN LAWRENCE BULLARD

Londonien épris de décoration, amoureux des savoir-faire et fin connaisseur des artisans qui les perpétuent à travers le monde, Martyn Lawrence Bullard arrive un beau jour à Hollywood. Comme tout le monde, il songe à y entamer une carrière d'acteur. Mais son talent inouï pour la décoration et sa grammaire stylistique chamarrée en font aussitôt un architecte d'intérieur recherché, auquel la télévision donne un écho remarquable avec le show *Million Dollar Decorators*, dans lequel il crève l'écran.

A Londoner enamored with decoration, a lover of craftsmanship and connoisseur of the artisans who perpetuate it around the world, Martyn Lawrence Bullard landed one fine day in Hollywood. Like everyone else, he dreamed of starting an acting career, but his incredible talent for decoration and his colorful stylistic visual language immediately made him a sought-after interior designer. He also gained publicity from TV shows like *Million Dollar Decorators* where he stole the show.

CRÉATEUR DESIGNER

119

En 2023, il publie *Star Style : Interiors of Martyn Lawrence Bullard* (Éditions Vendome Press), ouvrage préfacé par Cher, dans lequel il évoque les intérieurs aménagés pour les Kardashian, Blake Shelton, Tommy Hilfiger, Eva Mendes, Gwen Stefani, Elton John, Ellen Pompeo, Kylie Jenner ou encore RuPaul. Cet esthète dont la devise est «*Live, love and decorate!*» réinvente pour l'Atelier Leblon Delienne *Mickey & Minnie Star Style* californien au glamour étincelant, évoquant la légende dorée des studios de cinéma.

In 2023, he published *Star Style: Interiors of Martyn Lawrence Bullard* with the publisher Vendome Press, a book prefaced by Cher, in which he talks about the interiors that he has designed for the Kardashians, Blake Shelton, Tommy Hilfiger, Eva Mendes, Gwen Stefani, Elton John, Ellen Pompeo, Kylie Jenner, and even RuPaul. For the Leblon Delienne Workshop, this artist, whose motto is *"Live, love, and decorate!"* reimagined *Mickey & Minnie Star Style* à la California with sparkling glamor, evoking the golden legend of film studios.

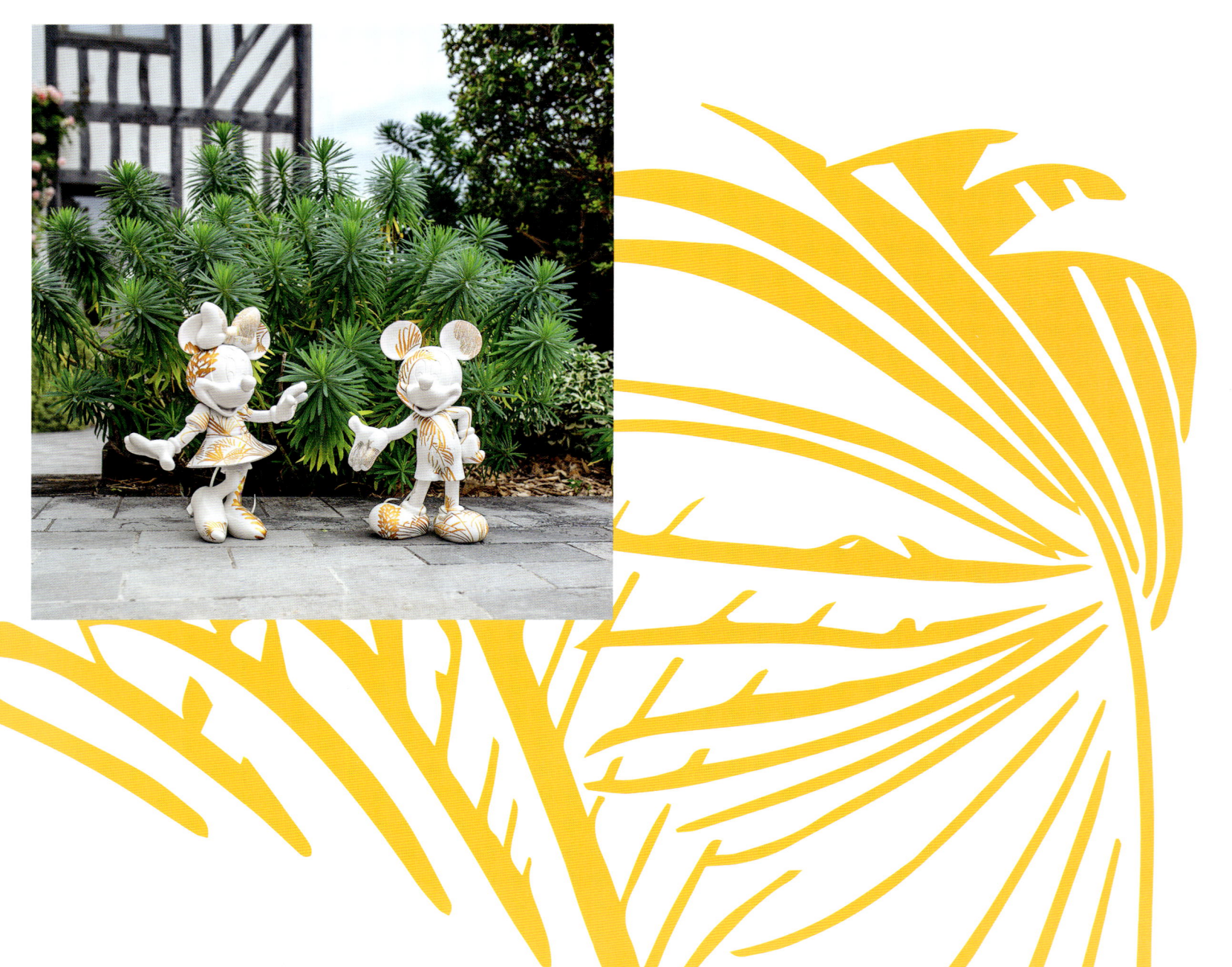

Very early on, I developed a finely-honed sensitivity for handicraft displayed in historic homes. I dared to experiment with perfectly executed, eclectic associations and let myself be guided by the sensations in each living space. I added effects of scale, hues, and textures. As a collector of porcelain and a fan of Pop Sculpture, I admire Sir John Soane's recurring patterns at the start of the nineteenth century as well as the interiors of the 1940s Hollywood elite. This stylistic primer prepared me for the gift I was given by the Workshop: to create my own icons, *Mickey & Minnie Star Style*.

The film, *Sunset Boulevard*, directed by Billy Wilder, brought together Gloria Swanson and Erich von Stroheim in a magnificent swan song dedicated to the golden age of cinema. Viewers gaze at the legendary dwellings and the extravagant parties that celebrated the flamboyance of the sets, while an air of melancholy portrayed so well in *The Great Gatsby* looms. The film combines fiction with reality, like how pop icons reflect both real life and imagination. In honor of the film studios, I imagined *Mickey & Minnie Star Style* as radiant and decidedly Californian creations, happily bearing a tattoo on their skin that evokes the magic of Hollywood—a delicate film of Oscars honoring a century of cinema.

As a proud heir of Tony Duquette, I know what a delight it is for the senses to see beauty. Like in films with shots and countershots, I don't overlook the walls, floors, or ceilings. I believe that a blend of audacity, cultural codes, artistic nods, and emotions can change lives. *Mickey Star Style* discreetly entered these interior spaces where my client becomes my hero to play his role as a legendary character. The ultimate luxury, in the twenty-first century, is craftsmanship. The Workshop is a little miracle that I'm very happy to have come across on my way between Hollywood, Paris, and Deauville. I love their freedom and their artistry. The icon's aura of sophistication and glamor makes it an irresistible Hollywood creation.

J'ai développé très tôt une vive sensibilité pour les artisanats perpétrés par des maisons historiques. J'ose les associations éclectiques parfaitement exécutées et me laisse guider par les sensations propres à chaque lieu de vie. J'y ajoute des jeux d'échelles, de teintes et de textures. Collectionneur de porcelaine autant que fan de Pop Sculpture, j'admire les répétitions de motifs de sir John Soane du début du XIXᵉ siècle, comme les intérieurs de l'élite hollywoodienne des années 1940. Cet abécédaire stylistique m'a préparé à recevoir le cadeau qui m'a été fait par l'Atelier : imaginer mes icônes *Mickey & Minnie Star Style*.

Le film *Boulevard du crépuscule* réalisé par Billy Wilder associe Gloria Swanson et Erich von Stroheim dans un magnifique chant du cygne dédié à l'âge d'or du cinéma. On y contemple les mythiques demeures, les fêtes extravagantes perpétuant l'exubérance des plateaux, alors que plane une mélancolie si bien incarnée par *Gatsby le Magnifique*. La vie y rejoint la fiction, comme les icônes pop relèvent à la fois du réel et de l'imaginaire. En hommage aux studios, j'ai imaginé *Mickey & Minnie Star Style* résolument californiens et radieux, accueillant sur leur peau la griffe d'un tatouage rappelant la magie qui fonda Hollywood : pellicule fine d'Oscars encensant un siècle de cinéma.

En digne héritier de Tony Duquette, je sais combien le regard s'épanouit lorsqu'il est saisi par la beauté. Champs–contrechamps, je ne néglige ni les murs, ni les sols, ni les plafonds, comme au cinéma. Je crois qu'un mélange d'audace et de codes couture, de clins d'œil artistiques et d'émotions peut changer la vie. *Mickey Star Style* vient discrètement jouer son rôle de personnage mythique au sein de ces intérieurs où mon client devient mon héros. Le luxe ultime, au XXIᵉ siècle, c'est l'artisanat. L'Atelier est un petit miracle que je suis très heureux d'avoir croisé sur ma route entre Hollywood, Paris et Deauville. J'ai adoré la liberté ainsi que la beauté du geste de ses artisans. L'aura de sophistication et de glamour de cette icône en fait une créature hollywoodienne irrésistible.

THOMAS DARIEL

Thomas Dariel est si prodigue qu'il semble en capacité d'inventer des espaces pour y installer son design et ses idées au charme addictif. En 2006, il atterrit en Chine pour lancer son propre studio de design d'intérieur, Dariel Studio. En 2016, il lance en parallèle sa marque de mobilier, luminaires, tapis et accessoires, la Maison Dada. En 2020, Thomas Dariel est nommé président du groupement des Éditeurs de l'Ameublement français, avant de lancer les prémices du campus de design Campus MaNa (Manufactures nationales) en Bourgogne. Il est le créateur de sculptures interstellaires pour l'Atelier Leblon Delienne.

Thomas Dariel is so talented that he seems capable of inventing spaces to house his designs and his addictively charming ideas. In 2006, he landed in China to launch his own interior design studio, Dariel Studio. In 2016, he also launched his own furniture, lighting, rug and accessory brand, Maison Dada. In 2020, Thomas Dariel was appointed co-president of the French furniture group Ameublement français (French Living in Motion), before laying the foundations for the design campus "Campus Ma.Na" (Manufactures nationales) in Burgundy. He has also created interstellar sculptures for the Leblon Delienne Workshop.

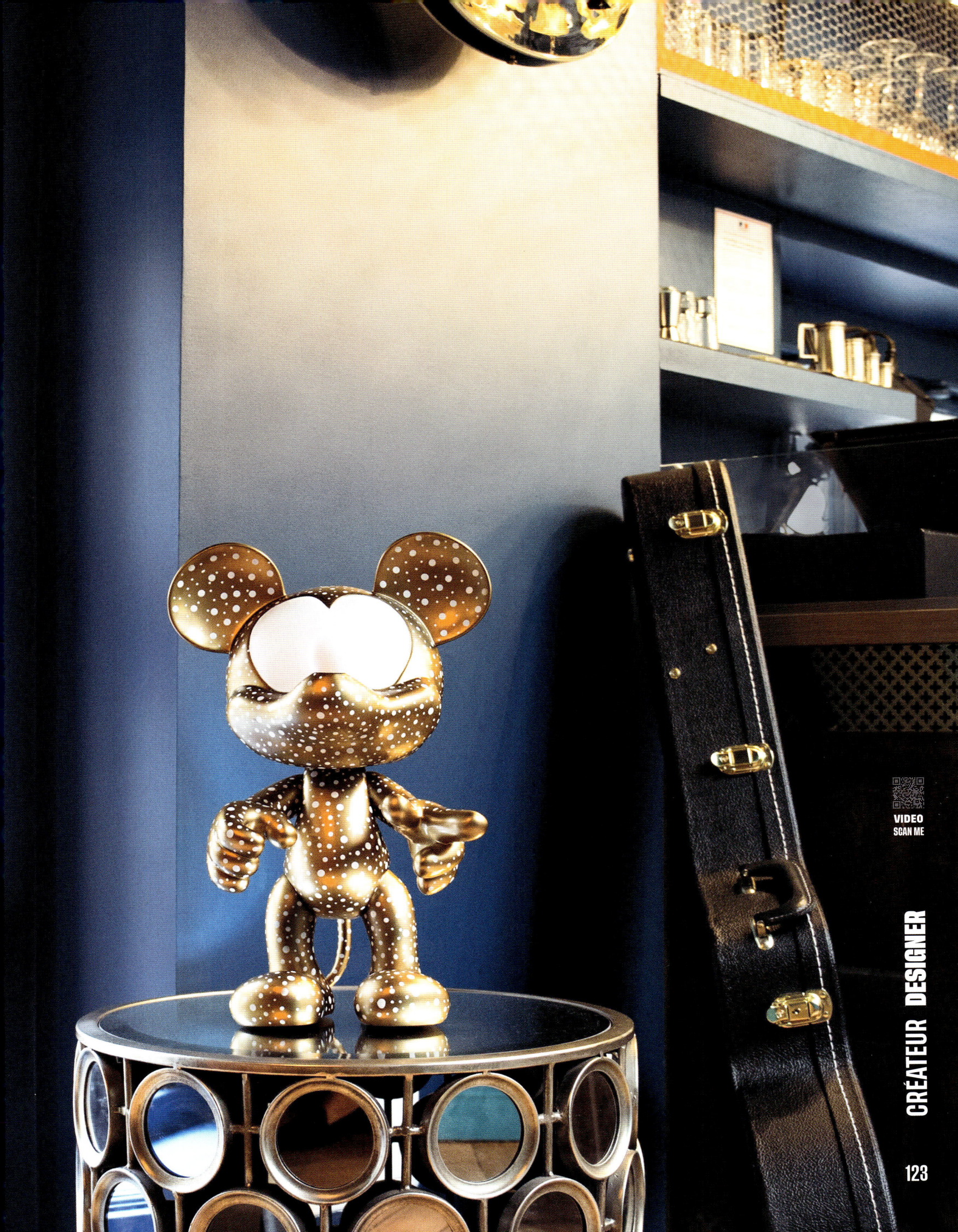

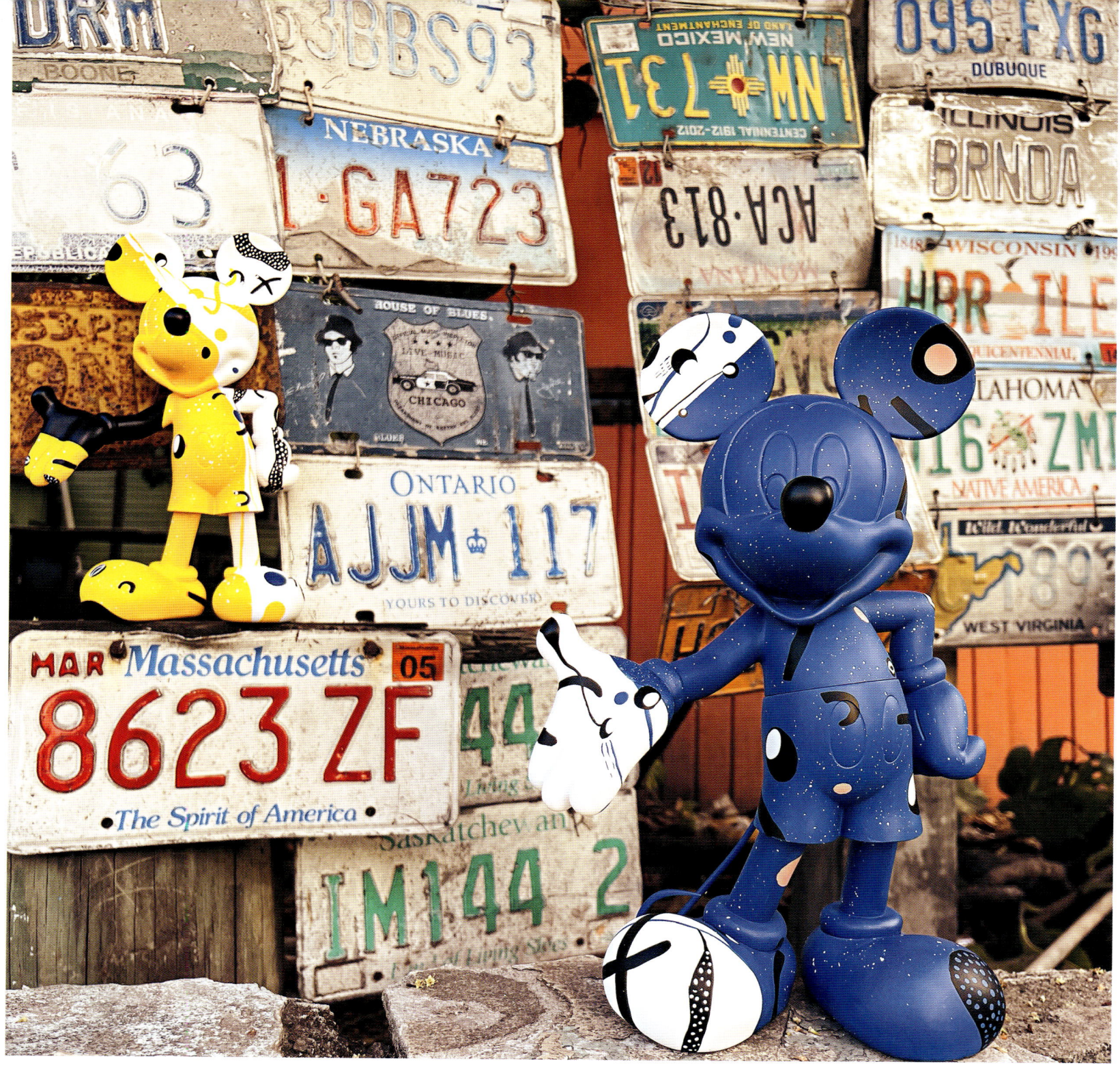

L'Asie, où j'ai vécu et travaillé, dispose d'une avance gigantesque sur nous en matière de culture pop. Ce qui caractérise le design contemporain, c'est le maximalisme, c'est-à-dire le fait de mettre le paquet avec plein de couleurs. Plus c'est flashy, plus ça brille, mieux c'est. L'Asie l'a très bien anticipé ! En Europe, nous avons créé le minimalisme-maximalisme. Après avoir suivi doctement les préceptes du minimalisme, résumés en quelques éléments — simplicité, sobriété, épure, couleurs sobres — nous avons appris à créer des décalages en intronisant un immense Mickey au centre d'un raisonnable salon années 1950. En Asie, cet excès s'inscrit dans la culture, les personnages pop y sont puissants. Mickey, sous n'importe quelle latitude, est un sourire. Il possède bel et bien l'innocence adorable qui cartonne en Asie. On veut l'avoir avec soi, dans des scénographies intérieures d'adultes qui n'ont pas complètement grandi.

Asia, where I lived and worked, has a big lead on us when it comes to pop culture. What characterizes contemporary design is maximalism, in other words, going all out with lots of color. The flashier and shinier it is, the better. Asia anticipated this! In Europe, we created minimalism-maximalism. After having pedantically followed the precepts of minimalism, (which can be summed up in four elements: simplicity, restraint, refinement, and somber colors) we learned to create mismatches by enthroning a huge Mickey at the center of a reasonable 1950s living-room. In Asia, this extravagance is ingrained in the culture. Pop characters are powerful there. Wherever you are, Mickey makes you smile. He has the kind of adorable innocence that's so popular in Asia. People want to have him with them, as part of the interior design of adults who haven't fully grown up.

Mickey Cosmic et *Mickey Sparkling* évoluent dans un univers sans frontières. Nous avons instillé une dose d'infini dans la silhouette de ces personnages a priori finis. *Mickey Cosmic* évoque un astronaute quand *Mickey Sparkling* distille de la poussière d'étoiles. Les deux personnages traitent avec des entités plus grandes qu'eux et parlent à l'universel. La rencontre de ces deux forces ouvre des perspectives immenses et diffuse cette sérénité que l'on ressent spontanément face au cosmos. C'est pourquoi *Mickey Cosmic* et *Mickey Sparkling* incarnent de petites divinités complices qui fixent notre présent et inventent notre futur. Lorsque l'on a travaillé sur le pointillisme de *Mickey Sparkling*, j'ai vu la vie affluer, vibrer, ces idées que l'on avait déployées avec les peintres à main levée soudain exister. J'aime le contraste entre l'élégance de l'objet fait à la main et le versant franchement pop des icônes. Je pense que la marque a tout compris : elle incarne le retour à la forme, à la matière, au toucher, à la fois dans l'élaboration, la fabrication et l'expérience de l'objet lui-même.

Chez moi, les deux Mickey, le *Cosmic* et le *Sparkling*, bougent tout le temps. De la mezzanine au canapé, j'en ai même aperçu un prenant le frais un soir dans le réfrigérateur, et je ne sais pas vraiment ce qu'il y faisait. À la maison, tout est bien rangé, c'est un intérieur un peu maniaque de designer. Mais ces icônes-là aiment se frayer leur chemin. Hypersensibles, elles nous disent quelque chose de notre temps et de nos aspirations. Les icônes qui ont le don de toucher notre réel d'aussi près sont éternelles.

« Les icônes qui ont le don de toucher notre réel d'aussi près sont éternelles. »

"Icons who come as close to touching our world as they do are timeless."

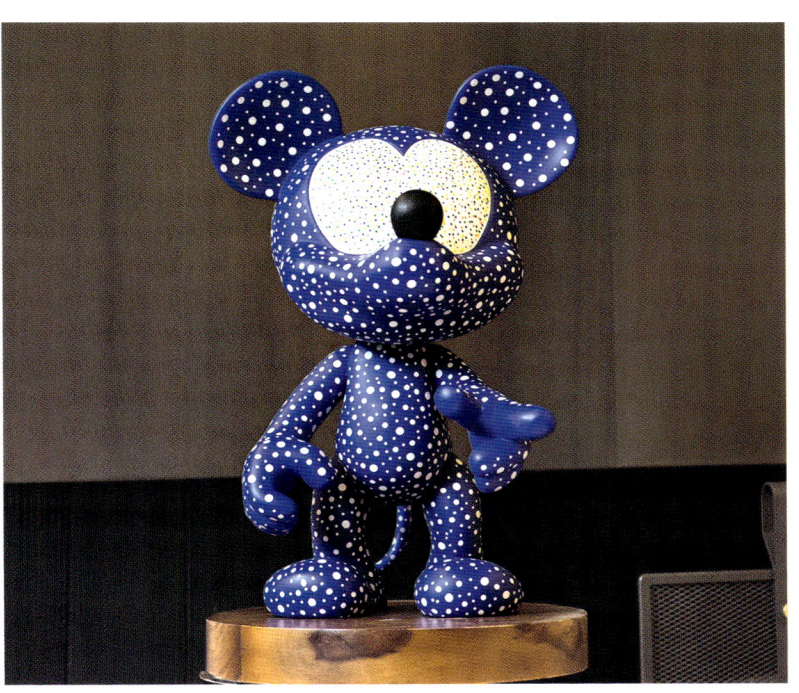

Mickey Cosmic and *Mickey Sparkling* move in a world without borders. We instilled a dose of infinity into the silhouette of these ostensibly finite characters. While *Mickey Cosmic* evokes an astronaut, *Mickey Sparkling* spreads stardust. Both characters deal with entities greater than themselves and speak to the universal. The meeting of these two forces creates immense possibilities and radiates the serenity we spontaneously feel when faced with the cosmos. That's why *Mickey Cosmic* and *Mickey Sparkling* are like little gods, who share a close bond. They shape our present and invent our future. When working on the pointillism of *Mickey Sparkling*, I saw life flow and vibrate. The ideas we'd worked on freehand with the painters suddenly came alive. I like the contrast between the elegance of hand-crafted objects and the frankly pop aspect of icons. I think the brand has really got it right; it embodies a return to form, to material, to touch, in the development, creation, and the experience of the object itself.

The two Mickeys, *Cosmic* and *Sparkling*, are always moving around in my house. They go from the mezzanine to the sofa. One day, I even saw one of them getting some cool air in the refrigerator, and I have no idea what he was doing in there. At home, everything is neat and tidy. It's the home of a somewhat OCD designer. However, these icons like to do their own thing. They're highly sensitive and tell us something about our times and our aspirations. Icons who come as close to touching our world as they do are timeless.

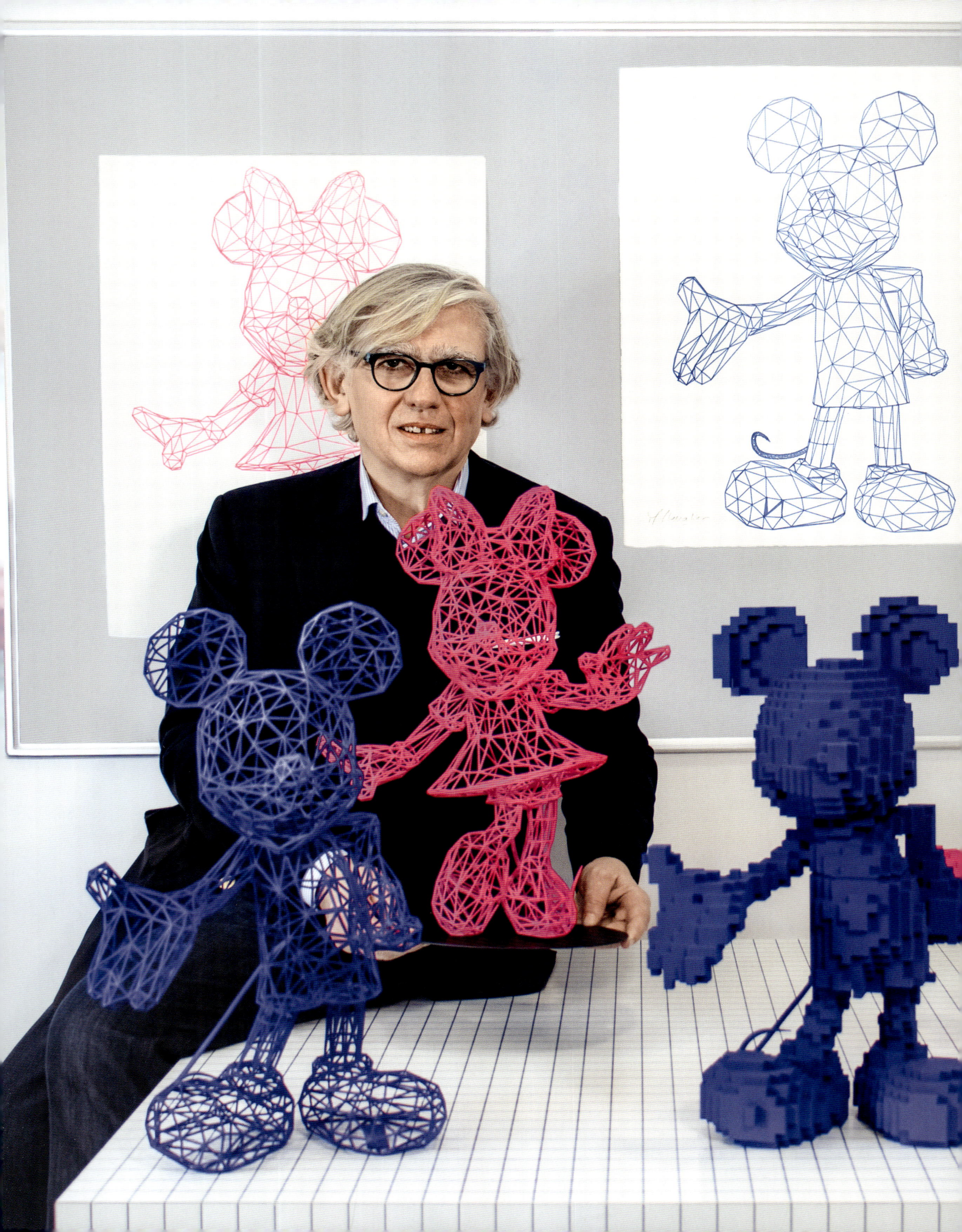

MIGUEL CHEVALIER

En 1985, l'Atelier Leblon Delienne promeut la 3D appliquée aux figurines issues de la bande dessinée franco-belge tandis que, pionnier de l'art virtuel, Miguel Chevalier entreprend ses premières recherches. Ce mentor de l'art génératif crée d'éblouissantes figures aux chromatismes saisissants et à la structure filaire révélant Mickey & Minnie.

❯ Voir également I **See also**
Miguel Chevalier x Batman P. 164

In 1985, while the Leblon Delienne Workshop was promoting the application of 3D to its figurines from Franco-Belgian comic strips, Miguel Chevalier, a pioneer of virtual art, was just beginning his research. As an expert of generative art, he created dazzling figures with striking colors and a wireframe structure revealing Mickey & Minnie.

CRÉATEUR DESIGNER

Dès les prémices de mon parcours artistique, j'ai été fasciné par le regard précurseur d'artistes pressentant, bien avant l'avènement du numérique, esthétiques et concepts liés à l'ère digitale. Georges Seurat, par exemple, s'inspira des théories de Chevreul sur la diffraction de la lumière pour développer le pointillisme, une approche préfigurant, d'une certaine manière, les écrans de télévision. Piet Mondrian, avec ses compositions géométriques abstraites et ses célèbres Boogie-Woogie, anticipe l'esthétique du pixel qui façonne notre monde numérique actuel. Cette exploration des passerelles entre l'art, la science et la technologie m'incita à expérimenter les possibilités offertes par l'informatique lorsque seuls les laboratoires scientifiques avaient accès à ces machines, au tournant des années 1980. Mes connexions avec les centres de recherche tels que le CNRS me donnèrent accès aux premiers calculateurs. La micro-informatique, à la fin des années 1980, m'offrit une autonomie créative inédite, puis l'évolution des technologies, l'essor des jeux vidéo accélérèrent les capacités de calcul, ouvrant la voie à des installations génératives et interactives. L'esthétique du virtuel rencontrait la culture populaire.

C'est dans cette continuité que s'inscrit ma collaboration avec l'Atelier Leblon Delienne, dont Juliette de Blegiers a élargi la créativité en œuvrant avec des designers, ouvrant la sculpture pop à l'art contemporain. Ensemble, nous avons réinterprété des icônes de la culture populaire telles que Mickey et Minnie. Je les revisite à travers le prisme de ce que j'appelle « l'esthétique du virtuel », en explorant la frontière entre le réel et l'immatériel, en matérialisant des formes issues de l'univers digital grâce à des techniques d'impression 3D filaire. Je choisis de les représenter sous forme de sculptures en *wireframe*, cette structure filaire emblématique de la modélisation 3D, une technique révélant l'architecture interne des figures, créant des œuvres ajourées, presque immatérielles, composées de milliers de voxels — l'équivalent tridimensionnel des pixels.

J'y associe des couleurs vives et monochromes, inspirées des écrans, créant un contraste saisissant entre la légèreté visuelle des œuvres et la complexité de leur structure. Cette dualité reflète l'essence même de l'art numérique : un équilibre entre densité technologique et simplicité formelle. Ces personnages universels au design emblématique sont intemporels, incarnant des valeurs partagées à l'échelle mondiale. Ainsi l'esthétique numérique se met-elle au service d'une mémoire collective.

À travers cette collaboration, je ne me contente pas de rendre hommage à ces icônes. Je questionne le rapport entre art, technologie et culture populaire. En transformant des figures issues de la bande dessinée, des films ou des jeux vidéo en sculptures d'art contemporain, je cherche à prolonger leur légende tout en explorant de nouvelles formes esthétiques et conceptuelles propres à l'ère numérique. Ces œuvres sont une invitation à reconsidérer notre attachement à ces symboles familiers. Elles révèlent comment des personnages créés il y a près d'un siècle continuent d'évoluer dans notre imaginaire collectif, grâce à leur capacité à s'adapter à de nouveaux langages visuels et technologiques. Notre collaboration est bien plus qu'un simple exercice de style : c'est une réflexion sur la manière dont l'art numérique peut dialoguer avec l'histoire, la culture populaire et la technologie, pour créer des œuvres interrogeant la culture populaire à l'ère digitale, au-delà de toute nostalgie.

« À travers cette collaboration, je ne me contente pas de rendre hommage à ces icônes. Je questionne le rapport entre art, technologie et culture populaire. »

From the very beginning of my artistic career, I have been fascinated by the pioneering vision of artists who sensed, long before the advent of digital technology, the aesthetics and concepts associated with the digital age. Georges Seurat, for example, was inspired by Chevreul's theories on the diffraction of light to develop pointillism, an approach that in a way foreshadowed television screens. Piet Mondrian, with his abstract geometric compositions and his famous Boogie-Woogie paintings, anticipated the pixel aesthetic that shapes our current digital world. This exploration of the links between art, science and technology encouraged me to experiment with the possibilities offered by computer science when only scientific laboratories had access to these machines, at the turn of the 80s. My connections with research centers such as the CNRS gave me access to the first computers. At the end of the 1980s, microcomputing offered me unprecedented creative autonomy, then technological developments and the rise of video games accelerated computing capacities, paving the way for generative and interactive installations. The aesthetic of the virtual world met popular culture.

It is in this same spirit that my collaboration with Atelier Leblon Delienne was born. Juliette de Blegiers expanded the studio's creative vision by working with designers, opening Pop Sculpture to contemporary art. Together, we reinterpreted pop culture icons such as Mickey and Minnie. I revisited them through the lens of what I call the "aesthetics of the virtual," exploring the boundary between the real and the immaterial by materializing digital forms using wireframe 3D printing techniques. I chose to represent them as wireframe sculptures–an iconic structure of 3D modeling–a technique that reveals the internal architecture of figures, creating openwork, almost immaterial pieces composed of thousands of voxels, the three-dimensional equivalent of pixels.

> "Through this collaboration, I am not merely paying tribute to these icons.
> I am questioning the relationship between art, technology, and popular culture."

I combined these forms with vivid monochrome colors inspired by screens, creating a striking contrast between the visual lightness of the works and the complexity of their structure. This duality reflects the very essence of digital art: a balance between technological density and formal simplicity. These universal characters, with their emblematic design, are timeless, embodying shared values on a global scale. In this way, digital aesthetics serve a collective memory.

Through this collaboration, I am not merely paying tribute to these icons. I am questioning the relationship between art, technology, and popular culture. By transforming figures from comics, films, and video games into contemporary art sculptures, I seek to extend their legacy while exploring new aesthetic and conceptual forms specific to the digital era. These works invite us to reconsider our connection to these familiar symbols, revealing how characters created nearly a century ago continue to evolve in our collective imagination, thanks to their ability to adapt to new visual and technological languages. Our collaboration is far more than a simple exercise in style; it is a reflection on how digital art can engage with history, popular culture, and technology to create works that question pop culture in the digital age–beyond mere nostalgia.

HELLO KITTY

Dès sa création en 1960, Sanrio partage et communique l'amour, appliquant sa philosophie « *Getting Along Together* » — Bien s'entendre ensemble — à toutes ses activités, de la conception et vente de cadeaux, cartes de vœux au *Strawberry Newspaper*, jusqu'aux parcs à thème. Hello Kitty est l'un des personnages Sanrio les plus renommés en dehors du Japon. Créée en 1974, elle est devenue au fil des années l'une des icônes pop parmi les plus uniques et fascinantes jamais imaginées. Son design tout à la fois simple, exclusif et universellement reconnaissable, inspire les artistes et designers du monde entier. Sa signature emblématique est constituée d'un nœud rouge (parfois remplacé par une fleur à cinq pétales) porté à l'oreille gauche. Elle incarne des valeurs contribuant à son attrait intergénérationnel — gentillesse, douceur et amitié — et incarne le symbole de l'esthétique japonaise kawaii (mignon). En 2014, la figurine fut lancée sur la Station Spatiale Internationale (ISS), et envoyée en orbite afin de conquérir l'espace.

Since its founding in 1960, Sanrio has aimed to be in the business of sharing and communicating love and applied its philosophy—"*Getting Along Together*"—to everything it does from the planning and sale of gifts and greeting cards to the *Strawberry Newspaper,* and its theme park business. Hello Kitty is one of the most known Sanrio characters outside Japan. She was created in 1974 and throughout the years she has become one of the most unique and interesting pop characters ever created. She boasts a unique, yet simple and universally recognizable design that inspired artists and designers all over the world. Her major signature consists in a red ribbon (sometimes with a flower with five petals) that she always wears on her left ear. She epitomizes values that contributed to her intergenerational appeal (kindness, cuteness and friendship) and is the symbol of the kawaii (cute) Japanese aesthetic. In 2014, the figurine made her début on the International Space Station (ISS) and was sent into orbit to conquer space.

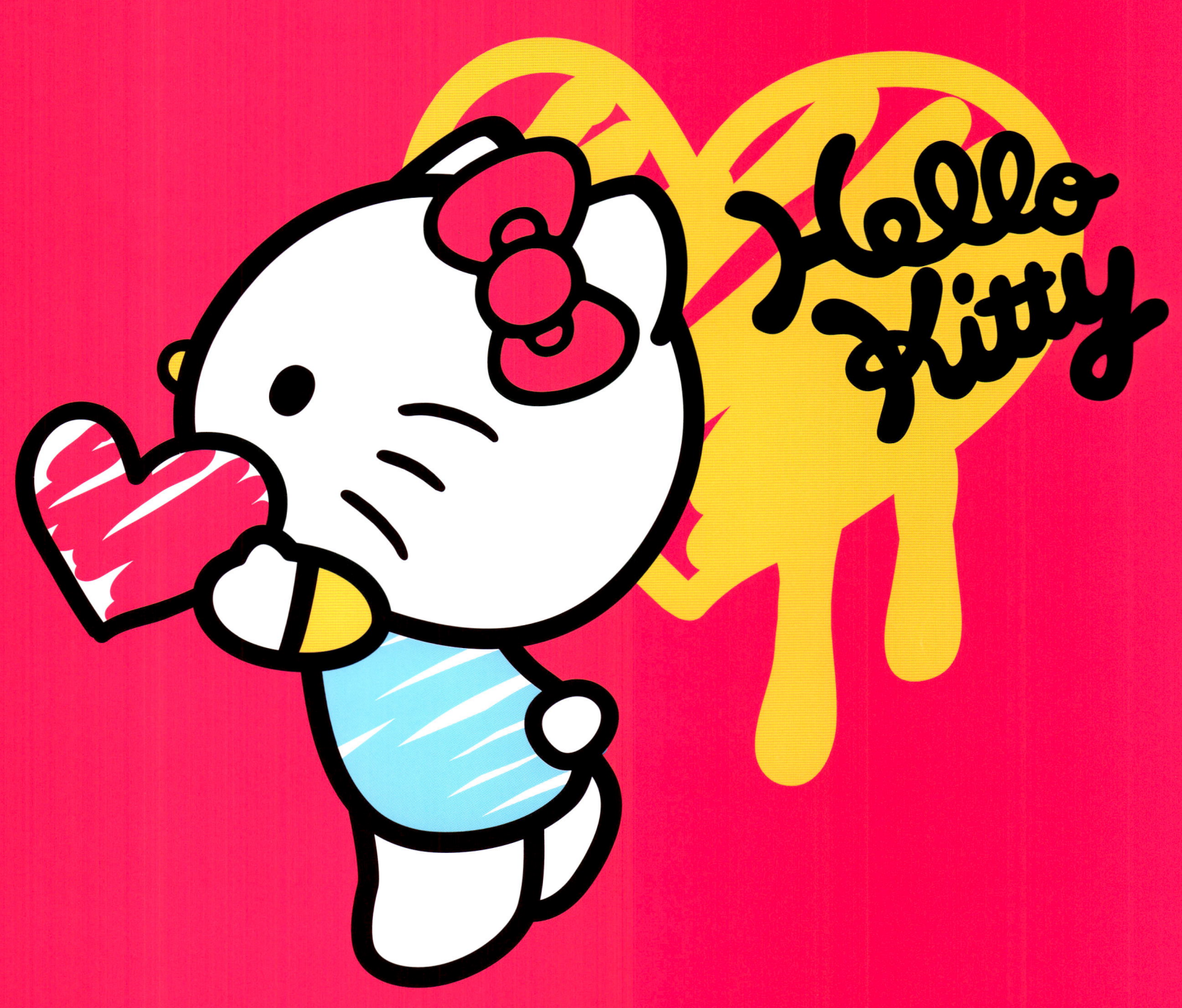

HELLO KITTY,
LA REINE DE LA POP CULTURE
THE QUEEN OF POP CULTURE

SILVIA FIGINI
COO SANRIO – EMEA, INDE ET OCÉANIE ; MR MEN - MONDE ENTIER
COO SANRIO – EMEA, INDIA AND OCEANIA ; MR MEN – WORLDWIDE

Adorée par les designers, les *trendsetters* et les fans du monde entier, Hello Kitty a très tôt reconnu la valeur des collaborations stratégiques avec des partenaires de renommée mondiale. Grâce à cette vision avant-gardiste, elle est devenue la marque lifestyle globale que nous connaissons aujourd'hui.

Loved by designers, trendsetters, and fans all the world over, Hello Kitty acknowledged the value of strategic collaborations with globally relevant partners early on and thanks to its approach, it became the global lifestyle brand we all know.

Depuis le petit porte-monnaie en vinyle jusqu'à l'icône incontestée de la mode et du lifestyle, adorée par des générations d'enfants, de jeunes adultes et d'innombrables célébrités — voici Hello Kitty. Une aura massive et très diversifiée, rendue possible grâce à un design unique. L'esthétique d'Hello Kitty est à la fois simple et remarquablement originale. En cinq décennies, elle a marqué des collections signées Kimora Lee Simmons ou Swarovski, mais aussi collaboré avec Crocs, Primark et Adidas.

Grâce à notre longue liste de collaborations, nous avons affiné notre expertise dans ce domaine. Chaque collaboration est le fruit d'une sélection minutieuse, garantissant que l'essence de chaque marque reste intacte tout en s'harmonisant parfaitement avec celle d'Hello Kitty. Nous avons toujours collaboré avec des marques partageant nos mêmes valeurs et le désir de surprendre nos audiences. Le contrôle qualité des produits et le respect des directives sont des principes fondamentaux.

En 2024 fut célébré le 50ᵉ anniversaire d'Hello Kitty avec une série de collaborations et d'initiatives immersives à travers l'Europe. Hello Kitty transcende les catégories de populations, séduisant aussi bien les enfants, les adolescents que les jeunes adultes. Inspirés par la devise du personnage, « On n'a jamais trop d'amis », tous les fans et amateurs se sentent pleinement impliqués. Dans cette optique, la participation d'artistes invités collaborant avec Leblon Delienne est magnifiquement bienvenue, en particulier celle des artistes de street art, lesquels réalisent des œuvres contemporaines, capturant brillamment l'univers d'Hello Kitty et mettant en lumière ses valeurs. Ces interprétations créatives rendent ces célébrations attrayantes pour un public de collectionneurs sophistiqués, chacun se sentant investi dans cette joyeuse histoire de notre temps incarnée par Hello Kitty.

From a small vinyl coin purse to an undisputed fashion and lifestyle icon, beloved by generations of kids, young adults and countless celebrities—this is Hello Kitty. Her wide and diverse presence is possible thanks to her design Hello Kitty's aesthetic is simultaneously simple yet strikingly original. During these five decades she has graced collections by Kimora Lee Simmons or Svarowski, but also Crocs, Primark and Adidas.

Thanks to our long list of collaborations, we have honed our expertise in this area. Each collaboration is a careful curation, ensuring that the essence of each brand remains intact while harmonizing effectively with Hello Kitty's essence. We have always teamed up with brands that shared our values and the desire to amaze our audiences. Product quality control and compliance with guidelines are fundamental.

In 2024 we celebrated Hello Kitty's fiftieth anniversary with a series of collaborations and immersive initiatives across Europe. Hello Kitty transcends demographic clusters and appeals to kids, teenagers and young adults. Inspired by our character's motto, "you can never have too many friends" we endeavored to make sure all our consumers felt part of the celebrations. In this regard, the involvement of guest artists collaborating with Leblon Delienne was more than welcome, and especially so for the street artists, who produced contemporary works. They have brilliantly captured the world of Hello Kitty and have highlighted her values. Their creative interpretations have made the story of our anniversary attractive for an equally sophisticated audience, guaranteeing that everyone is invested in this joyous celebration.

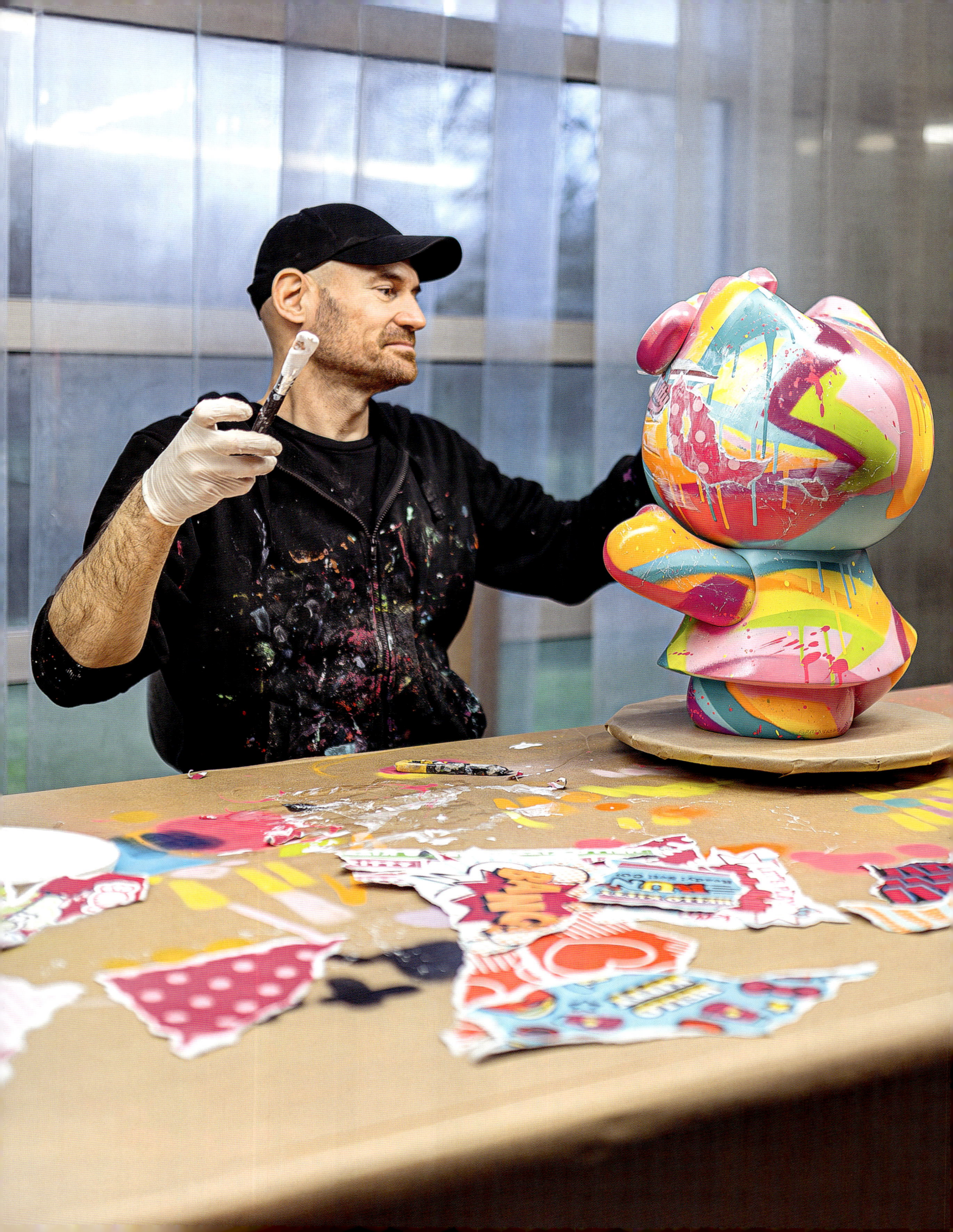

JO DI BONA

Figure emblématique de la scène street art, Jo Di Bona a mis au point sa technique, le pop graffiti, associant collages, graffitis et culture pop. Influencé par Jasper Johns, Jacques Villeglé ou Pierre Soulages, il mixe couleurs et mouvements dans ses portraits. Celui qui fut auteur, compositeur, chanteur et guitariste du groupe *Hôtel* est resté profondément lié au magnétisme du son. Sa vibrante interprétation d'Hello Kitty, *Pop Kitty* comme il l'appelle, synthétise son art.

An emblematic figure of the street art scene, Jo Di Bona developed his technique of pop graffiti by blending collage, graffiti, and pop culture. Influenced by Jasper Johns, Jacques Villeglé and Pierre Soulages, he combines color and movement in his portraits. He was an author, composer, singer, and guitarist of the band *Hôtel* and remains profoundly connected to the magnetism of sound. His vibrant interpretation of Hello Kitty, *Pop Kitty* as he says, encapsulates his art.

VIDEO SCAN ME

CRÉATEUR DESIGNER

En contemplant les *guidelines* d'Hello Kitty auxquelles j'ai pu avoir accès grâce à l'Atelier Leblon Delienne, je me suis aperçu que les croquis originels de ses créateurs étaient le fruit d'esprits libres. Ils ont expérimenté toutes les provocations possibles dans le respect de la charte graphique, qu'ils savaient nécessaire. Ce personnage est fait de rock, de pop massive, de fraises des bois, de promenades en forêt. Il y a en lui tout un paradis perdu qui vous tend les bras. J'ai tenté de créer une *Pop Kitty* respectueuse des créateurs d'Hello Kitty : l'insouciance de l'enfance, les années résolument pop de sa naissance au Japon, sa traversée des années 1990 avec toutes ses couleurs et paillettes, et enfin, la modernité qu'elle incarne.

Face à cette icône, la mémoire collective se mêle aux émotions intimes. On est toujours seul face à une sculpture. Je l'ai regardée longtemps avant de voir apparaître ma *Pop Kitty*. Il a fallu trouver les bons accords. Hello Kitty n'est pas humaine et pourtant c'est une véritable madeleine de Proust. Son sourire et sa sérénité se transmettent aussitôt, sa composante asiatique est majeure.

When I looked at the Hello Kitty guidelines, which I had access to thanks to the Leblon Delienne Workshop, I noticed that the original sketches were created by free spirits. They experimented with every possible provocation within the parameters of the graphic specifications they knew they had to follow. This character is made of rock and roll, massive pop, wild strawberries, and walks in the forest. Within her, there is an entire lost paradise that reaches out its arms to you. I tried to create a *Pop Kitty* that respected the origins of Hello Kitty: the carefree days of childhood, the decisively pop years of her creation in Japan, her journey through the 1990s with all her colors and sequins, and finally the modernity that she embodies.

When faced with this icon, collective memory mixes with personal feelings, and yet we are alone when confronting a sculpture. I looked at it for a long time before seeing my *Pop Kitty* appear. We had to strike the right chord. Hello Kitty is not human and yet she is a true example of Proust's madeleine. Her smile and her serenity can immediately be felt, and the Asian elements in her design are very important.

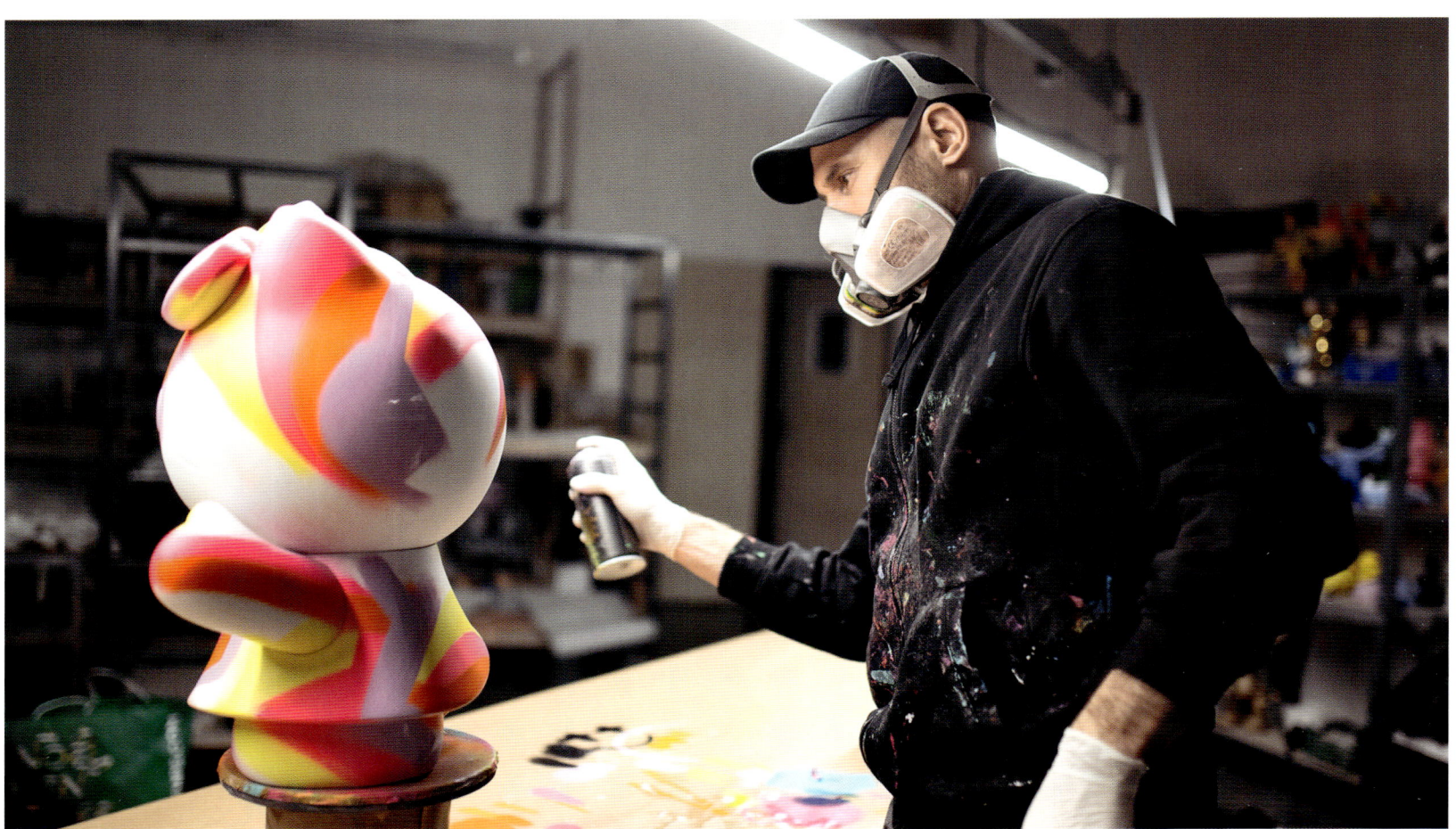

J'ai aimé travailler sur ces œuvres semblant toujours sur le point de s'animer tant la vie palpite en elles. J'ai eu du plaisir à peindre sur des surfaces préparées avec rigueur et amour par l'Atelier, j'ai vu les artisans à l'œuvre : «*Le petit nœud, vous souhaitez que je le dispose comme ceci ou comme cela ?*» m'a-t-on demandé. Les peintres œuvrent dans la finesse alors que mon travail relève du graffiti. Je réalise de grands mouvements à l'aérosol, ça bave, ça coule, il y a des éclats partout ! Je leur ai confié trois éléments constitutifs de la personnalité de Hello Kitty : son museau, ses yeux, ses moustaches. Mes bombes rassemblées en cercle autour de moi, je projetais la peinture et fonctionnais à l'instinct. J'ai senti le regard attentif et souriant des artisans sur ma gestuelle et mes postures. Ce fut une très belle rencontre.

I enjoyed working on these pieces that were so full of life that they always seemed like they were about to come alive. I had the pleasure of painting on surfaces that were rigorously and lovingly prepared by the Workshop. I watched them work hard. Someone asked me, "*The small bow, do you want me to arrange it like this or like that?*" The painters do delicate work while I graffiti. I spray aerosol in sweeping gestures. The paint drips and flows. There are splashes everywhere! I entrusted them with three areas that were essential if we wanted the sculpture to look like Hello Kitty: muzzle, eyes, whiskers. I had my spray cans around me in a circle. I sprayed paint and operated on instinct. I felt the attentive gazes and smiling faces of the other craftsmen when they saw my movements and my posture. It was a very beautiful encounter.

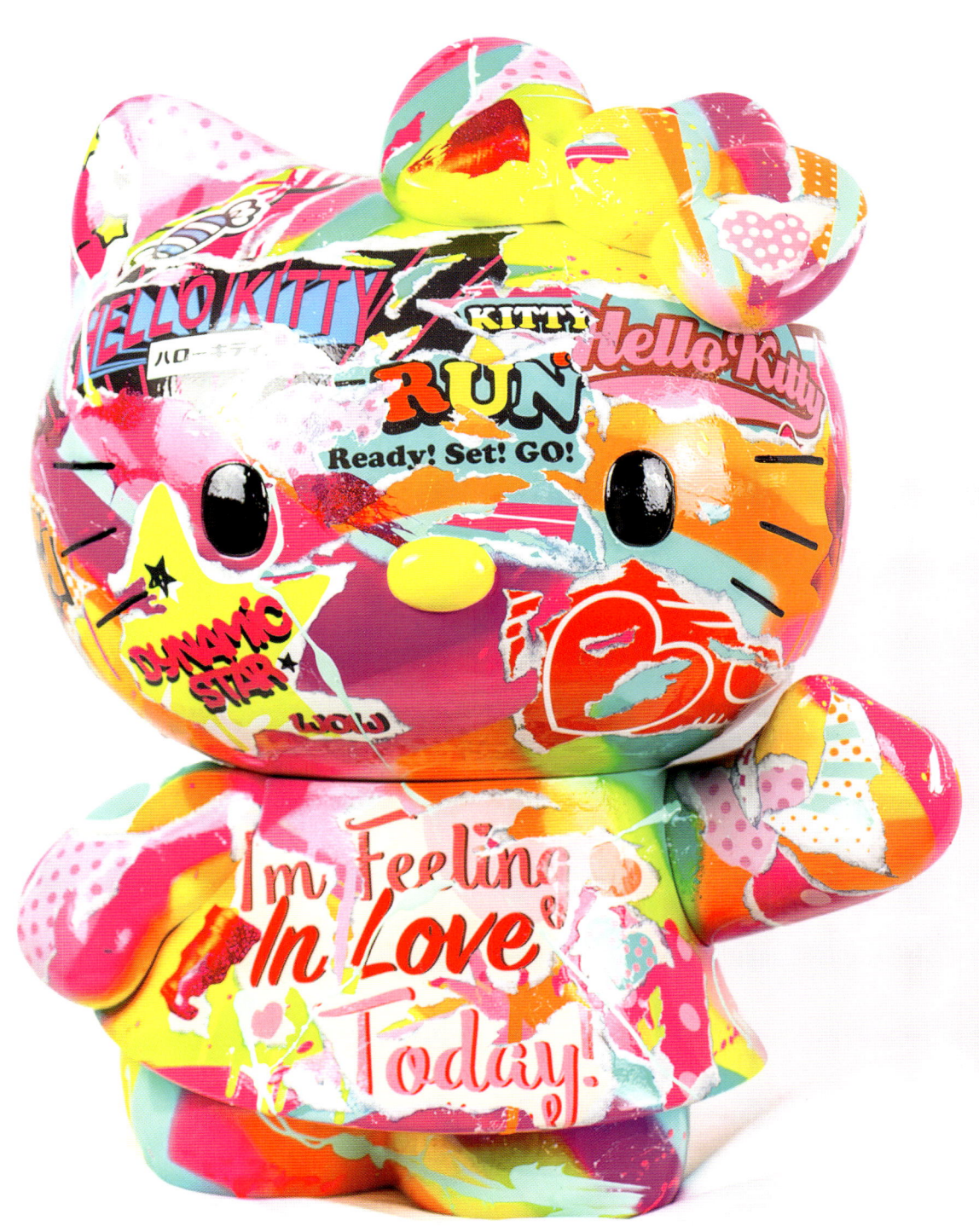

« Hello Kitty est faite de rock, de pop massive, de fraises des bois. »

"Hello Kitty is made of rock and roll, massive pop, and wild strawberries."

JO DI BONA | STREET ARTIST

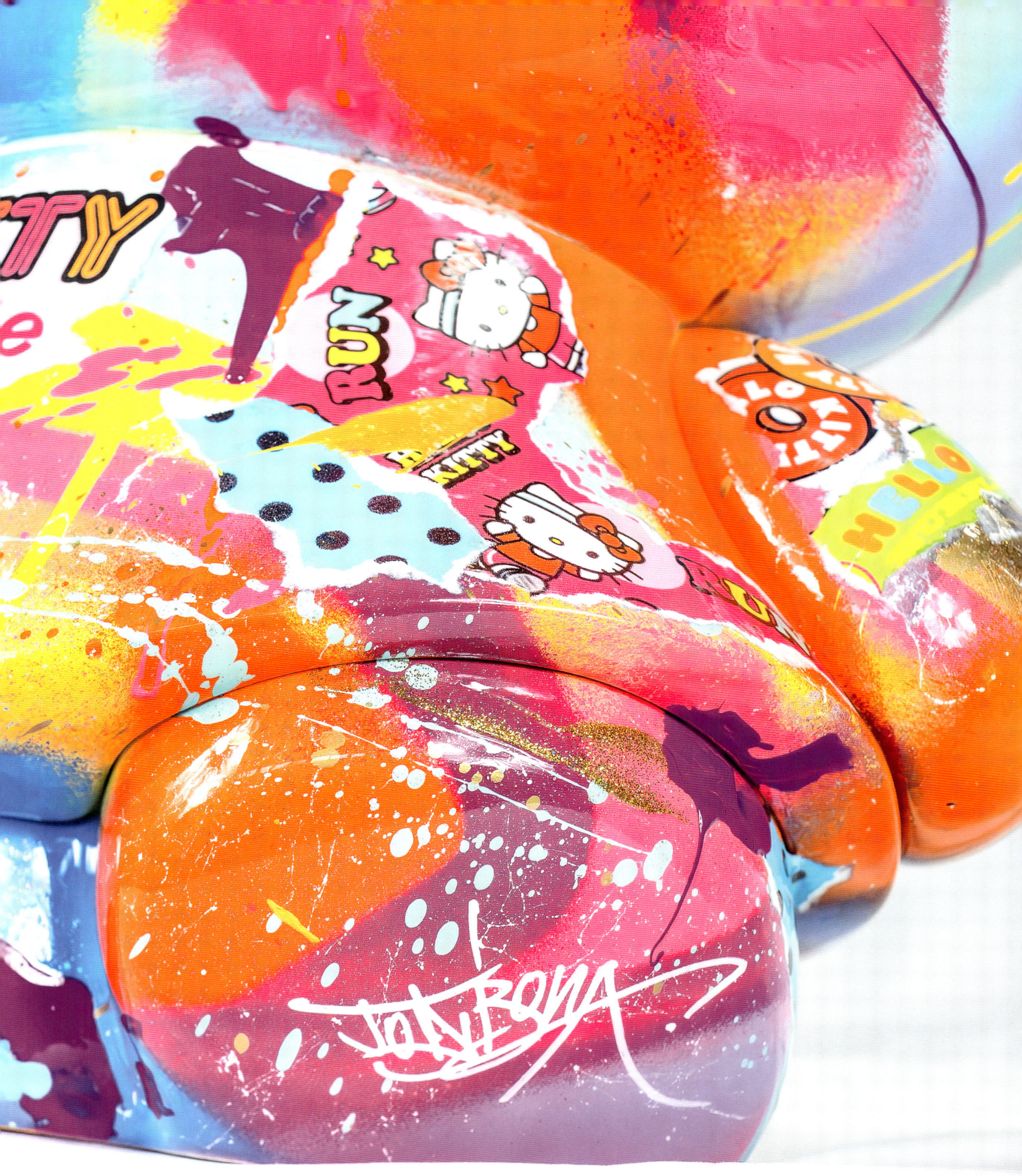

Lorsque, à 13 ans, ce Parisien découvre *Subway Art,* le livre culte de Martha Cooper et Henry Chalfant sur les débuts du mouvement graffiti à New York, sa vie en est bouleversée. Devenu Nasty, l'adolescent vit à fond les cultures urbaines. Ses graffitis sont réalisés dans l'obscurité des tunnels et des voies de garage du métro. Pont Bir-Hakeim, le jour venu, il voit défiler ses graffitis dans la galerie d'art géante qu'il s'invente, entre ciel et Seine. Pour l'Atelier Leblon Delienne, Nasty quitte les supports urbains et sublime son art dans les volumes de la sculpture pop, partageant avec l'Atelier son énorme crush pour la mythique Hello Kitty.

At thirteen years old, when this native Parisian discovered *Subway Art*, the cult book written by Martha Cooper & Henry Chalfant about the beginnings of the graffiti movement in New York, his life was changed forever. He became Nasty, a young man deeply immersed in urban culture. He created his graffiti in the darkness of tunnels and Metro railyards. At daybreak, on the Bir-Hakeim Bridge, he saw his work come to life before him in a huge art gallery of his own making, between the sky and the Seine. For the Leblon Delienne Workshop, Nasty left behind his usual flat surfaces to enhance his art with the volumes of Pop Sculpture, revealing to the Workshop his enormous crush on the legendary Hello Kitty.

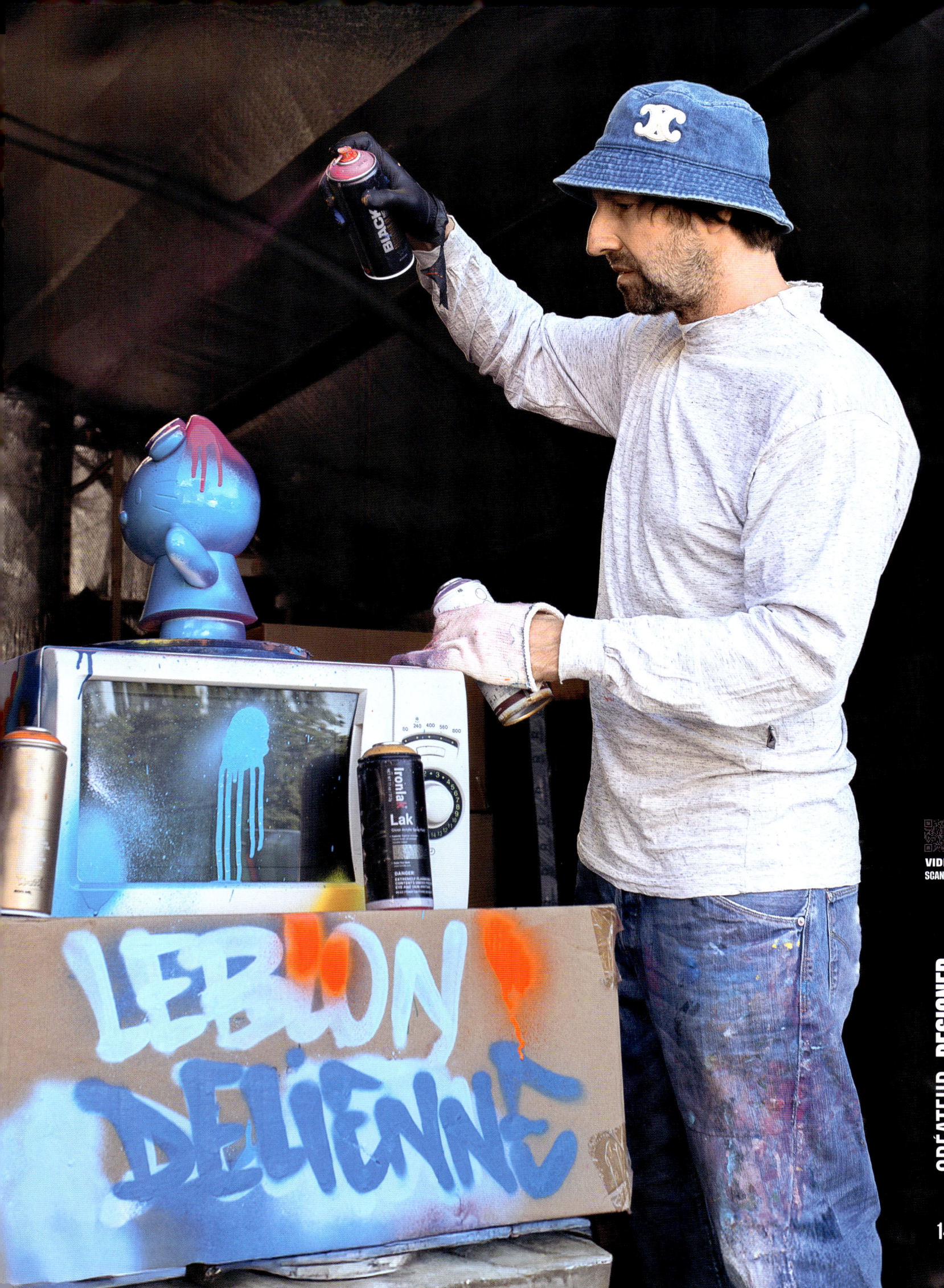

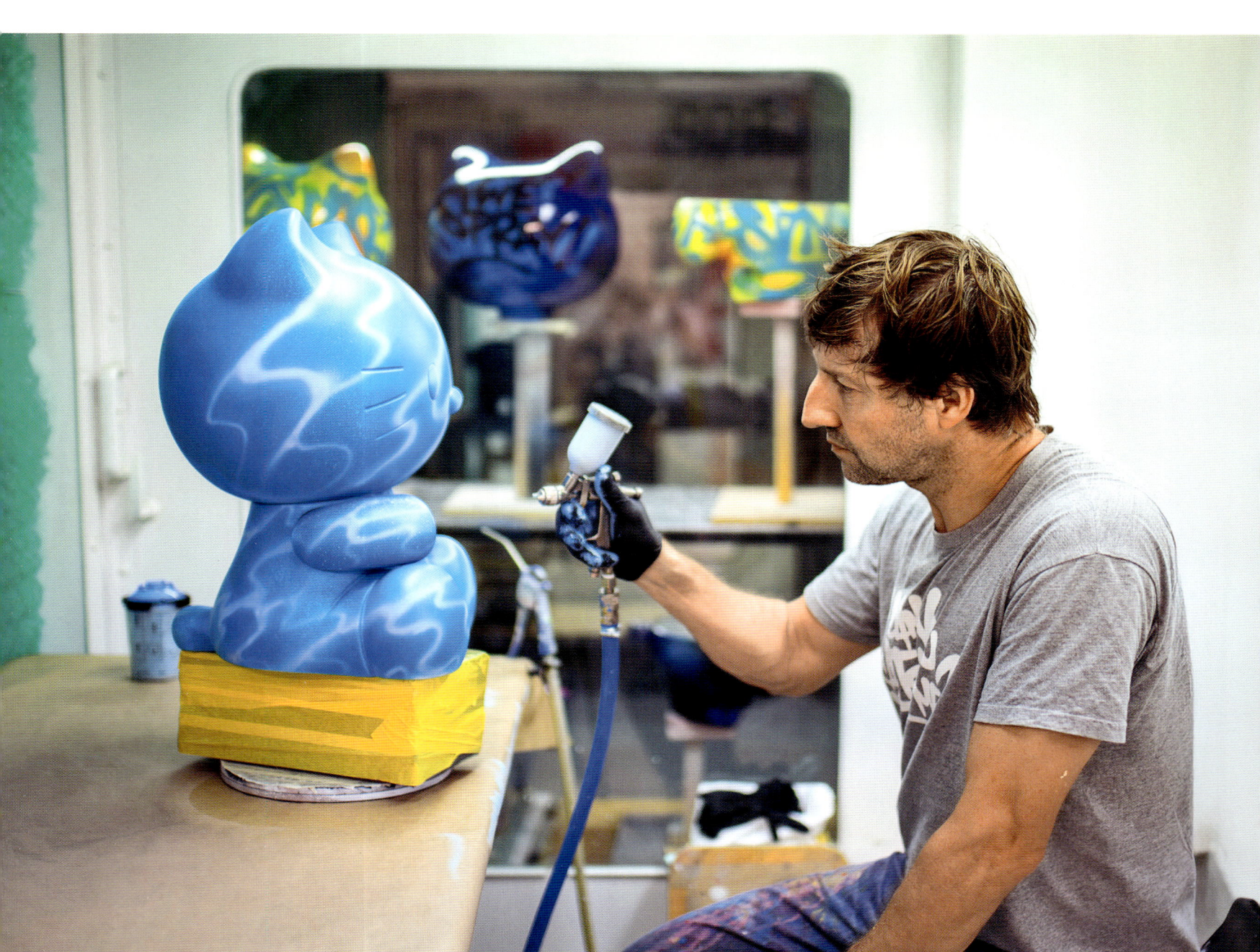

Je travaille à Paris, je connais son histoire et sa topographie. Depuis toujours, mes toiles évoquent la ville : panneaux directionnels, céramiques RATP et plans imprimés, car le métro est essentiel dans le mouvement graffiti. À travers ces supports urbains, je reste proche des origines de cette culture. En ce sens, je travaille sur des icônes partagées à la manière des maîtres du pop art autour de l'écriture et la couleur. Pour moi, toutes les lettres ont un visage et une expression. Ma pratique est un mélange de calligraphie, de matières et de couleurs vives.

Je suis collectionneur de *Art toys*, et particulièrement de ceux réalisés par des designers issus des cultures urbaines comme Kaws, Futura 2000, Mist, Franck Kozik, Joe Ledbetter ou Tokidoki. Ils synthétisent toute la culture de rue des années 1980 à 2000 en reprenant des codes qui me parlent. Le Japon et ses mangas, ses jeux vidéo, sa technologie de pointe ou ses dessins animés cultes me fascinent également depuis que je suis enfant. Cette culture apparemment lointaine, mystérieuse et futuriste semble tout maîtriser de notre rapport aux icônes. Les Japonais ont façonné la pop culture telle qu'elle se développe encore aujourd'hui avec ses personnages emblématiques et intemporels.

I work in Paris; I know its history and its topography. My paintings have always evoked the city: signposts, the ceramic tiles of the RATP (Paris public transport) and printed maps. After all, the Metro is essential to the graffiti movement. Through these urban media, I remain close to the origins of this culture. In this respect, I work on shared icons in the manner of the pop art masters, focusing on writing and color. For me, all letters have a face and an expression. My practice is a mixture of calligraphy, matter and bright color.

I collect *art toys*, especially those made by designers from urban cultures such as Kaws, Futura 2000, Mist, Franck Kozik, Joe Ledbetter or Tokidoki. They encapsulate everything about street culture from the 80s to the 2000s using codes that speak to me. Japan and its manga, video games, cutting-edge technology and iconic cartoons have also fascinated me since I was a child. This seemingly distant, mysterious and futuristic culture seems to have a perfect grasp of our relationship with icons. The Japanese have shaped pop culture as it exists today with its iconic and timeless characters.

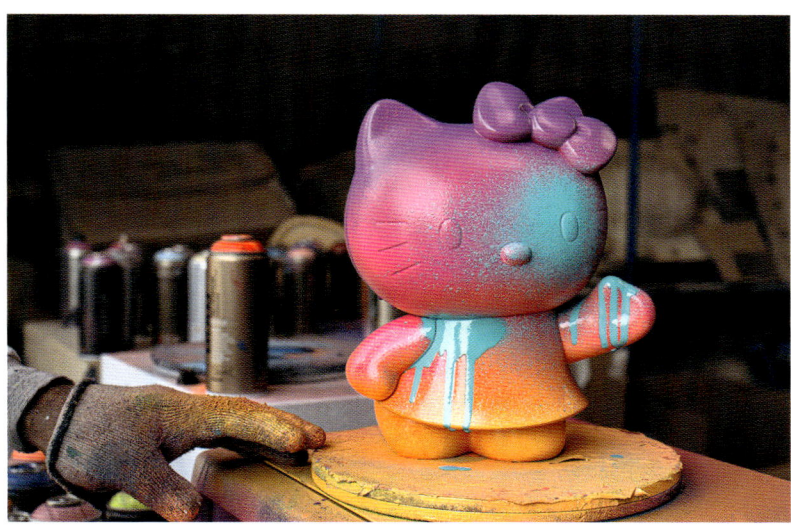 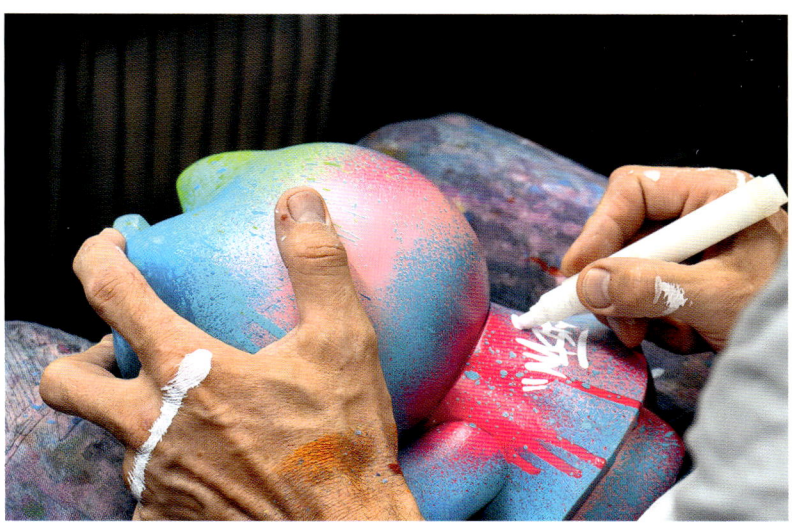

Hello Kitty et moi avons le même âge, 50 ans. J'aime son côté innocent, son aura traversant les époques, sa vibration apaisante et surtout les couleurs pastels que j'utilise également dans mes graffitis. L'image angélique du personnage séduit, tandis que le graffiti bouscule un peu plus les codes. Confronter ces deux univers crée un décalage et un équilibre fonctionnant à merveille. Hello Kitty rapproche deux mondes. Dans ma pratique, je réalise mes graffitis à plat sur des murs. Passer à un support en volume était un défi. Certains angles sont difficiles à atteindre mais j'ai appris à réussir en volume ce que je maîtrisais sur une surface plane. Au niveau des couleurs, je suis parti sur mes nuances fétiches, les mêmes que l'on retrouve dans l'univers Hello Kitty : jaune, orange, rose.

J'ai été stupéfait de voir à l'Atelier toutes les étapes du travail réalisées à la main, aux pinceaux et à l'aérographe, là où l'on pense la réalisation industrielle, tant la perfection est constante. Je leur ai montré mes techniques, et eux aussi m'ont appris les leurs. L'Atelier trouve toujours le bon twist en exprimant l'universel. Il y a un rapport à l'art très fort, non élitiste : la proximité des sujets, la valeur ajoutée d'artistes vivants et non plus désincarnés illustrent parfaitement la Pop Sculpture.

Hello Kitty and I are the same age—fifty. I like her innocence, her timeless aura, her soothing energy and especially the pastel colors that I also use in my graffiti. The angelic image of her character is charming, while the graffiti is a little more subversive. Bringing these two worlds together creates both a sense of dissonance and harmony that work perfectly. Hello Kitty brings two worlds together. I usually do my graffiti flat on a wall. Moving on to three-dimensional surfaces was a challenge. Some angles are difficult to achieve but I learned to do on a 3D canvas what I already knew how to do on a flat surface. In terms of color, I went for my favorite shades, the same ones found in the Hello Kitty world: yellow, orange and pink.

I was amazed to see all the stages of the work at the Workshop being done by hand, with brushes and airbrushes. You'd think that the sculptures were made industrially, that's how consistently perfect they are. I showed them my techniques, and they taught me theirs. The Workshop always finds the right spin to express the universal. It has a very strong, non-elitist relationship with art: the proximity of the subjects and the added value of living, rather than disembodied, artists perfectly illustrate Pop Sculpture.

LES SCHTROUMPFS SMURFS

Dans un paisible village au cœur d'une forêt vit un peuple de lutins bleus. Apparus lors d'une nuit de pleine lune, les Schtroumpfs créent un habitat-champignon adapté à leurs rondeurs et honorent le Grand Schtroumpf âgé de 542 ans. Héros de la pop culture, chacun se reconnaît secrètement dans ces personnages hauts comme trois pommes, affublés de bonnets phrygiens. Pierre Culliford, dit Peyo, inventa leur nom (et leur langage) en 1957 lors d'un repas en priant son ami Franquin de lui passer le sel : «*Passe-moi... le schtroumpf!*» La conversation schtroumpf ne devait plus s'interrompre. Les Schtroumpfs créent l'engouement, se nomment «Smurf» en anglais, «Pitufo» en espagnol.

In a peaceful village located in the middle of a forest lives a population of blue elves. They first appeared on the night of a full moon. Nowadays, they build mushroom houses tailored to their roundness and honor Papa Smurf who is five hundred forty-two years old. Heroes of pop culture, everyone can secretly identify with these characters, knee-high to a grasshopper, decked out in Phrygian-caps. Pierre Culliford, known as Peyo, invented their name (and their language) in 1957 during a meal when he asked his friend Franquin to pass him the salt. *"Pass me the ... smurf!"* The smurf conversation was never to end. Smurfs became all the rage; called "Schtroumpfs" in French and "Pitufos" in Spanish.

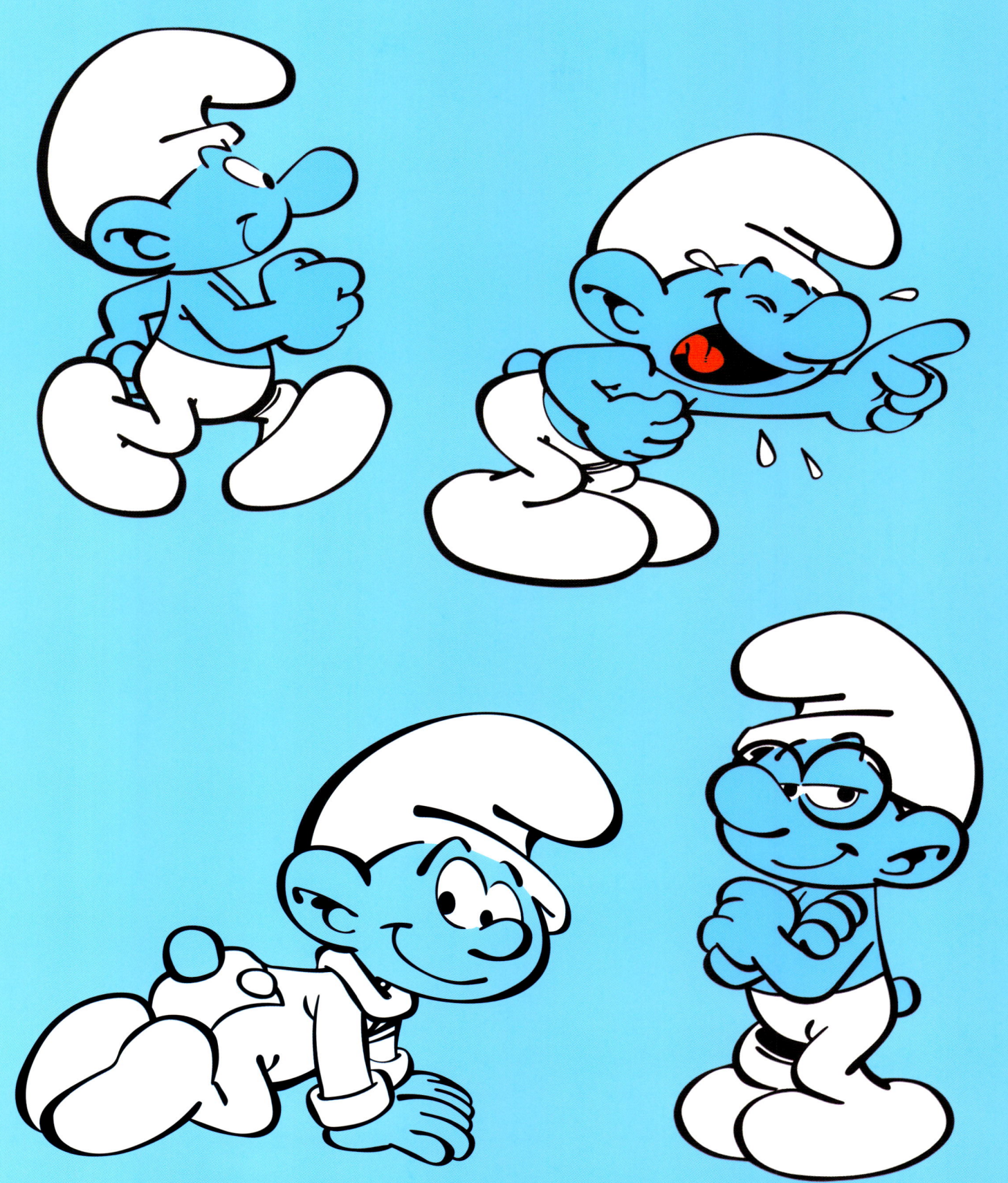

« La sculpture pop art est un nouvel étalon d'appréciation sur le marché de l'ultra-luxe. Leblon Delienne en est le fleuron. »

"Pop art sculpture is a new benchmark of appreciation in the ultra-luxury market. Leblon Delienne is its flagship."

MEHDI BENTENAH
COLLECTIONNEUR | COLLECTOR

MEHDI BENTENAH & ALBAN FICAT

CONVERSATION ENTRE COLLECTIONNEUR ET SCULPTEUR | **CONVERSATION BETWEEN A COLLECTOR AND A SCULPTOR**

L'un est le créateur d'un lieu de référence, *Bulles en Boîte*, enclave parisienne encensée par les amoureux de Pop Sculpture et de figurines BD. L'autre est artiste : Alban Ficat tombe dans le chaudron des figurines de collection à la sortie du film *L'Étrange Noël de Monsieur Jack* de Tim Burton, en 1993. Mehdi Bentenah et Alban Ficat sont les exégètes d'un univers pop dont ils connaissent toute la saga. Tous deux collaborent pour de prestigieuses créations avec l'Atelier Leblon Delienne et échangent avec les collectionneurs, que ceux-ci soient basés à New York, Taipei, Singapour ou Paris. Les réunir dans le cadre d'une conversation permet de voyager dans le temps.

One is the founder of the famous store, *Bulles en Boîte*, a Parisian enclave beloved by Pop Sculpture and comic book figurine enthusiasts. The other is an artist, Alban Ficat, whose interest in collectible figurines was inspired by Tim Burton's 1993 film, *The Nightmare Before Christmas*. Mehdi Bentenah and Alban Ficat are experts when it comes to the world of pop culture. They know everything there is to know about it. Both have collaborated with the Leblon Delienne Workshop to produce prestigious creations, and both have had discussions with collectors, whether they were based in New York, Taipei, Singapore, or Paris. Bringing these two together for a conversation is like traveling back in time.

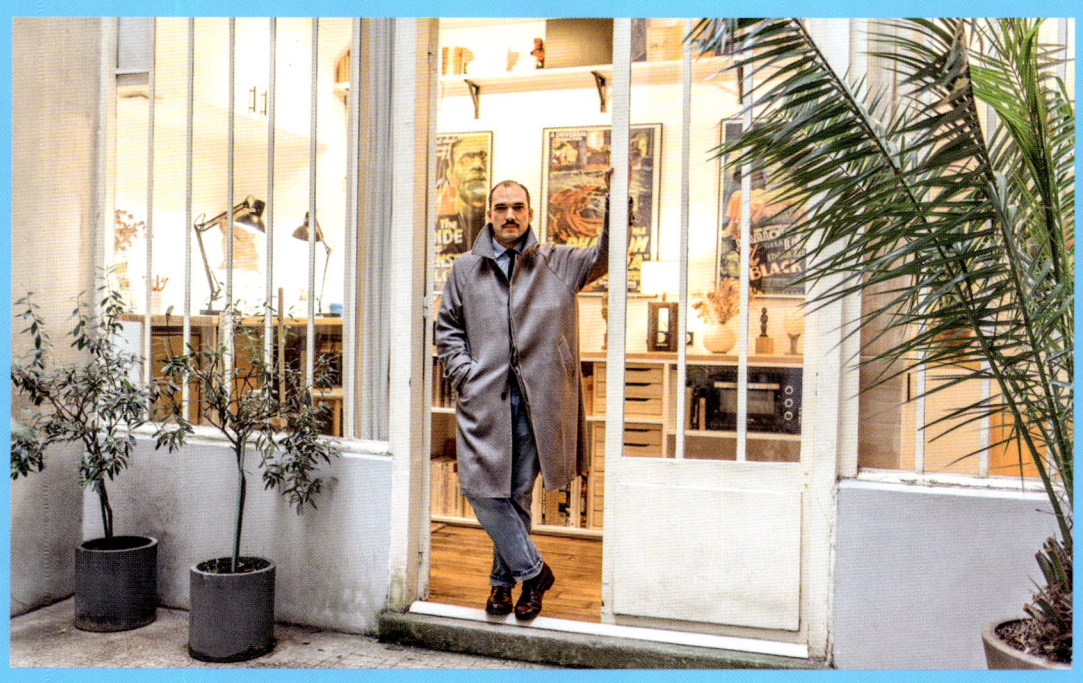

ALBAN FICAT

MEHDI BENTENAH

Lorsque l'on regarde dans le rétroviseur de ces vingt dernières années, une fois que l'on a fait le ménage, que l'on a expertisé les licences, regardé ce qui demeure dans les vitrines, les figurines et statues Leblon Delienne sont celles qui ont le mieux vieilli. Elles continuent à parler aux collectionneurs et aux amateurs. Lorsque je rachète une pièce de collection à un particulier ou à un collectionneur, celle-ci est rarement abîmée. Je dispose sur ce marché très spécifique d'une vision transversale. L'Atelier excelle avec des sculptures qui traversent le temps, résistent à la dégradation et bénéficient d'une immense renommée. Un solide réseau de distribution s'est maillé dès l'essor de l'entreprise, avec un club, des boutiques, aujourd'hui un showroom à Neuilly-sur-Seine, à Saint-Tropez, à Hong Kong, des corners internationaux dans des enseignes prestigieuses. La marque a toujours été populaire, copiée mais jamais égalée. La singularité de l'Atelier, c'est une polyvalence de tous les artisans. Certains sont présents depuis vingt-cinq ans. Chacun comprend le travail de l'autre et, lorsqu'ils se mettent au service d'un artiste et d'une œuvre, une transversalité s'opère avec le chef d'atelier qui réfléchit au rendu et aux différentes questions techniques (moulage, séparation des pièces, ponçage, peinture et finition). Il n'existe pas de limite technique à la capacité d'invention. L'Atelier sait tout faire, du petit et du grand.

Looking back over the past twenty years, after tidying things up, and evaluating the companies we collaborate with, what would be left in the window display are the Leblon Delienne figurines and statues. They're the ones that have best stood the test of time. They continue to appeal to collectors and hobbyists. When I buy collection items from an individual or a collector, pieces made by Leblon Delienne are rarely damaged. I have a comprehensive view of this very specific market. The Workshop excels at making sculptures that last, that are resilient, and that have a good reputation. Right from the beginning, the company built a strong network, with a club, stores, and, today, a showroom in Neuilly-sur-Seine, Saint-Tropez, and Hong Kong. Leblon Delienne retailers can also be found around the world in prestigious department stores. The brand has always been popular, has always been copied, but it has never been equaled. A unique characteristic of the Workshop is the versatility of all its artisans. Some have been there for twenty-five years. Each one understands everyone else's role and, when they work with an artist or on a piece, the head of the workshop demonstrates their interdisciplinary knowledge when they consider the final appearance and the different technical considerations of a piece (casting, separating the pieces, sanding, painting, and the finish). There is no technical limit to their inventiveness. The Workshop knows how to do everything, both big and small.

ALBAN FICAT

Le Schtroumpf que nous avons imaginé en collaboration est composé de cinq éléments. Il mesure 25 centimètres de haut et nécessite plus de dix heures de ponçage. De nombreuses réflexions ont été partagées avant que nous nous félicitions d'avoir choisi du satiné pour le bonnet et du mat pour le corps. J'ai sculpté de nombreux Schtroumpfs, généralement de 3 centimètres de haut. Les proportions vintage allaient-elles fonctionner sur une pièce sensiblement plus grande ? Le côté grosse tête, petit corps, caractéristique du Schtroumpf de Peyo, pouvait s'avérer caricatural à grande échelle. J'ai été heureux, tout comme la licence et les amateurs, de constater la perfection du Schtroumpf de grande dimension. Lors de son lancement, les collectionneurs ont été époustouflés par la qualité du moulage, la douceur de la surface et le rendu de la peinture : ils vénèrent cet aspect lisse et satiné, devenu emblématique de la marque. C'est au toucher que l'on mesure pleinement cette spécificité. En tant que sculpteur, je ne peux qu'être séduit.

The Smurf that we came up with together is made of five elements. He is ten inches tall (twenty-five centimeters) and needed more than ten hours of sanding. After a great deal of brainstorming, we were finally satisfied with our choice of satin finish for the hat and matte finish for the body. I have sculpted many Smurfs, which were generally an inch tall (three centimeters). Would those proportions still work for a piece that was clearly bigger? A big head and small body, which are characteristic of Peyo's Smurfs, could appear exaggerated on a larger scale. I was happy—like the client and fans—to note that the dimensions of the bigger Smurf were perfect. When it was unveiled, collectors were astounded by the casting quality, the smoothness of the surface, and the paint job. The collectors greatly admired its smooth and satin appearance, which has become emblematic of the brand. Only by touch can this characteristic be fully appreciated. As a sculptor, I can't help but be captivated.

MEHDI BENTENAH

L'Atelier a opéré un switch stratégique en offrant de nouveaux repères. Aujourd'hui, tous les curseurs sont poussés au maximum des possibilités dans chaque domaine. Il s'agit d'un produit de luxe associé à un critère de désirabilité très élevé : le meilleur sculpteur, le meilleur atelier français, les meilleurs artisans, un savoir-faire optimal. Il découle de tous ces critères une compilation de coûts à laquelle s'ajoute éventuellement celui de la licence. Le critère différenciant de l'Atelier des autres fabricants réside dans sa capacité à réaliser des pièces de luxe de haute facture.

The Workshop flipped a strategic switch by proposing new standards. Today, all settings are pushed to the max in each domain, resulting in luxury products with high desirability: the best sculptor, the best French workshop, the best artisans, and an excellent level of expertise. All these criteria result in an accumulation of costs, to which the cost of the licensing agreement may be added. The difference between the Workshop and other manufacturers lies in its ability to create flawless, high-quality luxury items.

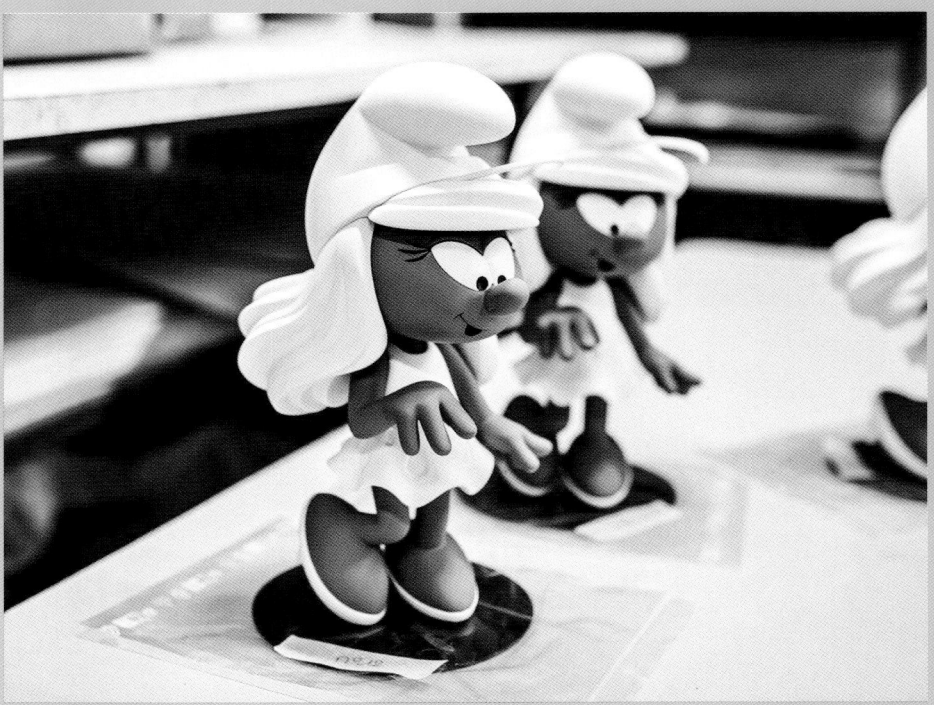

MEHDI BENTENAH

Ces trois points — la différenciation, l'identification, la désirabilité — sont en résumé ce que l'on vient chercher chez Leblon Delienne, l'investissement des codes du luxe valorisant par ailleurs la French touch de ses artisans. Quant au Schtroumpf, les collectionneurs ont d'abord été intrigués à réception de la pièce. Il y avait des nuances de finition, un design différent de celui des anciennes productions, et aussi un poids spécifique. La pièce incarne tout ce que Leblon Delienne propose en matière de haute sculpture et d'artisanat haute couture : l'aspect métallique, le ponçage, les angles, les collages, les yeux séparés — non pas peints directement — avec une qualité de finition impressionnante. Les détails sautent aux yeux. L'aspect molletonné des mains est une sophistication supplémentaire. La sculpture suggère un toucher délicat. La sculpture pop art est un nouvel étalon d'appréciation sur le marché de l'ultra-luxe, la marque en est le fleuron. Une fois que l'on a travaillé sur quatre ou cinq pièces avec l'Atelier, on est imprégné de son esprit. On sait que le changement de taille ne sera pas un problème. On sait que les variantes de finitions, les ajustements en matière de logistique, la livraison ad hoc dans le monde entier ne seront pas problématiques. Finalement, la sculpture produite est exceptionnelle et nous surprend nous-mêmes.

« Cet état de surface, très tendu, très travaillé, sur lequel les peintres s'appliqueront ensuite, constitue pour une grande part l'extrême préciosité d'une pièce aux finitions irréprochables. »

These three factors (specialization, identification, and desirability) are essentially what we looked for with Leblon Delienne, an investment in luxury codes that highlights French craftsmanship. As for the Smurf sculpture, collectors were initially intrigued when it was first revealed. The finish was nuanced, and the sculpture had a different design compared to past projects, as well as a specific weight. The piece embodied all that Leblon Delienne had to offer when it comes to Haute Sculpture and haute couture handicraft: the metallic look the sanding, the angles, the collages, separate eyes (not painted on directly) with an impressive finish quality. The details are striking. The padded appearance of the hands is an additional element of sophistication. The sculpture suggests a delicate touch. Pop Sculpture is a new standard in the ultra-luxury market, with Leblon Delienne as the flagship company. Once you've worked on four or five pieces with the Workshop, you get infused with its spirit. We knew that the change in scale would not be a problem. We knew that the variation in the finish, the logistical adjustments, and the ad hoc worldwide delivery would not be a problem. In the end, the sculpture we created was remarkable and we even surprised ourselves.

"Having a piece with a very taut, highly-worked surface, to which paint is later applied, is, in large part, what makes such a piece with a flawless finish incredibly rare and precious."

ALBAN FICAT

Sur le marché américain des objets de bande dessinée s'est opérée une scission il y a dix ou quinze ans, avec l'apparition de bustes à l'échelle ⅙ — une trentaine de centimètres dans l'univers de représentation des figurines — puis à l'échelle ¼, ⅓, et enfin ½. Tout le secteur s'en est trouvé impacté et s'est divisé, proposant d'une part des pièces très grandes dites «artistiques», et d'autre part des pièces aux dimensions traditionnelles, avec un tirage moins limité. Une réelle fascination pour les grandes pièces et le revival du pop art s'est révélée. Il y a toujours eu dans l'histoire de l'humanité un effet saisissant, presque hallucinatoire, pour le très grand objet. Depuis l'Antiquité, on aime les jeux de proportions et on sait en jouer. Un certain type de merveilleux intervient lorsque l'objet acquiert une taille monumentale. Le marché de la figurine s'est d'abord cantonné à de petites pièces, puis il a grandi, et ses créations ont elles aussi grandi avec lui. Leblon Delienne a été l'un des premiers à réaliser des pièces de grand format.

There was a split in the American market for comic book merchandise ten or fifteen years ago with the appearance of 1:6 scale busts (around twelve inches, or thirty centimeters, in the world of figurines), then 1:4 scale, 1:3 scale, and finally 1:2 scale pieces. The whole sector was affected and became divided, with one side offering large "artistic" pieces, while the other side offered more traditionally sized pieces in a less limited number. A genuine fascination for large pieces developed and there was a pop art revival. Throughout human history, we have always been captivated by large objects; they almost give us a high. Since ancient times, we have loved to play with proportions, and we know just how to do so. There's a kind of magic in objects that reach monumental sizes. The figurine market was initially limited to small objects, then it expanded, and the figurines along with it. Leblon Delienne was one of the first to create large-scale pieces.

MEHDI BENTENAH

Plus une pièce est volumineuse, plus elle offre de détails. En réalité, ce qu'elle produit autour d'elle, c'est de l'immersif. Le Schtroumpf est là, face à soi. Et le monde qu'il propose est infini : c'est celui de l'enfance, celui d'une énergie pop spécifique. Cette sensation n'a pas de prix.

The more voluminous an object, the more details there are. In reality, it creates a kind of immersive experience around itself. The Smurf is there, in front of you. The world it represents is endless. It's the world of childhood, filled with the specific energy of pop culture. That feeling is priceless.

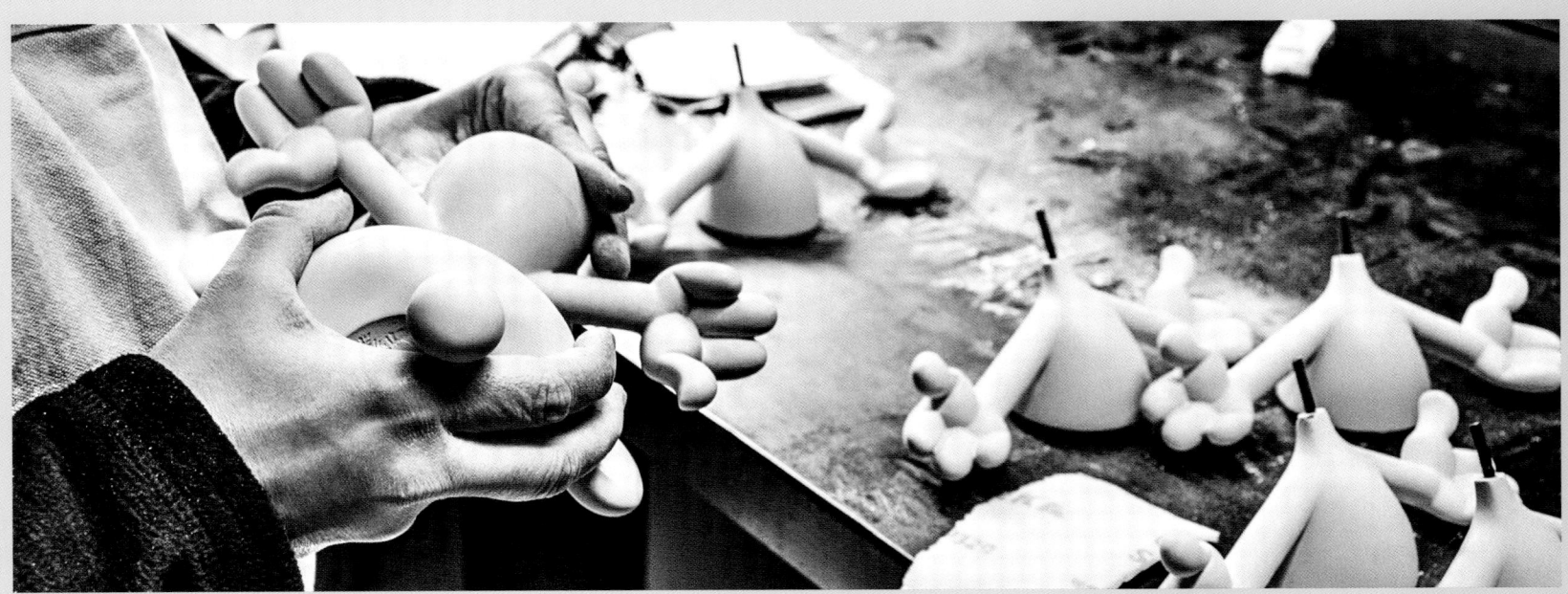

ALBAN FICAT

«La résine est-elle un matériau noble?» me demande-t-on souvent. C'est une question obsolète. Des artistes contemporains comme Jeff Koons, ou Jake et Dinos Chapman — artistes plasticiens britanniques amateurs de pièces en bronze peint — ont repensé ces notions de support et de matériau. Ce qui compte, c'est ce que l'on fait de la matière. Les sculptures sont des objets techniques à réaliser en résine parfaite. Celle-ci est susceptible de bouger un peu dans les moules. L'aspect d'une pièce Leblon Delienne se reconnaît précisément à la manière dont est travaillée la résine. Cette facture est une signature immédiatement identifiable. Ce sont des couleurs chaudes, douces au regard, un peu pastel, et des surfaces très lisses, agréables au toucher, incitant à la caresse.

I'm often asked, "Is resin a noble material?", but this question is no longer relevant. Contemporary artists like Jeff Koons, and Jake and Dinos Chapman (British visual artists who love painted bronze pieces) have reimagined the concept of media and material. What counts is what the artist does with them. Sculptures are objects that are quite technical to make, even with the ideal resin. It's liable to move around a bit in the molds. A Leblon Delienne piece can be identified precisely by the way the resin has been handled. The touch and signature of the workshop is immediately apparent. Leblon Delienne pieces use warm colors that are pleasant to look at and a bit pastel. A Leblon Delienne object would have very smooth surfaces with a pleasant feel, inviting people to touch it.

MEHDI BENTENAH

Quand vous achetez une figurine ou une sculpture, la nature et la qualité de la résine importent au premier chef. Régulièrement, les amateurs qui viennent me voir avec des objets industriels me disent : «*Le personnage que j'ai eu en main, j'avais l'impression de ne pas avoir de sensation, je ne me suis pas projeté.*» Le collectionneur va prendre garde au tirage, à l'expression, à la posture, à la finition, mais surtout il sera attentif à la qualité et au travail sur la résine. La force de l'Atelier, c'est aussi l'état de surface. Ce que l'on vient chercher, c'est son savoir-faire pour réaliser des lignes très tendues. La peinture est légèrement satinée, hormis les finitions que vous pouvez choisir mates, satinées ou brillantes. Subsiste toujours un jeu particulier avec la lumière et cela change tout. La capacité d'adaptation à la réalisation de personnages pas forcément réalistes est cruciale, mais ce qui compte, c'est la tension des lignes, la façon spécifique de sculpter, la manière particulière de mouler, le travail de découpe et la préparation de chaque élément constitutif.

L'art avec lequel la pièce va prendre la lumière, c'est cela qui est le plus désirable. Cet état de surface, très tendu, très travaillé, sur lequel les peintres s'appliqueront ensuite, constitue pour une grande part l'extrême préciosité d'une pièce aux finitions irréprochables. La majorité des fabricants ne parviennent pas à obtenir cette perfection de l'état de surface. Si vous poncez trop, vous perdez de la matière ; si vous mettez trop d'enduit pour rattraper de la matière, votre pièce est engluée et perd les détails de la sculpture. Réaliser un moulage juste, une finition juste, une peinture juste est ce qui distingue l'Atelier. Intervient ensuite, pour le collectionneur ou l'amateur, la valorisation de la sculpture : on l'installe, elle a une présence dans le temps, elle vit, elle s'époussette facilement, elle n'est pas trop sensible aux UV. Et soudain, on s'aperçoit qu'il n'est plus question qu'elle ne soit plus là car elle s'est merveilleusement intégrée, non seulement à un ensemble architectural et mobilier, design ou classique, mais aussi à un mode de vie, à une ronde des regards, comme seules savent le faire les œuvres d'art lorsqu'elles trouvent leur place.

When you buy a figurine or a sculpture, the nature and quality of the resin are of utmost importance. I regularly have enthusiasts come up to me with commercial pieces. They tell me, "*The character in my hand doesn't feel like anything. It seems lifeless.*" A collector will pay careful attention to the production, the expression, the posture, the finish, and most of all, the quality of the resin and how it was handled. One of the Workshop's strengths lies in the surface quality of its pieces. What we were looking for was their ability to create very clean, taut lines. Apart from the areas where there's choice of finish (matte, satin, or gloss), the paint has a satin finish. There's always a distinctive way of playing with the light that can be seen in the Workshop's pieces, and which changes everything. The ability to adapt characters that are not necessarily realistic is essential, but what really matters is the sleekness of the lines, the specific method used to sculpt, the particular way in which a design was cast, how the pieces were cut, and the preparation of each component.

Art that allows the piece to take the spotlight, that is the ideal scenario. This very taut, highly-worked surface, to which paint is later applied, is, in large part, what makes such a piece with a flawless finish incredibly rare and precious. Most manufacturers are not able to make such perfect surfaces. If you sand too much, you lose material. If you apply too much primer to make up for lost material, the piece will be covered in a sticky substance and the details of the sculpture will be lost. What distinguishes the Workshop from others is their ability to get a perfect cast, apply a perfect finish, and have a perfect paintjob. Then, for collectors and enthusiasts, comes the enjoyment of the piece. Once it's installed, it cultivates a presence over time. It's alive, easily dusted and not too sensitive to UV rays. Suddenly, we realize that it has seamlessly become a part of the surrounding architecture and furniture (whether classic or design), that it has become a part of our lives and a part of our visual landscape as only works of art can do when they have found their place. As a result, it becomes impossible to imagine life without it.

Aujourd'hui, dans l'univers des licences, tout s'est considérablement structuré. Il y a des responsables de studio, on reproduit et souvent on décrète qu'une image suffit à créer un objet : «*Est-ce que c'est bien reproduit ?*» demande-t-on. Mais l'exactitude d'une image est un leurre qui fait ressortir tous les travers de la 2D ! On obtient des déformations anatomiques, des retranscriptions qui ne sont pas bonnes. Ces produits ne soutiennent pas la comparaison. Car la valeur ajoutée pour créer des figurines et des sculptures de qualité, c'est l'inventivité, le talent d'un sculpteur et le savoir-faire des artisans autant que la qualité des matières premières. Nous parlons de vision artistique. Aux débuts de la para-BD, à la fin des années 1980, l'interprétation artistique était une évidence. On s'appropriait les codes d'un personnage afin de révéler l'essence de son identité en 3D. C'est une question de grâce et de mouvement. Il ne s'agit jamais de reproduire une case de BD mais d'apporter du mouvement, un souffle artistique, sans démentir l'identité originale d'un personnage. Lorsque l'on compare sculptures et figurines, les collectionneurs l'analysent d'un coup d'œil : «*C'est une création Leblon Delienne, elle vit.*» La marque Leblon Delienne a su insuffler quelque chose d'autre, d'immatériel, dans la haute sculpture qu'elle promeut. C'est ce que les amateurs d'art recherchent depuis la nuit des temps, cette capacité à donner une âme aux objets.

Today, in the world of licensing, everything is remarkably organized. There are studio managers. Studios reproduce photos and claim that a photo is enough to create an object. One might ask, "*Was it well reproduced?*" However, the accuracy of a photo is an illusion that actually brings out all the flaws of 2D! The result can sometimes include anatomical deformations or poor interpretations of 2D images in a 3D format. These products do not stand up to comparison, because the added value in creating quality figurines and sculptures lies in the inventiveness and talent of the sculptor, the skill of the artisans, and the quality of the materials. We are talking about artistic vision. When alternative comics were just starting out at the end of the 1980s, artistic interpretation was inevitable. People would appropriate the codes of a character in order to recreate the essence of their identity in 3D. It was a matter of grace and movement. The goal was never to reproduce a comic book panel, but rather to bring movement and artistic inspiration to the character while remaining faithful to their original identity. When comparing sculptures and figurines, collectors can evaluate them at a glance. "*It's alive. It's a Leblon Delienne creation.*" The Leblon Delienne brand has managed to infuse something else, something immaterial, into the Haute Sculpture that it promotes. It is something that art enthusiasts have looked for since the dawn of time: the ability to give an object a soul.

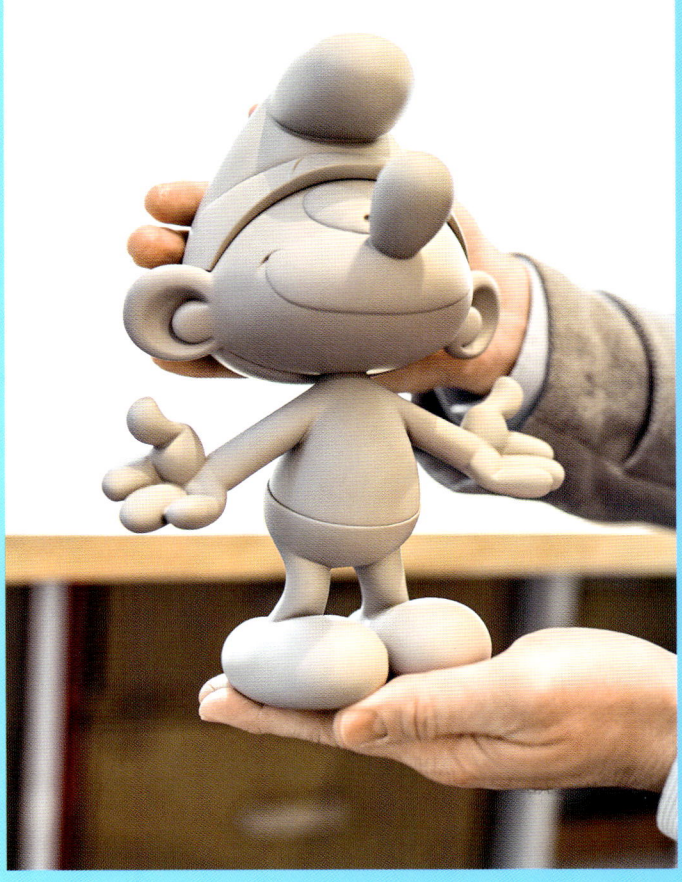

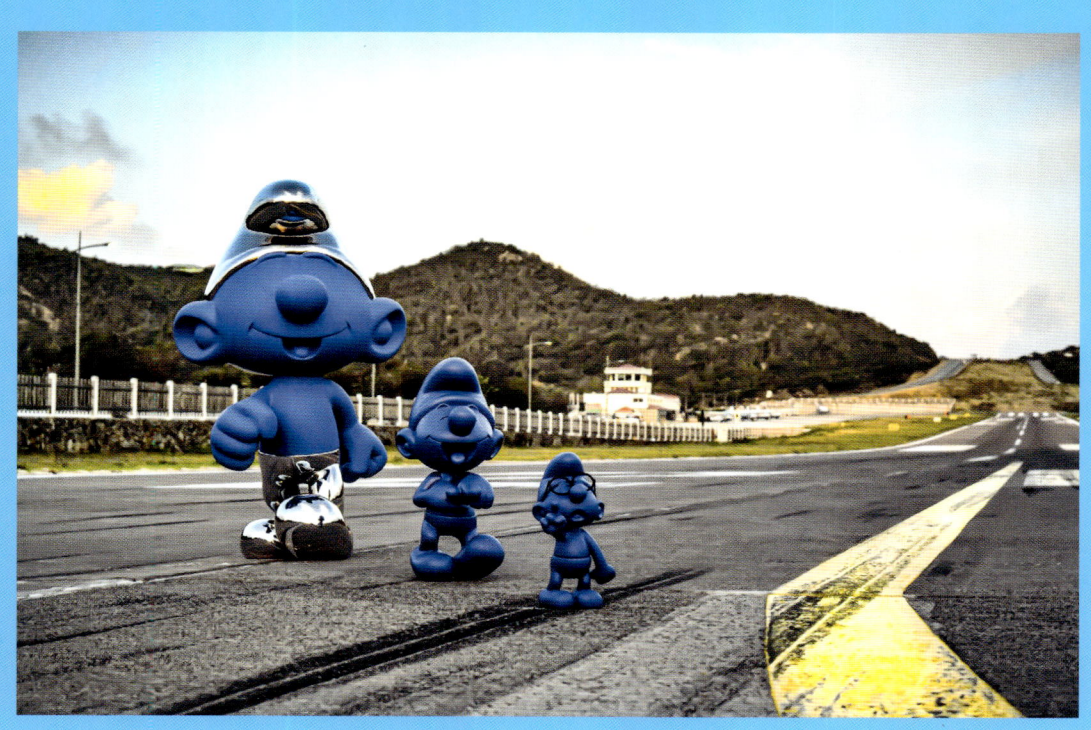
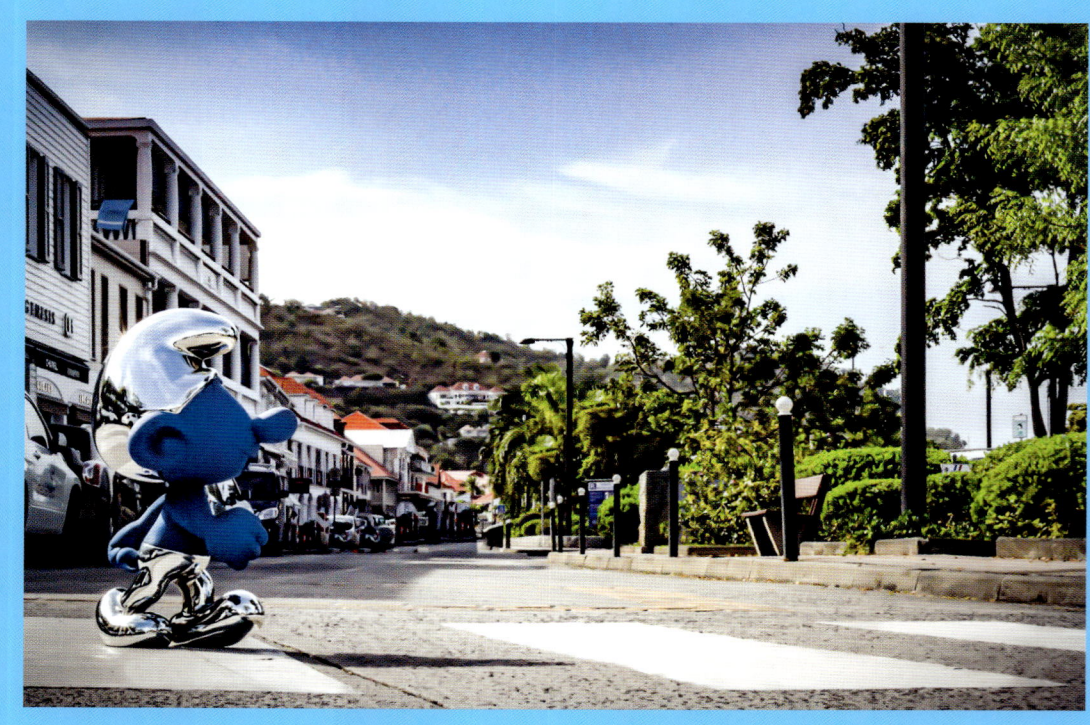

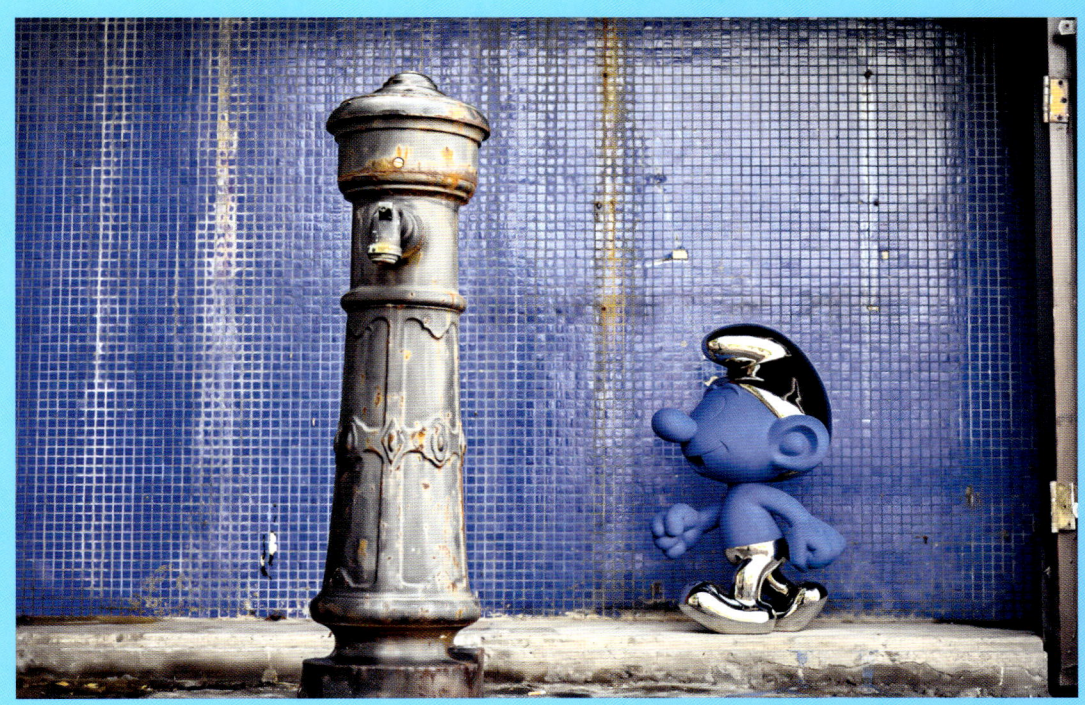

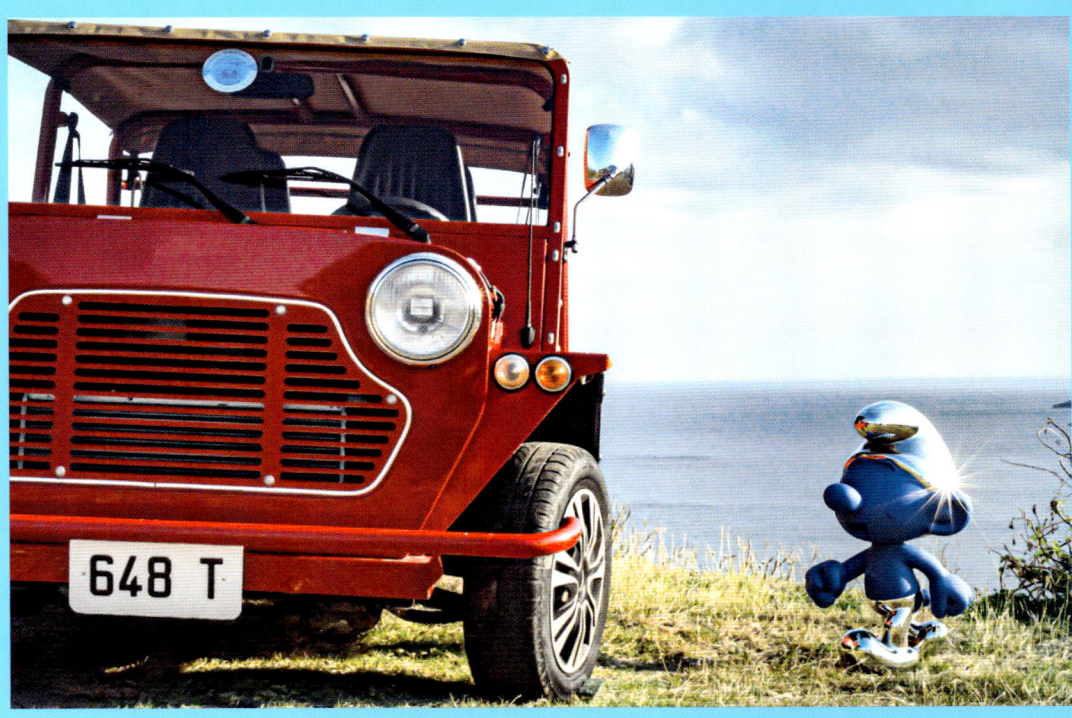

Shooting Saint-Barthélemy

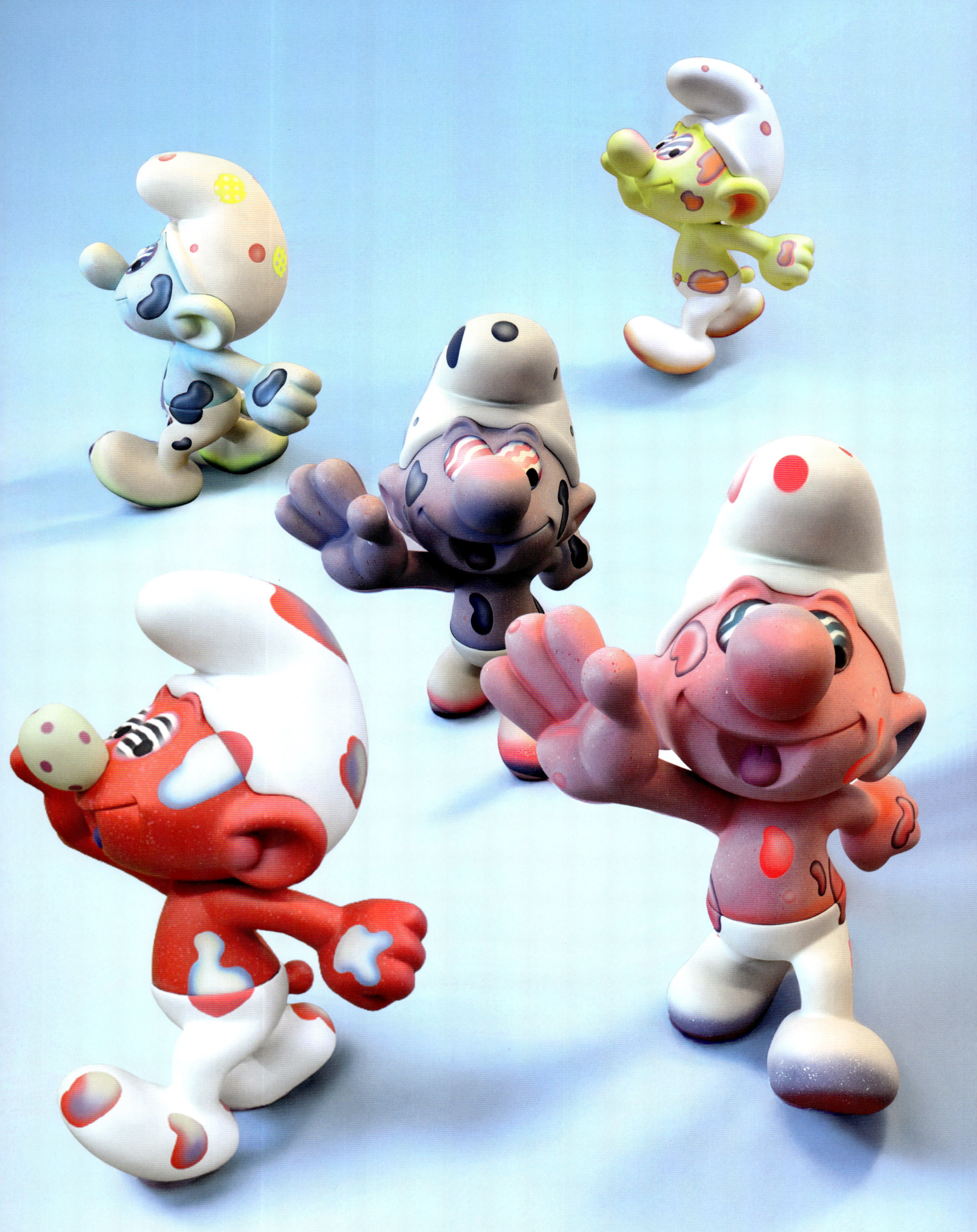

SICKBOY

Originaire du nord de l'Angleterre, le graffeur Sickboy étudie à Bristol le design graphique et les beaux-arts. Son logo Temple et son slogan, « *Save the Youth* », le font connaître de la scène artistique underground où il côtoie les artistes Banksy, Inkie et Nick Walker, figures de proue de l'art urbain anglais. Avec *Living in a Dreamworld*, il dévoile un Schtroumpf ultra-poétique, vaillant et vulnérable. Exposé à Berlin et San Francisco, Moscou et Paris, Sickboy voyage entre Bristol, Londres et Barcelone.

Originally from the north of England, the graffiti artist, Sickboy, studied graphic design and fine art in Bristol. His logo, "The Temple," and his "*Save the Youth*" slogan made him famous in the underground art scene where he rubbed shoulders with artists like Banksy, Inkie, and Nick Walker, figureheads of English urban art. With *Living in a Dreamworld*, Sickboy unveiled a very poetic Smurf, who is both valiant and vulnerable. His work has been displayed in Berlin, San Francisco, Moscow, and Paris. Sickboy, himself, travels between Bristol, London and Barcelona.

CRÉATEUR DESIGNER

« Pour créer Living in a Dreamworld,
j'ai été principalement inspiré
par la culture japonaise des jouets
en vinyle souple appelés sofubi. »

"To create Living in a Dreamworld,
I was mainly inspired
by the culture around sofubi,
which are soft vinyl Japanese toys."

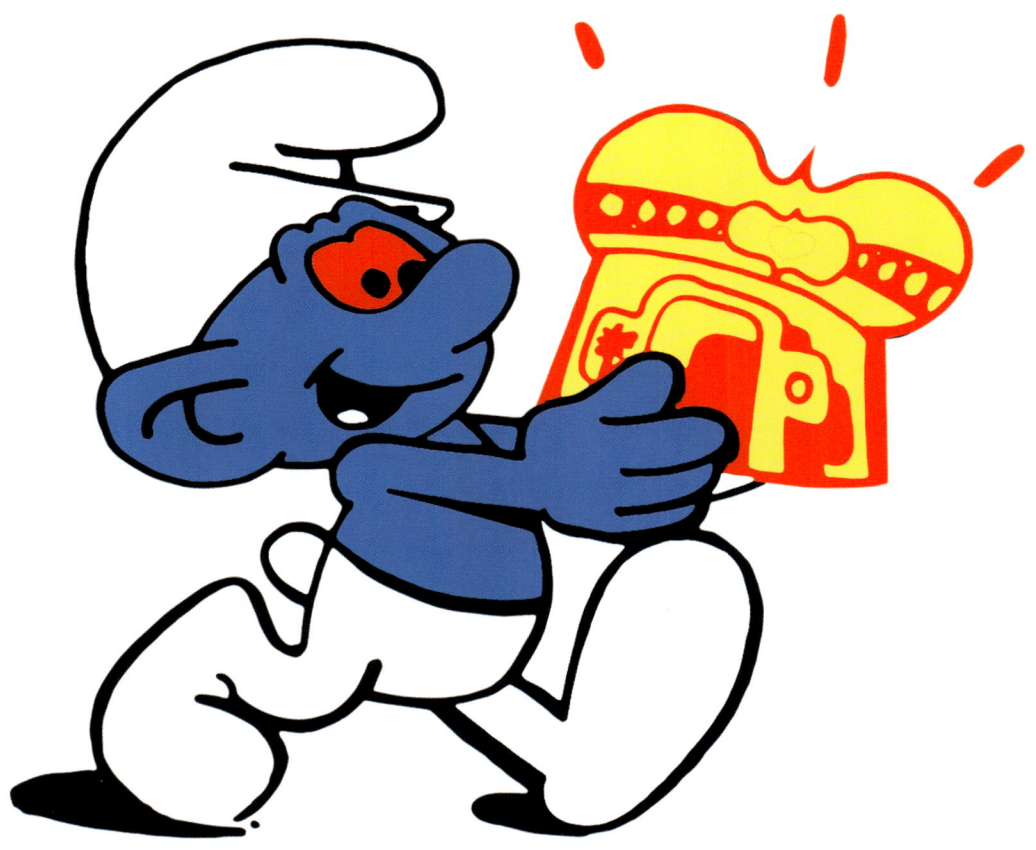

Sometimes vibrant colors also tell solemn stories. The characters, logos, and shapes that I'm attached to find their way into my graffiti, paintings, and installations. Happiness is a man smoking a pipe. A heart represents love. A coffin symbolizes death. Some of my main influences have been the architecture of Gaudí, the paintings and buildings of Hundertwasser, abstract expressionism, and even surrealism.

Painting on a three-dimensional object is always a new challenge for me, especially with an airbrush, a technique I used during my collaboration with the Leblon Delienne Workshop for this collection titled, *Smurph* autour des Schtroumpfs (Smurfs Around Smurfs), which references both the French and English name for these blue creatures. To create *Living in a Dreamworld*, I was mainly inspired by the culture around sofubi, which are soft vinyl Japanese toys. These monsters, made by Tokyo artisans, celebrate pop culture, which was made popular by Japanese series and films since the 1950s. The 3D surface highlights the details. It's one of the amazing aspects of this kind of medium which offers a 360-degree experience. For me, 3D remains a fascinating field to explore.

Pop Culture has permanently found its place in our societies. This is less so the case for me, personally. I am more of a collector of niche and underground cultural items, from music to print. However, I recognize the power of popular culture, and my work is juxtaposed with its multiple variations. I am still fascinated by the beauty of graphic design, and the first Disney films never fail to inspire me.

I've often worn a superhero cape, an ironic reference to toxic masculinity and ego. Now, my art includes a vulnerable character who's happy in their own way, who's philosophical and dreamy in essence. The Smurf in *Living in a Dreamworld* appears incredibly resilient, while also displaying vulnerability.

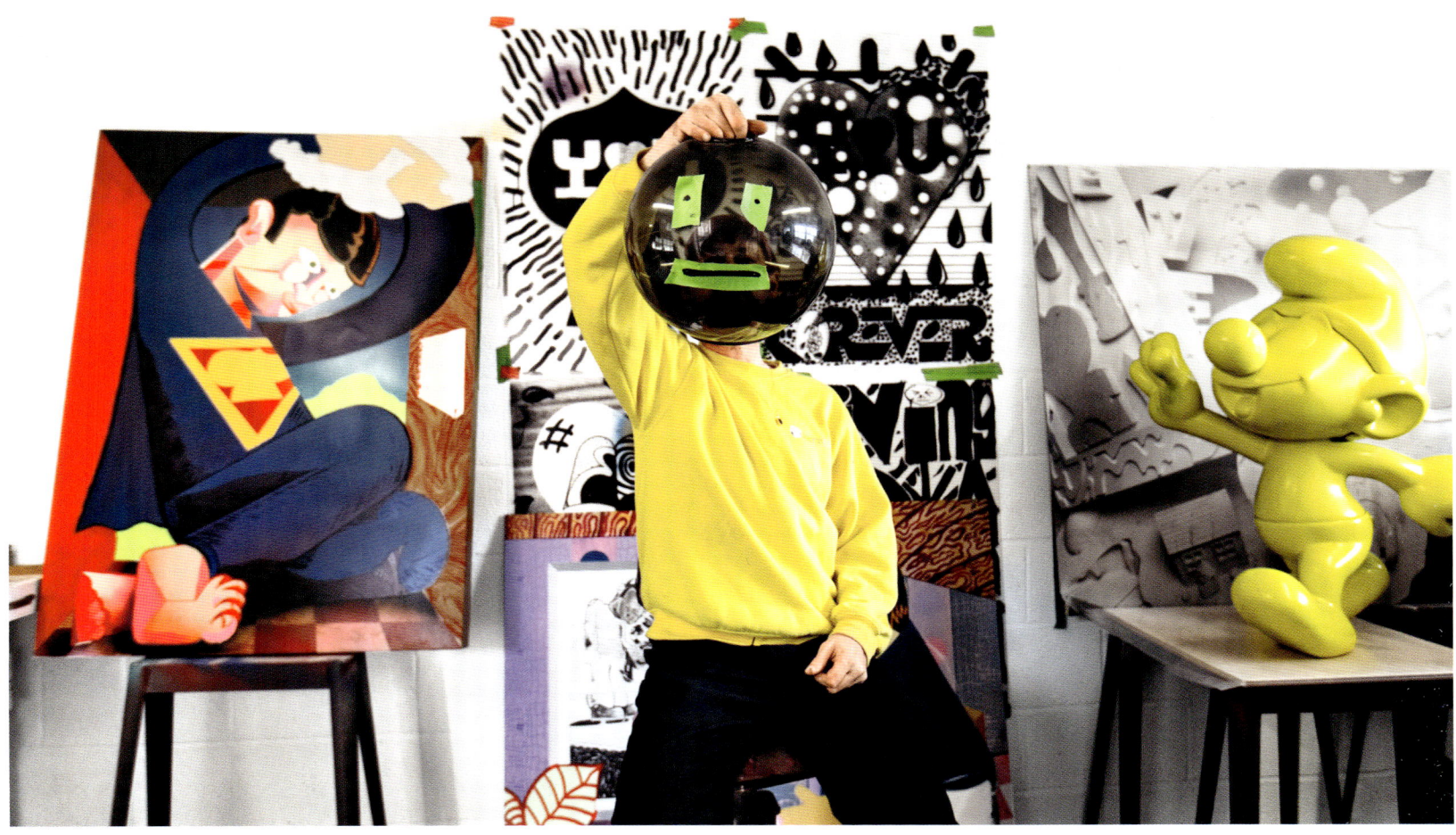

BATMAN & CATWOMAN

Batman surgit le 30 mars 1939 dans le magazine pulp *Detective Comics*, alors que la Seconde Guerre mondiale éclate. Aux côtés du scénariste Bill Finger, l'illustrateur Bob Kane travaille l'attitude du personnage en étudiant les chauves-souris et les machines volantes de Léonard de Vinci. Les films comme *Dracula* hantent son imagination tandis qu'il esquisse les traits de Bruce Wayne, connu sous le nom de « The Bat-Man ». Intelligent, ses prouesses physiques sont celles d'un athlète. Justicier nocturne masqué, il dissimule son identité sous une cape, circule à bord d'une Batmobile. Dès 1940, Batman possède son propre comic book, mettant en scène des personnages comme Le Joker et Catwoman. Fils d'un industriel et de son épouse assassinés à Gotham City, le jeune garçon devient The Bat-Man. Depuis, il survole la planète et inspire les plus grands artistes, tel Miguel Chevalier, à découvrir parmi les collaborations artistiques de l'Atelier Leblon Delienne.

Batman emerged on March 30, 1939, in the pulp magazine *Detective Comics*, just as World War II was breaking out. With writer Bill Finger, illustrator Bob Kane shaped the character's demeanor by studying bats and Leonardo da Vinci's flying machines. Films like *Dracula* haunted his imagination as he sketched the features of Bruce Wayne, known as "The Bat-Man." Intelligent and physically skilled like an athlete, he is a masked vigilante who hides his identity beneath a cape and drives the Batmobile. By 1940, Batman had his own comic book, featuring The Joker and Catwoman. The son of an industrialist and his wife, who were murdered in Gotham City, the young boy becomes The Bat-Man. Since then, he has soared across the globe, inspiring some of the greatest artists, including Miguel Chevalier, featured among the artistic collaborations of Atelier Leblon Delienne.

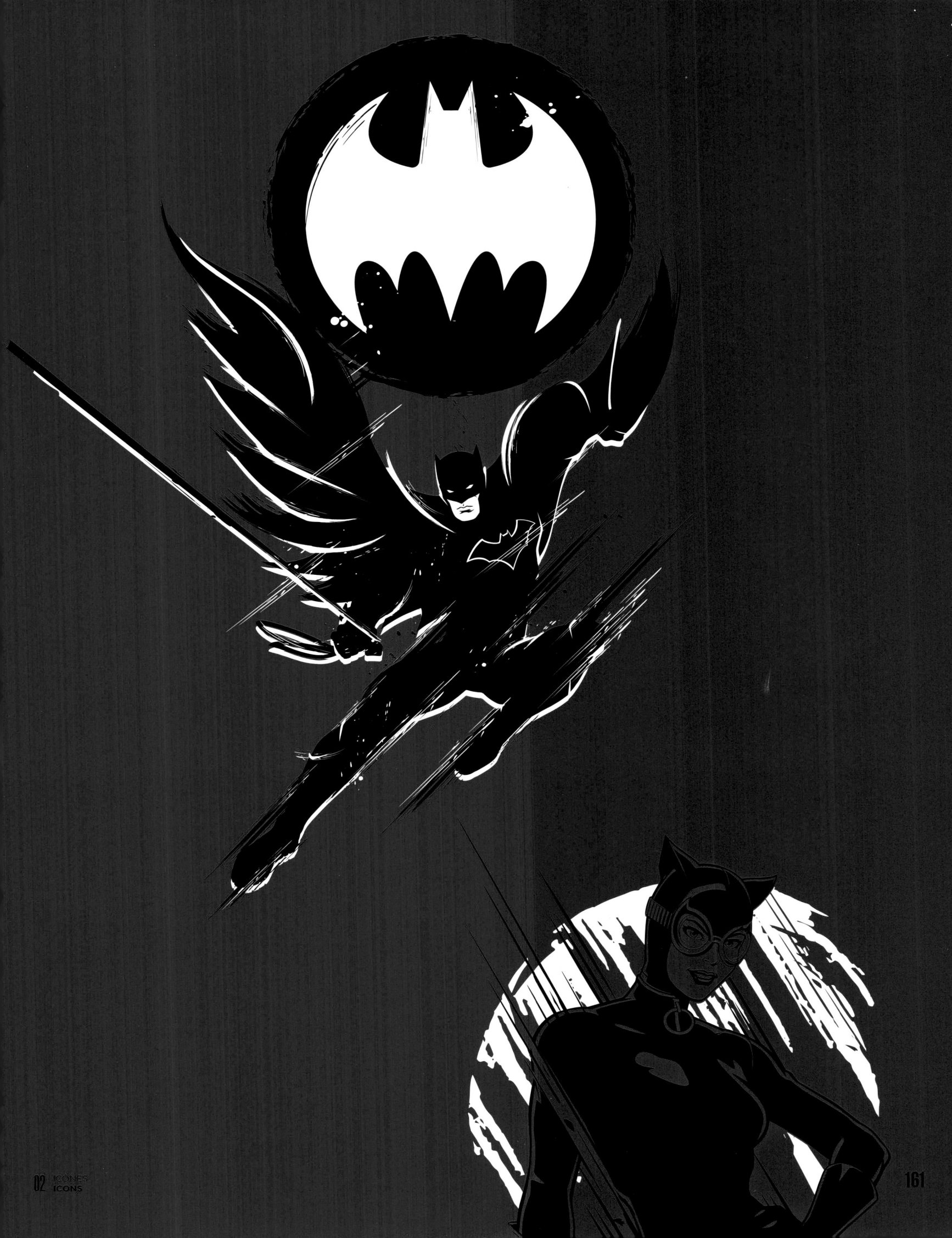

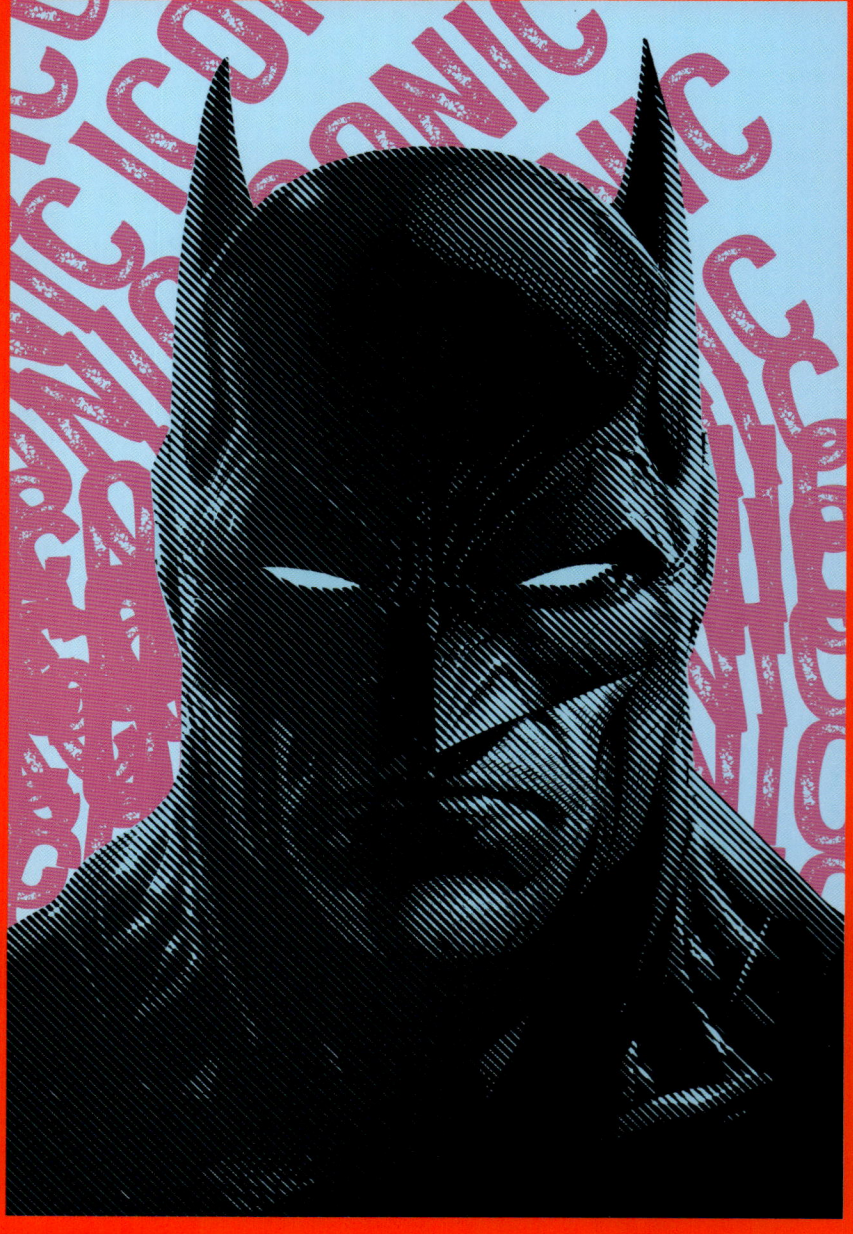

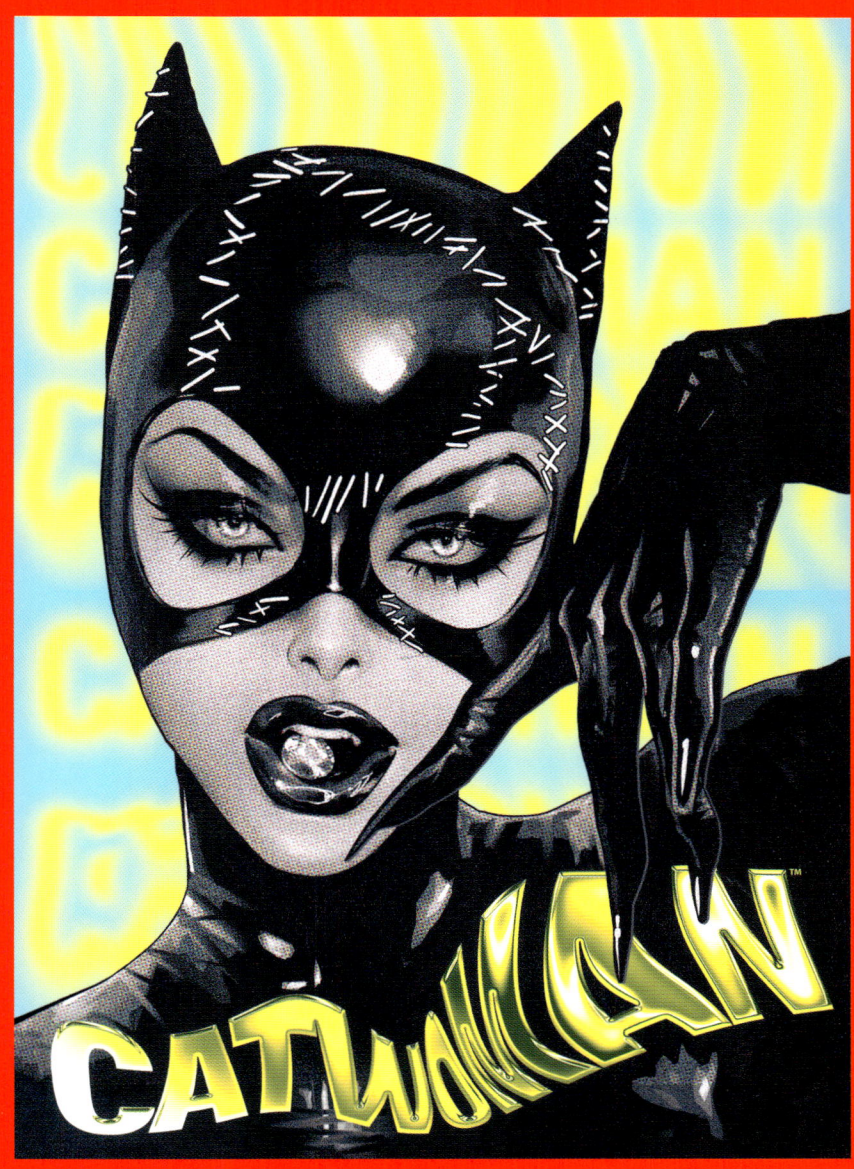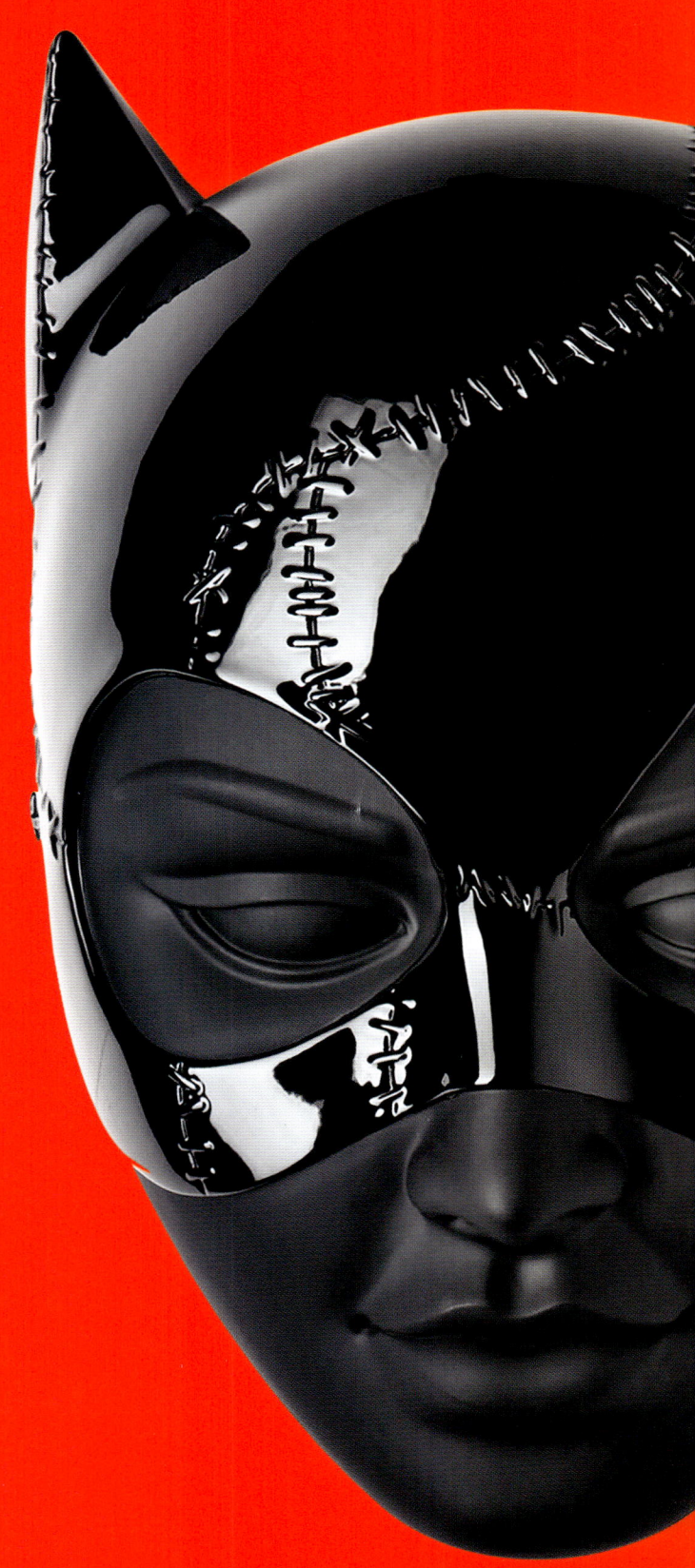

MIGUEL CHEVALIER

Expérimentale et pluridisciplinaire, l'œuvre de Miguel Chevalier s'inscrit dans l'histoire de l'art dont ce pionnier de l'art virtuel et numérique interroge des concepts clés tels que l'immatérialité, l'hybridation, la générativité et l'interactivité, explorant les nouvelles esthétiques offertes par les technologies numériques et l'IA. Au-delà de l'univers virtuel, il explore la transformation du digital sous forme de sculptures issues du virtuel, grâce aux techniques d'impression 3D, avec la stéréolithographie, le frittage de poudre, la céramique, créant des ponts entre l'invisible et le tangible, le virtuel et la matière.

Experimental and multidisciplinary, the work of Miguel Chevalier is deeply rooted in art history. As a pioneer of virtual and digital art, he explores key concepts such as immateriality, hybridization, generativity, and interactivity, pushing the boundaries of new aesthetics made possible by digital technologies and AI. Beyond the virtual world, he transforms digital creations into sculptures through advanced 3D printing techniques, including stereolithography, powder sintering, and ceramics, bridging the gap between the invisible and the tangible, the virtual and the material.

❯ Voir également I **See also**
Miguel Chevalier x Mickey P. 123

CRÉATEUR DESIGNER

J'ai grandi au Mexique dans un environnement où l'art occupait une place centrale. Les icônes des dessins animés ont bercé mon adolescence, façonnant un imaginaire riche qui s'est naturellement prolongé dans ma réflexion artistique. Ce qui m'a attiré vers le digital, dès les années 1980, c'est l'idée que les artistes s'approprient toujours les outils de leur époque, devenant, avec le temps, des figures emblématiques de leur ère.

Des artistes comme Man Ray m'ont profondément inspiré par leur capacité à repousser les limites des médiums traditionnels. À travers ses rayogrammes, il a transformé la photographie en un art à part entière, une démarche révolutionnaire pour son époque. De la même manière, Nam June Paik a ouvert des voies inédites en explorant la vidéo en 1960, comprenant avant tout le monde que l'apparition de la télévision allait bouleverser notre rapport au monde. Son génie a fait de lui le père des arts électroniques.

I grew up in Mexico in an environment where art held a central place. Cartoon icons shaped my adolescence, nurturing a rich imagination that naturally extended into my artistic reflection. What drew me to digital art as early as the 1980s was the idea that artists always embrace the tools of their time, ultimately becoming emblematic figures of their era.

Artists like Man Ray deeply inspired me with their ability to push the boundaries of traditional media. Through his rayograms, he transformed photography into a true art form–a revolutionary approach for his time. Similarly, Nam June Paik paved new paths by exploring video in the 1960s, realizing before anyone else that television would radically change our perception of the world. His genius made him the father of electronic arts.

Dans la collection *Wire*, réalisée avec l'Atelier Leblon Delienne, j'ai réinterprété Batman, le justicier masqué de Gotham City. Ce héros fascinant incarne ses propres peurs en choisissant la figure de la chauve-souris. Sa justice est ambivalente, oscillant entre héroïsme et vengeance. J'ai souhaité traduire cette dualité en le représentant sous la forme de structures filaires inspirées de la modélisation 3D. Ce style «*wireframe*» révèle l'ossature du personnage, jouant sur la transparence et l'invisible, entre force et fragilité.

J'ai également repensé la Batmobile, en la ramenant à une esthétique épurée, sous la forme d'une structure ajourée. Ce design met en lumière l'essence de ce véhicule emblématique, reflet du caractère secret et complexe de Batman lui-même.

À travers cette collaboration, j'interroge la manière dont des figures iconiques comme Batman peuvent être réinterprétées à l'ère numérique. La technologie n'efface pas les mythes; elle leur donne une nouvelle vie, révélant des dimensions insoupçonnées entre passé et futur.

In the *Wire* collection, created in collaboration with Atelier Leblon Delienne, I reinterpreted Batman, Gotham City's masked vigilante. This fascinating hero embraces his own fears by adopting the symbol of the bat. His sense of justice is ambivalent, oscillating between heroism and vengeance. I sought to capture this duality by representing him through wireframe structures inspired by 3D modeling. This technique reveals the character's framework, playing with transparency and the unseen, balancing strength and fragility.

I also reimagined the Batmobile, stripping it down to a minimalist aesthetic in the form of an openwork structure. This design highlights the essence of this iconic vehicle, reflecting Batman's own secretive and complex nature.

Through this collaboration, I explore how legendary figures like Batman can be reinterpreted in the digital age. Technology does not erase myths; it breathes new life into them, uncovering unexpected dimensions that bridge the past and the future.

BUGS BUNNY

Tout est possible pour Bugs Bunny : pour entrer, il dessine une porte et l'ouvre. Mi-lièvre mi-lapin, voici plus de 85 ans qu'il règne en seigneur sur nos imaginaires, mâchonnant une carotte qui ne le rassasie jamais. Popularisé par les courts-métrages *Looney Tunes* et *Merrie Melodies*, Bugs Bunny est une icône culturelle planétaire, dont l'interrogation « *What's up Doc?* » est mythique. Son cerveau ingénieux se joue des autres jusqu'à l'absurde. Depuis son apparition dans le film *A Wild Hare*, en 1940, dans lequel il court déjà pour échapper à son destin, Bugs s'enorgueillit de son étoile sur le Hollywood Walk of Fame. Le lapin charismatique ménage ses sorties avec l'inoubliable « *That's all Folks!!!* »

Anything is possible for Bugs Bunny; to enter a room he draws a door and opens it. Half-hare, half-rabbit, he has ruled over our imaginations for eighty-five years, endlessly chewing on a carrot that will never satisfy him. Popularized by the *Looney Tunes* and *Merrie Melodies* shorts, Bugs Bunny is a global cultural icon and his catchphrase, "*What's up Doc?*" is legendary. His ingenious mind plays with others to the point of absurdity. Ever since his appearance in the film *A Wild Hare* in 1940, in which he was already running to escape his fate, Bugs took pride in his star on the Hollywood Walk of Fame. As always, the charismatic rabbit signs off with the unforgettable "*That's all Folks!!!*"

PAUL COCKSEDGE

Le designer britannique Paul Cocksedge étudie le design industriel à l'université de Sheffield Hallam où il seconde Ron Arad au London's Royal College of Art, avant de créer le Paul Cocksedge Studio à Londres renommé pour ses innovations technologiques, ses recherches de matériaux et ses ambitieuses installations. Passionné par les sciences de la Terre, le lien social, et souvent enclin à une approche peu orthodoxe des matériaux, Paul Cocksedge offre à la lumière ses lignes dansantes. Sa rencontre avec l'Atelier Leblon Delienne a fait des étincelles.

The British designer, Paul Cocksedge, trained in industrial design at Sheffield Hallam University before studying under Ron Arad at the Royal College of Art in London. Afterwards, he created the Paul Cocksedge Studio in London, which became renowned for its technological innovations, investigations into materials, and his ambitious installations. He has a passion for Earth sciences and social bonds, and has an unorthodox approach to materials, offering his dancing lines up to the light. His collaboration with the Leblon Delienne Workshop created a real spark.

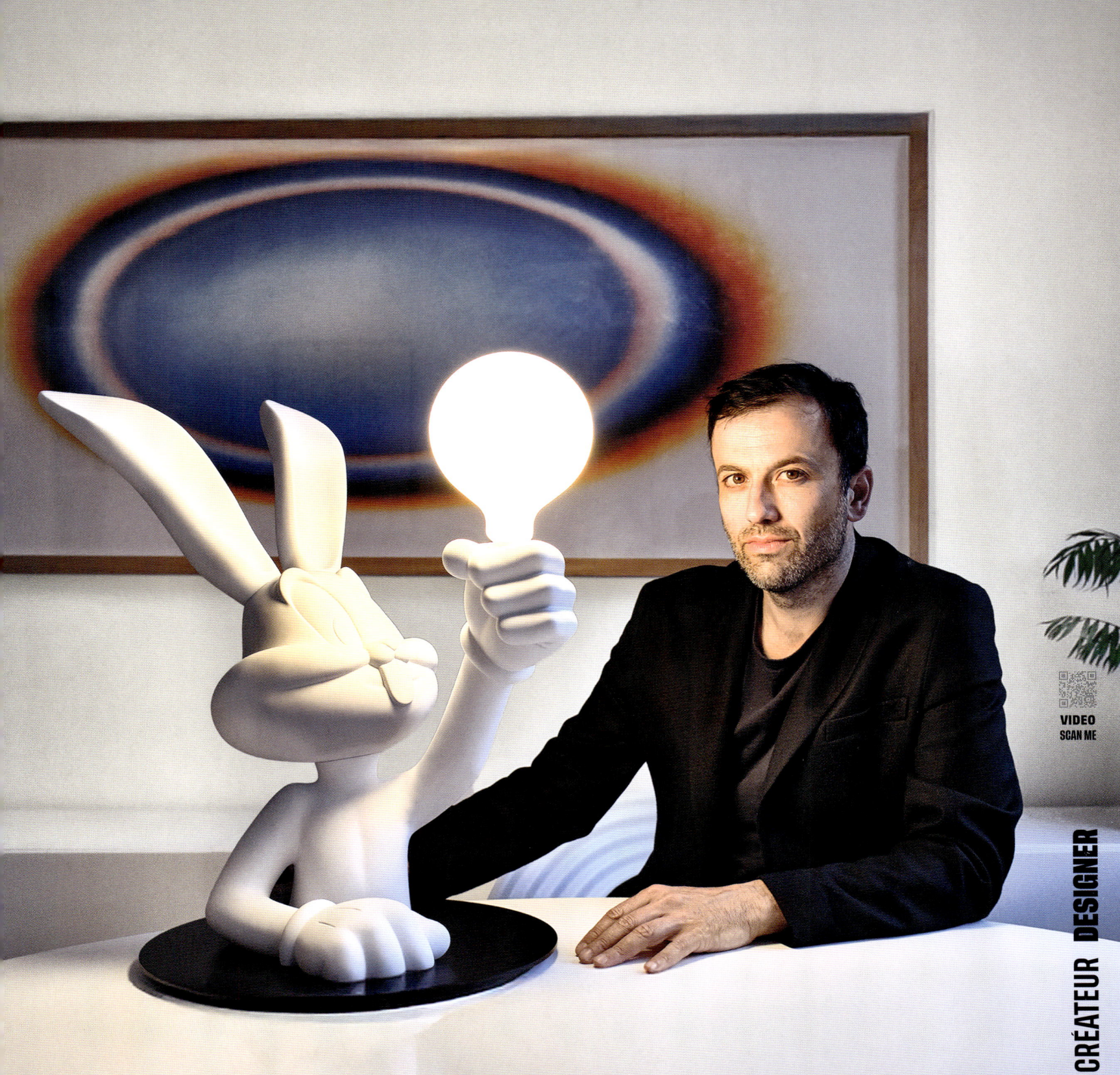

CRÉATEUR DESIGNER

J'ai visité en 2021 l'exposition Leblon Delienne, rue de Turenne, lors de la Paris Design Week, et me suis instantanément senti en connexion avec l'énergie qu'elle irradiait. Les sculptures étaient mises en avant avec un sens de la scénographie rare, les pièces étaient toutes magnifiques. J'ai été surpris par la variété d'interprétation des personnages, j'y retrouvai l'amour de l'artisanat et de la belle facture. Nous nous sommes reconnus plus que croisés. Je me suis instinctivement senti chez moi au sein de cet espace.

Ma collaboration avec l'Atelier m'a ramené à ma propre enfance. Bugs Bunny — le lapin préféré de ma fille parmi tous les lapins qu'elle adore — est un personnage dont je me suis toujours senti proche car il est impétueux, inventif et drôle malgré lui. Pour célébrer le 100ᵉ anniversaire de Warner Bros., j'ai élu avec bonheur ce personnage catalyseur de créativité. Bugs Bunny incarne simultanément l'espièglerie et le sérieux. Il surgit hors de son terrier, son bras tendu hisse une ampoule, son regard est empli de respect pour l'ingéniosité humaine et la découverte de la fée Électricité : « *Que la lumière soit !* » semble-t-il déclarer.

J'ai conçu cette pièce comme une source de lumière destinée à divertir les intérieurs. La statue de la Liberté et Prométhée, autres icônes pop, viennent immédiatement à l'esprit lorsque l'on voit ce lapin diffuseur de lumière, influx de mémoire collective. Pour moi, la lumière est une source d'inspiration constante. Son caractère énigmatique me pousse à l'expérimenter constamment pour mieux comprendre ses propriétés. Elle facilite la transmission, incarne la créativité et fait bien plus qu'éclairer, de par son impact profond sur nos émotions, notre humeur et notre santé. La considérer comme un matériau révèle sa propension à améliorer notre environnement.

In 2021, I visited the Leblon Delienne exhibit on rue de Turenne during Paris Design Week, and I instantly felt a connection with its energy. The sculptures were displayed with a rare sense of scenography and the pieces were all incredible. I was surprised by the variety of character interpretations. What I found there was a love for handicrafts and high-quality work. More than just crossing paths, we recognized each other. I instinctively felt at home in that space.

My collaboration with the Workshop brought me back to my own childhood. Bugs Bunny (out of all the rabbits that my daughter loves, he is her favorite) is a character who I've always felt close to because he's impulsive, inventive, and funny despite himself. To celebrate the one hundredth anniversary of Warner Bros., I happily chose this character as a catalyst for creativity. Bugs Bunny is mischievous and serious at the same time. He bursts out of his burrow, his hand outstretched holding a light bulb. His gaze is filled with respect for human ingenuity and for the discovery of the Electricity Fairy: *"Let there be light!"* he seems to declare.

I designed this piece as a light source that was meant to bring joy to interior spaces. The Statue of Liberty and the Prometheus Sculpture, both pop icons, immediately come to mind when looking at this rabbit lamp, which brings a flood of collective memory. For me, light is a constant source of inspiration. Its enigmatic character pushes me to constantly experiment to better understand its properties. It facilitates transmission, embodies creativity, and does much more than just light up a space. It has a profound impact on our emotions, our mood, and our health. Seeing it as material reveals its potential to improve our environment

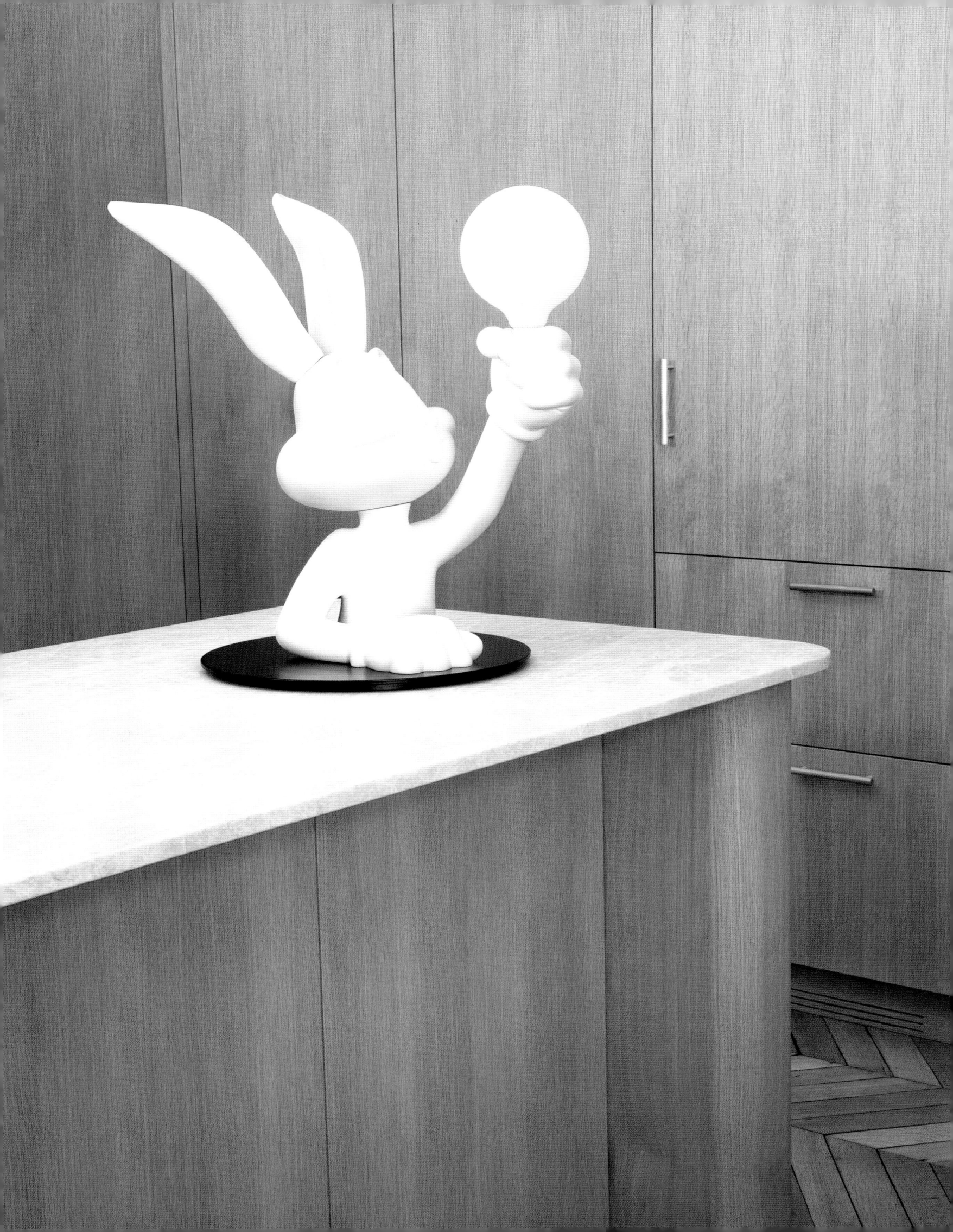

SUPER POP

Super Pop est la collection culte du studio créatif Leblon Delienne. Elle produit une génération de super-héros mythiques résolument contemporains. **Super Pop is the cult collection of the Leblon Delienne creative studio. It brings to life a generation of legendary superheroes with a bold, contemporary edge.**

THE COLLECTION THAT BRINGS POP CULTURE ICONS TO LIFE.

LA COLLECTION QUI DONNE VIE AUX ICÔNES DE LA POP CULTURE.

SUPER P✺P

Élaborée par le studio créatif de l'Atelier Leblon Delienne, la collection Super Pop adresse un hommage esthétique fort à nos héros légendaires en réinventant leur design. Travaillée à partir des formes et des codes de personnages mythiques tels Harry Potter, Batman, Tom et Jerry, The Joker, Harley Quinn, Super Pop capture leur essence grâce à une approche artistique d'une grande originalité. Volumes doux et puissants, palette chromatique acidulée, jeux d'harmonie entre personnages formant tribu, Super Pop célèbre avec une infinie tendresse les héros de nos sagas éternelles dans un style audacieux et vibrant de modernité.

Developed by the creative studio, the Leblon Delienne Workshop, the Super Pop collection pays strong aesthetic tribute to our legendary heroes by reinventing their design. Created from the shapes and codes of legendary characters such as Harry Potter, Batman, Tom & Jerry, Harley Quinn, The Joker, etc., Super Pop captures their essence thanks to a highly original artistic approach. With soft and powerful volumes, a bright candy color palette, and the harmonious interplay between the characters in the collection, Super Pop celebrates the heroes of our endless sagas with infinite tenderness in a style that is both audacious and decisively modern.

176

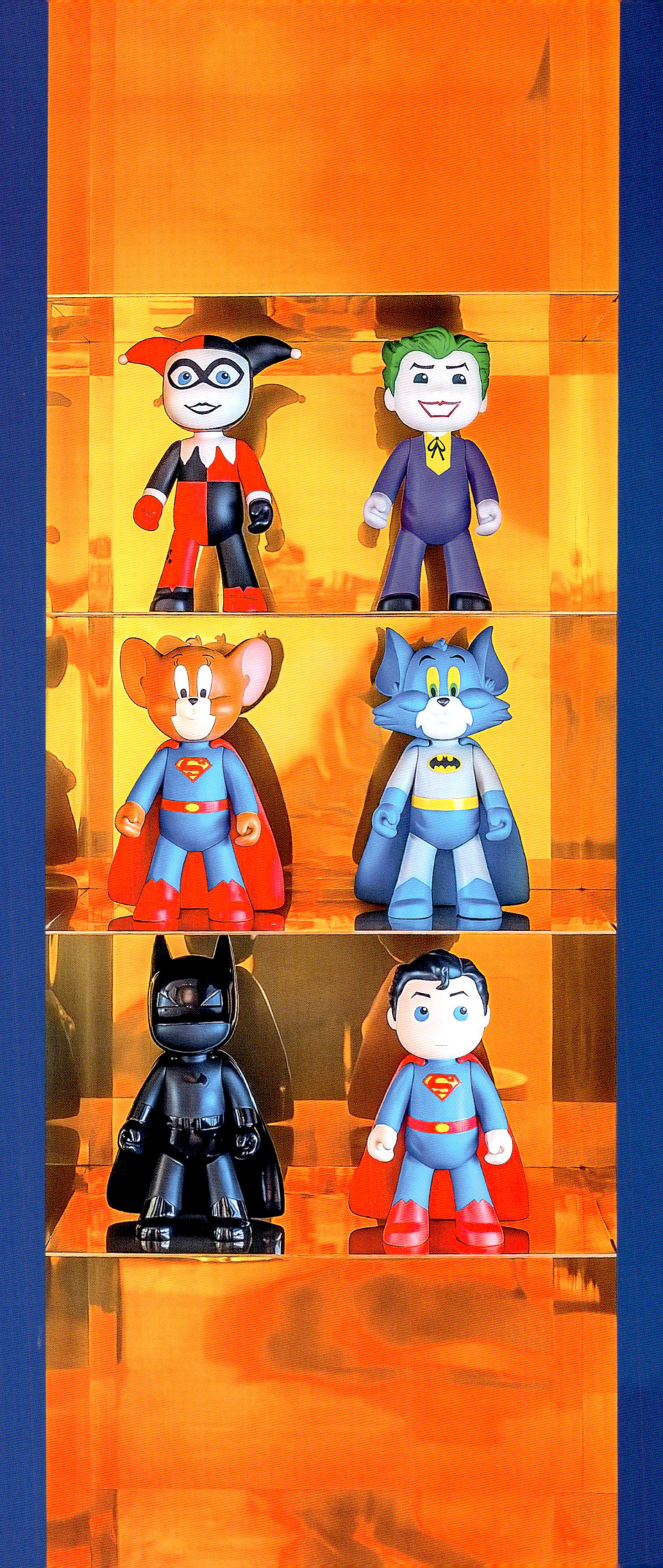

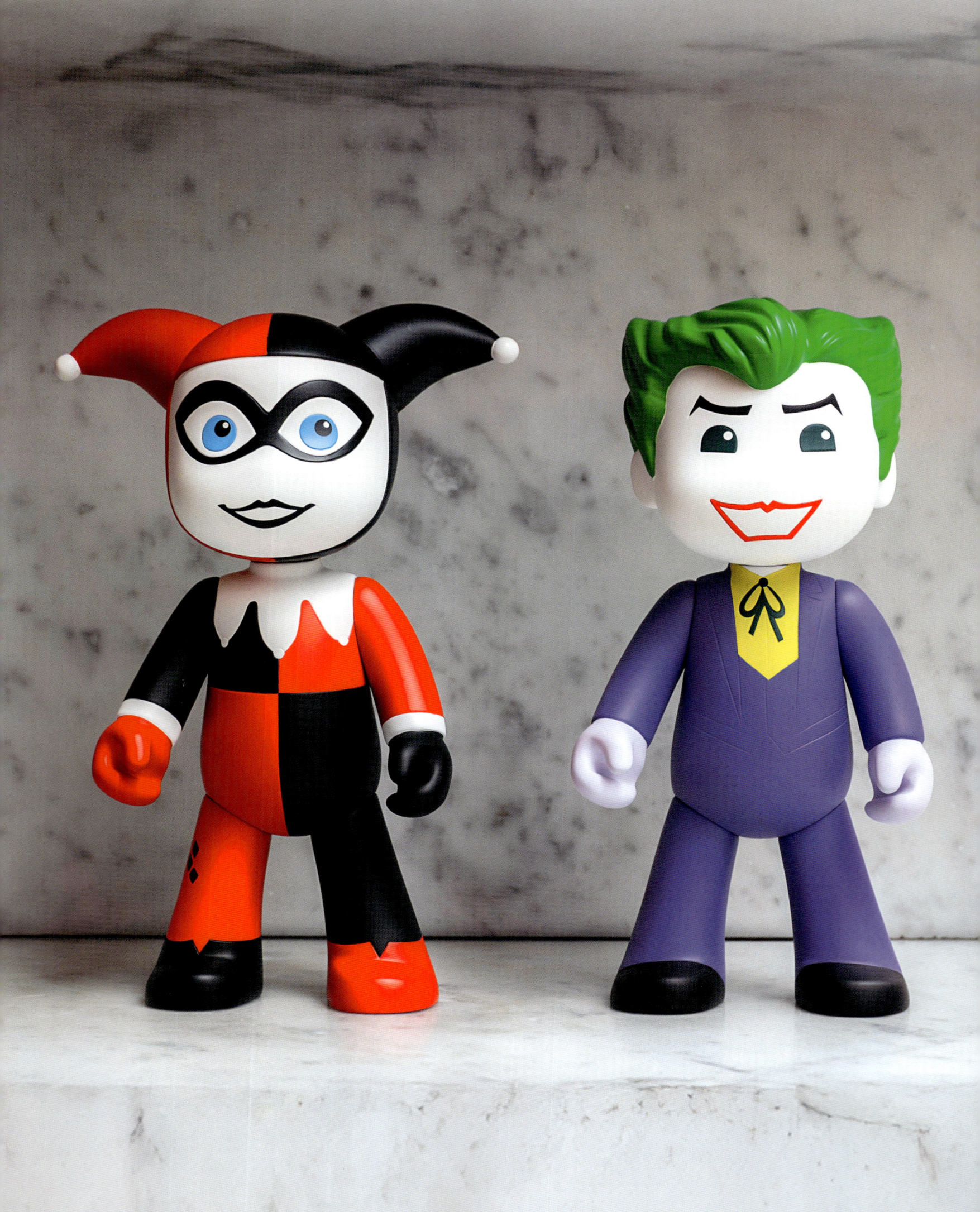

« CE SONT SOUVENT NOS CORPS ET NOS GESTES QUI S'ADAPTENT AUX PIÈCES.

LA COLLECTION SUPER POP EST BELLE ET DIVERTISSANTE : IL S'AGIT D'UN SEUL DESIGN DE CORPS À PARTIR DUQUEL NOUS IMAGINONS DIFFÉRENTS PERSONNAGES. PLACÉS CÔTE À CÔTE, LES PERSONNAGES FORMENT UNE ASSEMBLÉE BIEN AGENCÉE, AVEC DES PARTICULARITÉS ET DES TRAITS COMMUNS. IL S'EN DÉGAGE DE LA FORCE ET DE L'ÉNERGIE. CHAQUE PIÈCE EXIGE UNE ÉQUATION DIFFÉRENTE. JE ME SOUVIENS DE LA CAPE D'UN PERSONNAGE SUPER POP COMPLEXE À FABRIQUER : LA CAPE ÉTANT PROCHE DU CORPS, LA FORME POUR FAIRE LE MOULE DEVAIT ÊTRE ABSOLUMENT PARFAITE, TOMBER AVEC NATUREL, LAISSER DEVINER DE LA PUISSANCE ET DE LA PRESTANCE, ET DONNER UNE IMPRESSION À LA FOIS DE SOUPLESSE ET DE RIGIDITÉ. »

FRANÇOIS COFFARD
MOULEUR

« NOUS SOMMES PARTIS D'UNE IDÉE DE COLLECTION AVEC DIFFÉRENTS PERSONNAGES SUR UNE MÊME BASE DE TÊTE ET DE CORPS CUSTOMISÉS. POUR CHACUN D'ENTRE EUX, JE M'ADAPTE. ON SENT QUAND LES PERSONNAGES ACQUIESCENT À UNE IDÉE. LÀ, ILS SONT HEUREUX D'ÊTRE RÉUNIS, SOLIDAIRES LES UNS DES AUTRES. LA PETITE BANDE DES SUPER POP EST PLEINE DE VIE ! »

NATACHA GOULEY
SCULPTRICE

"THE SUPER POP COLLECTION IS BEAUTIFUL AND FUN: IT CONSISTS OF A SINGLE BODY DESIGN WHICH WE USE TO IMAGINE DIFFERENT CHARACTERS. WHEN THEY ARE PLACED SIDE BY SIDE, THE CHARACTERS FORM A WELL-ORGANIZED GROUP, WITH DISTINCTIVE CHARACTERISTICS AND COMMON FEATURES. THERE IS A SENSE OF STRENGTH AND ENERGY TO THEM. EACH PIECE HAS DIFFERENT REQUIREMENTS. I REMEMBER ONE SUPER POP CHARACTER'S CAPE THAT WAS QUITE COMPLICATED TO MAKE: THE CAPE WAS CLOSE TO THE BODY, SO THE SHAPE OF THE MOLD HAD TO BE ABSOLUTELY PERFECT. IT HAD TO FALL NATURALLY, TO HAVE AN AIR OF POWER AND PRESENCE, AND TO GIVE THE IMPRESSION OF BEING BOTH FLEXIBLE AND RIGID."

FRANÇOIS COFFARD
MOLDER

"WE STARTED ON AN IDEA FOR A COLLECTION WITH DIFFERENT CHARACTERS THAT WOULD ALL SHARE THE SAME CUSTOMIZED HEAD AND BODY BASE DESIGN. FOR EACH ONE, I ADAPTED. YOU CAN FEEL IT WHEN THE CHARACTERS AGREE WITH AN IDEA. HERE, NOW, THEY ARE HAPPY TO BE TOGETHER, UNITED. THE SMALL SUPER POP BAND IS FULL OF LIFE!"

NATACHA GOULEY
SCULPTOR

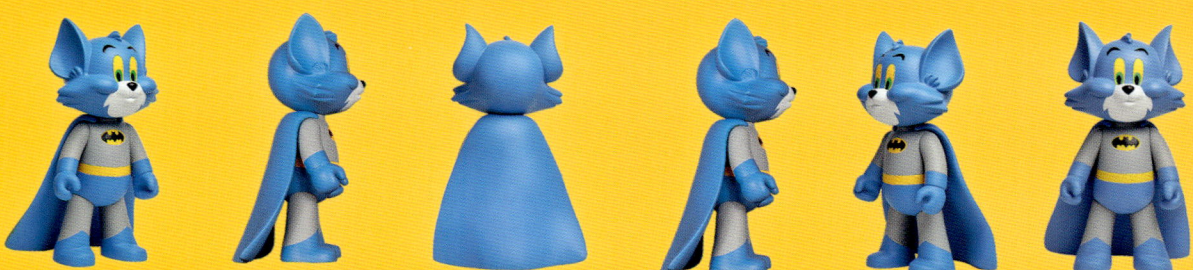
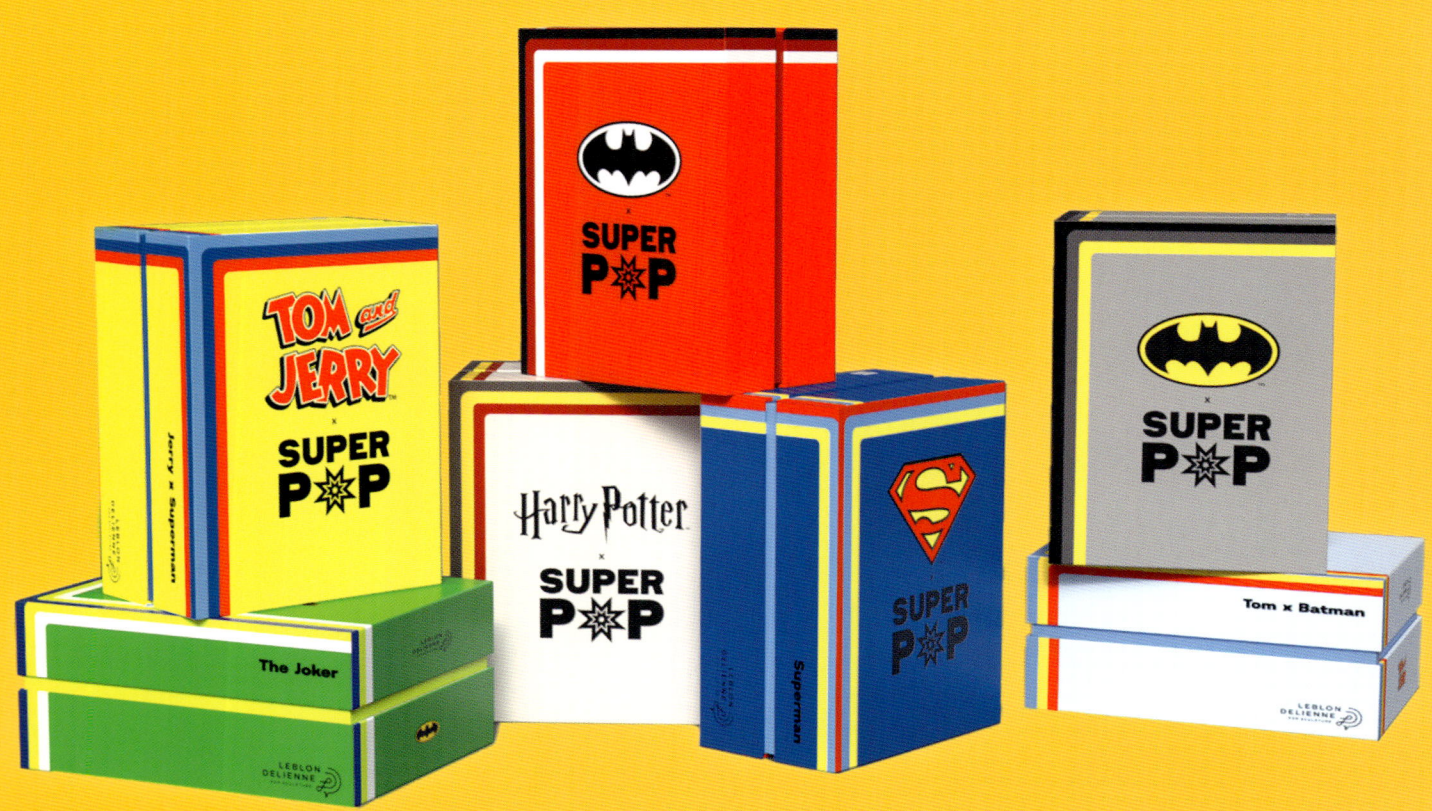
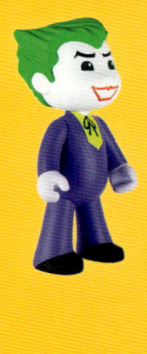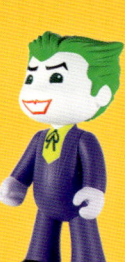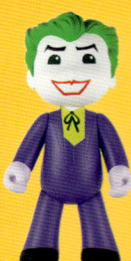
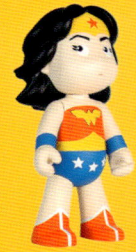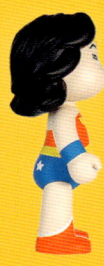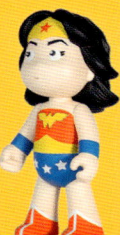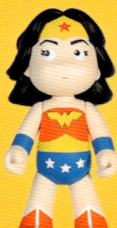

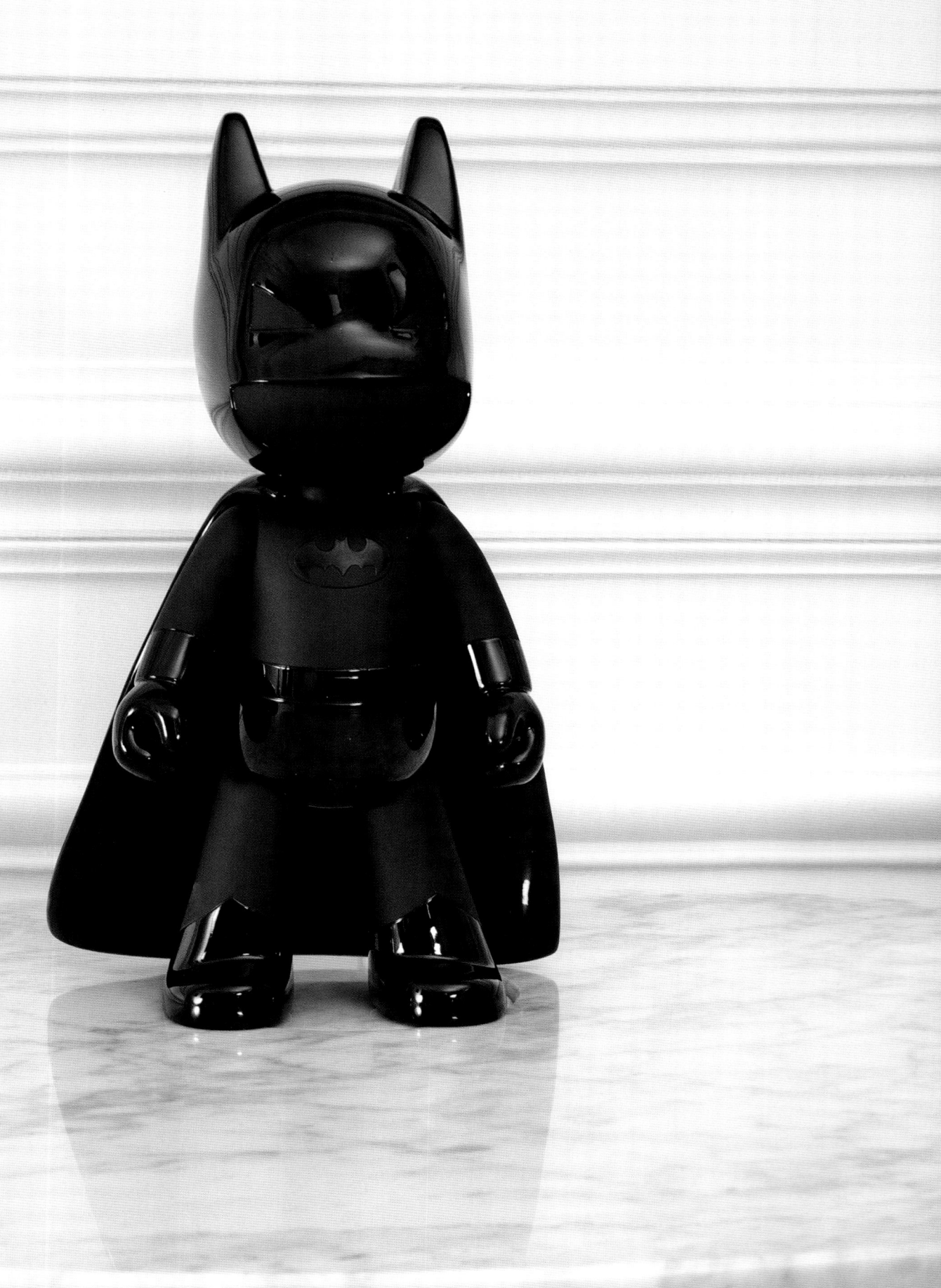

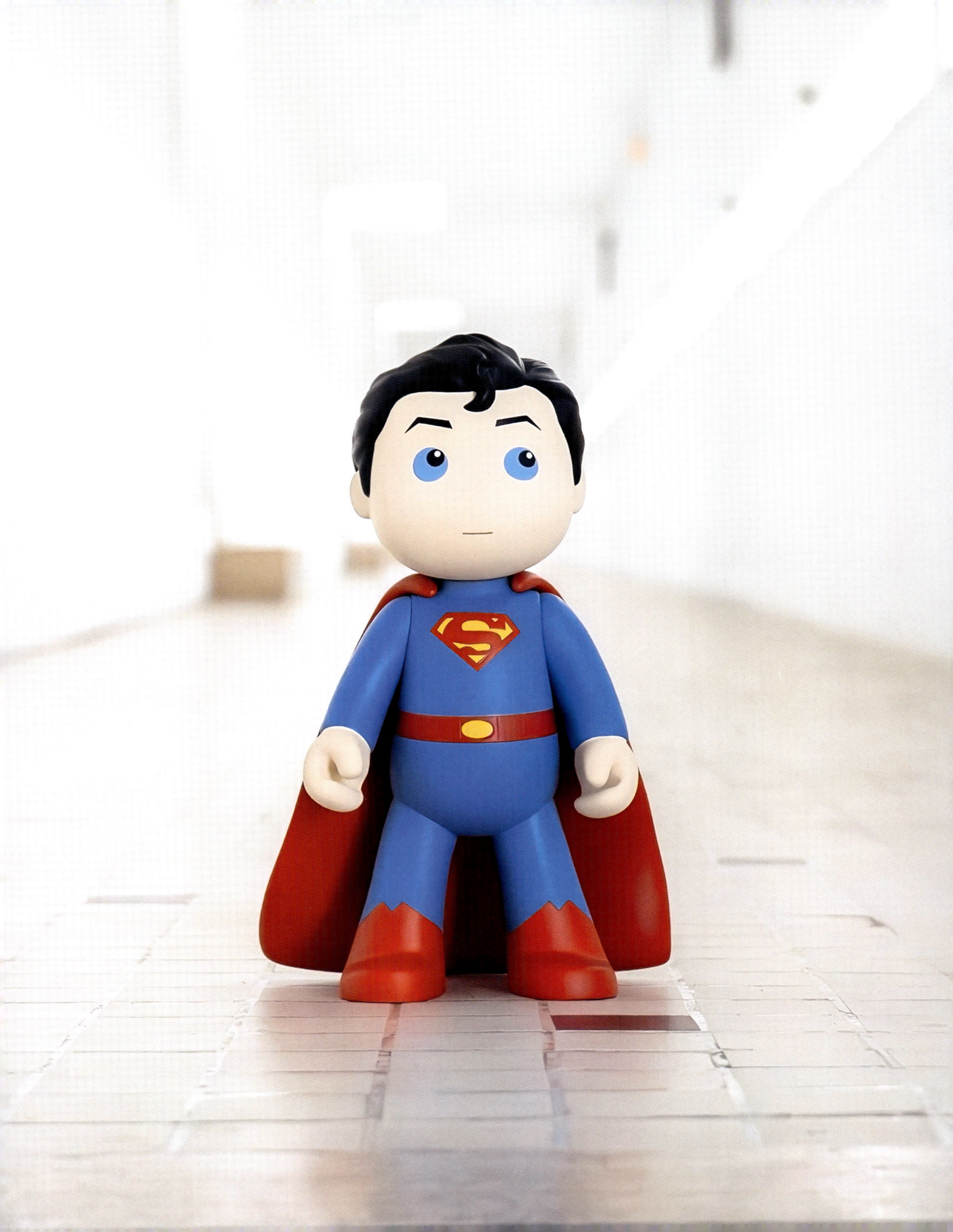

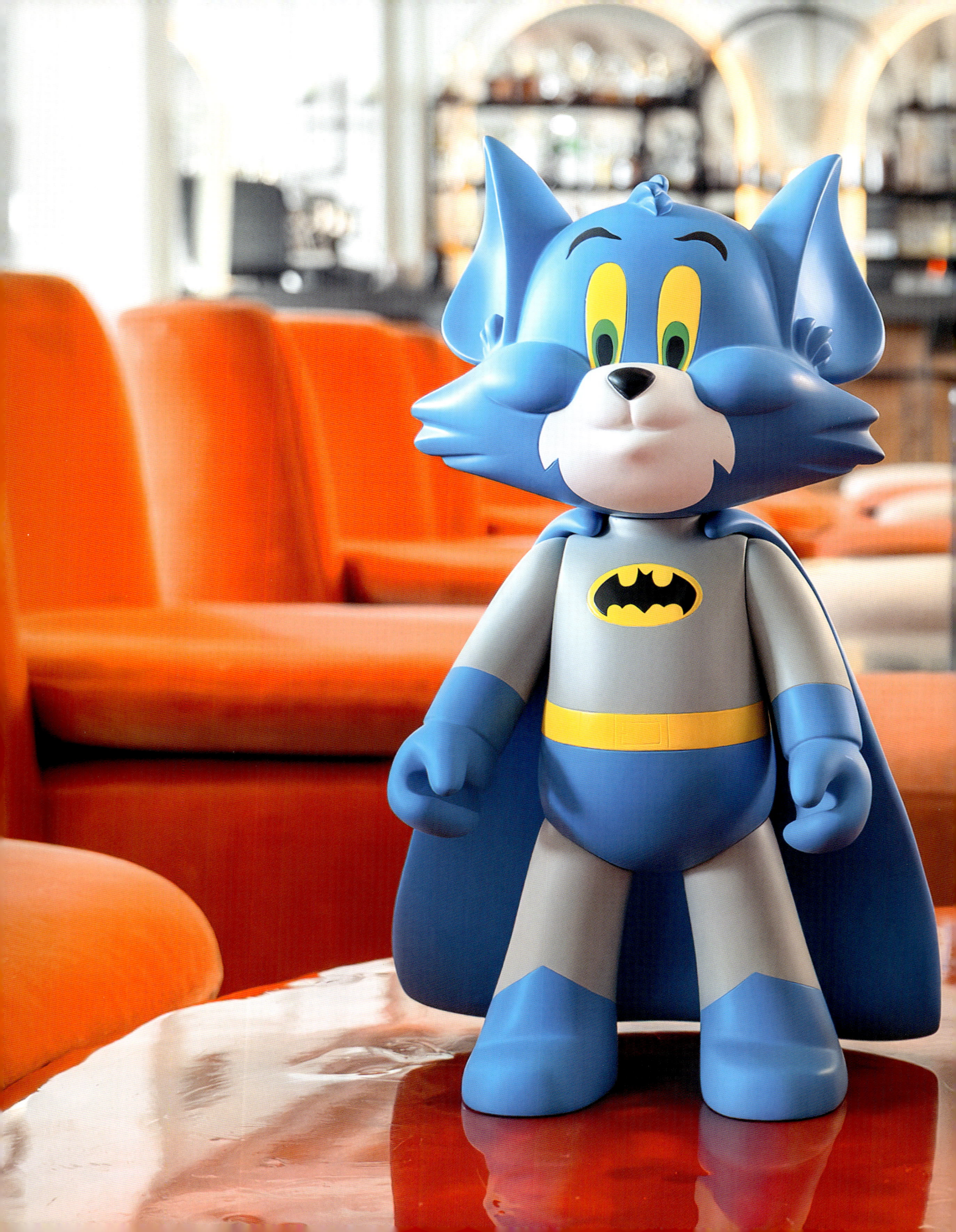

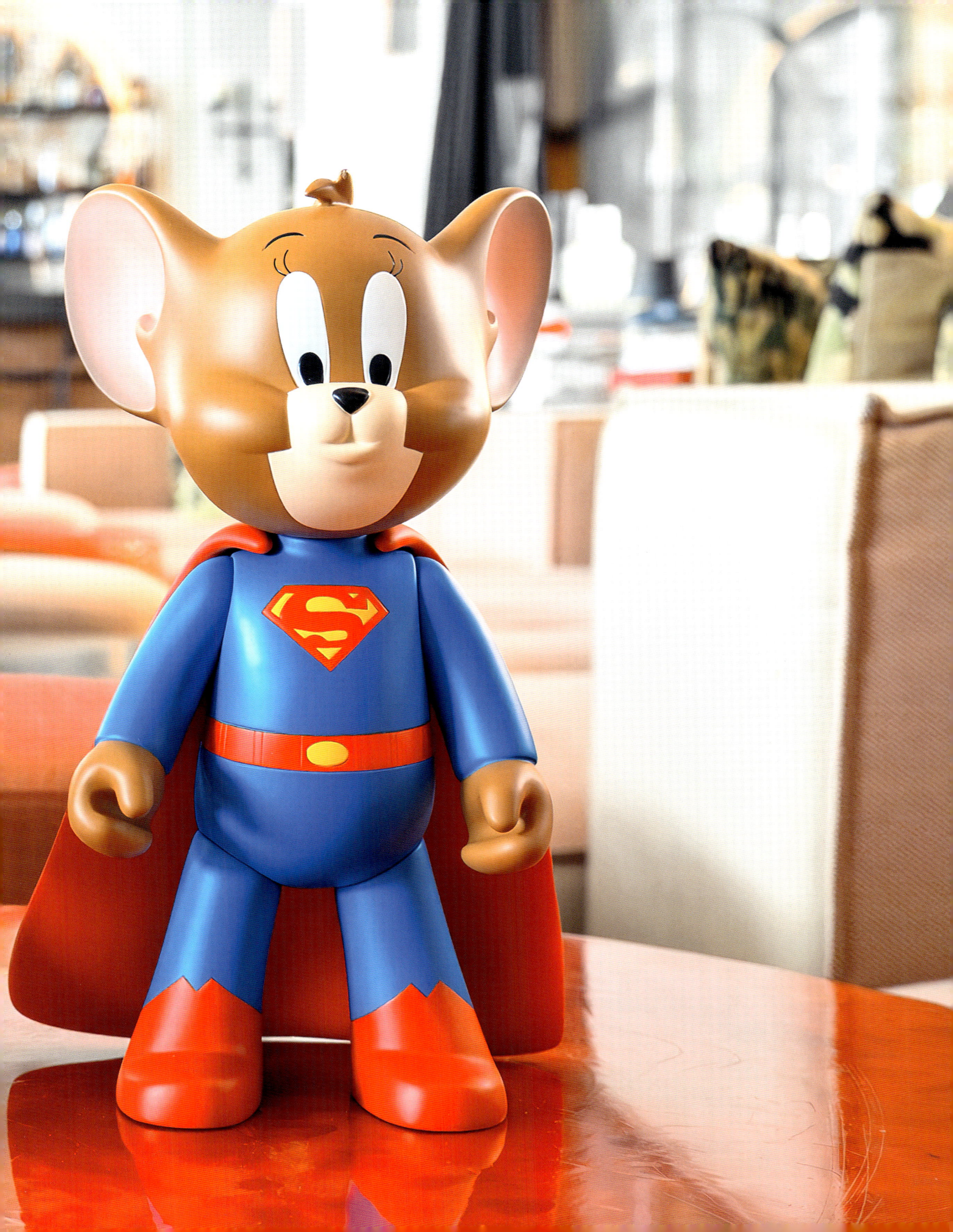

04

CRÉATION & EXPÉRIMENTATION
CREATION & EXPERIMENTATION

Ce sont des fétiches, des créatures chimériques, des personnages secrets. L'Atelier Leblon Delienne leur donne une vie à plusieurs dimensions à l'issue d'un processus artistique passionnant. **Fetishes, chimerical creatures... secret characters. The Leblon Delienne Atelier brings them to life in multiple dimensions through a fascinating artistic process.**

KOKESHI

BY JOSÉ LÉVY

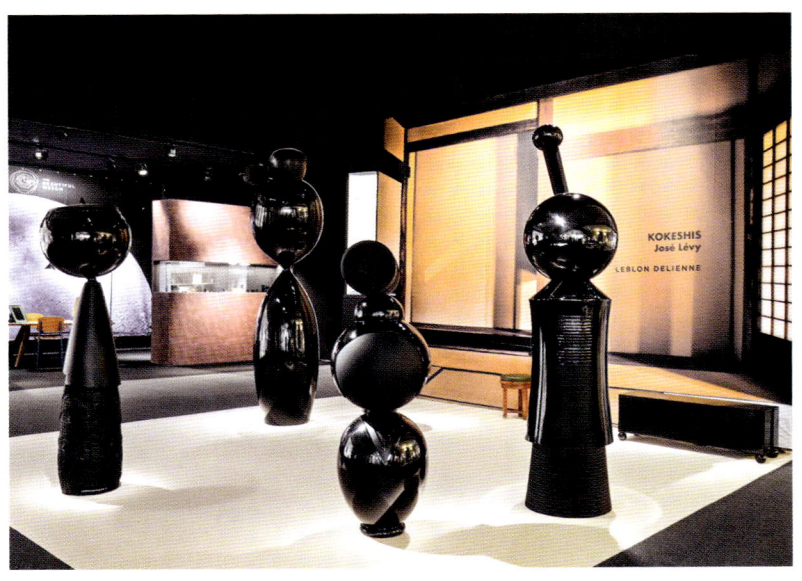

SALON PAD | **PAD FAIR**
Paris Art Design, 2022

José Levy is a creator of unique and personal objects. He poetically navigates between decorative art, design, and museum installations. In 2014, he was awarded residency at the Villa Kujoyama in Kyoto and is also creative director of the France Pavillion (Universal Exhibition Osaka, 2025). His fashion label, José Lévy à Paris, was created in 1990, and immediately caught people's imagination with its elegant designs and discretely cheeky colors. He collaborated with contemporary artists such as Nan Goldin, Philippe Parreno, Jean-Pierre Khazem, and with musicians such as Jay-Jay Johanson and Benjamin Biolay. He met with the Leblon Delienne Workshop to discuss his passion for Kokeshi dolls

Créateur d'objets singuliers, naviguant avec poésie entre arts décoratifs, design et installations muséales, José Levy a été résident en 2014 de la Villa Kujoyama à Kyoto et directeur de création du pavillon France (Exposition universelle Osaka, 2025). Sa marque de mode, José Lévy à Paris, créée en 1990, frappe les esprits par son vestiaire élégant aux couleurs discrètement insolentes. Il collabore avec les artistes contemporains Nan Goldin, Philippe Parreno, Jean-Pierre Khazem, les musiciens Jay-Jay Johanson ou Benjamin Biolay, et rencontre l'Atelier autour de sa passion pour les Kokeshi.

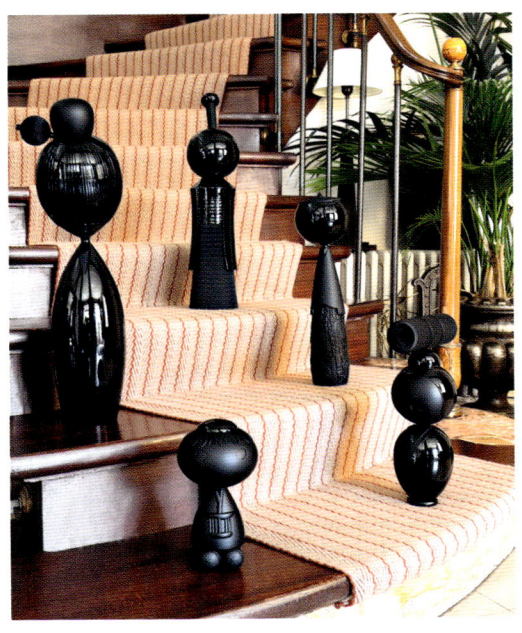

CRÉATEUR DESIGNER

Ce projet constitue une histoire à part que je suis très heureux d'avoir vécue. Je recherche dans une collaboration un désir mutuel d'œuvrer sur un objet unique. Avec Leblon Delienne, ce fut une expérience onirique et pudique, couvrant plusieurs dimensions du réel.

La Kokeshi est une poupée issue du folklore japonais, qui n'appartient pas au sérail traditionnel de la sculpture pop. Il s'agit d'un objet de culture populaire fascinant, empli d'émotions ardentes, au charme puissant. Littéralement, Kokeshi signifie « un enfant disparaît ». On offre traditionnellement une Kokeshi aux familles lorsqu'un enfant est absent, quelle qu'en soit la raison. C'est une icône hypersensible, d'une extrême délicatesse, qui raconte le manque sans pour autant le combler. Avec le temps, ce sens premier s'est perdu, la Kokeshi est devenue cette poupée terriblement attachante dotée d'une étrange conformation : elle possède une très longue silhouette, sans bras ni jambes. Cet objet singulier permet toutes les projections imaginaires et dispose d'une grande force d'âme, d'un esprit libre et d'une pluralité de sens.

La fabrication de cette création était un défi démesuré. L'Atelier a fait appel à un savoir-faire inédit autour du gainage du cuir. J'ai créé des jeux d'illusions avec la résine, à laquelle j'ai attribué plusieurs effets : laqué, brillant, mat. Ensemble, nous avons recherché d'autres inspirations : pierre, bois brûlé ou tatami. Tous ces mélanges ont offert aux poupées leur étrange présence.

Intégralement noires, les Kokeshi se réfléchissent dans l'espace telles des ombres. Elles m'ont suggéré des jeux inédits de brillance et de matières. La recherche colorimétrique était cruciale, avec une investigation autour du grincement des regards de cinq pièces insufflant entre elles une énergie propre. Chaque objet acquiert sa valeur grâce au regard de l'observateur.

This project has a special story that I'm very happy to have been a part of. What I look for in a collaboration is a mutual desire to work on a unique object. With Leblon Delienne, the experience was dreamlike and respectful, filled with multiple dimensions of reality.

Kokeshi are dolls that originated from Japanese folklore. They don't traditionally feature in Pop Sculpture. They are fascinating and popular cultural items, filled with ardent emotions and considerable charm. The word Kokeshi literally means "a child disappears." Kokeshi are traditionally given to families when a child is absent, for whatever reason. This is a highly sensitive and extremely delicate icon that tells the story of loss without offering a solution. Over time, this first meaning was lost, and Kokeshi became this terribly endearing doll with a strange appearance. It has a very long silhouette and no arms or legs. This singular object lends itself to unlimited creativity and possesses great fortitude, a free spirit, and a multitude of meanings.

Bringing this creation to life was a massive undertaking. The Workshop harnessed its unprecedented expertise in leathercrafting. I created the effect of illusion with resin, to which I added multiple finishes: lacquered, glossy, matte. Together, we searched for other sources of inspiration: stone, burnt wood, tatami. The combinations of all these things gave the dolls their strange presence.

The Kokeshi are entirely black and are reflected in space like shadows. They suggested new ways to play with shine and materials. Colorimetric research was vital, including an investigation into the way the perspectives on five pieces would interact, infusing them with their own energy. Each object earns its value from the gaze of an observer.

« POUR LES KOKESHI, L'ARTISTE JOSÉ LÉVY DÉSIRAIT UN NOIR BIEN SPÉCIFIQUE. IL AVAIT EN TÊTE UN USAGE PARTICULIER DE LA PALETTE ET UNE CONNAISSANCE TRÈS APPROFONDIE DES COLORIS. APPLIQUER SUR DE GRANDS APLATS UNE SEULE COULEUR, PUIS UN VERNIS, EST UNE TÂCHE TRÈS ARDUE. TRAVAILLER SUR DE PETITS VOLUMES EST SOUVENT PLUS AISÉ. UNIFORMISER UNE GRANDE PIÈCE EST TOUJOURS UN DÉFI. »

MAGALI CAQUINEAU
PEINTRE
AU PISTOLET

« CE PROJET EN PARTENARIAT AVEC JOSÉ LÉVY NOUS A TOTALEMENT SORTIS DE NOS HABITUDES. CES SCULPTURES MESURAIENT JUSQU'À 2,80 MÈTRES. C'ÉTAIT UN DÉFI DE LES PEINDRE.

NOUS VOULIONS UN RENDU SUPERBE ET UN TRÈS BEAU TENDU. TOUT DANS CE PROJET ÉTAIT HORS NORME, DE LA CONCEPTION À LA MISE EN BOÎTE. AVANT QU'ELLES NE VOYAGENT, CES POUPÉES KOKESHI ONT ÉTÉ EXPOSÉES À PARIS, ET LEUR MISE EN SCÈNE EN COLLABORATION AVEC L'ARTISTE A ÉTÉ UN VOYAGE DE PLUS EN TERRE INCONNUE. CERTAINES PARTIES ÉTAIENT GAINÉES DE CUIR. L'ARTISTE CONNAISSAIT EXACTEMENT LA PALETTE DE COLORIS QU'IL DÉSIRAIT UTILISER. IL AVAIT SA PROPRE CONCEPTION DE LA DÉCOUPE DES PIÈCES ET RECHERCHAIT UNE LIGNE TOUJOURS PLUS AÉRIENNE. »

MATHIEU SOULIÉ
RESPONSABLE
DES PROJETS SPÉCIAUX

"FOR THE KOKESHI, THE ARTIST JOSÉ LÉVY WANTED A SPECIFIC SHADE OF BLACK. HE ALREADY HAD A SPECIFIC USE FOR THE PALETTE IN MIND, AS WELL AS A PROFOUND KNOWLEDGE OF COLORS. APPLYING A SINGLE COLOR ON A LARGE SURFACE AND THEN ADDING VARNISH IS A VERY LABORIOUS PROCESS. IT IS OFTEN EASIER TO WORK WITH SMALLER OBJECTS. GIVING A LARGE PIECE AN EVEN LOOK IS ALWAYS A CHALLENGE."

MAGALI CAQUINEAU
SPRAY PAINTER

"THIS COLLABORATION PROJECT WITH JOSÉ LÉVY TOOK US COMPLETELY OUT OF OUR COMFORT ZONE. THESE SCULPTURES WERE UP TO 9 FT. 2 IN. (2.8 M) HIGH.

IT WAS A CHALLENGE TO PAINT THEM. WE WANTED A SUPERB RESULT WITH BEAUTIFUL COVERAGE. THIS ENTIRE PROJECT WAS UNUSUAL FOR US, FROM THE DESIGN TO THE PACKAGING. BEFORE TRAVELING, THE KOKESHI DOLLS WERE DISPLAYED IN PARIS, AND THE STAGING, IN COLLABORATION WITH THE ARTIST, WAS ANOTHER JOURNEY INTO THE UNKNOWN. SOME PARTS WERE COVERED IN LEATHER. THE ARTIST KNEW EXACTLY WHAT COLOR PALETTE HE WANTED TO USE. HE HAD HIS OWN IDEAS WHEN IT CAME TO CUTTING THE PIECES AND HE WAS ALWAYS SEEKING A MORE ETHEREAL SHAPE."

MATHIEU SOULIÉ
BESPOKE PROJECTS MANAGER

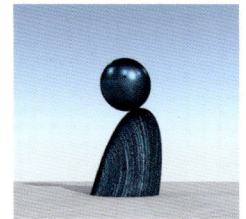 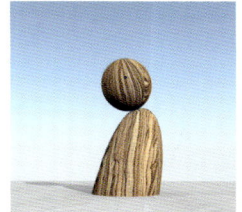 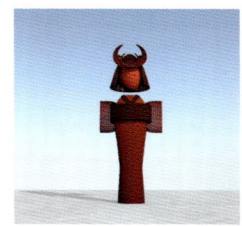
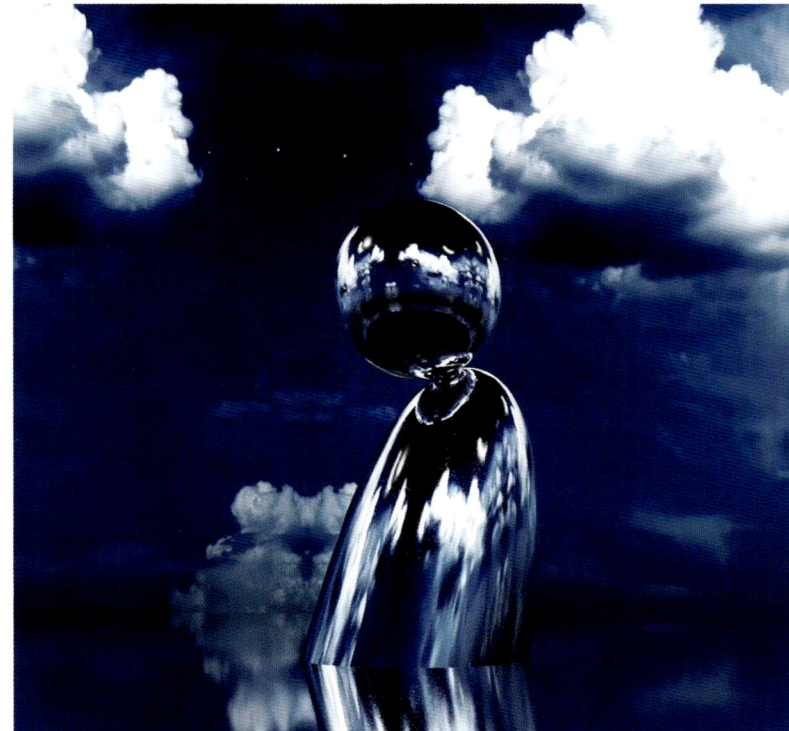

Nous avons également exploré le monde virtuel en imaginant de nouvelles Kokeshi sous la forme d'œuvres d'art digitales NFT, que nous avons présentées sous forme d'hologrammes, avec la collection de sculptures, sur le salon Paris Art Design en 2022. Dans mon art, dans mon design, je prends soin de tenir compte de celui qui recevra le projet : ce qu'il ressent m'importe.

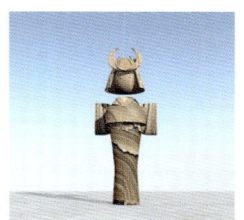 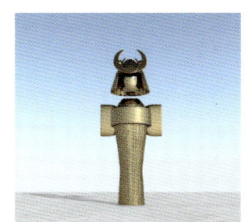 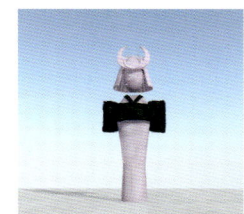

We also explored the virtual world by imagining new Kokeshi dolls as digital NFT artwork, which we presented as holograms, along with the sculpture collection, at the Paris Art Design fair in 2022. In my art and my design, I make sure to consider the person who'll be receiving the project: what they feel is important to me.

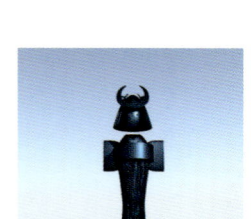 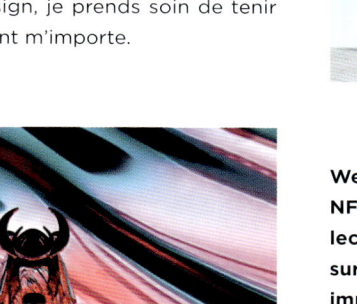 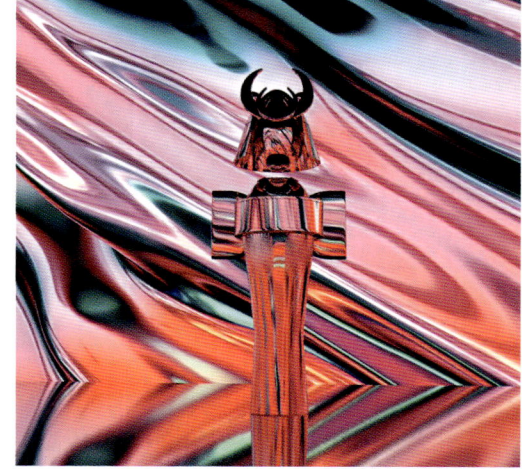 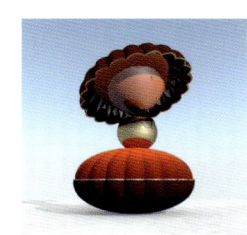

 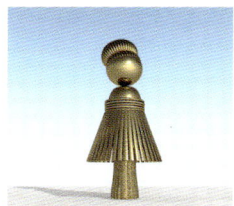

VIDEO
SCAN ME

04 CREATION & EXPERIMENTATION

STAR WARS

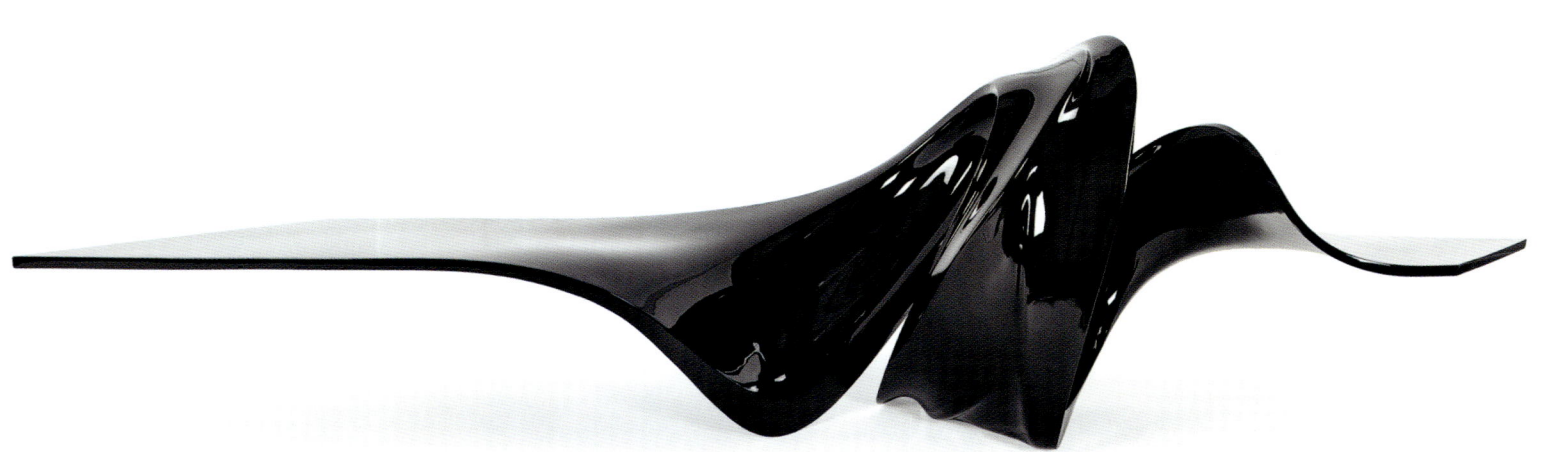

Cette création a été présentée à Paris en 2019 à la Cité de l'Architecture et du Patrimoine, à l'occasion de l'exposition «*Le Mobilier d'architectes : 1960–2020*».
This creation was presented in Paris in 2019 at the Cité de l'Architecture et du Patrimoine on the occasion of the exhibition *"Le Mobilier d'architectes: 1960–2020"*.

X ZAHA HADID DESIGN

Inspirée par la saga *Star Wars* et réalisée par le studio créatif de l'Atelier Leblon Delienne en collaboration avec Zaha Hadid Design, *Le-a* est une table autant qu'une prouesse de grâce et de magnétisme. Calligraphique, dynamique, révérence poétique à l'emblématique coiffure de la princesse Leia, cette pièce exceptionnelle, dont le mouvement perpétuel évoque la puissance condensée du rouleau d'une vague, allie les courbes propres au style distinctif de Zaha Hadid Design à la sophistication du savoir-faire artistique et artisanal de Leblon Delienne.

Cette pièce au charme cinétique très rare est un hommage à la captation du mouvement, un instant suspendu contenu dans chaque figurine ou sculpture Leblon Delienne. Zaha Hadid (1950-2016), architecte et urbaniste irako-britannique, a exploré à la perfection les concepts spatiaux à différentes échelles, de l'architecture en passant par les objets, bijoux sculpturaux ou mobilier. La table *Le-a* témoigne de son immense talent.

Inspired by the *Star Wars* saga and produced by the creative studio of the Leblon Delienne Workshop in collaboration with Zaha Hadid Design, *Le-a* is as much a table as it is a feat of grace and magnetism. Calligraphic, dynamic, and possessing a poetic reverence for the iconic hairstyle of princess Leia, this exceptional piece, whose perpetual movement evokes the condensed power of a breaking wave, combines the distinctive curves of Zaha Hadid Design and the sophistication of the artistic and artisanal expertise of Leblon Delienne.

This very rare piece of cinematic charm is a tribute to the captured movement, the suspended moment, contained in each figurine and sculpture of Leblon Delienne. Zaha Hadid (1950-2016), an Iraqi British architect and an urban planner, has explored spatial concepts to perfection and at different scales, from architecture to objects, sculptural jewelry, and furniture. The *Le-a* table is a testament to her immense talent.

SUPER HANGER

Ergonomie, délicatesse et imaginaire... Autant de points de convergences présents dans tout le travail de Constance Guisset. On retrouve cette combinaison dans *Super Hanger*, une collection de portemanteaux imaginée pour l'Atelier Leblon Delienne, objet concentré de super-pouvoirs. La cape flottant au vent rejoint les thématiques chères à la designer, notamment l'incarnation du mouvement. On retrouve cette recherche dans toutes ses créations, dès Vertigo, son premier objet édité et luminaire best-seller. Le design joyeux de Constance Guisset s'épanouit également en architecture intérieure, scénographies et albums pour enfants.

Constance Guisset's artistic principles of ergonomic design, delicacy, and imagination offer lightness as well as comfort. *Super Hanger*, a collection of coat hangers created with the Leblon Delienne Workshop, is a concentrated collection of superpowers... a cape floating in the wind. The cape is a major source of inspiration. To create Vertigo, one of her best-selling light fixtures, the cape was transformed into a gently swaying crinoline, a rowboat in Constance Guisset's joyous style. Her design also flourishes in scenography and children's books.

BY CONSTANCE GUISSET

CRÉATEUR DESIGNER

Je recherche dans les objets une forme de grâce, c'est-à-dire un équilibre parfait entre force et légèreté, radicalité et douceur. Lorsque Leblon Delienne m'a approchée pour un projet de patère à destination des super-héros du quotidien, j'ai songé à une forme non complètement figurative, sur une ligne de crête entre réel et fiction. Avec Juliette de Blegiers, qui sait faire confiance aux artistes, nous désirions un objet à la fois simple et en même temps signifiant, qui vient activer un imaginaire puissant. Je sais que les objets sont bons comédiens et imagine une patère-cape pour jouer le rôle d'un véritable super-héros : on y dépose ses effets, et ce faisant, on entre sous sa protection. La patère dégage puissance et sérénité, elle libère et allège. C'est comme si elle nous suggérait de nous envoler. La patère à suspendre doit donc répondre à toutes ces attentes, le super-héros doit pleinement remplir son rôle de protection ! Nous avons précisément travaillé l'ergonomie, les couleurs et la solidité. Il fallait trouver l'équilibre entre la légèreté de la cape prête à s'envoler et la robustesse d'un objet fonctionnel, sans oublier la force que renvoie l'image du super-héros. Pour ce projet, il a fallu réfléchir à l'essence même de cette figure. Comment, avec trois couleurs et une cape, peut-on l'incarner ? Qu'est-ce que je conserve, qu'est-ce que j'abandonne ? Son image est galvanisante, on a envie de s'identifier à l'idéal qu'il incarne. Venir accrocher ses vêtements à sa cape est un geste discret, mais qui fait sourire et rêver un instant. Je souhaite que chacun pense à son super-héros préféré et se dirige vers cette patère en se sentant physiquement et intérieurement le héros de sa propre existence.

Dotés d'une imagination plus grande que la nôtre, les enfants ne se posent aucune question. En deux secondes, c'est à eux : le vestiaire du super-héros leur appartient. Ce que j'aime dans les livres pour enfants — comme *Brouillards* que j'ai écrit à leur intention — c'est énoncer l'essentiel avec peu de moyens. C'est aussi ce que permet une collaboration avec Leblon Delienne, qui invite à investir la pop culture, cet ensemble de références communes qui frappe l'imaginaire et nous parle avec une immédiateté impressionnante.

What I look for in objects is a kind of grace, a tension between strength and lightness, a perfect balance between radicality and softness. When Leblon Delienne approached me about a coat hanger project for everyday superheroes, I thought of a shape that was a bit abstract, something eye-catching that straddled reality and fiction. The challenge was daunting and exciting. With Juliette de Blegiers, who knows how to instill confidence in artists, we wanted a refined object that could hold all of life's essentials and accessories.

I know that objects are good actors. I imagined the following scenario for my coat hanger-cape: someone hangs their belongings on it, and, in doing so, comes under the protection of a superhero. It's like a mini scene where one thing reveals another and creates a moment of joy. The coat hanger gives a sense of power and serenity, freedom and lightness. "Fly away," it seems to murmur.

What is the essence of a superhero? How can three colors and a cape express the whole truth? What do I keep and what do I leave out? The image of a superhero is galvanizing, and easy to identify with the ideal they represent. Hiding a cape beneath one's clothing is an intimate and subtle gesture, which immediately summons a smile. However, the coat hanger, which would be hung on a wall, had to fulfill the needs of those who used it without becoming damaged. We worked on its ergonomic design, its colors, its light weight, and its sturdiness. We wanted people to feel its strength and make it their own. I hope that everyone thinks of their favorite superhero and heads towards the coat hanger, feeling both physically and internally like the hero of their own lives. That is also pop culture; it immediately speaks to us, which is impressive.

Children, who have more imagination than us, don't ask themselves any questions. In two seconds, it belongs to them; the superhero coat hangers are theirs. What I like about children's books (like *Brouillards* which I wrote for them) is the fact that, in a few words, they get to the point. I created this little coat hangercape in the same way I would write a haiku.

We have imperceptibly moved from having personal collections to displaying collections. It's now a statement about image; an object exists if it can instantly become Instagrammable. Against this background, Leblon Delienne creates timeless sculptures, and that is a tour de force.

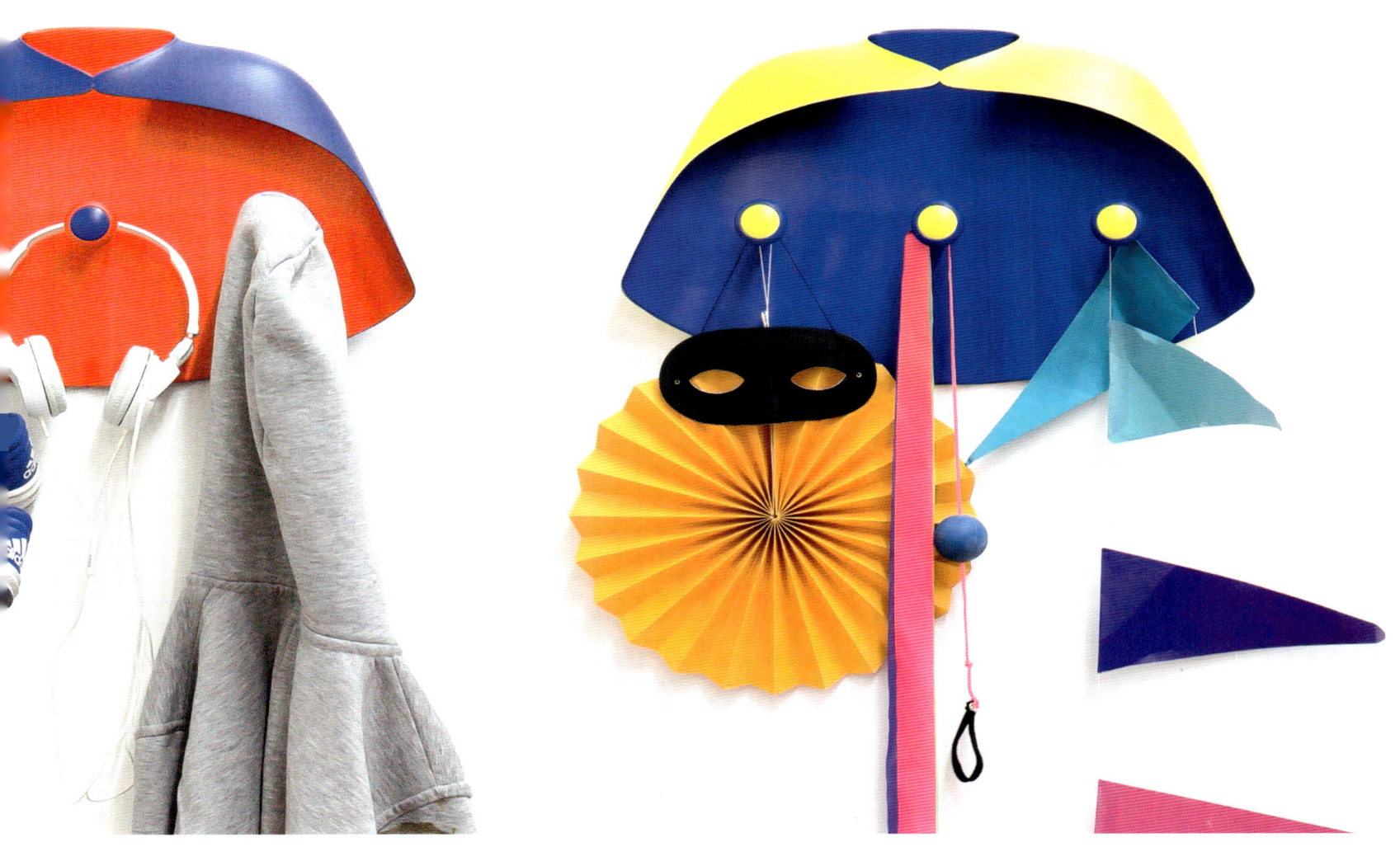

« C'est une mini-scénographie, ou une chose en révèle une autre et provoque un instant de joie. »

"It's like a mini scene where one thing reveals another and creates a moment of joy."

SPIRITS BY

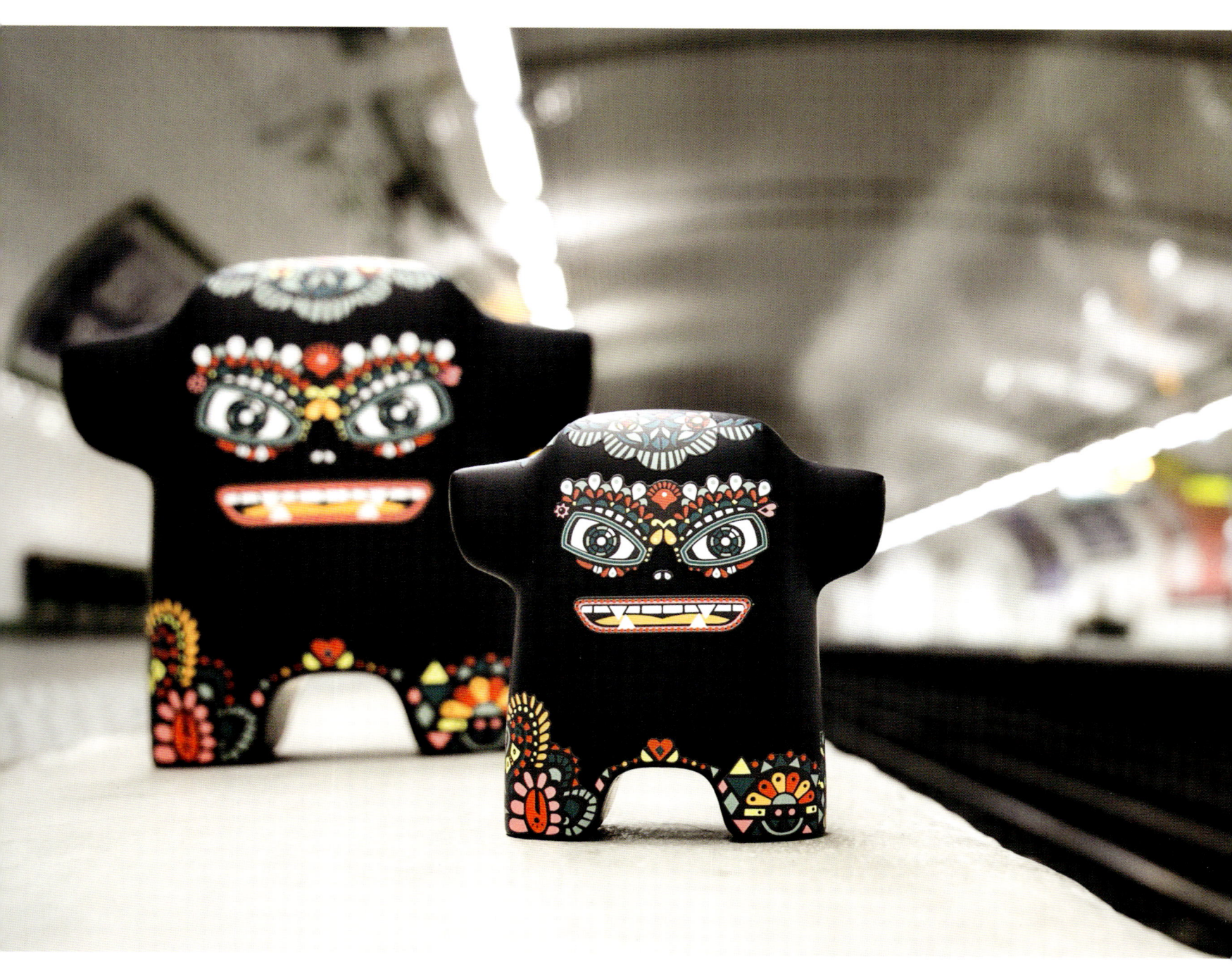

MARCEL WANDERS

Les emblématiques créatures *Spirits* de Marcel Wanders, dont la puissance tellurique formelle semble s'inspirer des armures des samouraïs, constituent des objets parfaits aux innombrables vertus. Elles questionnent le design et l'esprit humain avec une acuité toujours surprenante et profondément séduisante.

Marcel Wanders' emblematic *Spirits*, whose formal terrestrial power seems to be inspired by samurai armor, are perfect objects of endless virtue. They question human design and the human spirit with a level of astuteness that is fiercely intelligent, constantly surprising and profoundly appealing.

❯ Voir également | **See also**
Marcel Wanders x Mickey P. 96

CRÉATEUR DESIGNER

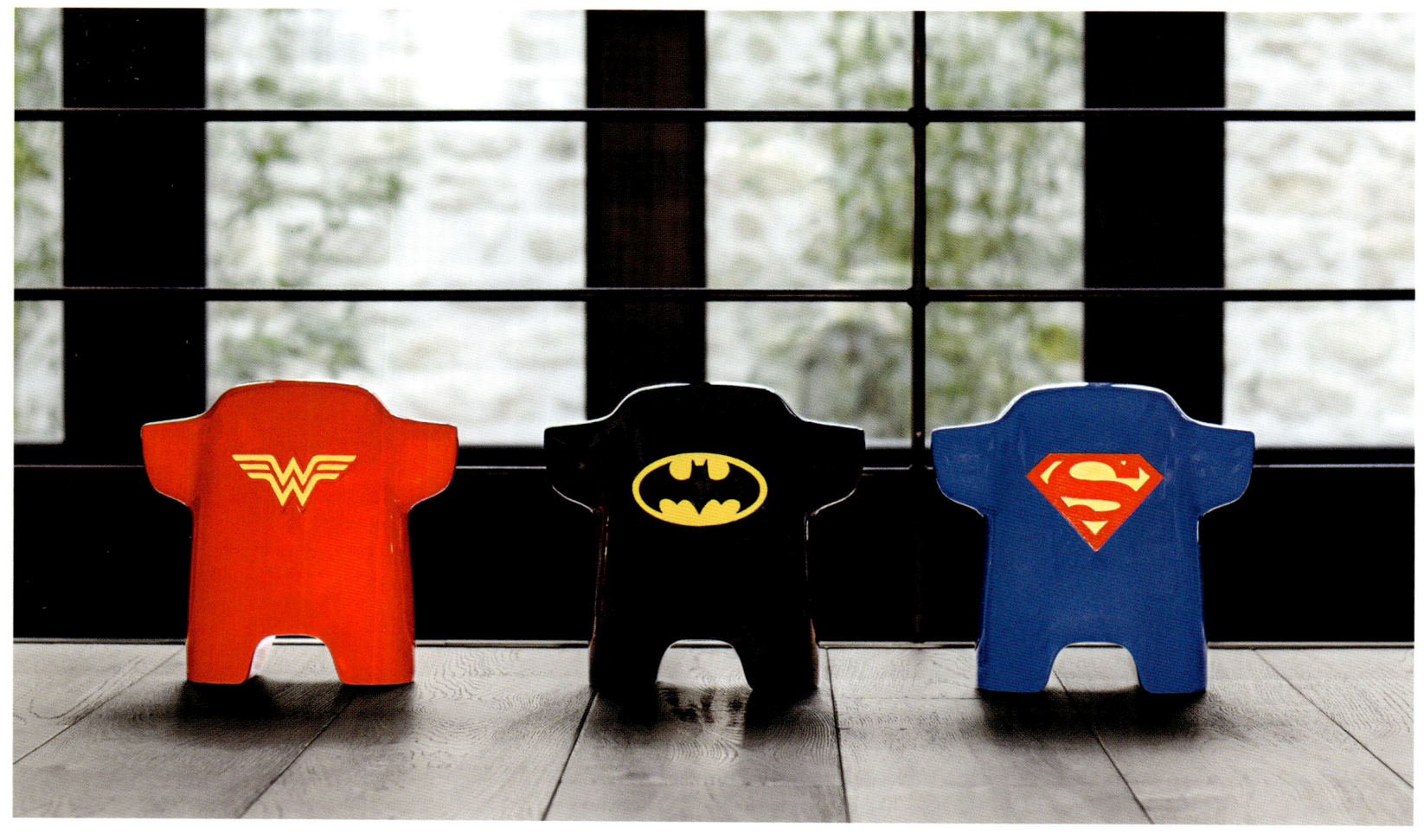

« Les Spirits comme les One Minute
saisissent quelque chose de l'éternité
et de la profondeur des choses. »

"The Spirits like One Minute capture
something of eternity,
something of the profoundness of things."

La réflexion sur le design des *Spirits* a été fascinante. Avec l'Atelier, nous recherchions la forme parfaite pour signifier une présence surpuissante capable de s'évanouir aussi vite qu'elle est apparue. Nous avons écrit un storytelling puis créé un comics — *The Spirits of Nature*, illustré par Rossella Vicari — avec deux héros riches de mille vies : « Black Spirit » (Kaï) et « White Spirit » (Meg). Songeant aux fantômes et esprits immatériels dont on ignore de quoi ils sont faits, nous avons assez rapidement choisi d'appeler « *Spirits* » ces objets exceptionnels. Pour un designer, c'est un pur plaisir de raconter des histoires avec ces émanations spirituelles. Une vidéo de quelques secondes présente Kaï. On entend son pas précipité, le halo d'un projecteur s'empare de sa silhouette qui disparaît bientôt du champ de vision. Pourtant il est là, on sent son souffle... Nous avons joué avec les animaux chimériques, les totems familiers et inquiétants.

Comment représenter les esprits présents dans toutes les civilisations et le prodigieux doute existentiel qu'ils suscitent ? J'ai interrogé à ce sujet différents clergés : « *Dites-moi ce qu'est un esprit.* » À cette question, il n'existe pas de réponse mais le motif demeure subjuguant. Les *Spirits* ont été imaginés comme une matrice, une forme extrêmement puissante, prête à être déclinée selon des variations multiples. Les *Spirits* Warner Bros. — Spirit Batman, Spirit Superman, Spirit Wonder Woman — figurent ainsi des super-héros ; les Icons x PSG célèbrent les liens entre football, art contemporain et culture populaire aux xxe et xxie siècles. Les *Spirits* comme les *One Minute* saisissent quelque chose de l'éternité et de la profondeur des choses : ce sont des vanités, l'un des thèmes fondamentaux des grands maîtres hollandais. Ils sont empreints de glaise, l'humble matériau de la création originelle selon la Bible, sous la forme d'une résine dont l'Atelier Leblon Delienne est l'un des meilleurs spécialistes au monde. Ces œuvres réfléchissent la spiritualité et l'humanité.

Designing the *Spirits* was a fascinating process. With the Workshop, we looked for the perfect shape to signal a superpowered presence, able to vanish as soon as it appears. We wrote a story and then created a comic book, *The Spirits of Nature*, illustrated by Rossella Vicari. It's the story of two heroes that have lived a thousand lives: Black Spirit (Kai) and White Spirit (Meg). We dreamt of ethereal phantoms and spirits whose origins were unknown to us. Rather quickly, we decided to call these exceptional objects "*Spirits*". For a designer, telling stories of these spiritual manifestations was pure pleasure. We presented Kai in a video that only lasted a few seconds. The viewer can hear his hurried footsteps. A spotlight follows his silhouette, which soon disappears from view, and yet he is there; we can feel him breathing. We played around with the idea of imaginary animals and familiar and disquieting totems.

How does one represent the spirits that exist in every civilization as well as the considerable doubt surrounding their existence? I asked different members of the clergy about this: "*Tell me what a spirit is.*" This is a question without an answer, but the subject remains intriguing. The *Spirits* were imagined as a matrix, an extremely powerful form, ready to be turned into multiple variations. The Warner Bros. *Spirits*—Spirit Batman, Spirit Superman, and Spirit Wonder Woman–are superheroes. ICONS x PSG celebrates the connection between football, contemporary art, and popular culture in the twentieth and twenty-first centuries. The *Spirits*, like *One Minute*, capture something of eternity, something of the profoundness of things. They are vanitas, one of the fundamental themes of the great Dutch masters. They are suffused with clay, the humble medium of original creation according to the Bible, in the form of a resin, of which the Leblon Delienne Workshop is one of the foremost experts in the world. These works of art reflect spirituality and humanity.

VIDEO
SCAN ME

ICONS BY

Dans les années 1970, la capitale française désespère d'avoir un club de football capable de rivaliser avec les plus grandes équipes européennes. Les 20 000 souscripteurs qui signent pour l'avènement du Paris Saint-Germain (PSG) témoignent d'une culture foot populaire. Lorsque le couturier Daniel Hechter, fan du ballon rond, prend la direction du club en 1973, il associe l'engouement pour Paris, sa liberté de ton et le talent de ses artisans aux emblèmes iconiques du football moderne. Celui qui s'est fait connaître pour son goût du sportswear, sa veste velours milleraies et sa ligne « mode pour les enfants qui s'habillent comme leurs parents », dessine le maillot des joueurs. La tenue est immédiatement culte. Entraîné par Just Fontaine, le Paris Saint-Germain accède à la première division un an plus tard. L'épopée du PSG ne fait que commencer, le club épousant étroitement le prestige de la capitale française à travers le monde.

Art contemporain, culture pop et football entretiennent un dialogue continu : les déplacements du ballon, les gestuelles des joueurs et le suspense du jeu inspirent tous les arts. Vidéos, séries télévisées, fresques murales, sculptures et design magnétisent le public.

In the 1970s, Paris lost hope of having a soccer club capable of competing with the greatest European teams. The twenty thousand people who supported the creation of Paris Saint-German (PSG) represent a popular soccer culture. When the fashion designer and fan of the sport, Daniel Hechter, took over the club in 1973, he combined a passion for Paris, its freedom of expression, and the talent of its artisans with the iconic symbols of modern soccer. Daniel Hechter, who was known for his taste in sportswear, his babycord jackets, and his collections for "children who dress like their parents," also designed the player's jerseys, which immediately achieved cult status. Trained by Just Fontaine, Paris Saint-Germain was promoted to Division 1 one year later. PSG's success continued uninterrupted, as the club became closely associated with the prestige of the French capital around the world.

There is an ongoing dialogue between contemporary art, pop culture, and soccer. The movements of the ball, the actions of the players, the suspense of the game, all of it inspires the arts. Videos, television series, wall frescos, sculptures, and design all mesmerize the public.

Désireux de poursuivre cette aventure sportive et artistique, l'Atelier de sculpture Leblon Delienne, licencié officiel du Paris Saint-Germain, a inauguré, en préambule aux Jeux olympiques de Paris 2024, des œuvres exclusives célébrant la passion populaire pour le football et pour l'art. La collection *ICONS* — composée de sculptures totémiques de plusieurs tailles — joue avec les codes visuels des maillots du club. Le nouveau maillot extérieur est stylisé pour reprendre le dos réalisé par le studio Tyrsa. La sculpture ICON x Paris Saint-Germain Heritage rend, quant à elle, hommage aux couleurs du maillot historique du club : une base marine, une épaisse bande verticale rouge centrale, entourée de deux fines bandes blanches. La collection a été dévoilée à la tour Eiffel en juin 2024.

Keen to continue this sporting and artistic adventure, the sculpture workshop, Leblon Delienne, official licensee of Paris Saint-Germain, inaugurated exclusive artwork that celebrated people's love of soccer and contemporary art as a lead-in to the Paris 2024 Olympic Games. The *ICONS* collection–made up of totemic sculptures in varying sizes–plays with visual codes of club jerseys. The new stylized away jersey features the back designed by the studio Tyrsa. As for ICON x Paris Saint-Germain Heritage sculpture, it pays tribute to the historic club jersey colors: a navy-blue background, a thick red vertical band in the center, with two thinner white bands on either side. The collection was unveiled at the Eiffel Tower in June 2024.

PARIS SAINT-GERMAIN
PARIS

VIDEO
SCAN ME

CRÉATEUR DESIGNER

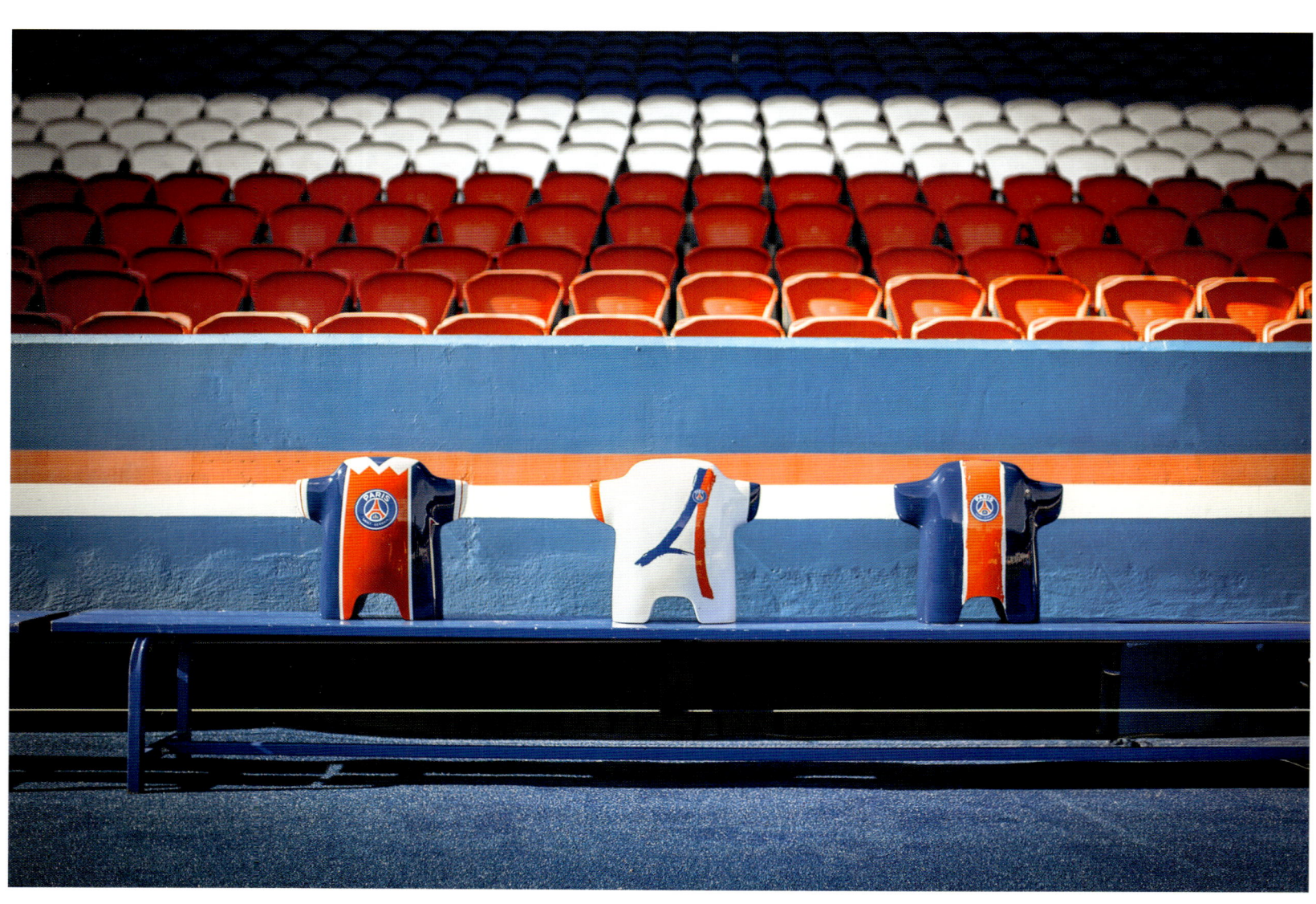

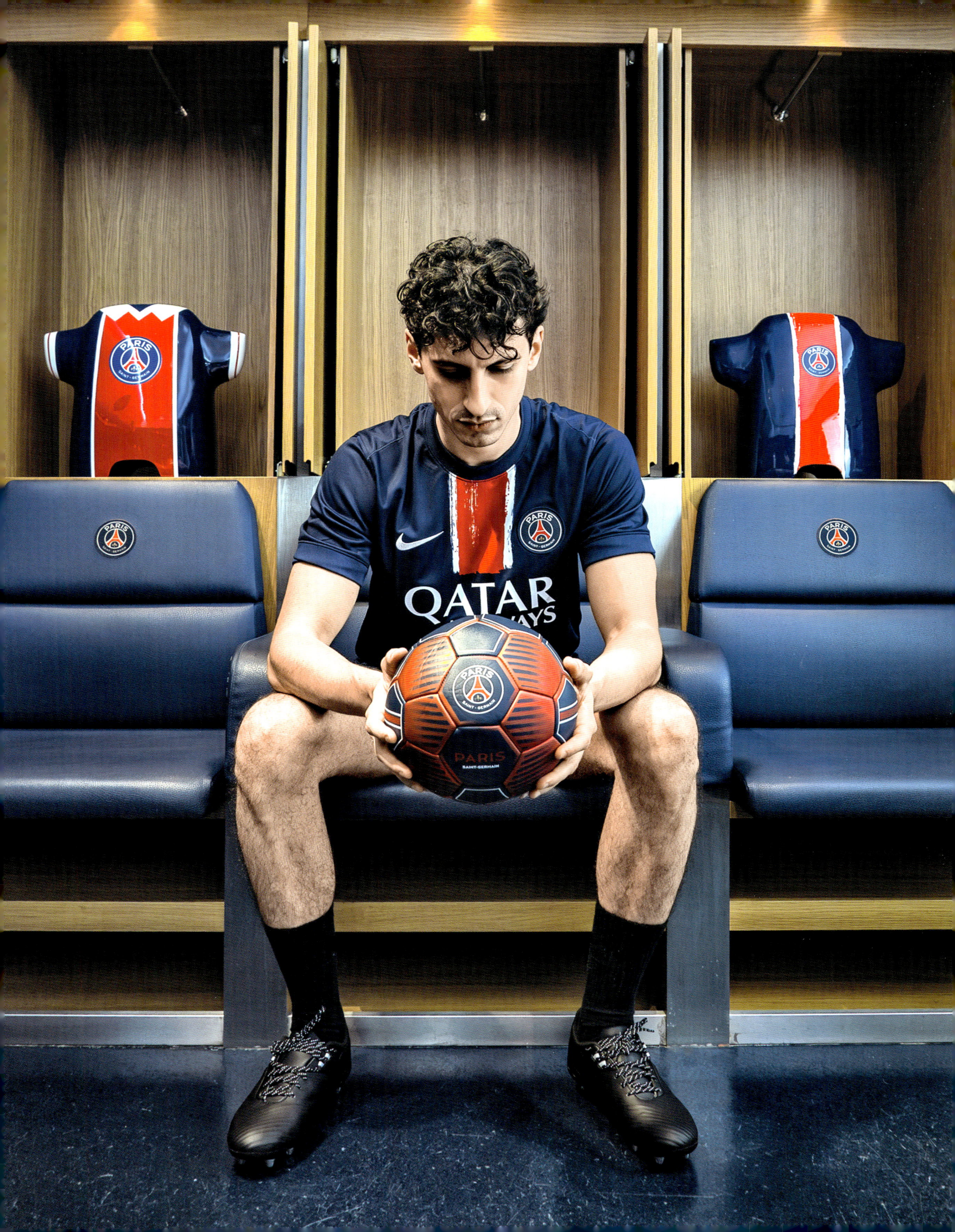

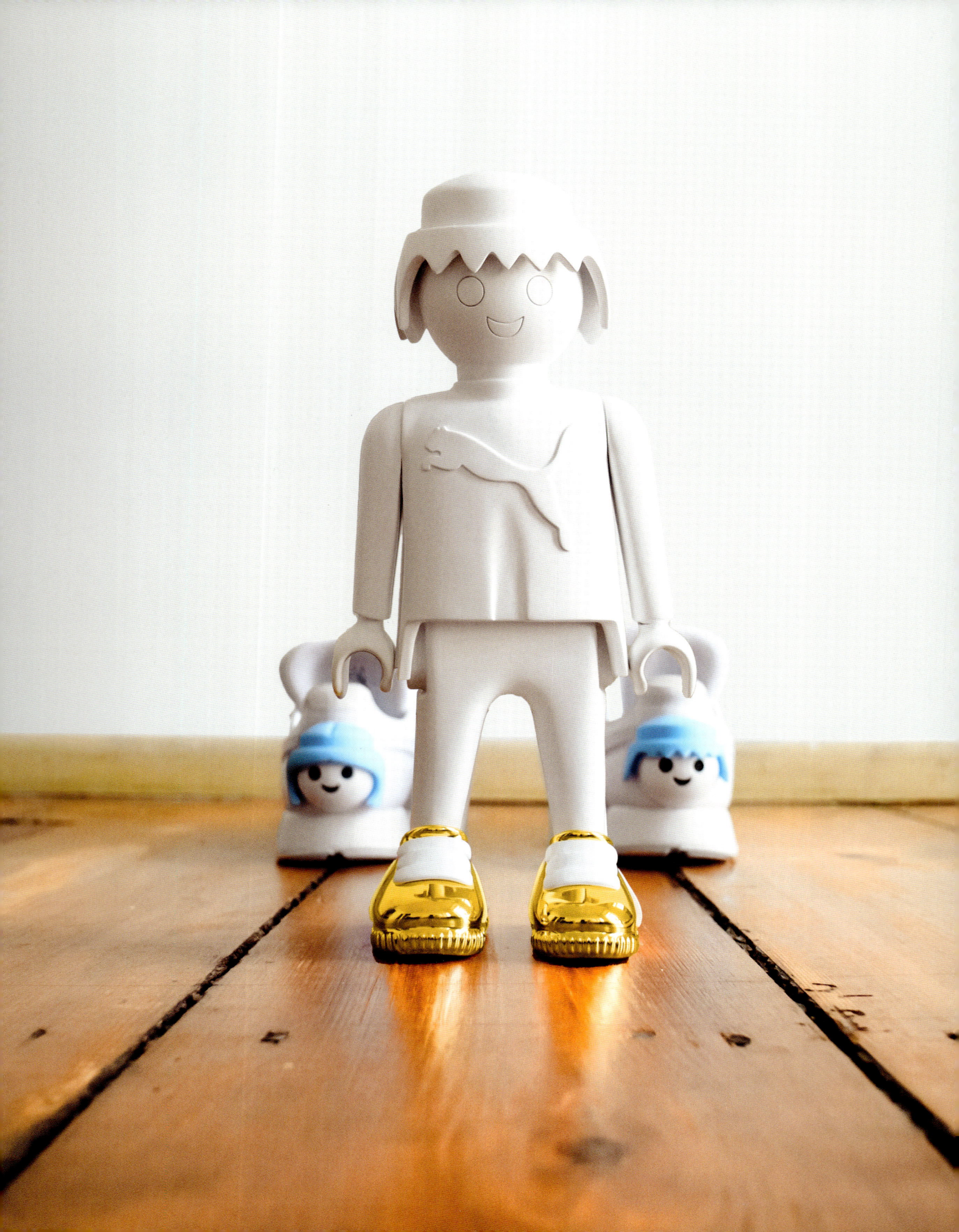

PLAYMOBIL X PUMA

VIDEO SCAN ME

La collaboration inédite entre Leblon Delienne, Playmobil, le célèbre fabricant de jouets, et Puma, la marque de sport mondialement connue, a révélé un projet d'une grande originalité à destination des amateurs d'objets à haute désirabilité et des collectionneurs. Une figurine originale Playmobil, en résine blanc mat, portant des baskets Puma chromées or, a été imaginée par l'Atelier Leblon Delienne. Elle a été présentée dans un coffret en édition limitée à deux cents exemplaires, accompagnée d'un certificat d'authenticité. Playmobil, Puma et Leblon Delienne ont mêlé leurs talents de créativité, d'innovation et de passion pour proposer une composition iconique, ludique et esthète, célébrant le jeu et l'harmonie, l'instant présent et la durabilité des réalisations authentiques.

The unprecedented collaboration between Leblon Delienne, Playmobil (the famous toymaker) and Puma (the world-renowned sports brand) has produced a decidedly original project made for fans of highly desirable objects and collectors: an original white matte resin Playmobil figurine, created by the Leblon Delienne Workshop, wearing a pair of gold chrome Puma sneakers, accompanied by a certificate of authenticity, all displayed in a limited-edition box of which there are only two hundred copies. Playmobil, Puma, and Leblon Delienne have pooled together their creativity, innovation, and passion to deliver an iconic, fun, and aesthetic piece that celebrates the game, harmony, the present moment, and the longevity of authentic creations.

CRÉATEUR DESIGNER

BABY CAT BY

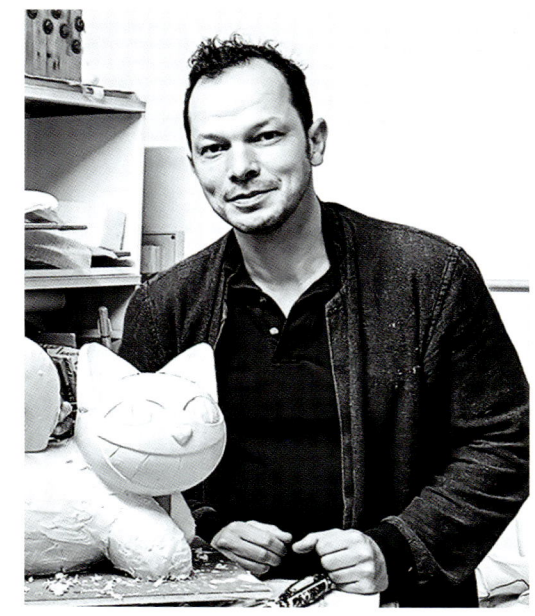

Il est jaune orangé et montre les dents tout en souriant largement. M. CHAT est la création graphique de Thoma Vuille, dit M. CHAT, peintre d'art urbain franco-suisse. Le félin voit le jour en 1997 sur les toits d'Orléans, diffusant dans son sillage poésie et énergie vitale. Réalisé à l'acrylique, le chat cartoonesque salue avec révérence le grand-père de l'artiste, peintre en bâtiment. Depuis, le personnage parcourt le globe, imprime la pellicule du cinéaste Chris Marker dans le street-movie *Chats perchés* et se love au sein de performances artistiques. M. CHAT se revendique du pop art comme du land art, ainsi qu'en témoigne sa collaboration avec l'Atelier Leblon Delienne, au sein duquel la nouvelle sculpture *Baby Cat* prend vie : toutes ailes déployées, le chat sauvage à l'âme libre devient instantanément l'ami de celui qui l'admire et le prend dans ses bras.

With his distinctive wide Cheshire-cat grin and golden-orange coat, M.CHAT is the graphic creation of Franco-Swiss street artist Thomas Vuille. The feline first appeared on the rooftops of Orléans in 1997, spreading poetry and vibrant energy wherever he went. Painted in acrylic, the cartoon-like cat is a tribute to the artist's grandfather, a house painter. Since then, M.CHAT has been frolicking across the globe, appearing on filmmaker Chris Marker's camera in the street movie *Chats perchés* and taking part in artistic performances; drawing inspiration from pop art and land art, as evidenced by his collaboration with the Leblon Delienne Workshop, where the new *Baby Cat* sculpture comes to life. With its outstretched wings, this free-spirited wild cat instantly becomes a beloved companion to those who admire it and hold it in their arms.

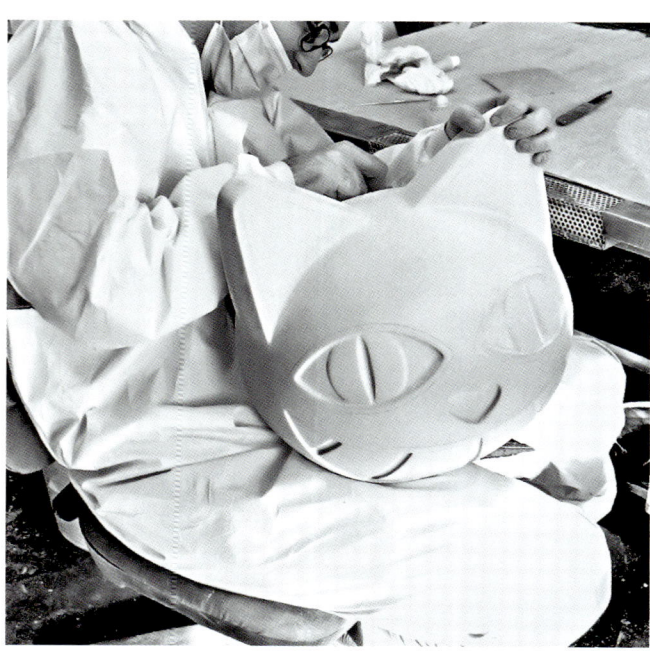

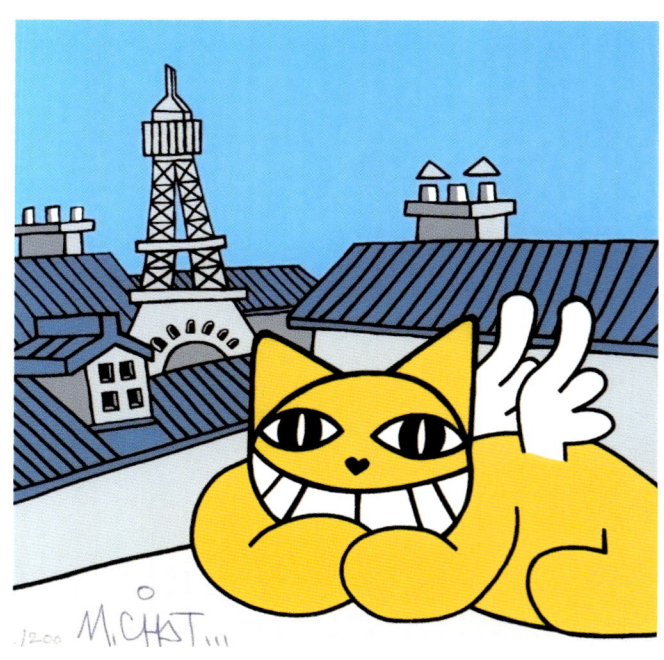

M.CHAT

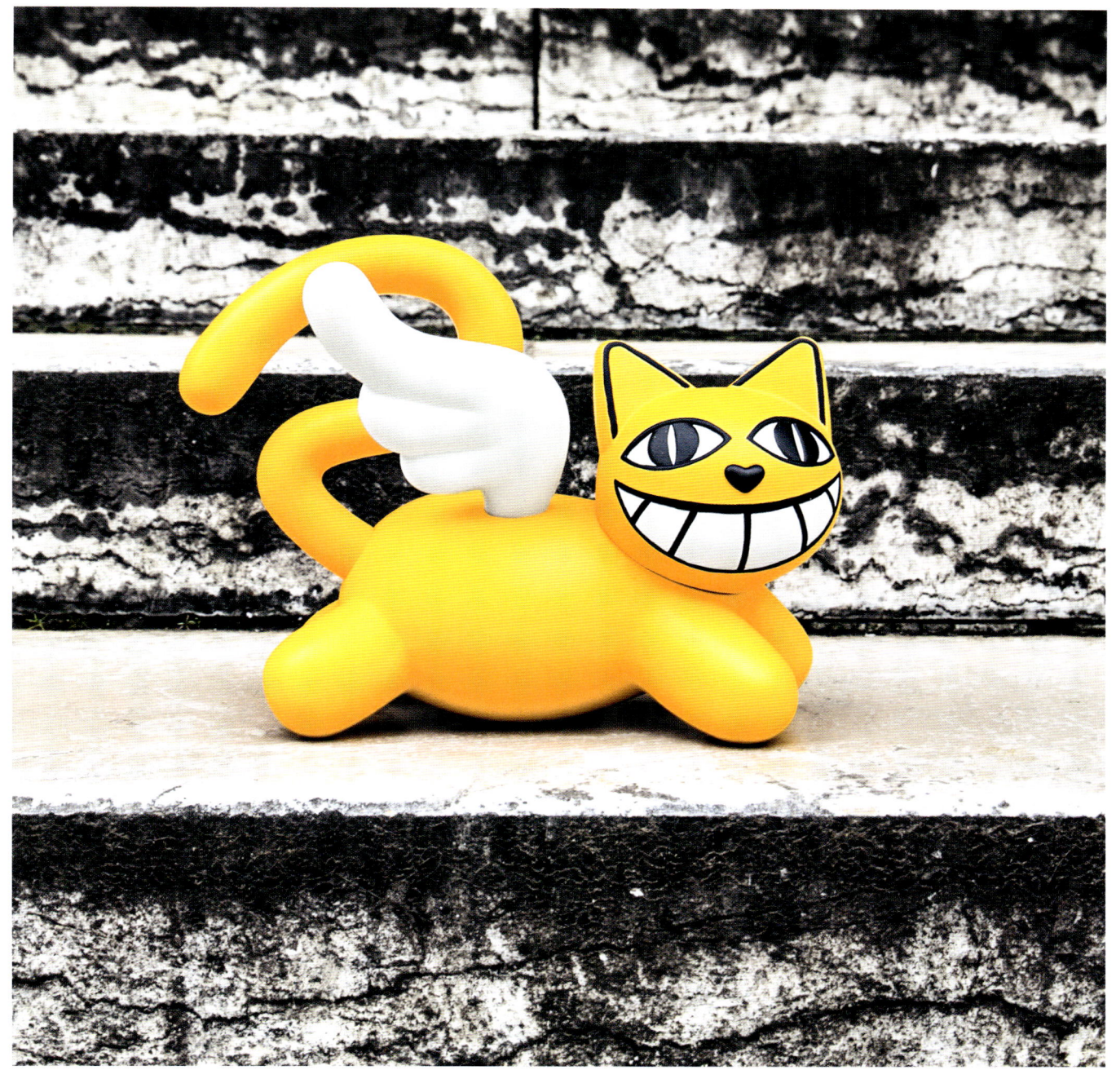

CRÉATEUR DESIGNER

DARUMA & ENNIO

Elena Salmistraro, artiste et designer milanaise, est une figure majeure du nouveau design italien. Ses objets expressifs se démarquent par une constante recherche poétique stimulant les émotions. La rencontre de son univers coloré avec les codes pop de l'Atelier a donné naissance à *Daruma*, une figurine inspirée par une poupée japonaise apparue au XVIIIe siècle, talisman porte-bonheur et symbole de persévérance, omniprésente au sein de la littérature, des mangas et des jeux vidéo. Entre animalité et humanité, la sculpture pop hypersensitive *Ennio* lui fait écho. Selon la croyance populaire, *Daruma* et *Ennio* exaucent les vœux.

Milan-based artist and designer Elena Salmistraro is a leading figure in new Italian design. Her expressive objects are characterized by a constant poetic quest that stirs the emotions. Her colorful world meets the Workshop's pop codes to create *Daruma*, a figurine inspired by an eighteenth-century Japanese doll, a lucky charm and symbol of perseverance that is omnipresent in literature, manga, and video games. *Ennio*, a highly sensitive Pop Sculpture, is *Daruma*'s echo, somewhere between animal and human. According to popular belief, *Daruma* and *Ennio* grant wishes.

BY ELENA SALMISTRARO

CRÉATEUR DESIGNER

Les projets *Ennio* et *Daruma* m'ont permis de me concentrer sur la création de personnages, et de me libérer des contraintes fonctionnelles habituellement liées au design. La recherche en collaboration avec l'Atelier a été inspirante, mêlant méticulosité, rigueur et excitation, soutien et amitié. *Ennio* et *Daruma* représentent un moment véritablement à part dans mon travail. Grâce à eux, j'ai pu explorer une approche créative parfaitement libre et avoir le privilège de créer un personnage issu de mon imagination, fusionnant de grandes figures emblématiques, dont la plupart ont influencé mon enfance. Ce fut un processus extrêmement divertissant, très impliquant aussi.

J'ai choisi d'exposer *Ennio* chez moi parce que j'aime l'idée d'en faire une présence accueillante à l'attention de celui ou celle qui arrive à la maison. Je l'ai placé à l'entrée, il salue celui ou celle qui passe le seuil. Grâce aux sourires qu'il suscite, il apporte sa touche de joie personnelle à l'ambiance générale. Mes enfants l'adorent, il fait partie de la famille. Sa présence contribue à rendre notre maison encore plus chaleureuse.

À travers la réinterprétation d'icônes, l'Atelier Leblon Delienne travaille sur les souvenirs et les émotions. C'est un défi complexe car chacun d'entre nous éprouve un lien intime avec ces personnages. Nous voulons préserver leur image et leur aura sans lesquelles nous craignons de perdre leur fraternité complice et quelque chose de notre compagnonnage. Il faut beaucoup de courage pour envisager la création de nouvelles icônes plutôt que d'intervenir sur un personnage existant. Procéder ainsi, c'est offrir aux artistes le bonheur de créer un monde personnel nouveau et unique. J'ai eu cette chance.

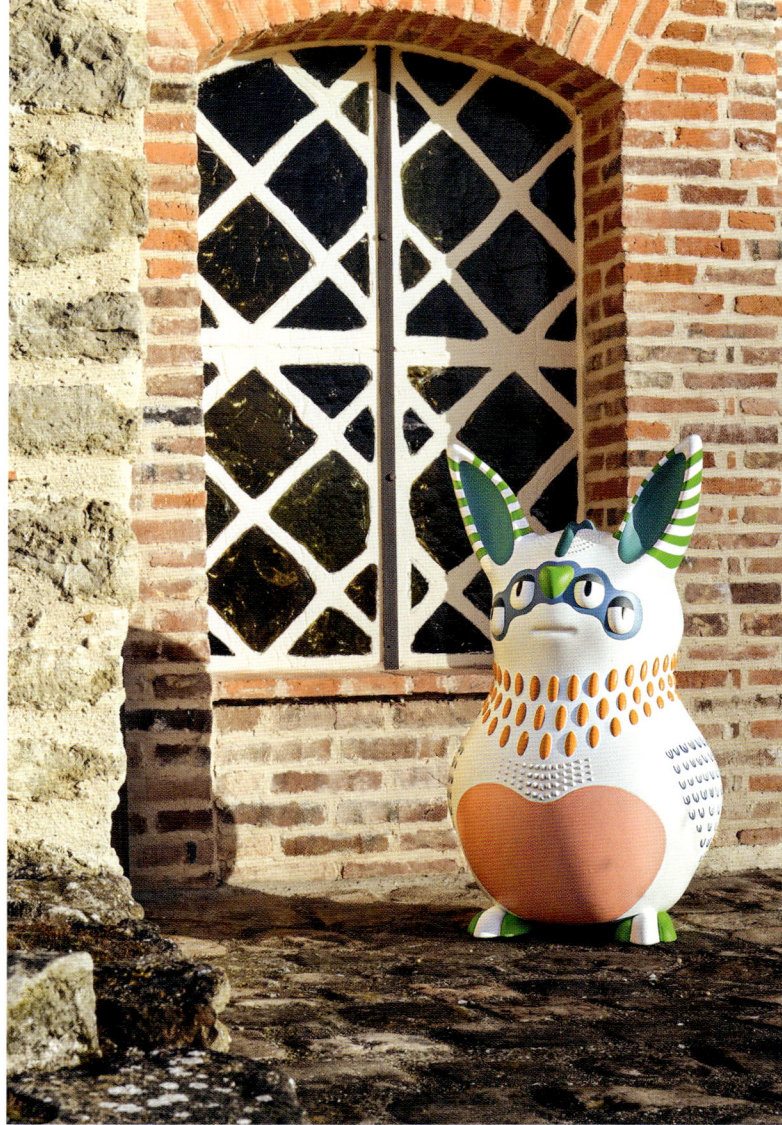

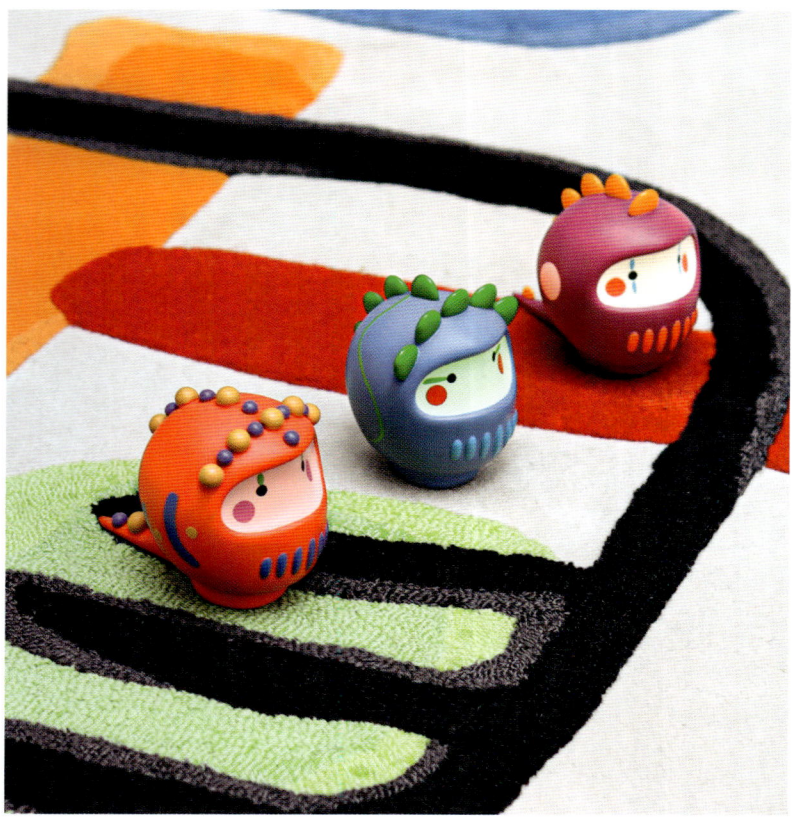

The *Ennio* and *Daruma* projects allowed me to concentrate on creating characters outside the functional constraints usually associated with design. With the Workshop, I researched meticulously and thoroughly. The experience was inspirational, filled with moments of excitement, support, and friendship. *Ennio* and *Daruma* represent a truly unique moment in my work. Thanks to them, I was able to explore a perfectly free creative approach. I had the honor of creating a character right out of my imagination, combining great symbolic figures, most of which had influenced my childhood. It was an extremely entertaining and involved process.

I chose to keep *Ennio* in my home because I like the idea of this character being a welcoming presence to whoever enters the house. I put him in the entrance where he greets everyone who steps over the threshold. Thanks to the smiles he inspires, he adds his own personal touch of joy to the general atmosphere. My children love him. He's part of the family. His presence makes our house even more welcoming.

Through their reinterpretation of icons, the Leblon Delienne Workshop works with memories and emotions. This is a complex challenge because every one of us has an intimate connection to these characters. We want to preserve their image and their aura. Without that, we risk losing their companionship and camaraderie. A lot of courage is needed to consider creating new icons rather than working on characters that already exist. Doing so offers artists the joy of creating a new and unique personal world. I was granted this opportunity.

LUCKY MOODS FAMILY

Eugeni Quitllet, créateur catalan, est reconnu pour ses créations uniques et multidimensionnelles. Il revisite les matériaux et les fonctions traditionnels, créant des objets magiques qui transcendent l'ordinaire. Nommé Designer de l'année en 2016 par Maison&Objet, Eugeni Quitllet a créé le projet Dream Catcher Lounge Chair et le projet GalaXsea, un méga yacht spatial unique imprimé en 3D. Sa signature de marque, EQ*, représente son « quotient émotionnel » et définit son travail. Son best-seller Masters Chair pour Kartell, co-signé avec Starck, allie légèreté et onirisme, forme et fonction, avec fluidité comme dans la *Lucky Moods Family*, une collaboration avec l'Atelier Leblon Delienne dans laquelle il donne vie à quatre personnages iconiques.

Catalan designer Eugeni Quitllet is renowned for his unique and multidimensional creations. He challenges traditional materials and uses, creating magical objects that transcend the ordinary. Named Designer of the Year in 2016 by Maison&Objet, Eugeni Quitllet created the Dream Catcher Lounge Chair project and the GalaXsea project, a unique 3D-printed mega space yacht. His brand signature, EQ*, symbolizes his "emotional quotient" and defines his work. His best-selling Masters Chair for Kartell, co-signed with Starck, combines lightness and reverie, form and function, with fluidity as in the work *Lucky Moods Family*, a collaboration with the Leblon Delienne Workshop in which he brings four iconic characters to life.

BY EUGENI QUITLLET

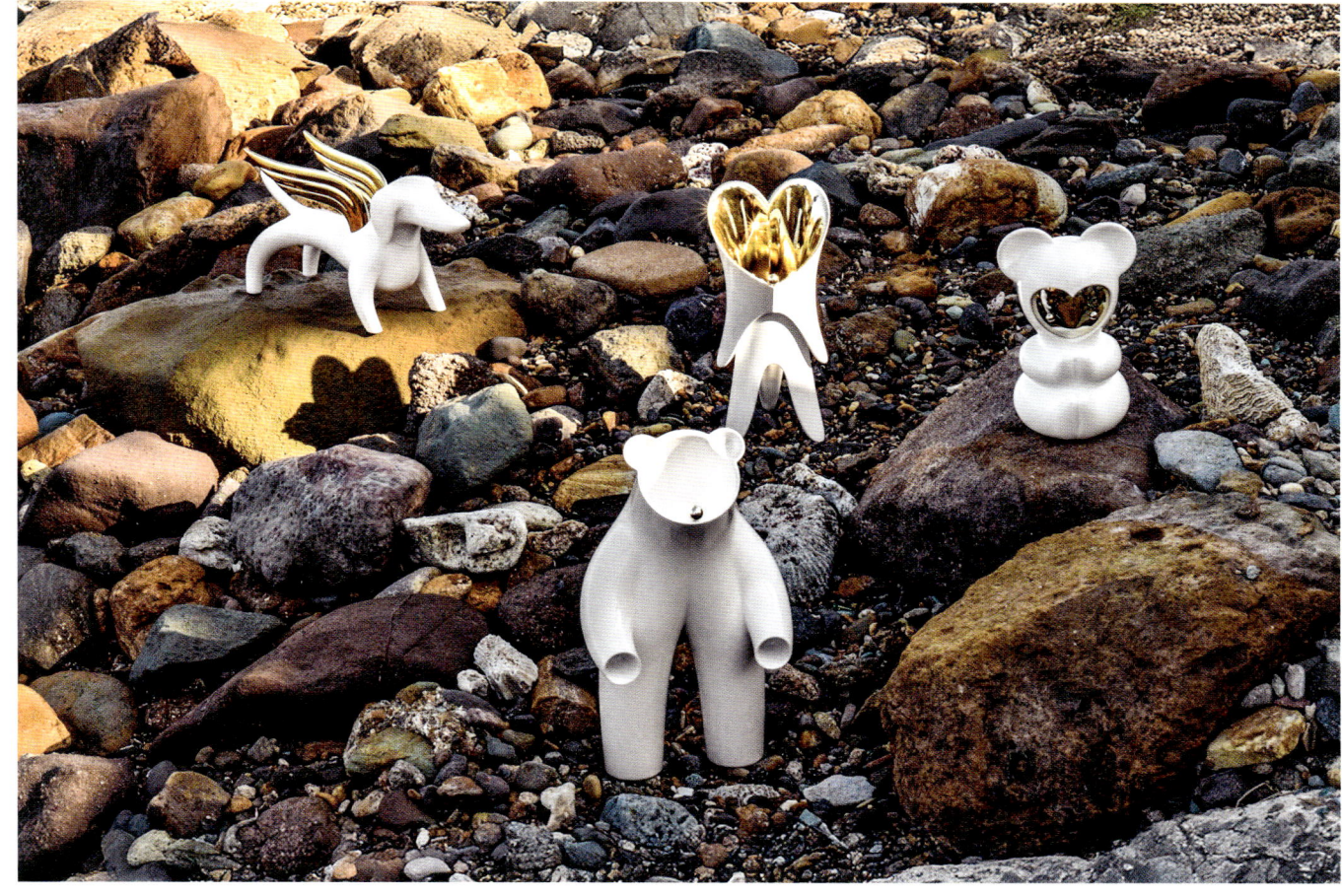

VIDEO SCAN ME

CRÉATEUR DESIGNER

"Would you like to create new characters?" Juliette de Blegiers was looking for something that says something about us in the present, using the general visual language of Pop Sculpture. She told me, *"If you want to draw one or two characters…."* I loved the idea! My initial exploration filled me with intense energy. I was possessed. I created a series of sketches of characters, each rich in expression. I synthesized emotions and gestures so that a simple curve created a strong connection within the whole. One small gesture had to communicate all the softness that I felt. With just a simple circle, the character had to come alive. I wasn't looking to add eyes, or to invoke realism, because it's through form and simplicity that we feel emotions. The resulting bear didn't need a face. If we take a good look at the complete structure, we see four lines, four curves emanating from the center of the circle. One of them reaches down to the feet. The other ends at the arms. The same circle suggests the bear's face. It is then extended to create the volume of the body. It's a circle that, in the end, evokes a bear. It's a game of full and empty spaces. For the character of Love, I started with a heart. It's one shape out of a thousand, but it's the one that fits. For Joy, I was inspired by my dog, Hermès, a dachshund. I made him more dynamic and simplified him, but it's still him. All Mickeys are born of one mouse, when you think about it.

What I especially enjoy doing is reducing shapes into a new condensed form. Three basic elements make up the history of design. What is the mystery that hides behind these elements? Why and how do they remain so important, suggesting something new that already speaks to the future while leaving nothing of our past loves behind. What counts is the emotion, much more than the material. All we keep of the past is a molecule and it's this very particle that will to some degree shape the future. My design approach, at its core, is to let things happen. Once the characters are created, it's time to revive the stories that brought them to life, to immerse ourselves in graphic design, cinema, and print. First, I draw things by hand before then moving to the computer. I easily transpose my drawings into 3D. Without going into the details of mechanical geometry, I preserve the spirit of the sculpture, its expression, its tension. What I give to the machine is organic geometry. With the Workshop, we created a 3D model of the characters, finished by hand, detailed, adjusted again, then polished. The result was exceptional. We have a problem with perfection nowadays. We don't give it the value it deserves because, when everything is perfect, we think that it was created artificially. We say to ourselves, *"It's perfect, so it must have been made by machines."* But no, in this case, it is perfect because it was created by people who have a magical talent and who've mastered their skills. Lucky Moods, Brave, Love, Lucky, and Joy were invented and yet they share a close bond and camaraderie. This is perhaps a characteristic that we can attribute to pop nowadays.

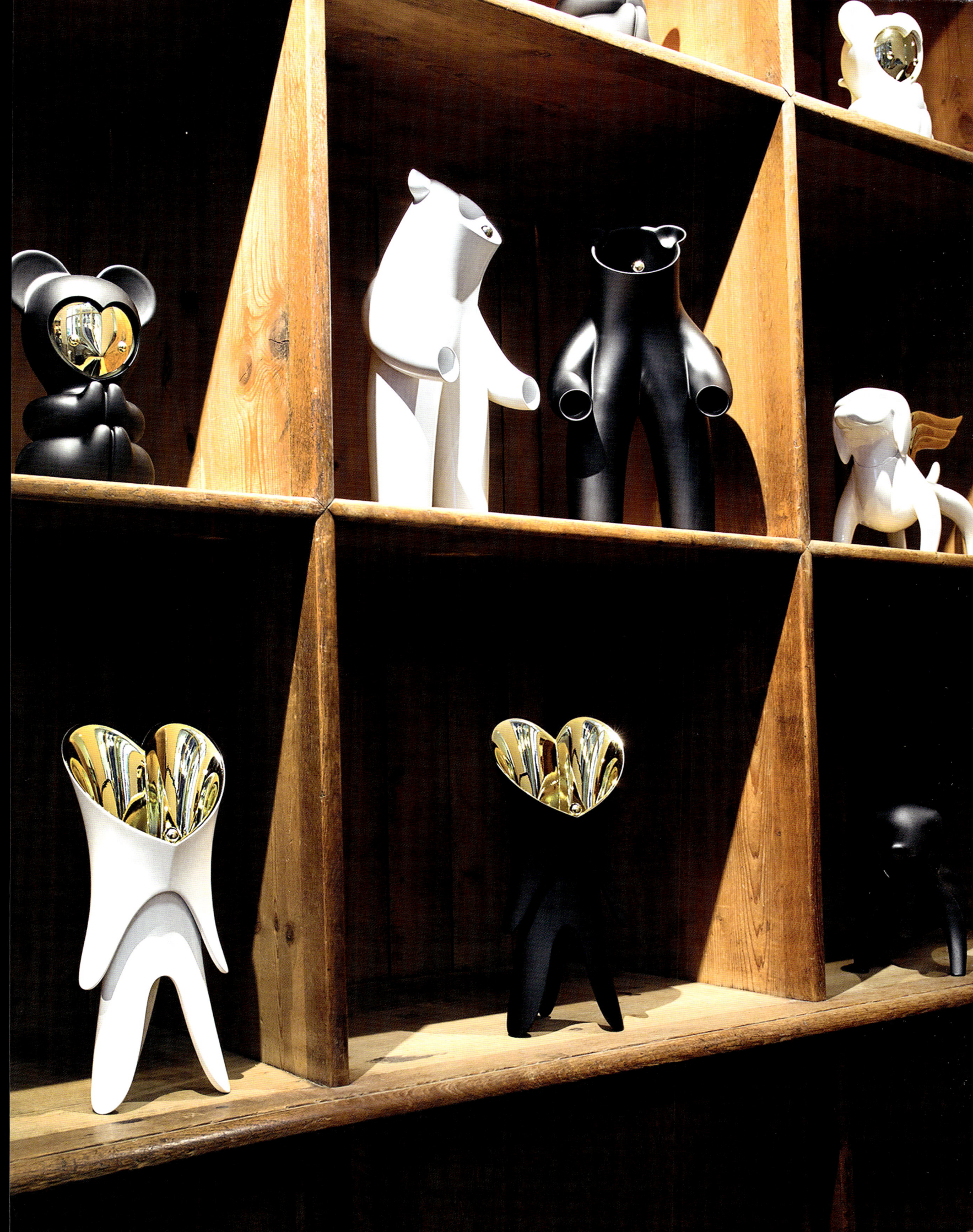

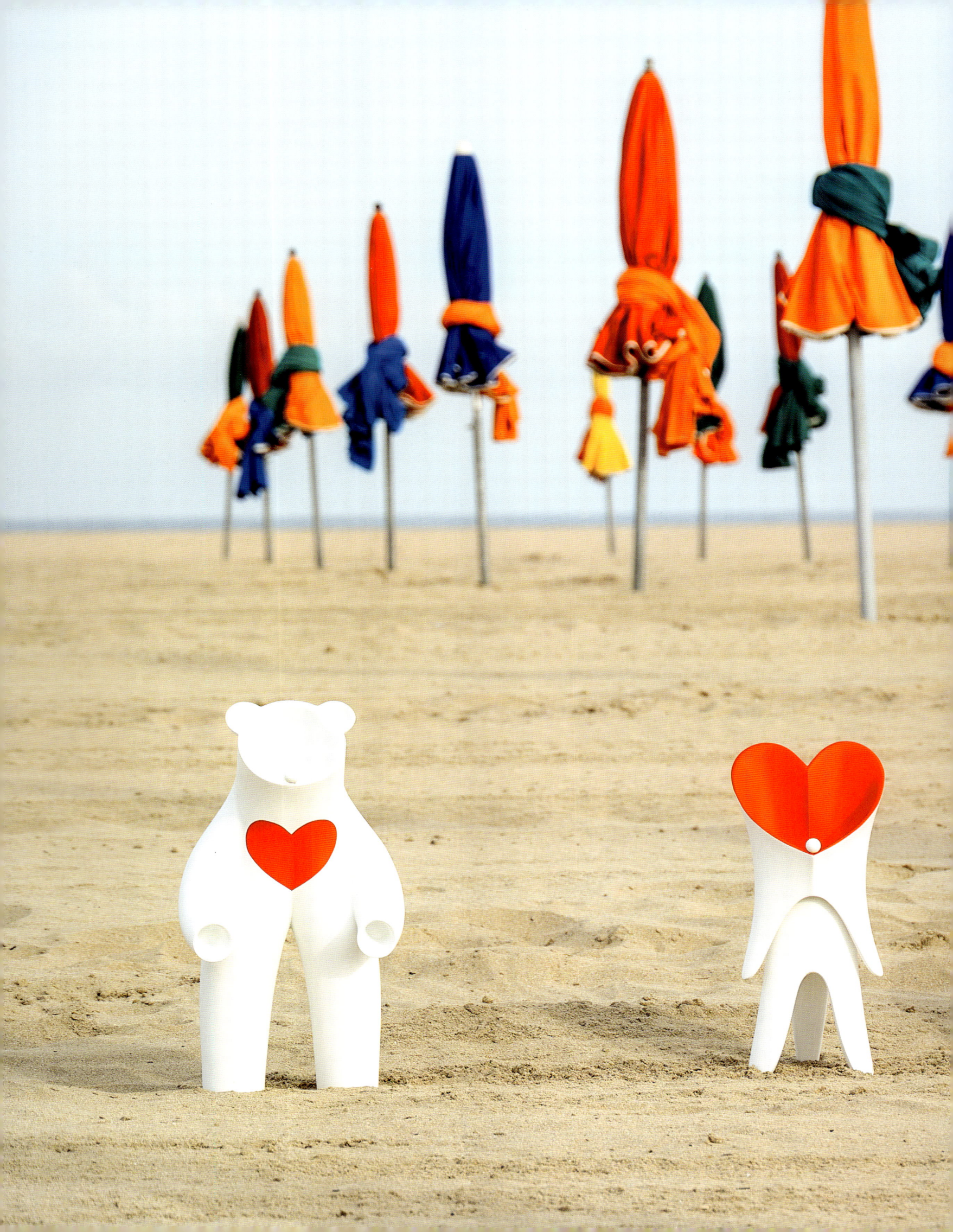

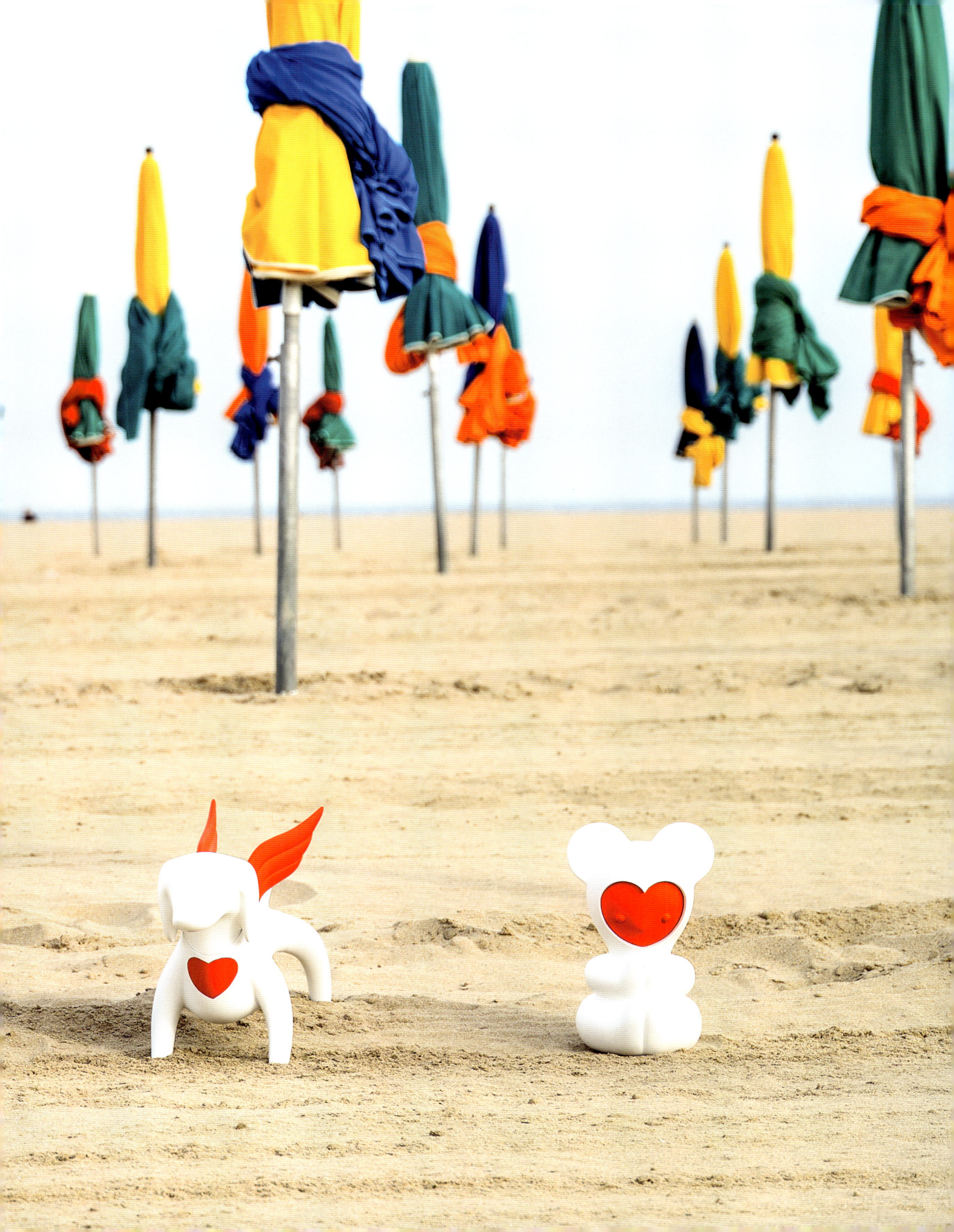

KUMA & LÉO

Leblon Delienne me touche de très près, car dès l'âge de 6 ans, je me suis trouvé en pension chez les frères oratoriens, à l'ombre du grand château de Mesnières-en-Bray, à seulement quatre kilomètres de l'Atelier. À l'occasion d'une séance de travail en Normandie, je suis retourné sur ces lieux qui m'ont forgé, afin de créer des personnages inspirés d'une enfance que je n'ai pas eue. Je suis devenu l'architecte de mon enfance idéalisée.

❯ Voir également | **See also**
Jean-Charles de Castelbajac x Snoopy P. 76
Jean-Charles de Castelbajac x Mickey P. 110

Leblon Delienne is very close to my heart, as I was sent to boarding school with the Oratorian brothers at the age of six, just four kilometers from the Atelier, in the shadow of the grand Château de Mesnières-en-Bray. During a working session in Normandy, I returned to these places that shaped me, to create characters inspired by a childhood I never had. I became the architect of my idealized childhood.

BY JEAN-CHARLES DE CASTELBAJAC

VIDEO
SCAN ME

CRÉATEUR DESIGNER

L'Atelier a offert une existence en trois dimensions à l'ange que je dessine à la craie sur les murs de Paris depuis trente ans. Mon *ange Léo* a une présence empathique. La sculptrice a su en révéler avec brio les traits. Avec l'Atelier Leblon Delienne, j'ai créé *Kuma*, un autre personnage mi-ours, mi-ange qui évoque l'enfance et les super-héros, et dont le nom signifie « ours » en japonais. J'ai imaginé cette icône protectrice de la fragile banquise et de la planète pour parler aux jeunes générations.

Il existe un lien, un révélateur entre les artistes et ateliers avec lesquels sont menés des projets de concert. Ce qui m'a sans aucun doute interpellé chez Leblon Delienne, c'est la curiosité et l'appétence à impliquer les artistes, confirmés ou en devenir, à rejoindre le savoir-faire historique de cet atelier qui, au cœur de la Normandie, incarne parfaitement l'esprit made in France. Méticulosité et extrême rigueur des ponceurs, inspiration des peintres, les artisans élaborent les sculptures avec attention et expertise. Téméraire et audacieuse, Juliette de Blegiers dirige avec passion et talent le beau navire qu'est Leblon Delienne.

The Atelier has given a three-dimensional existence to the angel I have been drawing in chalk on the walls of Paris for thirty years. My *angel, Léo*, has an empathetic presence, and the sculptor has brilliantly brought out his features. With the Atelier Leblon Delienne, I also created another character that evokes childhood and superheroes–a half-bear, half-angel figure named *Kuma*, which means 'bear' in Japanese. I envisioned this icon as a protector of the fragile ice caps and the planet, speaking to younger generations.

Over time, I have realized that there is a special connection, a kind of revelation, between artists and the workshops with which we collaborate. What struck me about Leblon Delienne is undoubtedly its curiosity and eagerness to involve both established and emerging artists in joining the Atelier's historic craftsmanship, which perfectly embodies the 'Made in France' spirit at the heart of Normandy. From the meticulous precision of the sanders to the inspiration of the painters, the artisans create sculptures with great care and expertise. Juliette de Blegiers, bold and visionary, leads the magnificent ship that is Leblon Delienne with passion and talent.

CLARIS

Illustratrice à la plume gracieuse et virevoltante, Megan Hess illustre en 2006 le livre *Sex and the City* de Candace Bushnell. *The New York Times*, *Vogue Italy* et *Vanity Fair* se disputent ses portraits de Gwyneth Paltrow, Cate Blanchett, Nicole Kidman ou Michelle Obama, tandis que le magasin Bergdorf Goodman lui demande de concevoir son look signature. Elle est la plume attitrée de prestigieuses marques de luxe, dessine en live lors des défilés, a écrit et illustré plus de vingt albums, notamment *Claris: The Chicest Mouse in Paris*, qu'elle a imaginé en contemplant la tour Eiffel, avant que l'adorable personnage ne se réalise en 3D en collaboration avec l'Atelier Leblon Delienne.

An illustrator who wields her pen with grace and flourish, Megan Hess illustrated the book *Sex and the City* by Candace Bushnell in 2006. *The New York Times*, *Vogue Italy*, and *Vanity Fair* fought over her portraits of Gwyneth Paltrow, Cate Blanchett, Nicole Kidman, and Michelle Obama. Meanwhile, the department store, Bergdorf Goodman, asked her to create their signature look. She is the go-to illustrator for prestigious luxury brands, draws live during fashion shows and has written and illustrated more than twenty books including *Claris: The Chicest Mouse in Paris*, which she came up with when she was contemplating the Eiffel Tower. Later, the adorable character would be brought to life in 3D in a collaboration with the Leblon Delienne Workshop.

BY MEGAN HESS

VIDEO
SCAN ME

CRÉATEUR DESIGNER

Lorsque j'ai créé Claris, mon personnage de petite souris pour enfants, j'ai imaginé quantité d'aventures enthousiasmantes pour elle. Mais jamais je n'aurais pensé qu'elle puisse prendre la forme d'une sculpture en trois dimensions. Cela m'a profondément touchée. Cette collaboration est l'une de celles dont je suis la plus heureuse. Claris évoluait en deux dimensions sur mes pages blanches. Le processus qui lui a donné vie en sculpture a été incroyablement émouvant. J'ai choisi une attitude que je savais transposable en volume. Je voulais que l'on discerne ce que ce personnage propose de résolument optimiste et ce qu'il déploie de généreux et de doux. La pose est inspirée d'une illustration où Claris apparaît dans une robe sculpturale, vision que j'ai eue alors que je contemplais la tour Eiffel. Ce dessin traduit cet instant d'émotion.

Pour une dessinatrice, souvent solitaire, dialoguer avec les sculpteurs et les peintres de l'Atelier fut plein d'enseignements. Ils perçoivent le dessin initial et la forme originale avec une incroyable perspicacité. Claris m'est apparue comme jamais auparavant, provoquant une multitude de nouvelles émotions. Dès les premières esquisses, les conversations avec mon studio à Melbourne furent décisives. En tournée à Paris pour une signature d'album, j'ai pu admirer le premier état de la sculpture. Observer un personnage fictif s'animer en trois dimensions est une expérience inoubliable.

Ce fut un instant de pure magie dont je me souviens avec bonheur. Dans le lobby de l'hôtel où je séjournais, j'ai contemplé l'ébauche en plastiline. J'ai vraiment défailli lorsque j'ai ouvert la boîte et que Claris a surgi : elle était très belle, monochrome, j'avais un accès privilégié au personnage dans son essence. Je ne pouvais que la contempler, tourner autour d'elle comme une enfant et m'extasier. Je la trouvais incroyablement juste. Elle vivait. L'étape suivante eut lieu dans mon studio. Lorsque j'ai revu Claris, elle était peinte, certaines parties bénéficiaient d'un traitement métallisé.

L'art est ce quelque chose d'indéfinissable qui vous fait intérieurement sentir bien. Il vous inspire, évoque une personne, un lieu, une émotion. Vous ressentez « quelque chose ». L'art vous procure ce type d'émotions à partir d'un son, d'un dessin, d'une sculpture. Si cela vous touche, si cela produit en vous quelque chose de fort et d'inattendu, c'est de l'art. Et je crois que c'est tout cela que produit en nous l'Atelier.

When I created my character, a small mouse named Claris, for children, I imagined so many exciting adventures for her. However, I never would have imagined that she'd be turned into a 3D sculpture. I was very touched. This was one of the most enjoyable collaborations that I've ever experienced. Claris came to life on my blank pages in 2D. The process of turning her into a sculpture was incredibly moving. I chose a pose that would be easy to translate into 3D. I wanted people to perceive the character's resolute optimism as well as her generous and gentle spirit. The pose was inspired by an illustration in which Claris appears in a sculptural dress, a vision that I had while contemplating the Eiffel Tower. This drawing shows that emotional moment.

For an artist who often works alone, I learned a lot by conversing with the Workshop's sculptors and painters. They understood the initial drawing and original form with incredible perceptiveness. Claris appeared to me as she never had before, with a bunch of renewed sensations. Starting from my very first sketches, the conversations with my Melbourne studio were decisive. When I was in Paris for a book signing, I had the opportunity to admire the first stages of the sculpture. Watching a fictional character come to life in three dimensions was an unforgettable experience.

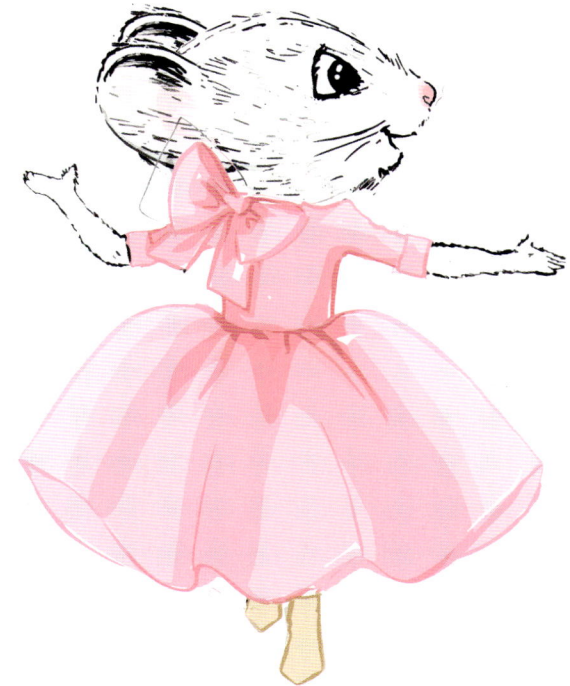

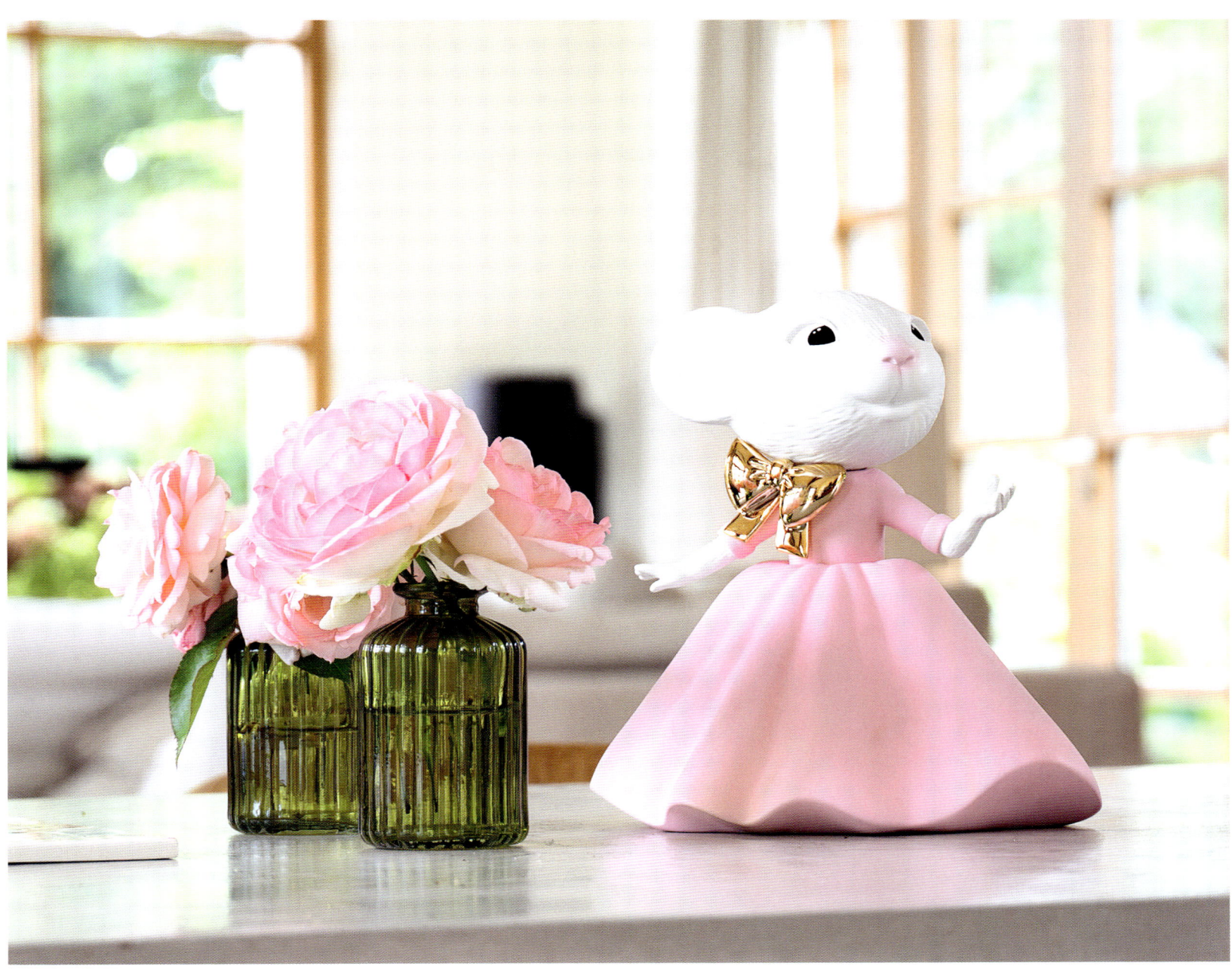

It was a moment of pure magic, and I remember it fondly. In the lobby of the hotel where I was staying, I stared at the plastiline prototype. I genuinely swooned when I opened the box and Claris jumped out. She was an incredibly beautiful monochrome piece. I had privileged access to the character stripped down to her essence. I couldn't help but circle around and gaze at her like a child and lose myself in excitement. I found her to be incredibly accurate. She was alive. The next step took place in my studio. When I saw Claris again, she was painted, and some parts were covered in a metallic coating.

Art is that undefinable thing that makes you feel good inside. It inspires something in you, and can remind you of someone, a place, or an emotion. You feel something. Art inspires these kinds of emotions, be it from a sound, a drawing, or a sculpture. If it moves you, if it arouses something strong and surprising in you, then it's art. And I think all of that is what the Workshop inspires in us.

POSTFACE
MICHEL

J'aime la culture populaire et je l'utilise beaucoup dans mes romans, sous des formes variées, notamment des chansons françaises ou du rock. C'est ma marque de fabrique, puisque les titres de mes romans sont souvent tirés de chansons, et entre les pages de mes livres il est fréquent de retrouver des références à la culture populaire, en particulier *Le Petit Prince*, *Harry Potter*, *Le Seigneur des anneaux*, *Star Wars*.

J'utilise sans doute ces références parce qu'elles parlent à tout le monde, ou au plus grand nombre, et qu'elles contribuent ainsi à faire de la littérature un art également populaire. Il faut se souvenir que la littérature n'est devenue un art populaire qu'avec l'apparition du livre de poche, après la Seconde Guerre mondiale, et que c'est sans doute la littérature populaire (en intégrant la bande dessinée) qui a inventé la culture populaire. La lecture était auparavant une pratique relativement élitiste. Face à la baisse du nombre de jeunes lecteurs, le risque est réel que la lecture redevienne une culture réservée à quelques privilégiés. Il est donc nécessaire et vital que des héros de livres deviennent des figures iconiques ! Ce n'est pas un hasard si mon premier livre publié est une biographie romancée d'Arsène Lupin et si je cite souvent parmi mes références Jules Verne, créateur lui aussi de figures iconiques telles que Nemo ou Phileas Fogg.

Nous vivons aujourd'hui dans une société d'archipel où chaque communauté possède ses propres icônes. Je ne connais pas grand-chose au manga ou aux héros des séries que regardent mes enfants. Dans ma jeunesse par exemple, seules trois bandes dessinées étaient réellement lues par tous les jeunes : *Tintin*, *Astérix* et *Lucky Luke*. L'ensemble d'une génération se rassemblait chaque année autour d'un seul et unique film d'animation de Walt Disney. *Les Aristochats* pour moi ! Autre exemple de cette archipellisation, la plus grande icône actuelle de la musique est Taylor Swift, mais rares sont les personnes de plus de 40 ans capables de fredonner l'une de ses chansons, ce qui n'était certainement pas le cas avec des icônes telles que Michael Jackson ou Madonna.

Devenir une icône populaire est donc plus difficile aujourd'hui, même si ce constat peut être contrebalancé par l'importance du marketing, plus puissant qu'auparavant. *Les Minions*, pour ne citer qu'eux, ce sont imposés récemment comme icônes incontestables… Je crois, j'espère que les gens auront toujours besoin de références, et donc d'une culture populaire transclasse et transgénérationnelle. C'est toujours le talent qui fait in fine la différence : les nouvelles icônes pop sont en réalité des œuvres qui révolutionnent le genre, comme *Harry Potter* a révolutionné la littérature jeunesse, *le Petit Prince* les contes pour enfants, *Tintin* la BD ou *Mickey* le dessin animé…

La culture pop, selon moi, c'est aussi pouvoir passer d'un média à un autre, d'une forme à une autre, d'un art à un autre. J'ai la chance que la plupart de mes romans soient devenus autre chose… souvent des bandes dessinées ou des séries télévisées. *Gouti*, la peluche inventée pour mon roman *Maman a tort*, est devenu un album jeunesse couvert de prix, mais aussi une série à succès pour Netflix et France TV, et enfin un dessin animé pour Canal+. La véritable culture populaire est donc selon moi polymorphique et elle n'atteint ce pallier d'icône que lorsque qu'elle est capable de se réinventer. Victor Hugo reconnaîtrait-il son Quasimodo et son Esmeralda dans *Le Bossu de Notre-Dame* ou la comédie musicale *Notre-Dame de Paris* ? Pourtant, sans eux, *Notre-Dame de Paris* ne serait qu'un vieux roman poussiéreux et oublié.

Reste à savoir s'émanciper des références iconiques écrasantes pour en inventer les icônes populaires de demain.

POSTFACE
BUSSI

I like popular culture, and I reference it quite often in my books, in various forms, especially French or rock songs. As the titles of my books often come from songs, this has become my trademark. Moreover, I often include popular culture references in my books, especially references from *The Little Prince, Harry Potter, The Lord of the Rings*, and *Star Wars*.

I use these references because they speak to everyone, or to the greatest number of people. They help make literature into an art that is also popular. It is important to remember that literature did not become widespread until the appearance of the paperback book after the Second World War. It was also popular literature that probably (if we include comic books) invented popular culture. Before that, reading was a relatively elitist activity. Given the decreasing number of young readers, there is a real risk that this will once again be the case. Therefore, it is necessary and vital that the heroes of literature become iconic figures! It was no accident that my first published book was a fictionalized biography of Arsène Lupin and that, of all my references, I often cited Jules Verne. He himself created iconic characters such as Nemo and Phileas Fogg.

Today, we live in a society where each community has their own icons. I do not know much about manga or the heroes in television series that my children watch. When I was young, for example, there were only three comic books that young people were really reading: *Tintin, Astérix,* and *Lucky Luke*. Every year an entire generation would gather to watch a single animated Disney film. For me, it was *The Aristocats*! Another example of this phenomenon is the fact that the current biggest icon in music right now is Taylor Swift, but almost no one older than forty is able to hum any of her songs, which was not the case with icons like Michael Jackson and Madonna.

As a result, becoming a popular icon is more difficult today than it was back then, even if this observation can be offset by the importance of marketing, which is more powerful than it was in the past. *The Minions* alone are a fitting example, having recently become indisputable icons. I think–I hope that people will always need icons, and therefore will always need popular culture that transcends class and generations. It is always talent that ultimately makes the difference. The new pop icons are actually works of art that revolutionize the genre, like *Harry Potter* revolutionized children's and young adult literature, *The Little Prince* revolutionized children's stories, *Tintin* revolutionized comic books, and *Mickey* revolutionized animation.

For me, pop culture is also about being able to go from one medium to another, from one form to another, from one art to another. I am fortunate that most of my books have been adapted to other things, often comic books or television series. *Gouti*, the stuffed animal invented for my book *Maman a tort* or *Mother is Wrong* has become a multi-award-winning children's book, a successful series on both Netflix and France TV, and finally an animated series on Canal+. For me, true popular culture is constantly changing shape, and it only becomes iconic when it can be reinvented. Would Victor Hugo recognize his Quasimodo and Esmeralda in Disney's *The Hunchback of Notre Dame* or in the musical *Notre-Dame de Paris*? And yet, without them, *The Hunchback of Notre-Dame* would be nothing more than a dusty, old, and forgotten book.

What remains to be seen is whether we can break away from overwhelmingly famous icons to create the popular icons of tomorrow.

BULLES EN BOÎTE

Galerie spécialisée en objets dérivés de la bande dessinée franco-belge, principalement tirés de l'univers d'Hergé. Née de l'envie de partager le travail de sculpteurs, *Bulles en Boîte* développe aujourd'hui ses propres pièces en collaboration avec le sculpteur Alban Ficat et l'Atelier Leblon Delienne : « *Une suite logique lorsque l'on sait que les figurines et sculptures Leblon Delienne m'ont fait découvrir l'univers dans lequel j'évolue aujourd'hui* », déclare Mehdi Bentenah | **Store that specializes in objects derived from Franco-Belgian comic books, and especially those inspired by the work of Hergé.** *Bulles en Boîtes* **was born from a desire to share the work of sculptors. Currently, the store has developed its own figurines in collaboration with the sculptor Alban Ficat and the Leblon Delienne Workshop. Mehdi Bentenah said,** *"This is the logical next step when you consider the fact that I discovered the field that I work in today thanks to the figurines and sculptures of Leblon Delienne."*

MICHEL BUSSI

« *Je suis un écrivain populaire* », déclare volontiers le maître français du twist, spécialiste en géographie électorale, longtemps directeur d'un laboratoire au CNRS consacré aux sciences sociales, et devenu au fil des années l'un des écrivains les plus lus en France alors que ses romans s'adaptent en séries télévisées et au cinéma, comme *Maman a tort* ou *Le temps est assassin*. Né à Louviers, en Normandie, région héroïne de la plupart de ses intrigues, Michel Bussi est un esprit libre et un puits de science pour tout ce qui concerne les cultures populaires. Parolier, fou de rock et de cinéma, cet amoureux de la prose de Sébastien Japrisot a pris la plume pour offrir ses coulisses d'écriture dans *La Fabrique du suspense* parue aux Presses de la Cité/Le Robert éditions. « *Je me suis nourri d'auteurs qui savaient me raconter une histoire tout en suscitant en moi une émotion, avec une écriture que je trouvais originale et un humour qui désarçonne tout dogmatisme. Je crois que tous ces livres ont également en commun un imaginaire puissant, très personnel, capable de transcender la réalité.* » | *"I am a popular writer"*, **declared the French master of plot twists, expert in electoral geography, and longtime director of a CNRS laboratory dedicated to the social sciences. Over the years, he has become one of the most widely read authors in France, with his books being adapted into television series and movies, such as** *Mother is Wrong* **and** *Time is a Killer*. **Born in Louviers, Normandy, the setting for most of his stories, Michel Bussi is a free spirit and a fount of knowledge of all things pop culture. He is a lyricist, rock music and film enthusiast, and lover of Sébastien Japrisot's prose. In his book titled,** *The Suspense Factory* **published by Presses de la Cité/Le Robert, he gives readers a glimpse behind-the-scenes of his writing.** *"I've been inspired by authors who could tell stories that sparked emotions in me, whose writing I found original, and whose humor could undermine any bigotry. All these books also have in common, a powerful, very personal imagination, capable of transcending reality."*

PHOTOGRAPHIQUES
PHOTOGRAPHY

© **ARIK LEVY STUDIO** P. 101, 102, 104 © **AUDOIN DESFORGES** P. 188 © **CAROLINA CAPPOEN** P. 24, 25, 84, 85, 154, 155, 200, 211, 217 © **CLÉMENCE LEVERT** P. 1, 3, 4, 5, 6, 7, 15, 18, 82, 83, 90, 91, 99, 103, 108, 110, 113, 115, 123, 173 , 182, 219, 225, 235, 238, 239, 240 © **CONSTANCE GUISSET STUDIO** P. 198, 199 © **DAVID VENNI** P.107 © **DAVY BRICE FROMENT** P. 192, 193 © **ELENA SALMISTRARO** P. 213 © **FRANCK SAADA** P. 189 © **GARRETT ROWLAND** P. 234 © **KELLY HOPPEN STUDIO** P. 109 © **LE RÉVEIL DE NEUFCHÂTEL** P. 30 © **LIAM KEOWN** P. 159 © **MARCEL WANDERS** P. 96, 98 © **MARK COCKSEDGE** P. 171 © **MAUD BURY** P. 218 © **MEGAN HESS** P. 228 © **OLEG COVIAN** P. 12 © **PASCAL DANGIN** P. 60 © **PHILIPPE GARCIA** P. 80 © **PIERRE GUILLAUD / AFP** P. 78 © **PUMA** P. 208 © **STEPHAN JULLIARD** P. 61, 65 © **THOMAS DARIEL** P. 125 © **VINCENT LEROUX** P. 197

Photographies réalisées par l'équipe créative de Leblon Delienne | **Photographs taken by the Leblon Delienne creative team**
© **CAMILLE JOANIS** © **CARLA WAYENBERG** © **CLAIRE LARIVIÈRE** © **JULIETTE DE BLEGIERS** © **NATHALIE GAUDIN-DUFOUR** © **VINCI YANG** P. 2, 16, 17, 19, 21, 32, 33, 34, 36, 37, 39, 40, 41, 43, 44, 45, 47, 48, 49, 50, 51, 53, 54, 55, 57, 58, 59, 62, 63, 64, 72, 74, 79, 92, 109, 119, 120, 124, 125, 126, 132, 133, 134, 136, 137, 139, 141, 142, 143, 146, 147, 150, 151, 152, 153, 156, 165, 166, 177, 178, 183, 184, 185, 203, 205, 207, 210, 214, 220, 221, 223, 227, 229, 236, 237.

ILLUSTRATIONS & GRAPHISME
ILLUSTRATIONS & ARTWORK

© **CHANTAL THOMASS** P. 117 © **ELENA SALMISTRARO** P. 215 © **JEAN-CHARLES DE CASTELBAJAC** P. 77, 224 © **LEBLON DELIENNE** P. 29 © **JOSÉ LEVY** P. 190 © **M. CHAT** P. 210 © **MEGAN HESS** P. 228 © **MIGUEL CHEVALIER** P. 128, 129, 167 © **PAUL COCKSEDGE** P. 172 © **ROSSELLA VICARI** P. 203 © **SICKBOY** P. 158 © **TYRSA** P. 204, 205

LICENCES & DROITS D'IMAGES
IMAGE RIGHTS & LICENSING

ASTROBOY © 2025 Tezuka Productions P. 18 **IMPS - SMURFS** © 2025 IMPS / Lafig Belgium P. 8, 23, 144-159 **LE PETIT PRINCE** © 2025 Succession Antoine de Saint-Exupéry P. 240 **PARIS SAINT-GERMAIN** © 2025 Paris Saint-Germain Football Club P. 204-207 **PEANUTS** © 2025 Peanuts Worldwide LLC www.peanuts.com P. 3, 8, 16, 36, 40, 41, 44, 45, 50, 51, 54, 55, 68-85 **PLAYMOBIL** © 2025 Playmobil, a brand of geobra Brandstätter Stiftung & Co. KG P. 17, 44, 208, 209 **PUMA** © 2025 PUMA SE P. 208, 209 **SANRIO** © 2025 SANRIO CO., LTD. P. 8, 130-143 **THE WALT DISNEY COMPANY** © 2025 Disney www.disney.fr P .1, 4, 5, 6, 7, 8, 15, 17, 19, 21, 24, 25, 32, 33, 44, 45, 50, 51, 53, 86-129, 234, 235, 236, 237, 238 **WARNER BROS.** © 2025 Warner Bros. Entertainment Inc. P. 8, 45, 55, 160-185, 202

AUTRES MENTIONS LÉGALES
OTHER LEGAL NOTICES

© **LEWIS TRONDHEIM** Dessinateur | **Drawer** Créateur du Fauve, pour le Festival International de la Bande Dessinée d'Angoulême | **The Fauve designer for the Angoulême International Comics Festival.** P. 30 © **PARASOLS DE DEAUVILLE** P. 220, 221

LEBLON DELIENNE

Auteurs | **Authors**
JULIETTE DE BLEGIERS
ISABELLE RABINEAU

Direction artistique & mise en pages
Art direction & Typesetting
CLAIRE LARIVIÈRE

Directrice de projet | **Project Director**
RACHEL CHISS

Révision française | **French copyediting**
BRIGITTE HERMET

© Leblon Delienne, France, 2025
All rights reserved.

Leblon Delienne Workshop
12 rue de la Béthune
76270 Neufchâtel-en-Bray

Leblon Delienne Gallery
14 rue du Château
92200 Neuilly-sur-Seine

www.leblon-delienne.com
@leblondelienne
hello@leblon-delienne.com

ÉDITIONS FLAMMARION

Ce livre a été réalisé par l'Atelier des Éditions Flammarion, éditeur à Paris depuis 150 ans. **This book was produced by the Atelier des Éditions Flammarion, a publisher in Paris for 150 years.**

Direction éditoriale | **Editorial Direction**
HENRI JULIEN & KATE MASCARO

Responsable de projet | **Project Manager**
MATHILDE JOURET

Éditrice | **Editor**
MARION DOUBLET

Relectures française | **French copyediting**
ALICE BREUIL

Traduction | **Translation from the French**
SOPHIE GIULIANI

Relectures anglaises | **English copyediting**
KATHIE BERGER

Fabrication | **Production**
ÉLODIE CONJAT

Photogravure | **Color Separation**
HYPHEN, Italie

© Éditions Flammarion, Paris, 2025
All rights reserved.

No part of this publication may be reproduced in any form or by any means, electronic, photocopy, information retrieval system, or otherwise, without written permission from

Éditions Flammarion
82 Rue Saint-Lazare
75009 Paris

editions.flammarion.com
@flammarioninternational
latelier@flammarion.fr

25 26 27 3 2 1
ISBN 978-2-08-046712-6
Numéro d'édition : 644492
Dépôt légal | **Legal Deposit**
SEPTEMBRE 2025

Achevé d'imprimer en Chine par Toppan Leefung, en avril 2025. | **Printed in China by Toppan Leefung in April 2025.**

Les Éditions Flammarion sont investies dans une démarche active pour maîtriser l'empreinte environnementale de leurs parutions. Ainsi, le livre que vous tenez entre les mains a été imprimé sur des papiers issus de forêts gérées durablement, par un imprimeur engagé dans la protection de l'environnement.
Flammarion is actively committed to reducing the ecological footprint of its publications. The book you hold in your hands was printed on paper made from wood sourced from sustainably managed forests, by a printer committed to environmental protection.

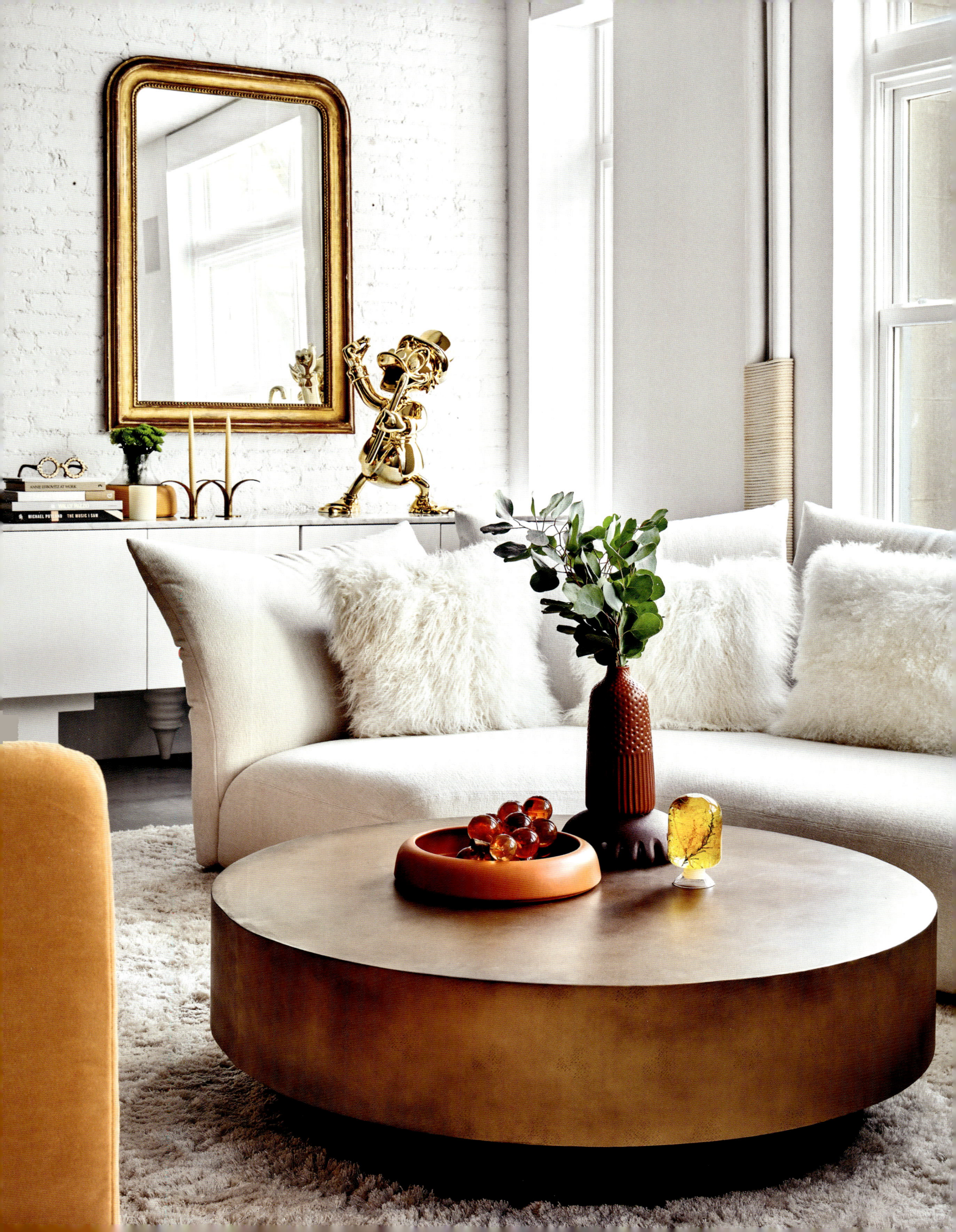

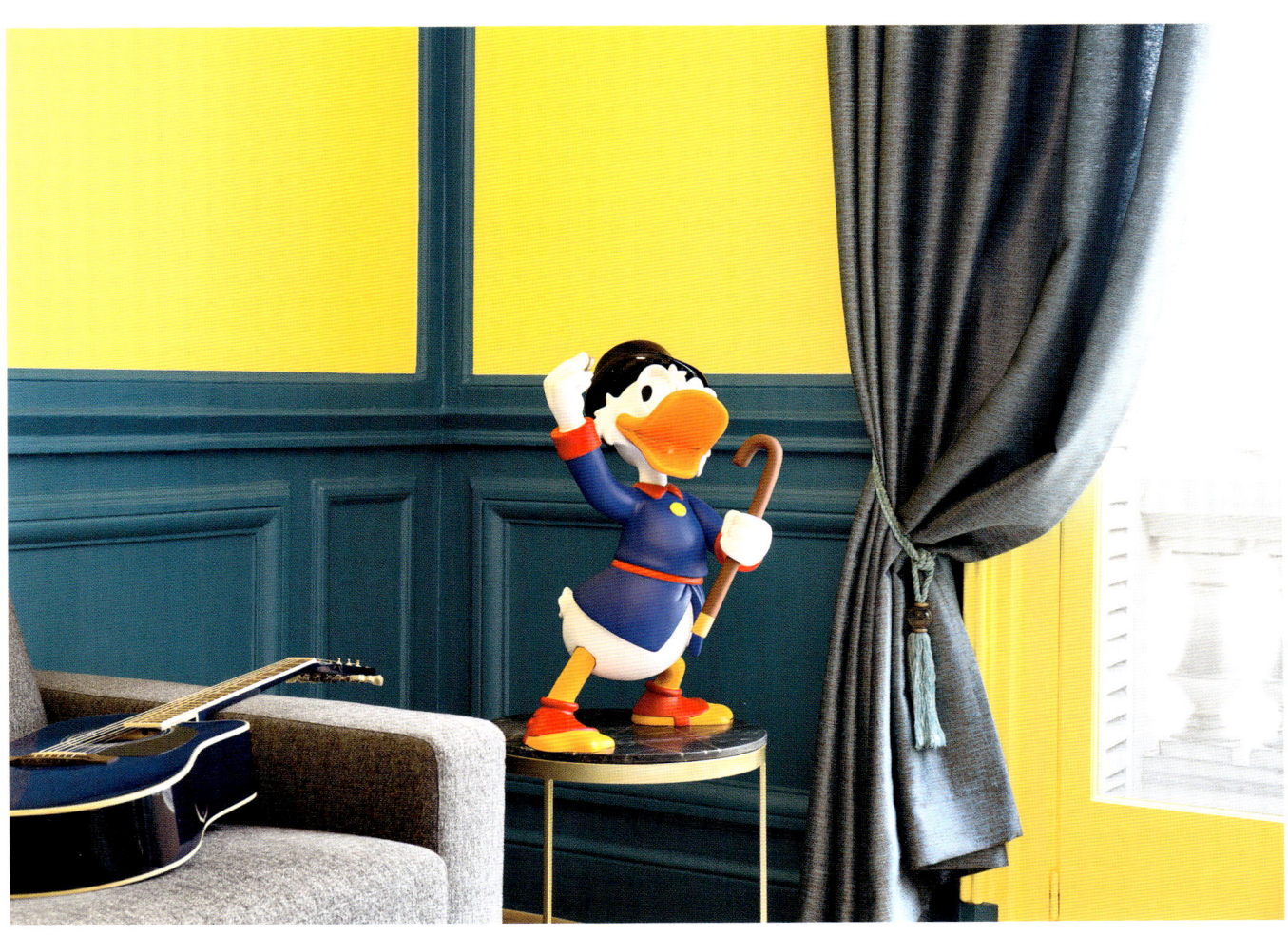

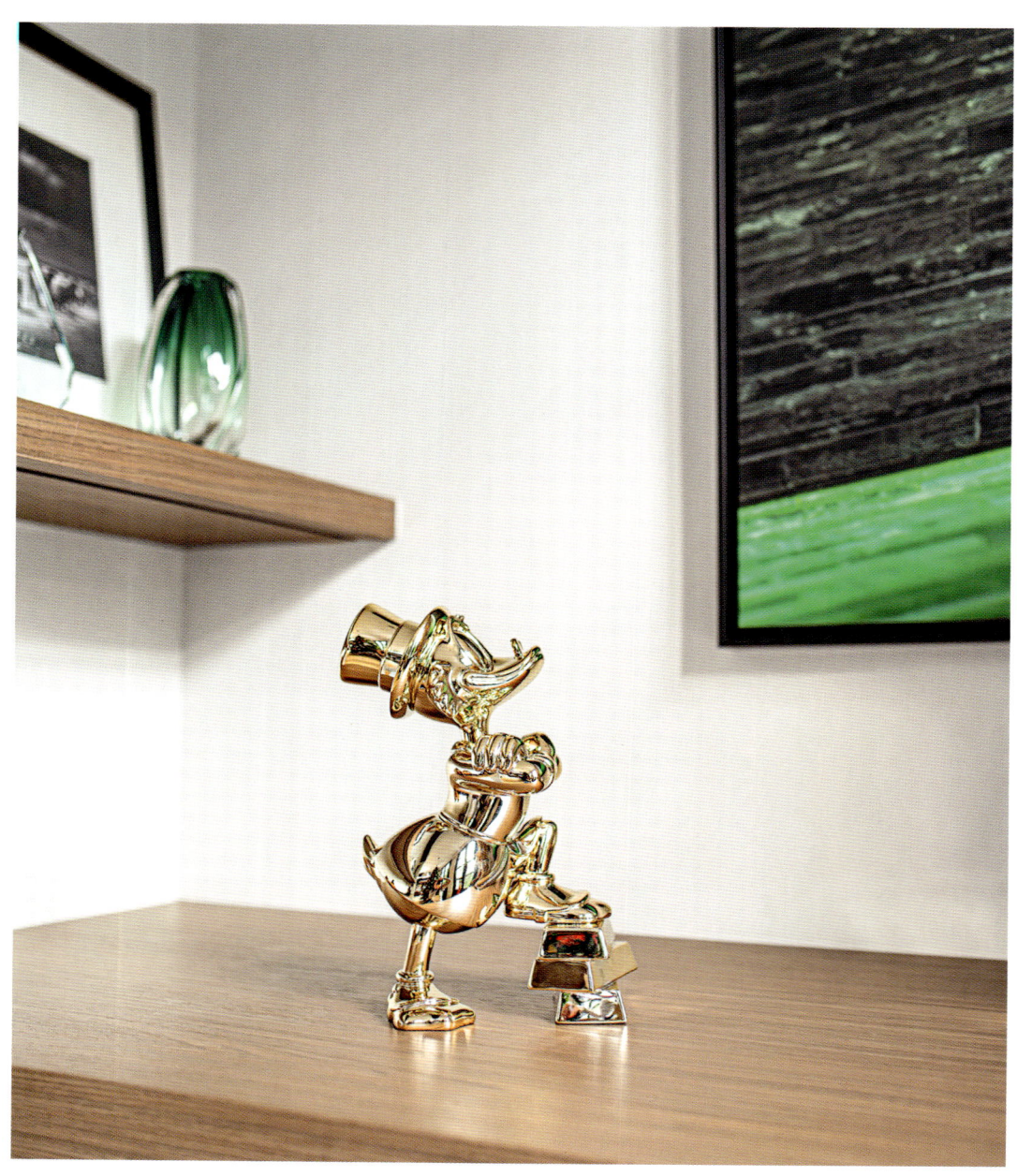

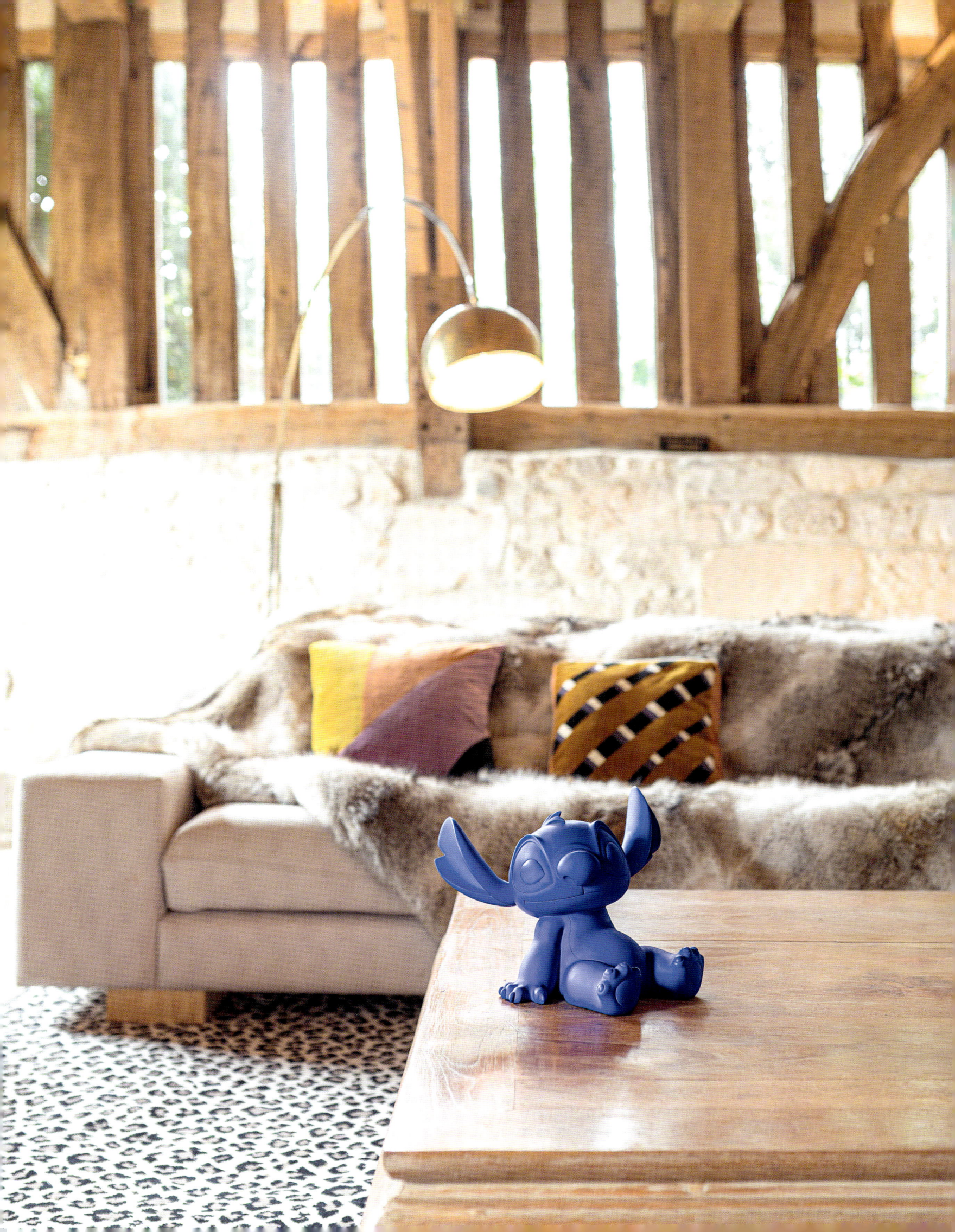

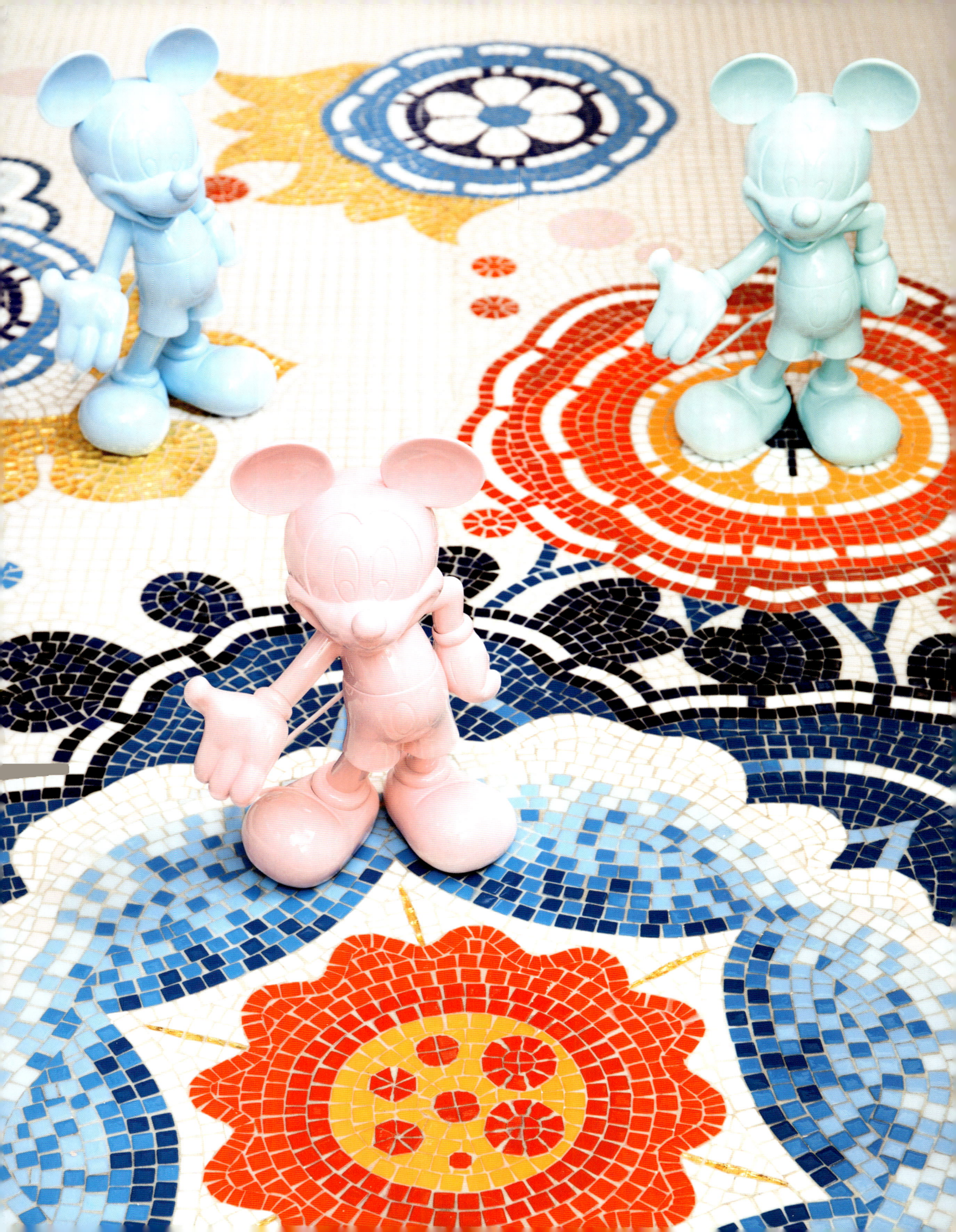

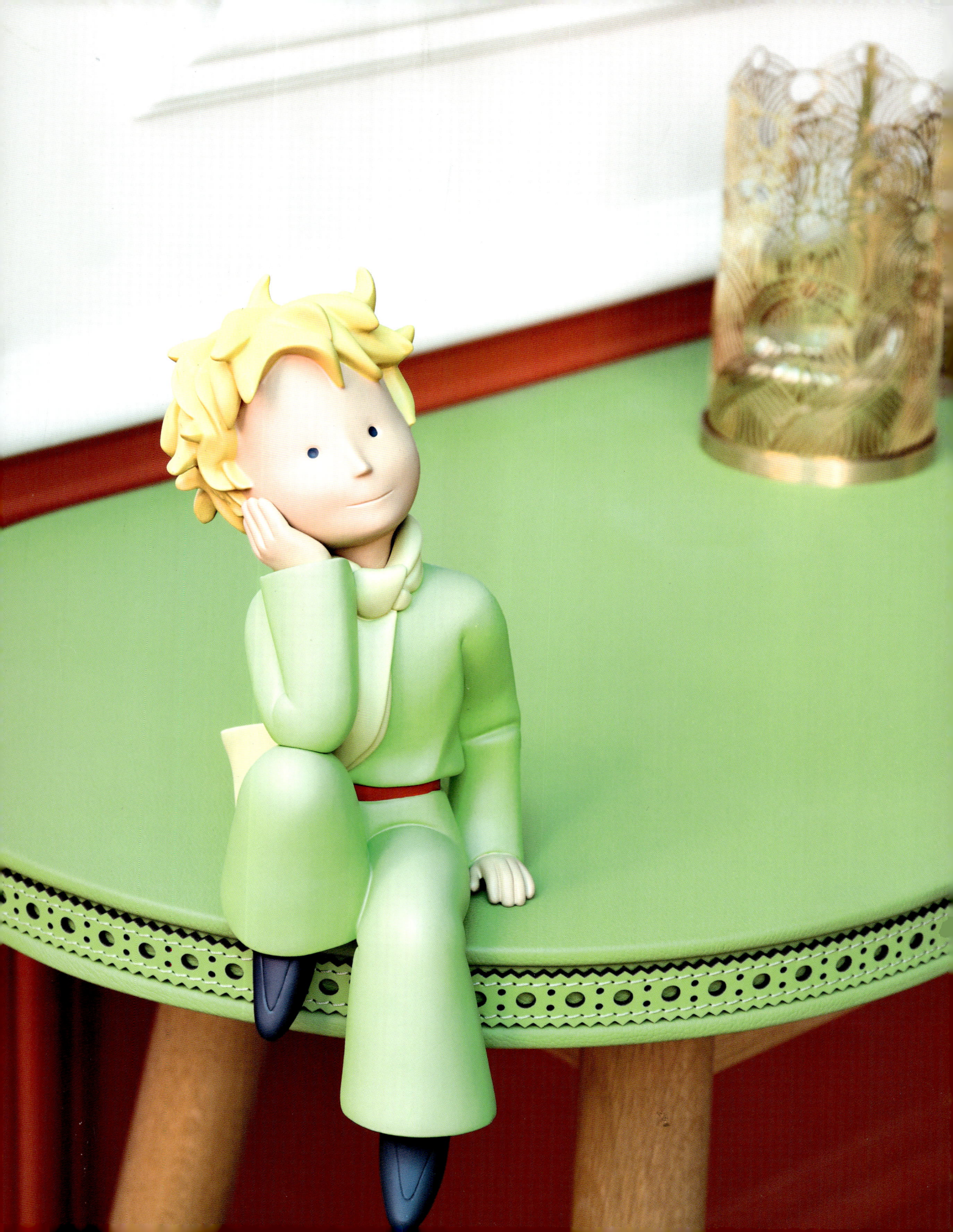